国家级一流本科专业建设点配套教材·视觉传达设计专业系列
高等院校艺术与设计类专业"互联网+"创新规划教材

信息设计与媒体设计基础

赵 璐 张儒赫 主 编
尹妙璐 副主编

内 容 简 介

当前的信息设计强调数字信息跨平台的应用，通过多感官的信息表达满足用户多维度的复杂需求。基于此，本书将学习内容清晰地划分为 5 个阶段：第一阶段是内容导读，介绍信息设计的相关概念、历史发展及新媒体时代下的信息传递；第二阶段是建立思维，聚焦大数据概念、数据 IP 理念、信息架构模型的构建；第三阶段是策略实践，分析信息设计的表达方法和具体设计步骤；第四阶段是理论升维，阐述信息维度理论、新媒体艺术及新媒体对信息设计的影响；第五阶段是未来畅想，畅想人工智能技术驱动信息设计发展的无限可能。本书基于多样化的理论结构来布局，配以丰富多维的案例分析，对信息设计与新媒介的研究脉络清晰，向读者传递的知识内容通俗易懂。

本书可作为高等院校艺术与设计类信息设计、信息可视化方向的专业教材，也可作为读者了解信息设计系统方法的参考用书。

图书在版编目（CIP）数据

信息设计与媒体设计基础 / 赵璐，张儒赫主编．—北京：北京大学出版社，2023.1
高等院校艺术与设计类专业"互联网＋"创新规划教材
ISBN 978-7-301-33622-9

Ⅰ．①信⋯　Ⅱ．①赵⋯②张⋯　Ⅲ．①视觉设计—高等学校—教材　Ⅳ．①J062

中国版本图书馆 CIP 数据核字 (2022) 第 222657 号

书　　名	信息设计与媒体设计基础 XINXI SHEJI YU MEITI SHEJI JICHU
著作责任者	赵　璐　张儒赫　主编
策划编辑	孙　明
责任编辑	蔡华兵
数字编辑	金常伟
标准书号	ISBN 978-7-301-33622-9
出版发行	北京大学出版社
地　　址	北京市海淀区成府路 205 号　100871
网　　址	http://www.pup.cn　新浪微博：@北京大学出版社
电子信箱	pup_6@163.com
电　　话	邮购部 010-62752015　发行部 010-62750672　编辑部 010-62750667
印刷者	天津中印联印务有限公司
经销者	新华书店
	889 毫米 × 1194 毫米　16 开本　12.25 印张　570 千字 2023 年 1 月第 1 版　2023 年 1 月第 1 次印刷
定　　价	69.00 元

未经许可，不得以任何方式复制或抄袭本书之部分或全部内容。
版权所有，侵权必究
举报电话：010-62752024　电子信箱：fd@pup.pku.edu.cn
图书如有印装质量问题，请与出版部联系，电话：010-62756370

前言

信息设计作为视觉传达设计专业的重要发展方向，越来越受到专业人士的重视，而且它是一门跨专业的综合性学科。尤其在大数据时代，在当前的融媒体语境下，信息如何得到合理的展现是设计师需要思考的课题。在系列教材编写指导团队导师的指导下，我们依托多年的信息设计教学及项目实践中积累的经验，对收集的资料进行了系统的分析和整理，编写了这部教材。

"信息设计与媒体设计基础"是信息设计方向的基础理论课程，通过理论讲授与信息设计作品分析等全面地向学生介绍从事相关专业工作所必须了解的专业基础知识。本书结合高等院校视觉传达设计专业信息设计人才的培养特征，以"理实一体"训练为导向编写，章节内容有条理，训练目的明确，重难点突出，作业要求清楚，适合专业技能型人才培养"理实一体"的教学需要。

本书包括以下内容。

1. 融媒体时代下的信息设计——高效传递的信息设计、科技融合的新媒介、新媒体时代下的信息传递。

2. 构建数据模型——具备"网红"体质的数据IP、数据与信息转化、数据物理可视化模型。

3. 可视化研究——创建直观的方式传达复杂信息、色彩：情感与属性的表达、图示与图标、制作清晰完美的信息可视化设计。

4. 信息维度对新媒体的影响——千变万化的信息建筑师、信息维度理论、新媒体语境下的可视化表达。

5. 人工智能下的无限可能——人工智能的概念、人工智能辅助可视化设计、弱与强人工智能的艺术架构、智能洞察。

本书编者长期在高等院校从事视觉传达设计专业的教研工作，尤其是信息设计方向的教学与创作实践，具备系统的理论知识与丰富的教学经验。本书在编写时参考了相关教材的编写体例，突出技能型人才的培养特征，在理论知识中配以翔实的、最新的案例，帮助学生在最新的资讯交流中自然地获得知识、在作业任务中提高专业素养，从而对信息设计有全面的认知。

当然，由于编写时间的紧迫及编者自身的知识局限，本书内容还存在诸多不足，恳请广大专家、学者批评指正。

编　者
2022年1月

作者介绍
AUTOR

主编

赵璐

鲁迅美术学院副院长、教授、博士研究生导师。毕业于清华大学美术学院视觉传达设计系，获博士学位，并接受德国国立斯图加特美术学院联合培养。现任全国艺术专业学位研究生教育指导委员会委员等。获评"全国首届教材建设先进个人""全国优秀创新创业导师""辽宁省特聘教授"等荣誉称号。获得 Pentawards 世界包装设计大奖金奖，国际 A'Design Award 白金奖、纽约 ADC 设计大奖青年立方奖等百余项国内外专业奖项。两套作品入选"2022 年北京冬奥会和冬残奥会宣传海报"，两套"战疫"海报作品入选"中宣部战疫宣传海报"。主持并完成中国冰雪运动吉祥物冰娃、雪娃，中华人民共和国第十二届运动会会徽、吉祥物、火炬等全媒体形象系统设计，深圳文博会辽宁数字云展厅项目等具有广泛社会和专业影响力的项目。

张儒赫

中央美术学院学士、伦敦艺术大学硕士、赫尔辛基艺术与设计大学访问学者，鲁迅美术学院中英数字媒体艺术学院专业教师，中国图象图形学学会可视化与可视分析专委会委员。获得中国数字内容大赛最佳信息设计海报金奖、意大利 A'Design Award 银奖、法国 INNODESIGN PRIZE 2021 铜奖、中国之星设计奖（专业组）银奖、全国美术作品展览提名奖等专业奖项。作品曾入选北京国际设计周、COW International Design Blennale 2019、中国美术家协会"首届全国平面设计大展"等。

副主编

尹妙璐

鲁迅美术学院中英数字媒体艺术学院专业教师。获得中国之星设计奖（专业组）银奖、铜奖，中国出版政府奖书刊类铜奖等专业奖项。作品曾入选《中国设计年鉴》、中国美术家协会"首届全国平面设计大展"等。

课程介绍
COURSE INTRODUCTION

章	节	对应课程	课时	
第1章 科学与艺术的新篇章——融媒体时代下的信息设计	1.1 高效传递的信息设计	信息设计基础	10	
	1.2 科技融合的新媒介	媒体设计基础	10	30
	1.3 新媒体时代下的信息传递	媒体设计基础	10	
第2章 IP语境下的数据思维——构建数据模型	2.1 具备"网红"体质的数据IP	信息设计	44	
	2.2 数据与信息转化	信息设计基础	10	62
	2.3 数据物理可视化模型	信息设计	8	
第3章 提高传递效率——可视化研究	3.1 创建直观的方式传达复杂信息	信息设计基础	10	
	3.2 色彩：情感与属性的表达	信息设计基础	10	
	3.3 图示与图标	信息设计基础	10	40
	3.4 制作清晰完美的信息可视化设计	信息设计基础	10	
第4章 让信息充分地呼吸——信息维度对新媒体的影响	4.1 千变万化的信息建筑师	媒体设计基础	10	
	4.2 信息维度理论	信息设计	8	34
	4.3 新媒体语境下的可视化表达	信息设计 \| 媒体设计基础	16	
第5章 信息设计的未来——人工智能下的无限可能	5.1 人工智能的概念	媒体设计基础	10	
	5.2 人工智能辅助可视化设计	信息设计 \| 媒体设计基础	10	30
	5.3 弱与强人工智能的艺术架构	媒体设计基础	5	
	5.4 智能洞察	媒体设计基础	5	

■ 信息设计基础　60课时
■ 媒体设计基础　76课时
■ 信息设计　　　86课时

第 1 章
/008

科学与艺术的新篇章——融媒体时代下的信息设计

1.1 高效传递的信息设计 008
 1.1.1 信息设计的发展 008
 1.1.2 信息设计的概念 011
1.2 科技融合的新媒介 026
 1.1.2 媒介的演进历程 026
 1.2.2 科学与艺术融合下的信息传递 027
1.3 新媒体时代下的信息传递 028
 1.3.1 多元化的信息传播方式 028
 1.3.2 人工智能对可视化的全新体验 032

第 2 章
/040

IP 语境下的数据思维——构建数据模型

2.1 具备"网红"体质的数据 IP 040
 2.1.1 大数据的概念 040
 2.1.2 数据 IP 理念 044
 2.1.3 数据驱动未来智能城市的可持续发展 045
 2.1.4 数据 IP 与综合媒介的整合开发 048
2.2 数据与信息转化 054
 2.2.1 本真观念驱动数据收集 054
 2.2.2 原始数据的收集 062
 2.2.3 数据与信息 066
 2.2.4 搭建信息层级 070
2.3 数据物理可视化模型 076
 2.3.1 信息架构的认知 076
 2.3.2 创建数据物理可视化模型 078
 2.3.3 信息视觉化的 5 个要点 085

CONTENTS

第 3 章
/086

提高传递效率——可视化研究

3.1 创建直观的方式传达复杂信息 086
 3.1.1 信息可视化的目标 086
 3.1.2 创建信息图表 088
 3.1.3 创建可视化步骤 089
3.2 色彩：情感与属性的表达 091
 3.2.1 色彩中情感信息的传递 091
 3.2.2 色彩的视觉表现 092
 3.2.3 区分属性提高传递效能 093
3.3 图示与图标 095
 3.3.1 图示与图标的类型 095
 3.3.2 符号化的语言表达 096
 3.3.3 设计元素的算法化建立 100
3.4 制作清晰完美的信息可视化设计 106
 3.4.1 制作信息图表的要点 106
 3.4.2 图表设计的构成要素 108

第 4 章
/124

让信息充分地呼吸——信息维度对新媒体的影响

4.1 千变万化的信息建筑师 124
 4.1.1 新媒体艺术的发展 124
 4.1.2 从新媒体到融媒体 126
 4.1.3 新媒体分类 126
 4.1.4 新媒体的信息传播特征 128
4.2 信息维度理论 129
 4.2.1 信息维度的含义 129
 4.2.2 信息设计的升维和降维 133
 4.2.3 从信息设计的角度探讨大数据维度的关系 134
4.3 新媒体语境下的可视化表达 146
 4.3.1 动静融合 146
 4.3.2 升维多元 147
 4.3.3 智能变化 156
 4.3.4 沉浸体验 160

第 5 章
/162

信息设计的未来——人工智能下的无限可能

5.1 人工智能的概念 162
5.2 人工智能辅助可视化设计 166
5.3 弱与强人工智能的艺术架构 186
 5.3.1 弱人工智能艺术的艺术架构 186
 5.3.2 强人工智能艺术和超人工智能艺术的艺术架构 188
5.4 智能洞察 189

后记
/194

第 1 章　科学与艺术的新篇章
——融媒体时代下的信息设计

本章重点：

（1）对信息设计的概念、发展及相关领域名词的理解；
（2）对信息传递的多元化进行初步认知；
（3）理解人工智能是信息可视化的一种全新方式。

本章难点：

（1）信息设计与视觉设计概念的异同点；
（2）与信息设计相关术语的含义；
（3）对媒介融合性概念的认知；
（4）信息传递多元化的基础应用。

1.1　高效传递的信息设计

1.1.1　信息设计的发展

"信息应该是什么"，它被《21 世纪 100 个交叉科学难题》列为第 88 号难题[1]。这不仅说明人类对于信息在不同的阶段会有不同的认知，而且从侧面说明对信息内容所进行的设计具有典型的学科交叉特征。

从宏观角度来说，信息是确定一切事物运动状态和形式的变化，在客观世界中，日月星辉、鸟语花香的变化都是信息，计算机的程序编码、股票的涨跌等数值也是信息。信息分为微观信息和宏观信息。微观信息是指接收者所能感觉到并能理解的东西，也就是说，只有微观信息才涉及接收主体及其相关的概念；而宏观信息是纯粹的"客观性"概念，不随人的意识转移，只强调信息本身的生命体，即信息产生的主体和关系，跟人在主观层面是否感觉到它的存在没有关系。因此，在微观视角下对信息的描述更接近于"人本主义"。也就是说，设计学科所探讨的信息多是微观的，即"能够被人感觉到和理解"的信息。

世界是由物质、能量、信息三大要素构成的，这已经成为国内外都比较认可代表性的观点。1996 年 4 月 28 日，信息基础结构国际大会通过《信息时代宣言》指出：决定人类发展的三项战略资源包括物质、能量和信息[2]。"三大要素"之说是从不同的时间序列定义了人类社会发展的三个阶段：农业社会、工业社会、信息社会。因此，随着社会的高速发展，信息的传递功能已经成为满足人类信息需求的核心点，不知不觉，我们已经身处于一个被数据、文字覆盖的信息化世界。面对众多抽象复杂的信息，如何高效合理地获取用户所需要的信息俨然成为

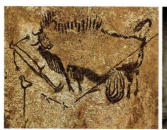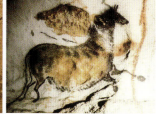

↑ 法国南部拉斯科洞窟壁画发展

信息设计领域持续研究的重要内容。阿尔多斯·赫胥黎（Aldous Huxley）的著作《观看的艺术》中认为，能够看清楚的往往是能够想清楚的结果。他用一个公式总结了这个理论："感觉 + 选择 + 理解 = 观看"[3]。可见，只有将抽象复杂的信息进行策略化的创新，才能够赋能信息传递。因此，信息的设计表达在设计学科的学术研究及现实生活中都占据着重要地位，而这也在很大程度上促进了信息的高效率传递。

人类设计信息的历史要远远早于信息设计作为学术研究方向而出现，在结绳记事的原始时代就已经有所表现。信息伴随着人类的生存一路存在与发展，有生存的目的就有信息的要求。岩画是最早的有图形记录的设计信息，这种形式使信息一直延续到今天。1962 年，法国考古学家普度欧马（Prudhommeau）就在他的研究报告中指出，在法国南部的拉斯科洞窟中，考古发现一处 25000 年前旧石器时代的遗迹。这个洞窟中刻有一幅壁画，它是人类为猎捕野牛而做的一系列野牛奔跑分析图，是对野牛的形态与动作进行的信息记录与传播，也是迄今为止发现的最早的视觉化信息设计，但是这种信息的传递并没有像符号化语言那样有明确的目的和含义，而且因为是固化的信息，作为信息载体的洞壁是不可能被移动的，所以人们必须到其所在位置进行"交流"，这为信息传递带来了不便。

[1] 李喜先. 21 世纪 100 个交叉科学难题 [M]. 北京：科学出版社，2005.
[2] 李晓东. 信息化与经济发展 [M]. 北京：中国发展出版社，2000.

[3] 保罗 M.莱斯特. 视觉传播：形象载动信息 [M]. 霍文利，史雪云，王海茹，译. 北京：中国传媒大学出版社，2003.

↑ 奥图·纽拉特（Otto Neurath，1882—1945）

↑ 苏美尔楔形文字"巴比伦世界地图"（左上）、中国甲骨文（右上）、古埃及象形文字（下）

文字的出现改变了这个阶段的信息传递方式，其目的是更有效地传播和沟通。文字的出现使信息规范化，信息在保持稳定性的同时不再固化。诞生时间较早的文字都具有图画的形态，这是早期人类模仿自然物象的结果。随着社会的发展，文字逐渐地脱离物象向抽象发展，形成了以符号为主的模式，而这也被看作信息设计的原始阶段。文字作为意识符号逐渐成为信息传递主体，但和图形相比，更容易损失很多被描述的实物细节；相反，这却是图形的优势。信息可视化设计的历史就是一个将文字可视化的过程。而作为文字的载体，最早可考究的是尼普尔的城镇地图——巴比伦世界地图，它是 2500 年前用黏土片制作的，是世界公认的最早的制图文件之一，上方为古巴比伦楔形文字，下方则是被画为圆盘的世界地图。该地图于 1881 年在幼发拉底河东岸距离巴比伦遗址 60 千米的西巴尔遗址中被发现，人们于 1889 年翻译出了地图上的楔形文字的含义。

ISOTYPE（International System of Typographic Picture Education，国际文字图象教育系统）可以被看作现代信息设计的最早的理论和实践，由奥地利哲学家和社会学家奥图·纽拉特在 1925 年发布。这一系统的提出，主要是利用好像"语言"功能的图形设计，达到教育的目的。他主张通过精练的图形来讲述事实，而非根据死板的统计数据，更是摒弃了传统复杂的呈现方式，从而带来了新的视觉革命。后来，ISOTYPE 的释义演变成了"用图形传递信息"，由此开启了现代影响全球的图象符号（pictogram）和信息图形（infographics）的设计。

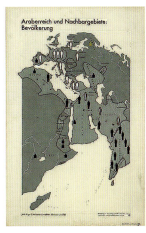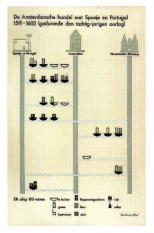

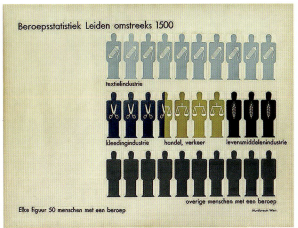

↑ Modern Man in the Making，奥图·纽拉特，1939

右图是奥图·纽拉特团队尝试设计的信息图作品，试图"用图片表示社会事实"，并在将"呆板的统计数据"带入生活的同时，使其具有视觉吸引力并令人过目不忘。曾经有博物馆提出"记住简化的图象比忘记准确的数字更好"，这是对 ISOTYPE 较为精准的评论。枯燥的数字永远比图象难以阅读和理解，用一套图形去高度归纳和绝对统一数字、重量、距离、含义、事物等，实在是一件庞大又大胆的计划，所以在当时的条件下要完整地实现这个系统基本不大可能，实际上该系统最终也没能真正地实现。

自 20 世纪 90 年代起，直到被称为信息爆炸的互联网时代，信息设计的出现成为必然。如今看到的信息设计已并非 ISOTYPE 仅聚焦于视觉表达的传统方法，而是对不同学科的广义交叉及设计学科内深度融合的跨界研究。

作为信息设计早期比较重要的研究领域——地图设计是一种将抽象复杂的信息进行集中叙事的信息策略系统。在表达层面，它是既抽象又具有视觉识别功能的体现，通过设计工作基于真实情况描述地图中的生活区域、行走路线、地理特征等信息。现在，我们看到一些地图上分布着不同形态的图形，这些图形用来代表某一区域内娱乐、食宿等设施。这里说到的图形语言就是信息设计的一种表达，可以使人们快速地在庞大的信息群体里找到自己想要的信息。

提到地图设计，就必须介绍一下在地图设计领域和信息设计领域著名的"伦敦地铁线路图设计"。伦敦地铁有上百年的历史，伦敦地下就是一座空城，有 20 多条地铁线路穿梭于人们的脚下世界，这些地铁线路纵横交错，仿佛一张大型的蜘蛛网。伦敦地铁线路虽然多，但是外来的游客和本地的居民从不会担心因地铁线路繁杂而迷路，这都要归功于伦敦地铁线路图。它就好像一名向导，随时指引乘客去到他们想去的地方。1931 年，哈利·贝克（Harry Beck）受政府之邀，在另一名设计师乔治·道（George Dow）设计的线性图表地图基础上，尝试高度强化设计并将所有的线条统一为直线和折线，尽量避免曲线的产生，这种近乎疯狂的地铁线路图像极了电路板，所以人们称之为"电气原理图"（Electrical Schematic）。

哈利·贝克设计的伦敦地铁线路图可以轻松地帮助乘客找到自己的出行线路，以及满足途中的特殊需求，如站点、换乘、行动障碍通道等。与此同时，伦敦地铁线路图的成功之处还在于其首次尝试的设计方法：将地铁线路高度归纳为横平竖直的线条，而真实线路中曲折多变的拐角都被统一成 45° 斜角。我们知道，自然道路中的拐角一定不会是完全一致的度数，所以经

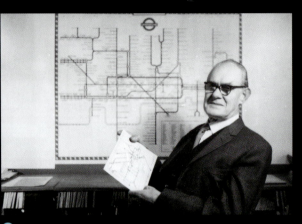
哈利·贝克（Harry Beck，1903—1974）

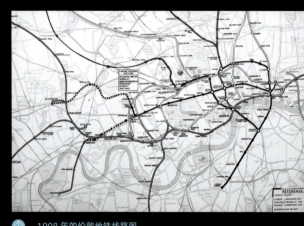
1908 年的伦敦地铁线路图

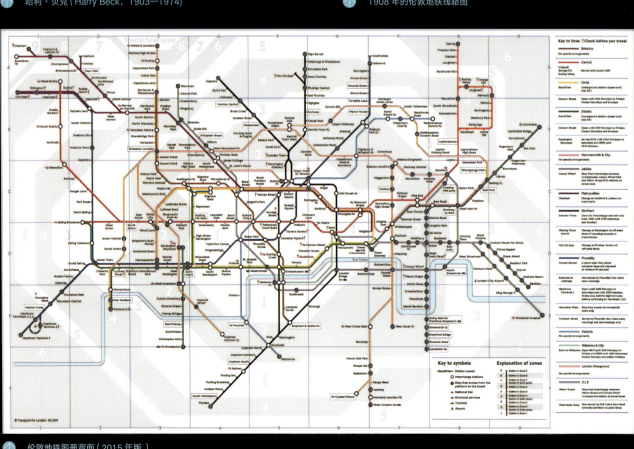
伦敦地铁图册背面（2015 年版）

过"设计"和"规划"之后的地图俨然成为现代化的信息设计作品,人们看到这幅地图时不会感觉混乱,同时又可以尽情欣赏这件设计作品所体现的秩序感、规律感和美感。这是真正意义上的信息设计,其创新点在于在那个年代,哈利·贝克就站在"人本"的角度去思考问题,用同理心去体验人们对地图信息需求的本质原因,这种设计思维在当时是超前的:一方面,他摒弃了所有看似有意义实则多余的元素,最终精准地意识到乘客是不会在意地铁线路究竟多长、多曲折,而只在乎用快捷的方式找到快速到达目的地的线路;另一方面,由于伦敦地铁线路非常烦琐,所以他将各条线路用不同颜色区分开来,这些颜色又都很大众化,乘客在第一时间能认出各条线路,而且各条线路颜色的明度跨度较大,即使是对颜色不敏感的乘客,也能在短时间内找到合适的线路。

巧合的是,哈利·贝克设计伦敦地铁线路图的时期正好是欧洲经过"工艺美术"运动,转向强调功能主义、国际主义的现代主义设计发展时期,伦敦地铁线路图设计的诞生可以被看作对民主的、功能的现代主义设计的一种诠释。这也是它作为早期的信息设计作品,被行业奉为经典案例的原因所在。

1.1.2　信息设计的概念

从学科专业来看,信息设计在初期只是作为平面设计的子集,被穿插在平面设计的课程中。直到 20 世纪 70 年代,英国平面设计师特格拉姆第一次从学术角度定义了"信息设计"这一术语,而使用该术语的目的是区别传统的、经典的平面设计和产品设计等平行设计专业。从那时起,信息设计真正地从平面设计中脱离出来。信息设计以"进行有效能的信息传递"为主旨,与提倡"精美的艺术表现"的视觉传达设计具有本质区别,构建了不同的设计方法体系。

信息设计经历了从图形到文字,再从文字到图形的过程。当代的信息设计应该将文字信息与图形信息进行有效的结合,使其各行其责,最终成为一件高功能性和美学性并存的信息设计作品。在这里还要提到一个术语——"信号",它和信息是完全不同的概念。芬兰的现代主义设计奠基人阿尔瓦·阿尔托对信号与信息的关系有过评论:每一件设计作品里都包含信号。信号是用来传递信息的,观众接收信号的过程实际上就是对信息进行选择的过程,这个过程的产生就使信号本身具有了挑剔性和选择性。信息来自信号,信号产生于设计作品。在具有选择职能的同时,信号与信息可以更好地协作,二者的存在既有必然的联系,又有着实质的不同。

⬆ 陌生人(1),作者:彭丽,指导教师:赵璐　张儒赫,2018

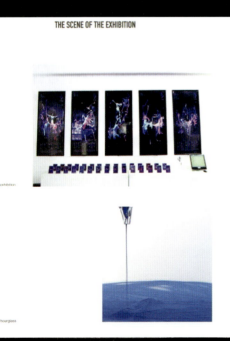

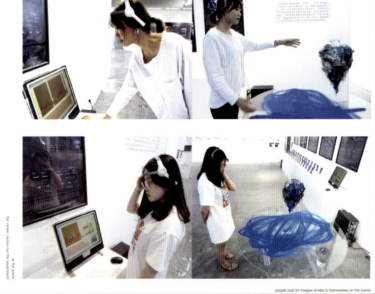

⬆ 陌生人(2),作者:彭丽,指导教师:赵璐　张儒赫,2018

1. 信息设计（Information Design）

信息设计的范围很广，从信息自动化、计算机科学到视觉传达、产品设计、统计学、政治经济，在社会生活各方面都有涉及。信息设计用合理的设计方式分析并组织数据和信息，让数据和信息以合理的方式传播，让复杂难懂的数据易于理解。信息设计是对信息进行设计的一种方法，单就范围来讲，信息设计的边界是模糊的、多样化的：信息图、信息设计海报、图表、地图、导视、光标提示语等设计都可以叫信息设计。一般来说，信息设计可用不同的方式叙事信息内容，包括图片、图形、声音、动画、材质、技术等都可以作为信息的设计媒介。

从微观角度来看，信息设计是将信息视觉化的过程。也就是说，它通过视觉设计的方法对信息进行生动的表达，进而高效地传递信息，满足用户对信息的需求。但从宏观角度来看，随着科技的发展，数字化媒体技术使得设计师形成高度的数据思维，信息设计包括信息获取、信息策略、信息表达三大层面。信息获取主要聚焦于通过调研、采访、文献学习或科技捕捉数据的方法进行数据收集的工作；信息策略主要聚焦于对数据的分析，站在"人"的角度将数据向能够满足用户需求的信息进行转移；而信息表达是通过视觉、听觉、触觉、嗅觉、感觉五感渠道，对信息进行外化式的展现，当然视觉化的信息呈现一定是这部分工作占比最大的表达。信息设计绝对不仅仅是对信息的视觉化表达，我们需要从更宏观的视角去建立完整的、系统的信息设计体系。

需要注意的是，信息设计主要先从调查数据到整合分析数据开始，再基于一个最合理、高效的方法，将无序的原始数据转变为富有意义、规律化的信息，并对不同信息组群的关系进行联系、比较、说明、描述，最后通过最适合的叙事方法与用户、观众进行有效沟通。因此，图形也好，音乐也好，动态影像也好，如果将它们与数据关联在一起进行设计，那就不仅是一种艺术美感的再现，而且是对客观事物的一种再现，这赋能了信息设计极高的现实主义精神，体现了绝对的"功能性"特征；同时，用极具创意的艺术表达"数据之美"，触发用户对数据的主动阅读，又体现出信息设计的人文主义精神。兼具以上两种精神的信息设计特征恰恰是信息设计师在功能与美学之间寻求平衡点的基础，也映射了信息设计的"元初"状态。

但是，在数字化技术驱动下的元宇宙、虚拟现实、大数据、人工智能（Artificial Intelligence，AI，详见第 5 章）等面向未来探索之前的问题应该如何作答？这是"元"之所在，谓"根本"，也是"首要"思考的问题，更是从内心出发洞察信息设计的创新、赋能社会发展的基础。我们回到更为基础的"元"问题，在信息的基本层面回归设计本体，这是探讨基础之前的"基础"是什么，设计之前的"设计"是什么的动力。从学术研究的理论价值角度洞察，信息设计的理论研究是信息设计领域中的重要研究方向，其理论研究只有从信息的本体论研究出发，才能对信息的设计行为进行更加透彻的认知和创新，进而形成体系化的方法理论，对"信息设计应该如何实现"和"信息设计的实用性与审美性应该如何选择"等问题进行思辨。正如上海交通大学媒体与传播学院信息设计研究所所长席涛教授所提出的观点：信息设计研究要研究信息本体论，建立知识图谱和传播新范式[1]。信息设计的主要功能是建立高效的信息传递，"高效传递"的概念被席教授具体描述为"判断信息传播的真实性和理性认知"，因此我们鼓励读者多从哲学角度思考，从本体论和方法论角度建立科学理性的研究信息设计的方法才是解决当前信息设计实践中出现的问题的有效途径。

正如 Information Design Workbook 中提到："所有元素和策略的共同作用，都是以确保信息有效沟通为核心，而有效的沟通是信息设计的本质。"[2] 不难看出，能够创建有效沟通的路径是信息设计的核心工作，更是信息经过设计之后的价值体现。同时，该书也提到："信息设计已成为表达沟通快捷、有效的流行词汇，在广泛的专业领域中被多次使用。然而，当我们被问及信息设计究竟意味着什么时，人们往往很快意识到这是难以给出令人满意答案的。"[3] 这从侧面也说明，信息设计的界限越来越模糊，对于其具体的定义很难用统一的概念去禁锢。信息设计发展至今，早已发生了体系性的变革，不应局限于学科的界限，应该超越阶段性的分类与命名。

在简·维索基·欧格雷迪（O'Grady J.V.）等学者撰写的《信息设计》[4] 中记录了设计师弗兰克·西森（Frank Thissen）的观点："信息设计是对信息清晰而有效的呈现。"弗兰克·西森同时也强调了信息设计通过多学科和跨学科的途径实现交流的目的，结合了平面设计、技术性与非技术性的创作、认知心理学、沟通理论和文化研究等领域的技能。路易吉·卡纳蒂·德罗西（Luigi Canali De Rossi）认为信息设计是关于用户如何获取、分析和记忆信息的心理学和生理学，关于颜色、形态、图案和学习方式的作用和影响。理查德·索尔·沃尔曼（Richard Saul Wurman）曾说："交流的唯一途径是弄清楚如果信息不被理解会是什么样子"。内森·舍卓夫（Nathan Shedroff）对信息设计给出了如下定义：信息设计涉及对数据的组织和呈现——将其转化成有价值、有意义的信息。内森·舍卓夫认为，信息设计是描述如何进行良好交流的一门学科，是视觉传达设计的基本技能，广泛存在于不同领域。

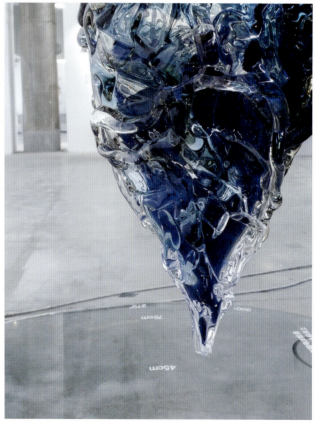

↑ 陌生人信息雕塑，作者：彭丽，指导教师：赵璐 张儒赫，2018

[1] 席涛，汤伟. 信息可视化：信息社会的高速公路 [J]. 包装工程，2010（S1）：3.
[2] Kim Baer. Information Design Workbook [M]. Rockport, MA: Rockport Pub., 2010.
[3] 同上.
[4] 简·维索基·欧格雷迪，肯·维索基·欧格雷迪. 信息设计 [M]. 郭瑽，译. 南京：译林出版社，2009.

国内外的学者都对信息设计进行了理解性的定义描述，当然这里展现的不是所有定义，我们有选择性地展现了代表性的定义就是为了反复强调：信息设计的核心是建立高效传播。这也是设计学视角下信息设计在社会中的价值体现。从专业方向来看，接下来介绍的数字可视化、信息可视化、艺术可视化、信息图都是信息设计中的重要组成部分，也是数据向信息转化过程中的重要呈现方式。

"陌生人"是一套有趣的实验性作品，设计团队试图在脑电波与情绪之间搭建起关系，在两者之间的数据中找到平衡点，是典型的科技与艺术相结合的信息设计作品。展览现场设有一台计算机，引领观众体验香味、柔软、酸味、噪声、色彩这5种行为感受。设计团队通过一套代码程序，将感受后的情绪数据转变为坐标数值，然后将坐标输入特定的水晶漏斗控制器中，漏斗会按照坐标数值进行摇摆，而掉落下来的颜料会随着数据摇摆而产生一种图形，这就是脑电波的图形表达。设计团队发现不同背景、不同年龄的观众在相同情绪中所产生的脑电波图形竟然是相似的，这种偶然发现成为这套关于控制大脑感知系统的研究的基础。每一个观众都是独特的个体，但是通过相似的脑电波图形，又可以大致判断出观众的行为感受类型和趋势，这是从实践中体验信息设计对信息内容的描述性思维，也是对信息设计创建传播路径的一次尝试。

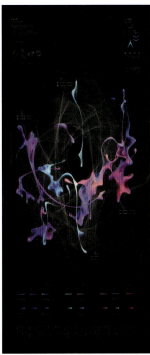

↑ 陌生人（3），作者：彭丽，指导教师：赵璐 张儒赫，2018

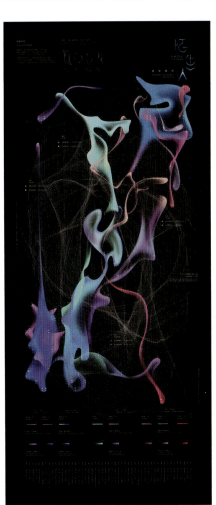
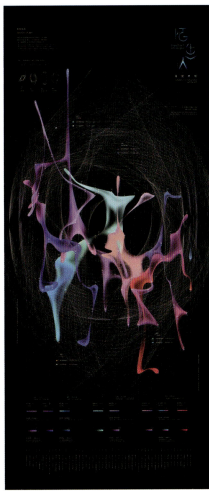
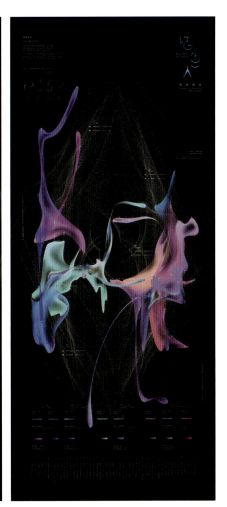

↑ 基于 CiteSpace 可视化的信息设计领域关键词共现知识图谱（CNKI 数据库），2022

2. 数据可视化（Data Visualization）

数据可视化借助图形化手段将数据库中每一个数据项作为单个抽象化的图形元素进行表示，将大量的数据集构成数据图象，可以清晰有效地表达与描述信息。同时，将数据的各个属性值以多维数据的形式表示，可以从不同的维度观察数据，从而对数据进行深入的分析。与信息可视化聚焦于非数值型的数据表达不同，数据可视化更偏向于对大量数值型数据的分析和表达。

在计算机图形学发展的早期，人们利用计算机首次创建出了图形图表。依据数据及其内在模式和关系，人们逐渐掌握利用计算机图象达到认识虚拟和现实世界的目的，利用人类感觉系统来操纵和解释错综复杂的过程、涉及不同学科领域的数据集和来源多样的大型抽象数据集合的模拟。这些思想和概念对于计算科学、工程方法学和管理活动来说，都有着精深而又广泛的影响。

当前，在研究、教学和开发领域，数据可视化仍是一个极为活跃而又受重视的领域。"数据可视化"这条术语实现了成熟的科学可视化领域与较年轻的信息可视化领域的统一。当然，随着设计学科各专业方向边界越来越模糊，信息设计的术语已经不再局限于某一名词的范畴界定，应该跨出单一的固有定义，从"问题"本身入手去探讨可视化分析满足信息传递的"元"基础功能。因此，在大多数情况下，为了更加快速地描述出信息设计下的子集，很多时候我们会用"可视化"来描述这种分析之后较为普适的数据可视模型。

从狭义上来说，数据可视化与信息可视化都属于"可视化"的大范畴，而"可视化"本身就分为四大类：科学可视化、数据可视化、信息可视化、知识可视化。

CiteSpace（引文空间）是一款聚焦于科学分析领域所蕴含的潜在知识的可视化程序，是在科学计量学、数据可视化交叉研究下逐渐被研究人员重视的一款引文可视分析软件。由于它通过"可视化"的手段来呈现文献中的知识结构、规律、时间、空间的文献发展情况，因此，大多数研究人员都将通过此类方法分析得到的可视化图形称为"科学知识图谱"。

对于设计学科下各专业的学生、教师及其他学术领域的研究人员而言，使用诸如 CiteSpace 这类专业的可视化程序，目的是可以快速、精准、客观地对数据规律进行理解、认知，比如通过该程序，可以非常高效地构建出自己研究方向的"论文图谱"，快速且准确地捕捉到"被引用数"较高的文献，从而梳理出优质的论文资料。这对研究人员的学术学习和写作有极大帮助。

下面的知识图谱就是通过设定以"信息设计"或"信息设计"或"设计方法论"索引式的文献数据收集方式，在 CiteSpace 中运算得出的"信息设计"领域共现关键词的图谱，是典型的通过文献库对大体量数据进行可视化展现的结果，属于数据可视化类型。该图谱获取到相关领域的 208 个节点，175 条连线，其阈值为 5。阈值表示出现频次在 5 次以上的关键词，关键词节点大小代表该关键词的出现频次，节点越大，

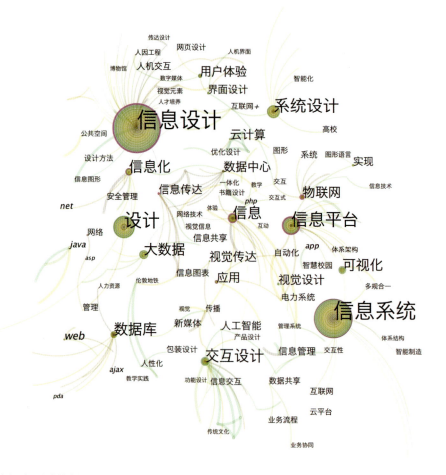

基于 CiteSpace（引文空间）可视化的信息设计领域关键词共现知识图谱（WOS 数据库）（1），2022

出现频次就越高。各关键词节点直径的大小不一，表明各关键词出现频次存在显著差异。通过该图谱的展现，我们可以很好地了解信息设计研究领域出现的关键词频率，这对于我们了解该领域的研究热度和发展趋势都有非常大的帮助。

3. 信息可视化（Information Visualization）

信息可视化是致力于创建直观方式，进而传达抽象数据背后所承载意义的设计方法。它作为信息设计重要的组成部分，也是一个跨学科领域，主要功能在于研究大规模非数值型信息资源的视觉呈现（如软件系统中众多的文件或程序代码），利用图形图象方面的技术与方法，帮助人们生动地理解和分析数据。

从广义上看，信息可视化包括信息图形、知识、科学、数据等方面的可视化表达形式，甚至连地图、各种图表、图形、文本等都是信息可视化可以利用的表现形式。信息可视化更关注非数值型的信息，更强调对信息的感知效能。从狭义上看，数据可视化虽然比信息可视化更专注于对"数字"本身的客观表达，但它们同属"可视化"类别。与科学可视化相比，信息可视化更侧重于将抽象数据进行有利于人类理解的具象表达。从这一点来看，信息可视化其实更多时候是在对非数值式原始数据进行分析之后实现数据向信息的转化表达，重点考虑如何通过合适的方法外化信息，以及最佳的信息处理方式，向人们传递更生动、活泼、深刻的信息内容。

> 该作品展示了1992—2012年39个国家的二氧化碳年排放量。这些国家包括经济合作与发展组织成员方，如中国、巴西、印度、拉脱维亚和俄罗斯等。二氧化碳排放量和可再生能源消耗（占总最终能源消耗的百分比）在图中都有标明，国家的名次根据环境政策所用的工具（税收占GDP的百分比）进行排序和分组。
>
> 该作品以文献学习、问卷调研、访谈的方式收集了以文字为主的碎片化数据，因此最终呈现的结果属于信息可视化。当然，在保证信息功能性的前提下，该作品体现出良好的视觉表达能力。

↑ Carbon Dioxide Emissions，Federica Fragapane，2015

↑ 基于 CiteSpace（引文空间）可视化的信息设计领域关键词共现知识图谱（WOS 数据库）（2），2022

4. 艺术可视化（Art Visualization）

艺术可视化虽然不归属于可视化四大类别，但作为通过艺术、设计赋能可视化创新的手段，它已经成为可视化范畴中独树一帜的研究方向。艺术可视化的宗旨是以数据为基础资源，展示数据向信息转化过程中的功能与美学的平衡，通过对数据的分析和表达，创新艺术作品和研究成果，探索艺术、设计和可视化之间令人兴奋和日益突出的交叉领域。艺术可视化作品可以是对数据关系、信息内外逻辑的清晰表达，也可以单纯地从艺术角度思考表达"数据之美"，传递出人类与数据共生的美好图景。

需要提到的是，中国图象图形学学会可视化与可视分析专委会、中国可视化与可视分析大会（ChinaVis）由我国可视化业界工作者联合发起，宗旨是促进中国及周边地区的可视化与可视分析研究与应用的交流，探讨在大数据时代可视化艺术发展的方向与机遇，推动相关研究与应用的发展与进步，推进学科的发展，促进人才培养和交流，加深艺术与技术融合。作为ChinaVis的重要类别，艺术可视化项目（China VISAP）在国内外信息设计领域的影响力越来越大，这种由艺术展览、学生竞赛、艺术可视化专题报告和一系列艺术家讲座共同构成的China VISAP俨然成为一年一度可视化领域艺术家、设计师的盛会。

接下来介绍的两件艺术可视化作品"For Tashi"和"Bloodie Writes an Anthem"来自美国雪城大学徐瑞鸽教授。徐瑞鸽教授是太平洋可视化研讨会（IEEE PACIFICVIS）2019、2020数据叙事竞赛共同主席，ChinaVis艺术项目共同创建人，IEEE VIS艺术项目展览主席，China VISAP资深主席。

> 该作品是由processing生成的动画，展示了一首关于年轻女性自我发现时刻的诗。动画混合了抽象模式、文本、ASMR声音和声乐，提供了一种视听体验，通过统一的感觉激发情感，让诗歌得到超越文学领域的欣赏。

有些领域因数据复杂而无法直接分析得出结果，需借助可视化方法才能使数据的外在联系、内在逻辑更为明朗，这种侧重于大数据技术、数据科学，尤其是数据分析的领域被称为可视化分析（Visual Analytics）。该领域更强调数据分析的逻辑性、精确度、深入程度等，核心是展现分析的结果，与设计学中的信息设计还是有所区别的。

> 该作品是一个视觉音乐项目，描绘了一位妇女过早失去婴儿所经历的身体和情感的旅程。作品结合计算机程序生成的视觉效果、音景、声音和古代乐器箜篌的声音，旨在与公众分享这种非常私人的、很大程度上没有说出口的、经常被忽视的经历，希望将之前的私人旅程转移到公共体验上来。

→ For Tashi，Rebecca Ruige Xu & Sean Hongsheng Zhai，2020

↓ Bloodie Writes an Anthem,
Rebecca Ruige Xu & Sean Hongsheng Zhai，2020

信息设计与媒体设计基础

弥花——自我行动意愿，作者：龚虹宇 关美琪，
指导教师：赵璐 张儒赫 孙艺嘉，2022

【弥花——自我行动意愿】

　　该作品的设计灵感来自个体的自我行动意愿在转化为实践活动的过程中往往会受到外力的扭曲，创作团队希望调查推动人适应社会的行为背后不可见的力量，并将其进行可视化传递。

　　在日常生活中，人们在进行决策时，来自内心的第一想法就是自我行动意愿。现代社会中，有很多无形的力量牵制着人们的自我行动意愿，人们的自我行动意愿在转化为实践活动的过程中往往会受到不可见的外力的扭曲，使自我行动意愿和他人意愿融合，转变成另一种行动意愿。创作团队通过调查问卷收集数据，将每个人的自我行动意愿整体数据以一朵由 touchdesigner 软件处理生成的花的形式呈现，每个人的自我行动意愿和影响自我行动意愿因素等数据都反映在花的大小、噪波的大小、噪波的数量、周期的长短上。

　　在发送调查问卷前，创作团队会对调查结果做出一些预测，获得并整理数据后做出图表与团队的预测进行对比，探究背后的更深层的不可知的力量。这部分对比数据图表与结论以静态形式作为辅助视觉呈现。

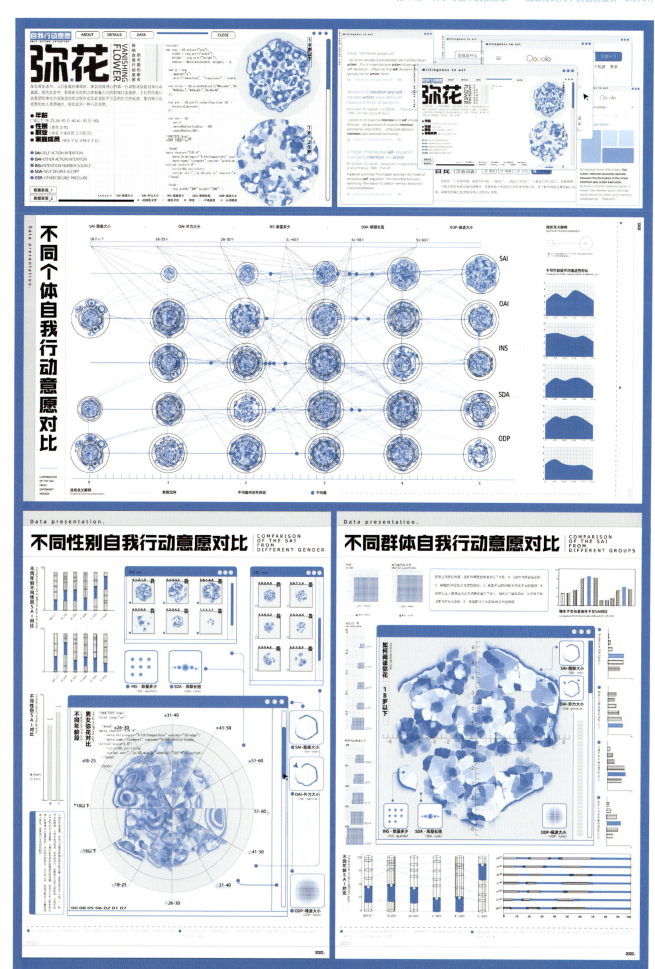

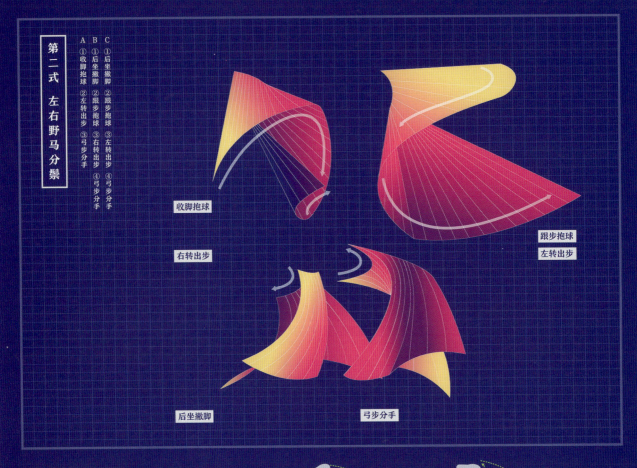

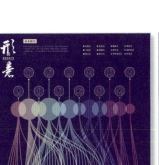
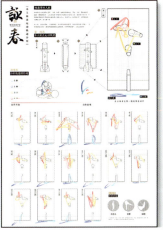
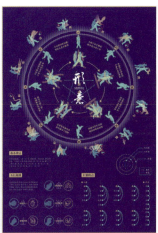

"功夫之咏春·太极·形意"信息设计,作者:林若雨 潘叶娣 张涛,指导教师:陈皓,2020

5. 信息图(Infographics)

信息图是信息设计的一种微观表达,表现的设计化繁为简,属于信息可视化的一部分。1958年,斯蒂芬·图明(Stephen Toulmin)提出了一种图形化的理论模型,即"信息图"概念,后来成为有影响力的理论并得到应用。很显然,"信息图"和信息可视化之间有一定重叠的关系。我们需要理解,有些信息可视化有叙述性和表达性,有些信息图呈现出大规模非数值型信息,从最终的呈现形式来看,二者有时候很不一样,但导致名称不同的主要原因是内容的针对性问题。

数据可视化、信息可视化、信息图的区别主要在于信息内容的呈现不同。数据可视化是普适性的,也就是说不会因为内容改变而改变数据的模型结构;信息可视化虽以内容为主,但表达的结果还是一种信息结构模型,对不同的信息内容也具有一定程度的普适性;而信息图是对某一个具体内容的视觉化呈现,与信息内容的关联性很强,为内容而定制。另外,从执行层面比较,数据可视化是通过计算机运算自动生成的;信息可视化既可以通过计算机运算形成结果,又可以通过手工、专业绘图程序完成工作;而信息图则依赖于手工、专业绘图程序定制而成。

"功夫之咏春·太极·形意"信息设计就是一套典型的、优秀的信息图作品,其中所展示的信息图形是针对中国功夫内容的"专属定制",通过对信息主题的"唯一性"诠释,向观众梳理出中国功夫不同维度的内涵,进而向外界输出中国传统武术的艺术之美、律动之美、力量之美、豪放之美、柔情之美。该作品使用了大量经过规划、概括的图形,非常准确地传递出中国功夫内容的细节特征,而通过时间序列、动作序列建立起的信息图架构,在生动、高效的视觉叙事体系下能够清晰地描绘出中国功夫的招式、动态、历史脉络情况,向观众多维度展现出传统文化的精髓。

基于对这套作品的分析,我们也可以总结出一种行之有效的设计方法:信息设计很多时候可以以简单的饼状图、柱状图、弦图、桑基图等为核心结构,在此基础之上增加信息维度、扩充信息结构,并保证图表在基础逻辑准确的情况下进行视觉优化,这样设计出来的作品可以完善信息图传递信息的高效性原则。另外,从审美体验层面来看,只有保证信息传递功能的目标达成,作品被赋予良好美感的信息设计才具有意义。因此,这种设计路径不失为一种稳妥的设计方法,尤其适合信息设计初学者进行尝试和实践。

> 提到中国功夫,人们总会想到它"十步杀一人,千里不留行"的豪迈、"月残秋雁血,漏断古蝉音"的飘逸、"丹心负美名,抚筑傲侠群"的无羁、"花酒数杯不平身,身影袭花花自落"的柔情。它的一招一式铸就了多少代中国人的傲然气骨,它的一停一顿凝结了多少中华传统文化的风韵精髓。直到我们停下脚步,用心聆听中国传统武术的悠久历史,用心感受那些变而不乱的招式,才后知后觉,中国功夫的博大精深不止停留在《双截棍》的每个音符上,不止藏匿于武侠小说的一字一句里,不止定格于每部武术电影的一帧帧画面中——它们生动而真实,隐逸而壮阔,从古而来,流淌至今。设计团队尝试用信息图表的形式,努力向人们还原这一幅独特且壮丽的艺术画卷,希望人们在对中国功夫有更深刻理解的同时,同样能和设计团队一样,感受到这份武术艺术带给中华民族的豪情与浪漫。

从实践意义来看,设计方法的推敲和梳理并不是唯一的,我们应该在工作学习中多探索,经过长时间的积累和体验,总结出属于自己最高效、合适的信息设计方法。

正如前文所述,专业的交叉融合属性越来越强,我们不再纠结于某个术语的唯一性表达,很多时候都会根据最终的结果进行选择性的描述,也许更多时候,我们都会称之为"信息设计",这样与他人进行交流时可能在术语描述层面更行之有效。但是,如果专注于该领域的学术探讨和研究,术语的区分认知可以帮助我们更全面地对信息设计大范畴的功能和目标有更好的理解,这对于从设计视角看待数据向信息转化及构建信息叙事新范式的表达是有帮助的。

"Cell Theory"（细胞学说）是一组极具实验性的艺术可视化作品，探索了所有生命系统的亲属关系，并分析了人类与自然共生的问题。该作品的图形形态映射了各种微观生物形状和结构的演变。

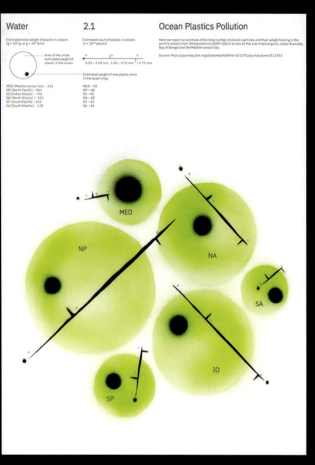

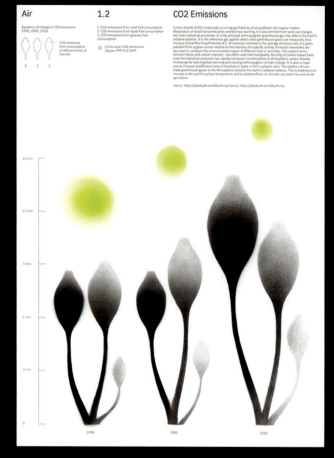

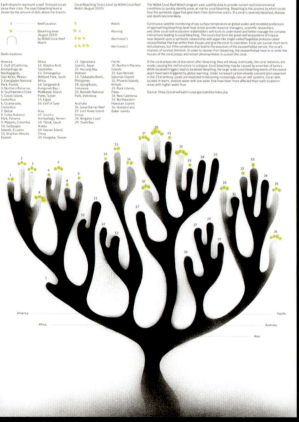

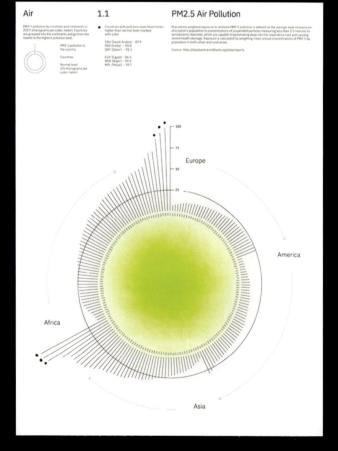

Cell Theory（细胞学说）（1），Maria Bublik, 2019

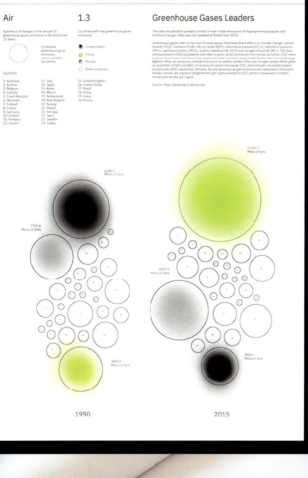

Cell Theory（细胞学说）(2), Maria Bublik, 2019

有很多艺术可视化作品偏向于对数字时代、人工智能时代充满疑惑、焦虑、兴奋的情感抒发进行实验性表达。而随着科学技术的飞速发展，生成艺术、算法设计的方法论对信息设计，尤其是艺术可视化的尝试和探索起到了重要的助推作用。

下面这套作品表现的是在"元宇宙"语境中，生命的本质基于代码，而代码的混合与迭代能力远超于现实世界的生物进化规律。设计团队基于上述思考，决定用人工智能构建出数字化的生物，而在观察数字生物的演变进程中，人工智能对未来生物进行数字化创造的思考和展望，计算机进行自主学习之后的智能化思维成功展现出未来生物之间共生进化的愿景。很多观众看过这种基于可视化和生成艺术融合的作品后会发出这样的思考："我在过去是什么？我在现在是什么？我在未来是什么？"同时我们也会产生这样的思索："人类就跟它们一样，看起来是虫子，或许就是虫子。"

设计不应该是面向"现在"与"过去"的思辨，而应该是通过设计干预对抗解问题进行长期观察和思考之后，提出的面向未来的思考。"过去"和"现在"的认知是达成"未来"愿景的方法，计算艺术、艺术可视化方向为我们对人机交互和智能化设计的理解扩大了边界，更赋能人类无限接近未知领域边界的能量。

正如作品"Candy Bug"映射出的内涵：这些看起来"华丽多彩"的数字生物与作品名称一样，如"糖果"般甜蜜可爱，但这些"糖果生物"却是"元宇宙"催生出的"数字昆虫"，外表美好实则虚无，虚拟现实技术的发展正在人的内心深处构建出"数字焦虑"，在拥抱科技带给人类的未知变革的同时，社会发展的趋势又该朝着什么方向持续前进？这是作品带给观众的问题，也是留给人类的思考。

↑ Candy Bug（1），SN801_artstudio，2022

Candy Bug（2），SN801_artstudio，2022

1.2 科技融合的新媒介

1.1.2 媒介的演进历程

在我国,"媒介"一词最早出现于《旧唐书·张行成传》中的"贯古今用人,必因媒介",是指联系事物之间的人或事物。在西方国家,媒介是"media",作为"medium"的复数形式,是指中介物、工具。马歇尔·麦克卢汉(Marshall McLuhan)认为,媒介即讯息。媒介的演进总是伴随着科技与信息的发展,而媒介的发展又推进了知识传播的速度。可以说,媒介的发展与知识的传播、科技的发展相互促进。发展至今,媒介演进大致经历了5次媒介革命,即非语言媒介、口语媒介、文字媒介、印刷媒介和电子媒介。在信息发展的历史中,这5种媒介都有不同的意义与贡献。

1. 非语言媒介

在语言产生之前,原始社会的人类是通过手势、眼神等简单的动作和声音来互相传递信息的。他们经过漫长的磨炼,促进了自身器官的进化,发出的声音出现了高、低、粗、细的频率变化。在距今约30万年前,人类的原始语言就产生了,这是人类历史上第一次信息革命。可以说,非语言媒介的历史要长于语言媒介的历史。

2. 语言媒介

随着人类文明的发展,人类逐渐摆脱了原始生活,开始用语言来进行信息的传播。语言交流是人类与其他动物最显著的区别之一。在文字被发明以前,语言媒介是人类传递信息最高效的媒介,标志着人类文明的真正开始。

3. 文字媒介

人类文明不断向前发展,语言媒介开始无法满足人类传承文明的需要。语言媒介传播范围有限,无法保存重要的信息,并且信息在传播过程中极易出现内容的失真。于是,人类创造了文字这种媒介。需要指出的是,正如前文所述,最早可考证的文字是楔形文字,多为图像。大约3000年前,楔形文字系统成熟,字形简化并抽象化,数目由青铜时代早期的约1000个减至青铜时代后期的约400个。已被发现的楔形文字多写于泥板上,少数写于石头、金属或蜡版上。当时,书吏使用削尖的芦苇秆或木棒在软泥板上刻写,软泥板经过日晒或烘烤后变得坚硬,不易变形。由于多在泥板上刻画,所以这种文字的线条笔直,形同楔形。

文字的出现使人类文明发展过程中的重要信息得到了记载,加快了人类文明的发展。

4. 印刷媒介

人类为了记载信息、传承文明,将文字刻在石板、龟甲、兽骨等媒介上,后随着人类文明的进步,书写方式和载体也有了极大的发展,出现了笔墨、纸张等便捷的信息载体。众所周知,我国北宋毕昇发明了活字印刷术,扩大了信息的传播范围并提高了信息传播的效率,下层民众也开始渐渐地接触到文字信息。印刷术传到欧洲以后,德国古登堡对其进行了改进,催生出了报纸这一媒介。报纸的出现促进了现代新闻的诞生,而报纸在发展的过程中,极大地促进了人类信息的发展与人类文明的演变历程。

5. 电子媒介

科技发展至今,诞生了我们现在普遍使用的电子媒介。电子媒介是指现代传播活动中存储与传递信息时使用的电子技术。最早出现的电子媒介是电报、电话,后来出现广播、电影、传真、手机通信、网络等,每一种类型的电子媒介又都拥有各种类型的信息存储、发送和接收设备。20世纪90年代后,随着网络技术和数字压缩技术日新月异的发展,新旧电子媒介不断地更替,各种类型的电子媒介都开始数字化,信息容量、传输速度、传输质量都有着巨大的进步。

> *Media Economy Report*(《媒体经济报道》)是MAGNA GLOBAL长期关注产业趋势的旗舰之作。MAGNA GLOBAL是IPGMediabrands的全球媒体战略部门,代表IPG客户设计跨所有媒体平台的市场投资策略,并致力于扩大数据技术的使用以执行媒体购买。

Media Economy Report Vol.14(《媒体经济报道》第14期),Bereau Oberhaeuser, 2019

电子媒介的出现，对于信息传播来说意义重大，它改变了知识传递的模式，加快了知识传递的速度，使信息能够实现同步、大范围的传播。这是语言媒介、文字媒介所不具备的。

电子媒介为人类信息传播带来的变革并不仅仅是空间距离和速度上的突破。从人类社会的信息系统发展的角度来看，电子媒介还在别的方面具有里程碑式的意义。随着摄影、录音和录像技术的进步，人们不仅实现了声音和影像信息的大量复制和大量传播，而且实现了它们的历史保存。我们今天考察古代社会时，只能根据文字记录或考古发现进行想象和推测，而当千百年后的人们研究我们这个时代时，他们则可直接聆听和观察我们的音容笑貌。这就使得人类文化的传承内容更加丰富，感觉更加直观，依据更加可靠。一句话，它使人类知识经验的积累、文化传承的效率和质量产生了新的飞跃。

在人类文明的发展演变过程中，因为受到时间、空间和科学技术等因素的影响，人类对于不同媒介的使用偏好是不同的。我们现在所处的时代，电子媒介驱动社交媒体，发展成为人类信息交流的主要工具。但媒介的更新，并不意味新媒介能够完全取代旧媒介。每一种媒介都具有自身的特点和优势，不同的媒介具有不同的偏向性。而且，媒介的多样化使新媒介与旧媒介之间相互补充，共同服务于信息传递与知识的传播。

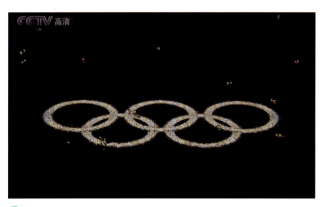

↑ 2008年北京奥运会开幕式（央视网截图）

央视网作为2008年北京奥运新媒体官方转播机构，制订了详尽的奥运报道计划，利用网络电视、手机电视、IP电视、公交移动电视四大传播平台，发挥了新媒体及时、互动、便捷的特色，让广大用户能够随时随地看奥运、参与奥运并进行交流互动。

1.2.2 科学与艺术融合下的信息传递

1. 新时期信息展示方式的变革

就获取知识与分享信息来说，传统媒介下信息的展示方式，一般有出版物、讲座、会议等。而新媒介发展下的信息展示方式，包括网站、知识应用程序、桌面应用程序、数字通信、社交媒体等。

信息展示方式，或者说我们获取信息的方式，正在发生着巨大的变革，新媒体通常以电视、计算机和手机为终端，向用户提供视频、音频、数据、远程教育等交互式信息和娱乐服务。从内容上来讲，新媒体既可以传播文字数据，又可以传播声音和图象。形式各异的新媒体所共有的数字化、网络化和交互性的特点，给我们的生活和学习带来了巨大的方便与活力。

正如2008年北京奥运会，新媒体首次作为奥运会独立传播机构与传播媒体一起被列入奥运会的传播体系。互联网等新媒体平台被正式纳入赛事转播渠道，充分表明了新媒体作为一种新传播渠道具有的社会价值和商业价值。

由此可见，新媒体更加深刻地影响着传统的阅读方式和传播方式，并以更主流的姿态示人，与传统媒体的融合也更进一步。

2. 一种新的信息形式

"信息设计作为一门学科已存在多年，但该领域正经历一个令人兴奋的转折点，并正在成为每个设计实践的一个更为重要的方面。对话的核心是：设计如何帮助人们在日益复杂的信息和数据环境中导航？"[1] 正如 Information Design Workbook 中所述，现在的信息设计已成为每个设计师越来越关注的一项跨专业的视觉设计新领域。这个领域的产生，让我们能够用一种新的方式更好地与信息沟通。譬如说，我们面对的信息设计项目往往错综复杂，而面对这些庞杂的信息和数据时，我们所面临的核心问题就是如何创造一种新的信息形式，做帮助人们与"信息"达成沟通的设计。

3. 信息与新媒介的优势

兴起于20世纪末的信息设计因信息技术而介入多样化的平面设计进程中，属于一种新型的视觉设计范畴。而新媒介，一方面可以承载原来传统媒介所能承载的各种信息形式，如文字、图形、视频、音频等；另一方面，可以与受众进行互动。它们或是收视终端，与传统的电子设备不同（如计算机或手机）；或是信息传输的载体，与传统的报刊等不同（如网络）；或是接收信息的形式，与传统的固定媒介不同（如移动接收）。

信息与新媒介的整合设计在我们的生活中起着举足轻重的作用，在科技的支撑下形成一个可读可视化的复合体系，由图象、文字和数字结合而成，使信息得以更加高效地交流。它帮助人们更好地通过特定文本内容的视觉元素系统，显著、鲜明、简单、直接、连贯和全面地转化字里行间的可视化元素，并建立关联，使信息得到再一次呈现。

4. 充满乐趣的无限领域

以前做设计时，仅用一种手段就可以满足用户的诉求，而现在的受众群体和媒体都越来越细化，所以对平面设计和信息设计而言，就必须更加强调"现场"的体验，用这种特殊的附加价值来达到一种"非看不可"或"非去不可"的效果。就像音乐会一样，以前多靠卖唱片赚钱，而现在更加强调现场演唱。另外，创意人极富想象力的叙事方法可以成为一种特殊价值，让人产生"拥有这个作品，得到这个信息"的想法。

由此可见，数字科技所提供的互动性对平面设计、信息设计创作都充满了新的可能性和更广阔的创意空间。

[1] Kim Baer. Information Design Workbook[M]. Rockport MA: Rockport Pub., 2010.

科技的发展被大量应用在改善人类的生活方式上，带给人类前所未有的影响。现代技术的应用与普及，现代科技手段的导入，也促使艺术设计观念与学科专业不断融合创新，信息与新媒介的整合设计作为一个新的研究方向由此应运而生，并且显示出了巨大的发展潜力与市场空间。信息数字化后的虚拟世界能够突破传统视觉的限制，将艺术创作带向超越时间、空间与影像经验的新创作思考领域。

正如罗伯特·E.霍恩（Robert E. Horn）所指出的，在到处充斥着大量枯燥、庞杂数据的今天，我们需要的并不是更多的信息，而是用最有效的方法和最有效的形式，在合适的时间对合适的人提供正确有效的信息。这的确是一个充满乐趣的沟通过程，用一张兼具功能和美学的图表、一段新奇的视频或其他更有趣的形式，可以跟用户进行一次美妙的信息体验。

当然，在这个无限的领域中，我们要做的并不只是做一张信息图那样简单，而要让用户主动获取信息。作为一名设计师，还需要知悉以下几种工作方式：

（1）热情提问，尽可能地涵盖所有能够想到的问题。
（2）对细节敏锐的观察力。
（3）考虑用户的时间和需求，以信息接收者能够高效地获取并处理信息为目标。
（4）先从"点"到"面"，再从"面"到"点"。如果把数据看作"树叶"，我们在分析的过程中，需要考虑"树叶"与"树林"的关系。
（5）对日常困扰的敏感性，将社会思维和意识导入信息设计之中，赋能了信息设计的现实意义。
（6）用同理心换位思考，看看别人在想什么。
（7）观察思考与执行力，在参与信息行为过程中，具有能够敏锐感知数据内在逻辑的能力。
（8）幽默感，有时候是一个很有用的特性。

1.3 新媒体时代下的信息传递

1.3.1 多元化的信息传播方式

1. 信息传播带来的传播效应

新发展时代下的媒体融合，在不断地挑战和更迭一些传统的传播理念与传播规则。在数字媒体语境下，信息传播正在发生转变，随之带来了新的传播效应。

首先，信息传播的首要价值是快。互联网和智能化的不断升级让信息活动变得日益便捷，甚至改写了信息传播经年不变的规则。近年来，大众普遍有着主动且强烈的传播意识，自媒体对突发事件乃至重要的时政信息的报道要远快于传统主流媒体，我们甚至可以说网络时代的自媒体已经成为"第一报道者"。

其次，信息传播正在进入 UGC 时代（User Generated Content，即用户生产内容，也就是用户原创的内容）。几年前，英国 BBC 成立了社交网络媒体编辑部，其中 40% 的信息发布是由公众提供的。这些年，我国的微博、微信、抖音等社交网络媒体的迅速发展，更是将"网民生产提供内容、媒体发布传播"这一生产模式发挥到了极致，信息传播的去中心化使每个人都能成为新闻的创造者和接收者。

最后，人工智能的介入也优化了信息传播的行为方式。我们很多人每天都要用手机观看热点新闻，数字媒体中的资讯类、新闻类应用之所以火爆，要归功于人工智能技术在大数据技术基础上对信息重新进行的分析与计算，从而对每个人观看新闻的习惯和喜好进行归纳，并根据用户的这些喜好推荐相应的新闻内容。这种推荐功能在手机应用领域已是常态，用户使用得越多，机器就越了解用户。当此类应用被使用一段时间后，这个应用程序就不亚于一个量身定制的新闻管家。事实上，人工智能不仅仅优化了信息传播的推送方式，更开启了信息发布的新模式：据统计，有相当数量的新闻内容是由人工智能程序自动撰写的。

通常来说，新媒体的最佳传播效果并不体现在平台发布信息所产生的影响力上，而是体现在通过网络不断地分享所带来的扩散效应上。有分享才会有传播广度和深度，分享能力在一定程度上检验着一个媒体的社会影响力。因此，信息传播不仅要具备引爆能力和发酵能力，而且要具备线上和线下的推广能力及扩散能力。也就是说，要懂得借助新媒体时代下网络对信息传播边界和地域的突破性，实现信息最广泛扩散和最大化影响。

2. 新媒体时代的信息可视化探索

在信息社会向未来发展的进程中，信息资源的总量呈几何级地增长，知识更新的频率过快。因此，信息设计的创新方法在新媒体的环境下，也需要加速改变，与时俱进。

在科技与信息高速发展的今天，信息可视化借助新技术与媒介绽放出新色彩，带给人们更新鲜、更有趣的体验。作为设计从业人员，身处信息大爆炸的时代，更要思考如何借助科技的力量来实现以前无法实现的设计，如何利用技术对大数据或信息进行设计。通过设计，我们要使信息呈现出一种更具魅力、更有情趣的形态。

Mashrooi: Tracking Construction Projects (1)，CLEVER°FRANKE，2016

↑ → Mashrooi: Tracking Construction Projects (2), CLEVER°FRANKE, 2016

Mashrooi 是一种利用新兴技术和沉浸式数据可视化实时跟踪房地产项目的手机应用小程序,是 CLEVER° FRANKE 团队受迪拜土地部门邀请,重新设计的应用程序。该应用程序是迪拜土地部门为支持"智慧迪拜"的愿景推出的一款知识平台,结合了最先进的技术和强大的数据,为投资者、开发商和居民提供有关迪拜房地产项目进展的准确、可靠的信息,即便投资者在世界的另一端。这消除了大量的不确定性,在投资者和开发商之间建立了非常牢固的信任和透明的纽带。该作品充分体现了技术对信息设计的驱动作用。

该作品隐喻地将汽车设计的形态探索过程转化为空间表达。它在 6m² 的场地中,将 714 个金属球悬挂于天花板上,借助机械、电子和代码使其活动起来。这是典型的数字化信息设计方法的反馈。

这个过程以 7min 的编排序列进行,一开始装置处于混乱状态,此时还没有表达出关于汽车形态的任何形式或设计理念。随着这些球体各自移动,它们逐渐创造出一种空间白噪声的印象。慢慢地,第一个几何形态出现,它与接下来将要出现的汽车轮廓大致相近。在接下来的序列中,一系列相互对立的形态交替出现。就在这样的循环往复中,车辆的最终形态得以显现,并且涵盖了该公司过去和现在的 5 款标志性汽车的设计过程。

↑ Kinetic Sculpture—The Shape of Things to Come, ART+COM Studios, 2008

【Kinetic Sculpture】

■ 信息设计与媒体设计基础

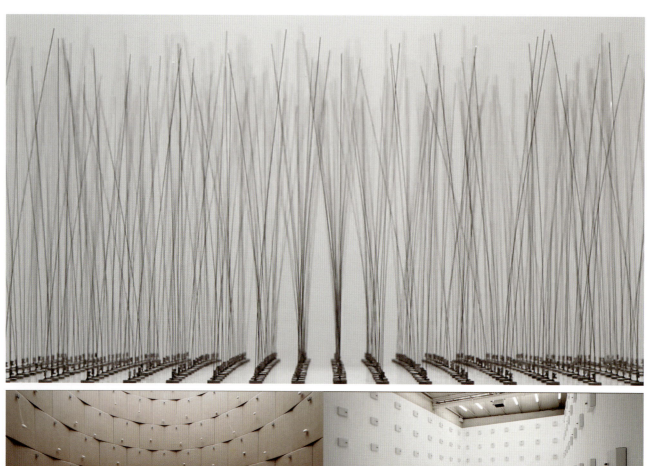
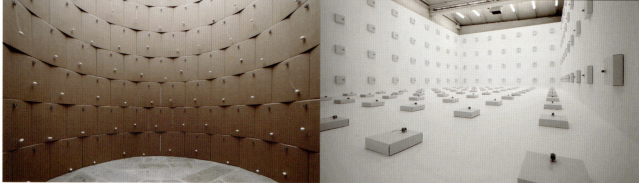
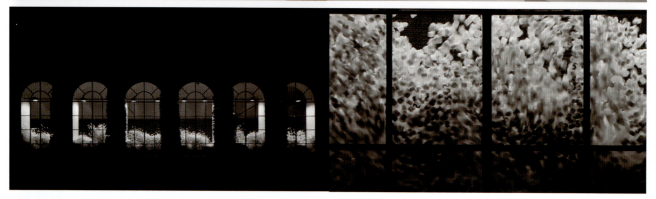

Sound Sculptures & Installations: 10 Selected Works
（声音雕塑与装置：10件精选作品），
Zimoun Studio, 2009—2013

该作品是一个大型的声音艺术项目，旨在使用简单和功能组件，通过步进电机使它们运动、摩擦、相互碰撞而发出声音，以探索机械的节奏和流动。Zimoun Studio 混合了声音、雕塑、机械和工程的元素到独特的感官体验，重新定义了雕塑和声音表演的传统概念。该作品阐明了现代主义的有序模式和生命混沌力量之间的张力。在 Zimoun Studio 的极简主义建筑中，自然现象的"嗡嗡"声毫不费力地回荡着情感的深度。

【Sound Sculptures & Installations】

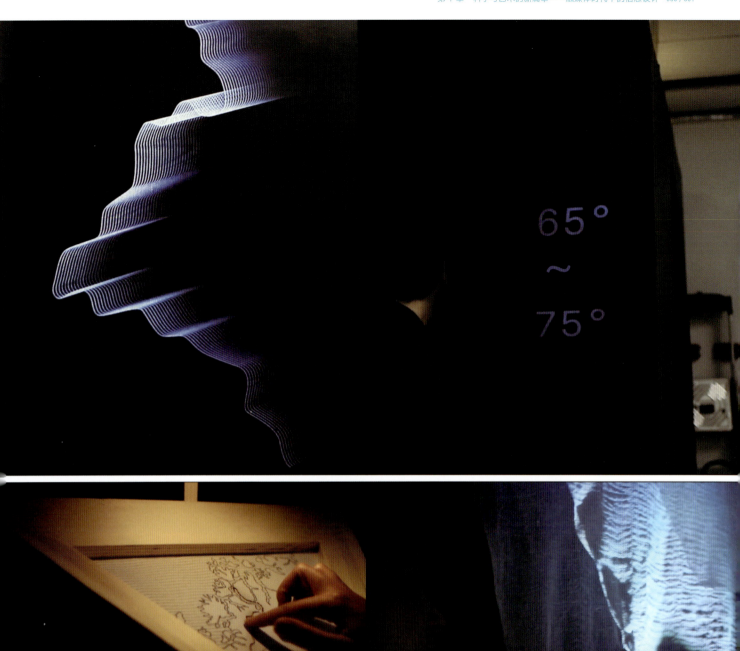

 65°~75°，Lanthiez，2014

该作品是一个互动装置项目，通过声音与抽象的图形向我们展示北极光的魔力。艺术家通过在北欧10天的旅行，收集了大量北欧雪地的声音与图像。观众可以通过这个室内的互动装置，来体验北欧地区震撼的极光与音景。

该作品是在数字媒体技术下对信息可视化传递的实验性探索，数字化声音、图象、图形的整合创新也是新媒体下信息设计的研究趋势。

【65°~75°】

1.3.2 人工智能对可视化的全新体验

人是视觉动物,对于图像的敏感度要比对数字的敏感度高很多。无数研究表明了我们的大脑如何更擅长利用视觉感知系统,通过眼睛更快地处理信息。当人们试图探索数据并操控数据时,信息设计就显得尤其重要。该方向的可视化利用人类对图的敏感性来提高对数据的处理和组织效率。"图片胜过千言万语"的古老格言确实适用于数据科学,它有助于在正确的时间以正确的格式向正确的人提供正确的信息。

如前文所述,人工智能正在试图改写信息的发布方式,并辅助信息传播进行更"贴心"的内容推荐。而在视觉可视化领域,人工智能为我们带来了崭新的体验。我们开始思考,人工智能与数据可视化如何更好地链接?当然是通过"数据"。大数据作为人工智能的基石,让机器学习成为可能。同时,数据也是信息设计的原材料,为信息设计的原始性、本真性提供基础。

我们可以将信息设计理解为将数据转换为图形表达的手段,来增强人对数据的认知能力,若辅以交互手段,更能在态势感知、关联分析、决策辅助等方面显示出其强大的赋能作用。随着信息技术爆发式的增长,数据的获取与感知能力要远远超越其处理数据的能力。以深度学习为代表的人工智能技术的突破性进展,为数据科学的高效工作带来可能:利用机器学习技术可以去除数据噪声、提取关键信息,从而减少视觉混乱、增强可视化效果;机器学习技术也可以为智能化、自动化地处理、排序和分析数据提供强有力的技术支撑,甚至做出明智的业务决策……可以说,人工智能与信息设计的交叉融合,即面向人工智能的可视化和受人工智能驱动的可视化,带来不确切的未来。

数据可视化抽象了数据本身真正的价值,熟练掌握可视化对于分析数据的特征和深度学习模型的性能是必要的技能。身处信息交换、信息存储、信息处理能力都大幅提高的时代,如何利用数据进行艺术创造,又如何利用机器学习进行艺术创造,还需要设计师、艺术家与科学技术人员不断地跨界融合。

> 这是一件国家艺术基金"大数据可视化艺术人才培养项目"中的团队作品"江山如画:自然生态数据可视化",以数据为媒材,以认知传播理论为创意构思的基础,将中国不同流域的上中下游、南北方城市的生态差异尽收眼底。该作品共收集中国34个省、直辖市、自治区的城市2013—2019年的自然生态数据,具体包括空气质量、水质、温度、绿色覆盖率4类共计100000多条数据,运用情景分析的方法,从设定情景、诉说故事、编写脚本、可视创作4个步骤完成了从"抽象"到"具体",再到"意境"的数据可视化转换。它借助中国山水画的视觉语言,讲述了"绿水青山就是金山银山"的中国故事,希望作为自然参与者的观众能够在观赏过程中首先为形式所吸引,在与作品互动中理解数据与形式的关联,在地域、时间的纬度区隔中思考与感悟,依次获得"视觉吸引、意义认知、情感共鸣"3个层次的感知体验,从而影响未来与自然的互动行为。

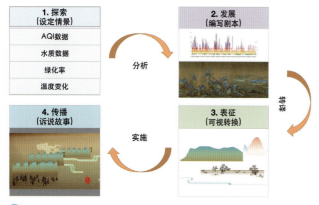

↑ 江山如画:生态数据可视化(1),吕燕茹 龙娟娟 倪娟 王凝 王双燕 王瑞,2019

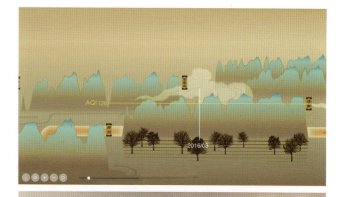

↑ 江山如画:生态数据可视化(3),吕燕茹 龙娟娟 倪娟 王凝 王双燕 王瑞,2019

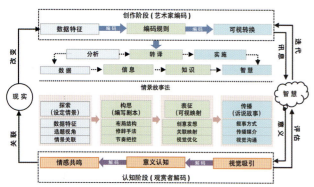

↑ 江山如画:生态数据可视化(2),吕燕茹 龙娟娟 倪娟 王凝 王双燕 王瑞,2019

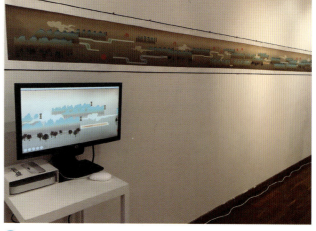

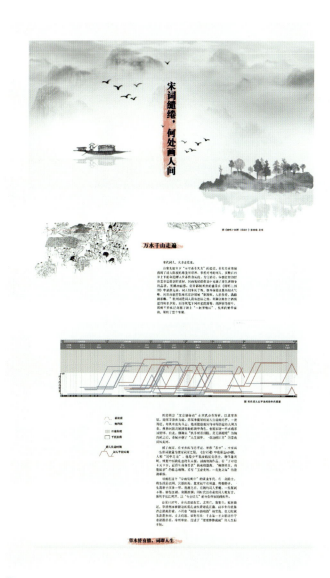
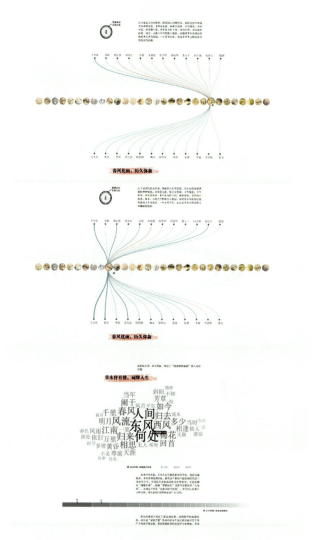

↑ 宋词缱绻，何处画人间，新华数据新闻与浙江大学视觉分析小组，2018

　　如今，弘扬我国优秀的传统文化，增强"文化自信"，发展国家软实力早已成为全民共识。在此背景下，新华数据新闻与浙江大学视觉分析小组合作，以《全宋词》为样本，绘制了一个属于两宋319年间词人的多彩世界。该项目分析了超过21000件作品，涉及约1330首词和曲调，数据涵盖了作词人、词作词牌、宋词意象及其背后所承载的情感。该作品分三大章节，分别展现了宋代词人的足迹与生平、宋词的常用意象和宋词的对仗格律。

　　打开网页链接，首先映入眼帘的是一张分布着密密麻麻小圆点的宋代版图，该信息图展现了宋代词人在各地的分布状况。观众也可以在右侧搜索栏中选择任意时期或任意词人，来探寻其足迹。其后的信息图展现的是宋代词人的生平及其所处年代图谱。图谱以时间为轴向排列了宋代词坛的人物关系，时间轴底部的黑点对应着宋代发生的重大事件，中间部分的一条条折线对应着宋代词人，左下角对各个折线类型的具体寓意做了进一步阐释。当鼠标指针移到任意一条线上时，上面的圆形地图中便会出现对应词人的生平足迹。

　　宋词的绝妙之处在于其运用意象、借物抒怀的高超水准。该作品的第二部分便展现了宋代著名词人常用意象及其表达情绪的统计。该信息图用5种颜色代表喜、怒、哀、乐、思五大情绪，以环形占比来直观展示每个意象表达的情绪次数占比。不仅如此，在讲宋词中的印象时，作品还结合当时的历史环境背景，向观众介绍为何"宋词总有或浓或淡的迷茫和愁情"，以及为何"宋词惯用的意象中少有典故，多用花鸟草木、楼宇船舶等平淡景象"。在智能化计算技术的加持下，该作品不仅将简单的词句可视化，而且可以作为一部大众了解宋词的深入浅出的优秀电子教材。

　　作品的最后，根据词牌分类，放上了宋词的朗诵片段。词牌是配词吟唱的曲调，如同现代音乐使用"C大调""g小调"等调式谱曲，决定了词的格律，也就是词的平仄音韵和长短节拍。《全宋词》共收录词牌约1300个，词牌《浣溪沙》《水调歌头》《菩萨蛮》《鹧鸪天》《满江红》使用最频繁。该作品筛选其中常见的词牌，基于词谱和意象分布将其下的著名词篇绘制出来，以期为宋词的当代研究和推广提供新的赏析角度。

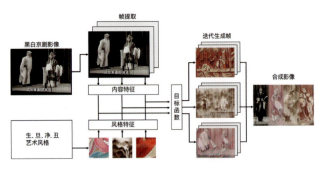

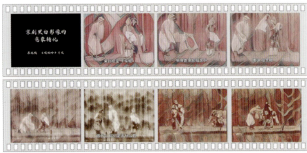

↑ 京剧黑白影像之意象转化，作者：郝汀萱，指导教师：吕燕茹，2021

↑ Melody Mixer（旋律混合气），Torin Blankensmith、Kyle Phillips & Adam Roberts，2018

在"人工智能+"时代，技术的发展为传统文化的创造性转化与创新性传承提供了更多新的思路，加速了文化产业的数字化转型。那么，就文化传承而言，如何通过科技赋能将文化"内涵"转换为可观可感的"形式"，而大众又如何通过"形式"的视觉吸引感受传统文化的"仪式"？

由神经风格迁移算法（Neural Style Transfer，NST）从绘画风格中提取能够匹配京剧中生、旦、净、丑的视觉特征信息，将色彩、线条等编码元素迁移到京剧黑白影像资料中，传递不同角色与场景的意象信息。该作品分为3个阶段，第一个阶段是算法的参数测试，把风格比例、风格权重作为自变项，生成结果作为依变项，对多个实验结果进行比较后确定适合的参数设置；第二个阶段是艺术风格测试，经过一定风格样本的学习赋予生、旦、净、丑4个行当匹配的感知，并通过反复生成测试，最后选定适合的风格样本；第三个阶段借助Colab平台将京剧影像进行单帧处理，然后对不同角色出现的镜头画面进行风格迁移，最后合成输出新视频。通过人工智能技术对艺术风格信息进行自动化提取与迁移，可以促使黑白京剧影像资料的意象再生。

这是一个人工智能技术驱动声音可视化创新的案例。"Melody Mixer"（旋律混合气）是来自Google创意实验室平台中的一个运用机器学习探索音乐旋律可视化的有趣实验，它探索了一个简单的想法：混合两种不同的音乐旋律听起来会是怎样的？该实验由Google创意实验室的Torin Blankensmith、Kyle Phillips与Google品红团队的Adam Roberts合作搭建。网页中会出现两种不同的旋律，我们可以对两种旋律在一定范围内进行选择。我们点击旋律块并拖动旋律，利用计算机从2800万种不同旋律中学到的音乐知识，便可以听到两种旋律的实时混合效果。可见，技术的导入也为可视化的艺术表达带来更多不确定性。

↑ Birds Sound（鸟的声音），Kyle McDonald，Manny Tan，Yotam Mann 等，2017

　　该作品是由 Kyle McDonald、Manny Tan、Yotam Mann 和 Google 创意实验室的朋友们搭建的可视化交互网站。该网站可以通过搜索模块来查找想要了解的鸟类信息。当鼠标指针移到任何一个音频图谱时，就可以及时地看到该音频图谱所属的鸟类信息，同时听到这段音频。

　　该作品运用了计算机学习技术，将上千种鸟的叫声与声波图象绘制成一张庞大的"声音地图"，当鼠标点击其中一块声波图象时，我们不仅能够听到该图象所指鸟的叫声，而且会看到该声波所对应的鸟类信息介绍。这套作品可以反映出智能学习和分析给信息交互设计带来无限可能的潜在机会，使信息访问的交互性体验更强烈、更完整。

信息设计与媒体设计基础

↑ DataLight（信息图表设计），Вадим Ильин，2018

这组图形是 DataLight 平台的统计型信息设计。DataLight 是一个加密的货币数据分析平台，拥有大量数据资源，如 Telegram、Reddit、Twitter、Facebook、Medium、GitHub 的语气评估、媒体提及次数、网站流量和来源、访问者地理位置、搜索引擎统计、当前价格、购买等。就像加密货币的 Google 分析一样，设计者为该项目创建了一个灵活的布局，有助于定期在社交网络中显示项目数据。

Filament Mind（灯丝思维），Brian W. Brush & Yong Ju Lee，2013

【Filament Mind】

"Filament Mind"（灯丝思维）是一个以人类行为数据为驱动的装置，它设计的目的是通过一个动态互动的空间雕塑将 Teton County 图书馆参观者的好奇心和疑问形象化。该项目的概念来源于艺术家所思考的我们生活的城市空间应该是更智能的、可互动的，就像人与人之间频繁的交流一样，我们的思维和我们生活的环境空间也需要建立一种内在的社交联系。

当怀俄明州公共图书馆的访客在该州任何地方通过计算机搜索图书馆藏书类别信息时，Filament Mind 便可以很快地通过一束束发光的光纤电缆，以闪光的颜色和光线照亮搜索过程。图书馆上方悬挂了 1000 根光缆（总共超过 8km），每根光缆都对应着杜威十进制系统（Dewey Decimal System）中的一个呼叫号码，该系统将图书馆的藏书整理成大约 1000 种知识类别。这些分类标题以文字的形式显示在大厅的南墙和北墙的光缆终端处。

就像历史上的图书馆把伟人的名字和名言刻在石头上一样，Teton County 图书馆通过光缆形状、颜色的转变和传递，用生动的、可视数字化的档案把所有参观者的想法呈现出来。

Filament Mind 旨在说明社区文化是如何通过我们的思想、欲望和问题的微妙交织而形成的，并在彼此间和环境中相互传递，而图书馆正是此培养过程的生发地。艺术家认为，真正面向公众的艺术，应该体现艺术家的思考，当这些想法被社会意识改变时，就反映出在地性对我们思想的影响。通过人机共学、共研、共创的路径，我们可以从自己的世界中抽取问题，并将它表达出来。

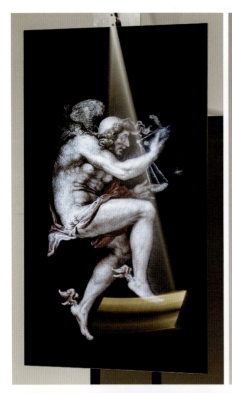
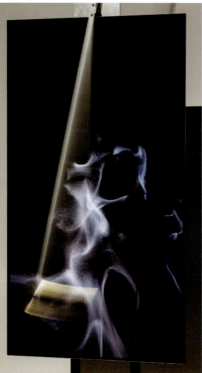
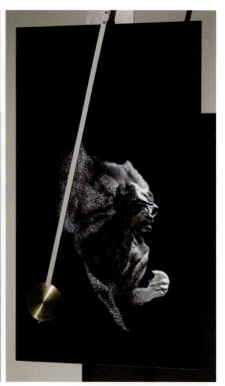

← ↑ Chronos XXI，ART+COM Studios，2017

【 Chronos XXI 】

　　这是一次很有特色的人工智能与数据可视化融合创新的探索。动力媒体装置"Chronos XXI"是关于时间之神柯罗诺斯（Chronos）的创作，柯罗诺斯象征着消逝和回归。作品中的钟摆不断地在显示器前摆动，这一动作正控制着显示器中不同柯罗诺斯形象的呈现与消融。柯罗诺斯在后文艺复兴时期、巴洛克时期和古典主义时期的画家笔下分别呈现出不同的样貌，他通常被描绘为手持镰刀的老人，但有时他是一位变化无常的音乐人，有时是一副孩童的形象，有时又成为一位肌肉健美的俊男，手执天平，额前一绺长发……

　　为了呈现这些历史绘画中的柯罗诺斯形象，设计团队采用人工智能的神经网络系统来"训练"机器对历史绘图的研究，经过机器对相关历史文献数据的获取和分析，将柯罗诺斯的"幻象"连续不断地输入图像流。

　　柯罗诺斯相对应的机遇之神凯洛斯（Kairos），作为幸运、时机、危急时刻挺身而出的英雄化身的化身，掌管着时机天平的"开"与"关"，会随机"闯入"作品中，打断对柯罗诺斯形象的描绘和关于存在的恒定节奏的冥想，让一切幻化为虚无。

第 2 章　IP 语境下的数据思维
——构建数据模型

本章重点：

（1）对大数据及数据 IP 概念的理解；
（2）理解智能化城市的意义；
（3）理解数据驱动可持续发展的意义；
（4）对本真观念的认知；
（5）了解数据与信息之间的关系；
（6）对信息层级概念的理解。

本章难点：

（1）对大数据思维概念的理解；
（2）数据与 IP 思维的关系；
（3）数据向 IP 思维模式的转换；
（4）本真观念对信息设计的重要支撑作用；
（5）数据向信息转换的过程；
（6）创建信息层级的方法。

2.1 具备"网红"体质的数据 IP

2.1.1 大数据的概念

在大数据时代，"数据化""大数据"已然成为热词，大家都知道数据能带来很多好处：能统计、能预测、能看清事实。一时之间，所有人的话里话外都带着跟"数据"相关的字眼，似乎见面不聊两句"数据"就会被社会淘汰。大数据在科技的驱动下正悄然改变我们的生活和思维方式，驱动了一次重要的时代转型。

很多学者和机构对大数据的概念进行了解读，在这里我们分享几个概念。

1. 维克托·迈尔 - 舍恩伯格与肯尼斯·库克耶的解读

维克托·迈尔 - 舍恩伯格（Viktor Mayer-Schönberger）是最早洞察大数据时代到来并呈迅速发展趋势的数据专家，在该领域具有绝对的权威。他与《经济学人》编辑肯尼斯·库克耶（Kenneth Cukier）曾共同对大数据发展的趋势给出了一个较为专业的解读：不用随机分析法（抽样调查）这样的捷径，而采用所有数据进行分析处理。

2. 高德纳的解读

高德纳（Gartner）是最早成立的信息技术研究公司，它给出大数据的解读是：大数据主要强调精准的决策力和敏锐的洞察力，对变化多端的海量数据进行掌控。该公司基于大数据思维尝试最大化地开发数据价值，思考将大数据变为财富的方法，研究将大数据注入"加工能力"的入口，并赋予大数据在社会中所呈现的更多人文精神和现实功能。

3. 麦肯锡全球研究所的解读

麦肯锡全球研究所（McKinsey & Company）结合多年的研究将大数据概括为：一种规模大到在获取、存储、管理和分析方面大大超出传统数据库软件工具能力范围的数据集合。这种大数据的概念通常是指普通工具无法在特定时间范围内对数据进行获取、策略和分析，需要通过新的数据处理方法优化海量、复杂、流动性巨大的数据集合。

其实，还有很多学者和机构提出过大数据的概念，但思路基本一致，主要是从体量和容量上来定义的。通过字面意思我们也能简单地理解"大数据"这个名词，但在此将分享大数据的另一层含义：大数据应该是一个"动词"，即对海量数据进行"提纯"。在信息化时代的刺激下，大数据早已趋向产业化，人们都在讨论数据的"附加值"，希望从数据中得到增值回报，实现数据更大的社会价值、经济价值。大数据的可视化"加工"就是对数据"提纯"的过程，探究在庞杂的原始数据集合中快速抓取需要的部分，这应该是大数据的核心所在。随之而来的对"提纯"方法、时机等因素的思考，就是我们所理解的"大数据思维"。从这一点来看，大数据绝不能简单地被定义为某种体量关系，而是一种思维模式。

数据的"大"是一种相对说法，我们关注的不仅仅是一个储存量的问题，而要考虑数据的复杂性。面对不同的数据集合，我们可以用海洋与水滴来比喻数据群与某一数据的关系。在对大数据"提纯"的时候，应本着"宁缺毋滥"的原则，不要因为一水滴而忽略其所置身的汪洋大海，这才是用"大数据思维"思考工作方式的基础。研究大数据，不要在意"为什么""什么关系"，因为这需要研究者具备更为广阔的意识与眼界，也不要总盯着某一数据，而要意识到数据集合中"还有什么""它们应该是什么"的宏观问题。

↑ The President of the United States Exploring 228 Years of the Commander-in-Chief，James Round，2017

该作品研究了美国总统的成长史，按时间轴展示了每一位总统从出生、教育、职业生涯到任期结束的生活，还从可视化的数据中提取了一些每一位与总统任期相关的关键数字，最终展示了一些总统们在不同方面的有趣的"第一次"经历。这些数据融合不大，却体现了数据变化"快"的特征。

4. IBM提出的大数据的4个"V"

IBM公司根据大数据理念提出的4个"V"，即大容量（Volume）、多样性（Variety）、高速度（Velocity）、真实性（Veracity），引起了业界的强烈共鸣。这4个"V"特征是一个集合的概念，每个特征都不是孤立的，一种特征的展现会带动另一个特征。

大数据最初产生于天文学和生物学界，这两个领域所积累的数据都是海量的，因此大数据有着与生俱来的大容量（Volume）特征。

2007年，地球上储存的关于人类的数据超过300EB；而2013年，这个数据达到了1.2ZB。这组数据也反映了大数据的多样性（Variety）特征。大部分数据都来自互联网，而网上的数据节点是人，不是网速。人是数据的操作者，所生产的数据是复杂多样的。

21世纪初期，人类用了近10年时间梳理出30亿对碱基因对的排序；而10年之后，随着科技的发展，精密仪器可以在短短15min内轻松整理出前面的工作量。这不仅突出了大数据的大容量特征，而且凸显了大数据的高速度（Velocity）特征。

大数据的真实性（Veracity）特征是其他3个特征的基础，因为在数据不真实的情况下谈论大数据没有任何意义。数据的真实性主要体现在发现问题、解决问题的数据是否真实，而这种真实的数据基础可以给后面的设计思路带来更多灵感。我们要保证数据的质量，即便是最先进的数据处理工具在"提纯"的过程中也充满了不确定性，因为人的感情和诚实度会阻碍对数据的选择。这一点也恰恰证明了人的情感需求支配的真实性是大数据时代面临的一大考验。

此外，业界还在此基础之上扩展到11个"V"，包括价值密度低（Value）、可视化（Visualization）、有效性（Validity）等。在此特别说明一下"Value"，它描述了在物联网语境下，信息无处不在，信息量的堆积也异常庞大，因此提取有价值的信息概率势必要比提取片段式数据概率低。

↑ → The Many Moons of Jupiter，James Round，2018

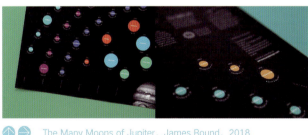

该作品是对围绕在木星周边的79颗已知卫星的数据可视化展现，以庆祝木星被发现400多年。这件数据可视化作品显示了目前已知的每一颗木星卫星及其发现的年份、发现者的身份等信息。相对普通意义的"大数据"作品而言，该作品的数据体量还不够"大"，但是通过准确的信息结构和信息图的可视化展现，体现了数据思维的快速"提纯"理念，真正利用了高效传递信息的功能；而且在美学层面，更是在信息设计中找到了平衡功能美学的支点。

↑ Datascapes（1），Dimitris Ladopoulos，2019

实验性的艺术可视化项目"Datascapes"尝试通过计算机的生成技术探索数字雕塑方向的"数据景观"设计。该作品分析并力求通过计算机的生成路径探讨数字与自然、环境、人类之间的并置关系。它运用了智能化像素阵列技术，信息图形的生成都是机器通过学习像素的定量分析和逻辑知识之后，自行将不同图像中的像素数据转换成新的形式而得到的计算设计图形。数据通过信息图的基本结构延展出可以跃然于丰富的肌理之上的"数据景观"，将艺术与科技完美融合，仿佛这些数据可视化图形被赋予了生命，在狭长或广阔的空间中"呼吸""生活"。

通过案例学习，相信大家都能感受到，数据正以前所未有的速度改变着人类、社会、世界的格局，也改变着我们的沟通方式。大数据是人类行为发生之后所产生的和收集的信息量过多而形成的数据爆炸的结果。"大数据"这个术语被用来描述大量的结构化和非结构化数据，这些数据过于庞大，以至于无法使用传统技术处理。科学技术的迭代更新是为了满足人类认知世界，解决随时间变化而变化的复杂问题的需求。在信息化社会，尤其是大数据、5G时代的到来，科学技术和设计艺术的广义交叉才是解决数据问题、表达数据内涵的科学方法，如现在火热的人工智能和机器学习的尖端技术，都可以帮助我们更好地掌握数据、操作数据、展现数据。

↑ Datascapes（2），Dimitris Ladopoulos，2019

↑ EE Digital City Portraits（1），Brendan Dawes，2012

↑ EE Digital City Portraits（2），Brendan Dawes，2012

　　该数据可视化项目是对英国 11 座城市推出 4G 服务后，每位手机用户通过 4G 网络进行沟通交流的信息展现，这些大数据的可视化旨在为每座城市创建数字化的肖像群。当然，这些肖像都是基于信息结构的可视化图形演变而来的。该作品展现了人们谈论和交流当天最重要的事件时的百万比例数值组成，试图通过生动的视觉效果表达特殊背景下严谨的数据关系。

　　在信息层级关系的构建层面，时间维度从中心向外爆炸，每一点代表 1min，那么就有 4320 个点，这映射了 3 天中的分钟数，也代表了覆盖的 4G 技术在发射前、发射中和发射后的全天时长。在信息表达层面，该作品将数学比例、公式作用于某些自然形态，如向日葵花等，进而为观众营造更为愉悦、轻松的信息获取环境。需要提到的是，这 3 天的数据是由伦敦大学学院收集的，搜索的是当时热门话题中的各种关键词，包括天气、经济，以及每座城市的本地化主题。

　　尽管每件作品都使用相同的系统来生成图象，但每幅通过数据可视化所展现的数字化肖像都是独一无二的——无论是从数据密度的维度来看，还是从人们谈论的事件作为信息内容的维度来看，都是以庞大的数据资源为基础，传递出大数据时代下的"数据之美""人文之光"。

　　在具体的城市数字化肖像中，我们可以清楚地看到飓风"桑迪"袭击纽约的时间，甚至上级访问纽约视察灾情的时间。然而仅仅一天时间，几乎没有人谈论飓风话题，这也显示了数字化社交媒体的短暂性，哪怕它是一场大型的全球性活动，人们讨论的热度也是转瞬即逝的。需要说明的是，该信息图的可视化展现以两种信息图表结构为基础，通过对大数据的分析和"提纯"，高效地找出不同维度数据所反馈出的信息含义，并将两个信息结构进行整合，构建出丰富的信息关联体系，使观众可以清晰地对该主题下不同类别的信息关系有一个全局化的认识和理解。

↑ EE Digital City Portraits（3），Brendan Dawes，2012

2.1.2 数据 IP 理念

1. 数据具有 IP 的潜力

数据 IP 就是数据转化信息，并进行叙事，在社会中形成价值体系。信息的过程是可视化的过程，即通过对数据的收集、调研、整合进行统计，找出数据间的相互关系，实现数据向信息的转化，挖掘主题本质，最终通过可视化艺术展现，形成对该主题领域在未来发展的预测。我们都知道，设计的过程就是讲故事的过程，每一段故事都是潜在的 IP 资源。这里的"潜在"是因为不是所有的故事都为人所熟知，也就是说，并不是所有的故事都具备"网红"潜质。

数据资源也是如此，只是数据与 IP 的中间需要经过信息的转化，形成有意义的概念之后，才可以讨论数据 IP 的问题。数据具有原始性，是信息的原材料，是真实的、有效的。当这种原材料通过数据挖掘背后的关联、规律之后，我们也就找到了某一组数据背后的故事，这就是数据向信息的转化过程。信息是阐述数据的故事，当然，这种转化不是通过精密仪器或程序实现人为转化，而是当用户或观众通过研究来挖掘数据间的含义时，这些数据就"活"了。

需要强调的是，与之前所说的类似，很多数据背后的规律、相互之间的逻辑关系，其实并不为人所了解，有些也不具备增强知名度的潜力。促使数据深入人心的主要方法是对信息的设计，但通过可视化表达，在保证信息传递的高效性基础之上创作出具备一定艺术审美价值的作品，数据自然就会受到更多用户的欢迎，被人传递多了，也就形成了 IP。

2. 数据 IP 的独特原创性

"数据 IP"的理念是在挖掘数据资源的大背景下形成的，作为一种特定语境下的产物，它与传统 IP 有着一定的差异性和相似性。通过数据收集、研究、整合、可视化、认知形成的资源是数据 IP，通过原创、展示、宣传、认知形成的商业化资源则是传统 IP。前者源自对现有数据素材的整合，具备一定的客观性，而后者源自作者所进行的原始创造。这便是数据 IP 和传统 IP 的最大区别，当然，二者相同的地方便是都具备原创性。传统 IP 自不必赘述，而数据 IP 的原创性在于以下两点：

（1）在数据研究的过程中，不同的研究人员对于数据研究的着力点不同，这影响了数据的叙事性走向，从而产生不同的结局，产生不同的过程，便保证了可视化研究的原创性。

（2）在设计信息的过程中，信息可视化的最终呈现方式是原创的，抄袭的作品本身就违背了智力劳动成果所享有的专有权利，是不受法律保护的。这一点与传统 IP 相同。

数据本身的既定状态不构成"原创性"，因为它并非创造出来的，而是一种事实性的客观素材。但我们在解读数据进行的过程中，每个人解读的方式不同，那么接下来信息传递的走向就不同，最终呈现的方式自然也不尽相同。数据 IP 的产生过程其实是对原创的重新定义，只是原创的时间界限不仅包括现在，而且涵盖了过往历史的"原创"，以及对未来"原创"的预测。但所谓的"当代"，也许只是瞬间，作为跟数据打交道的设计师，不应该只关注当下，应该着眼于历史演变的过程，而对于过往历史的研究所得到的某种规律和联系，可以让设计师有依据地"预见"未来。因此，数据思维下的 IP 体系正是在未来对某一领域提供可持续发展的重要依据。

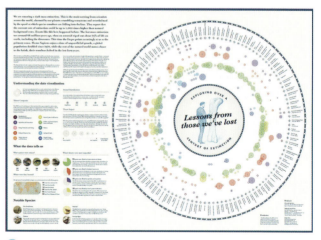

↑ Lessons from Those We've Lost（1），James Round，2018

数据在转化为信息的过程中能否受到信息接收者的欢迎，是由信息本体论中的信息内容是否受欢迎决定的。信息反应的数据应该是什么？能够为人类提供什么帮助？用户从信息中能找到他们想要的内容吗？这才是数据作为原始资料，支撑信息无论在虚拟世界还是在现实世界都能实现稳定的传递。只有从元设计（即设计之上的设计）的角度出发，探索信息究竟为人类提供了什么帮助，才能从根本上解决数据 IP 的原创性，而数据所固有的"原始性""本真性""完整性"特征是保证数据 IP 形成的基本点。

上述作品对具有历史性、社会性的物种灭绝话题进行深入挖掘，将收集的与主题相关的原始数据通过视觉表达向信息层面进行转化。科学的设计方法本身就保证了数据在可视化过程中的原创性。作品独特的视角容易形成话题，在新媒体的综合传播下迅速扩散，自然就成为具有一定社会价值的数据 IP 体系。

Lessons from Those We've Lost(2), James Round, 2018

该作品数据体量较大,主要针对一个多世纪以来所有物种灭绝的数据进行梳理和分析,可视化再现物种在不同情况下所呈现的状态。抽象的图形元素根据坐标节点对应,作品中没有出现许多映射动物的形象,却仿佛能将观众带到生物活动的时空中,并以此告诫人们:让我们把这些失落的生物召唤回我们的脑海,试着去理解是什么让它们跨过了最后的门槛。一直以来,以"物种生存"为核心内容的信息设计作品不断增加,这也从侧面反映了当今人们关注的热点。

2.1.3 数据驱动未来智能城市的可持续发展

1. 数据引领智能城市的可持续发展

前面提到,数据IP在保证原创叙事的基础上,对数据深度挖掘,使其扩张成为具有话题性、网红潜质的数据资源。本书编者团队在结合实践进行数据可视化尝试的过程中,力求梳理出数据可视化的更多价值,提出数据IP更多的可能性。

说起智能城市,就不得不提腾讯引导的"WeCity未来城市"。这个概念强调了去中心化,通俗地讲便是:人人皆为设计师,全民都可以参与城市的规划与建设。这种革命性的理念符合大众对城市可持续发展的理解,而在整个过程中产生的大量数据也为数据IP推动区域发展提供了更多的可能性。越来越多的城市以地域文化为特色,以科技发展为基础,将数据导入社会,并通过融媒体的展现使其成为潜在IP资源。同时,越来越多的城市也致力于城市的智能化发展,利用数字经济和数字科技来打造城市居民的新生活环境。

2. 多元共享

艺术家与科学技术人员协同创新,可以将获取的数据资源导入计算机程序,通过代码编写培养计算机自我学习,由机器主导完成数据领域的相关工作。而政府中的核心主机好比一座城市的智能化"大脑",用数据思维操控城市的正常运转。这种智能化的信息化处理通过数据大屏展现给管理者,作为城市管理者和监控者的"人",可以更加高效地通过屏幕精准、生动、客观地触发城市的数字"感知神经",找出人与人、人与物、人与意识形态之间千丝万缕的关联,更好地体现"智能+万物互联"的理念。未来,城市依托数据资源所搭建的智能化基础设施将会在5G技术的驱动下,轻松实现动态数据的收集、检测、追踪、描述、分析,数据可感可控的智能化可实现完整的闭环,而且人工智能赋能城市的数据化建设拥有"自我驱动"的能力,这将大幅度提高城市的发展效率,优化市民体验。

智能城市的可持续发展也触发了共享概念的形成,而"共享"行为已经对人,尤其是年轻人的生活习惯产生了潜移默化的影响,也为数据IP资源的建立带来更多灵感。例如,全球特色民宿平台"爱彼迎"(Airbnb)通过手机向用户发布可短期租住的民宿的信息,形成用户与他人或房主的共享居住,会降低用户的共享成本。

多元共享理念来自"数据共享",开放的数据资源使城市的发展充满了包容性的特征,而这一切又在信息设计导入之后愈发凸显,也从侧面喻示了信息设计从体系层面所经历的交叉性改革。我们清晰地认识到,"数据共享"促进了城市智能化的进程,人类在城市中的活跃度随着空间联动而增加,智能化城市的运转机制带给人们更好的生活方式和沟通体验。

3. 深层次的持续发展

承载人类文明和对未来提供更多可能性是城市发展的目标,而我们所期望的智慧城市,要有更深层次的可持续能力。例如,日本提出的"新 3E",即能源安全(Energy Security)、环境(Environment)、效率(Efficiency),这个概念就是为实现区域规划设施的更迭、高效节能的可持续化总结的原则。我们在收集辽宁省各区域数据的时候也发现,不同区域对于可持续发展的认知不尽相同。就任何具有智能化进程潜力的城市而言,新能源和环保产业认知的积极性也已形成自己独有的"绿色"IP,优质的社区服务也吸引了更多的企业和居民。在未来,随着全球经济的发展,在城市文化的重要性与日俱增的同时,地域化IP 将快速崛起并占据前沿。

在实际调研中,我们发现除了资源的可持续发展以外,信息技术和政策建设也呈可持续发展之势。越来越多的区域性数据加快了数据运营商提供更为全面的数据服务的步伐,更多的政府和企业开始反思:智慧区域在未来是否可行?如何运用多模块化、敏捷式的体系实现更富弹性、更可持续的发展?众多部门为改善辽宁省对于可持续发展的认知,找出了区域文化创意产业与经济、制度等方面的联系,使之传播延续,从而探索数据化呈现的可读性。这对于信息设计领域的基础知识研究会产生指导性价值。

4. "人本"核心

进入信息时代,数据化的社会发展、信息透明度大幅增加,市民对城市决策制定和修改的参与度也不断提高。以数据为基础的可视化分析已经由技术主义转向人本主义,从任务驱动转向问题驱动,设计和生产都回到其领域的本源——以人为本,这 4 个字虽然经常被设计领域提及,但却不容易实施。由于设计之初就从人本需求和体验出发,因此数据这个大的 IP 资源使越来越多的人可以找到更好、更新、更多的创意出口,从而为智能化城市的策略性发展尽一份力量。

iDropper 是一款基于数据处理功能的智能化移动终端,它可以在智能程序下轻松获取各种数码设备里不同媒介类型的数字化图象、图形、程序,视频等数据。该终端吸取数据的速度非常快,可确保工作高效率。

iDropper 从设计造型层面来看是一支电子笔造型,使用也很简单,想复制文件时,只要按着顶端的触控按钮,把笔尖放在想要复制的文件上直接吸取,再"滴到"另一个数码设备上即可。这款神奇的移动终端设计还设计了显示吸取进度数值的显示屏,这样方便用户读取转移数据的进度。可惜,iDropper 目前还处于概念阶段。但是,很多设计都是从概念中一步步实践,最终梦想成真的,"敢想才有实现的可能"。

幸福感不仅仅是区域发展的衡量标准,更是社会价值观的体现。幸福感不是简单量化和随意预测的,数据所形成的潜在 IP 资源犹如城市空间里的新鲜空气,只有善于发现和研究,用实践引导人们与数据 IP 产生交流互动,幸福感才会提升。由此可见,城市不再是单一的产出空间,人作为一个区域可持续发展的主体也不再是单一的个体,能够使人与社区、空间、自然共生才是未来城市发展的主旨。

需要说明的是,很多国家已经开始关注数据所形成的资本霸权和数据隐私等方面的问题。这也启发国内的数据研究领域,我们在对实际项目进行数据采集和分析时,应结合国内的发展规律,以更透明、更公平的方式获得社会的认同。这也是促使更多被调研者、参与者主动参与其中的催化剂。

5. "万物可联"到"万物智联"

社会的发展满足了人类在某一时期的主要需求,而人类需求的满足过程也驱动了科学技术的发展。智能化城市的可持续发展具有明显的"万物可联"特征,毫无疑问,科学技术为现代城市的发展提供了重要支撑。以 5G、物联网、大数据技术为代表的数据采集、以人工智能为代表的数据处理分析及可视化技术在各领域被广泛应用,促进了城市中以数据为核心的各因素从"万物可联"向"万物互联"的转变。

2015 年,国家推出"数字中国"建设理念,这表明数字经济成为国家的重要战略,数字化转型问题将成为新一轮科技革新和产业变革新机遇的挑战。技术浪潮的刺激催生了众多企业在数字化进程中的转型速率,国家打造的数字基础建设方兴未艾,而数字革命和碳中和设计的理念又使得"万物可联"为智能化城市提供了新发展理念下的变革路径。数字化的本质是"链路"的升级,就好比邮轮连接了海岛,火车连接了城乡,数字化通过物联网将世界连接在一起,开辟出信息所独有的虚拟化链路。譬如说,5G 技术具有大容量、高速率、低延迟的特征,可以驱动社会数字化转型,加速物联网时代的成熟,让"万物可连"转向"万物互联",最终通过科学技术实现"万物智联"。把所有设备连接起来达到真正的互有沟通,恰恰又是数字化的核心理念。

这是通过数据建立各行业、领域之间联系的基础,也是利用数据实现高效数字化,打通以科学技术为核心的智能化城市"任督二脉"之根本。由"可联"到"互联",再到"智联"的转换本质是从"可能"到"实践",再到"创新"的变革历程。

下图所介绍的 iDropper 移动终端设备,从表面看仅仅是一个数据收集系统,但其本质是通过互联网、物联网技术,实现对不同数据集合的采集,只是采集的行为方式是模仿电子笔的"吸取"动作。从"吸取"数据到"滴入"数据的行为过程其实就是探讨将不同媒介、题材、渠道的数据进行关联重组的可能性。提取收据的多样化特征也证明单纯的互联缺乏统一控制,只有让技术无限拥抱数字化,为事物赋予"智慧大脑",才可以真正体现万物智联的数字价值。

iDropper, Heo Jaeyoung, 2011

6. 多维整合

技术与艺术的整合为数据 IP 的展现提供了无限可能。前文提到的数字 IP 之所以具有"网红"效应，不仅仅是因为其可以在线上进行"虚拟"的沟通，更大程度是因为其线下的现实产品开发作用。可视化信息图形在表达数据关系的同时，也尝试在传统媒体和新媒体等不同环境中交融展示，同时在虚拟现实和增强现实技术的加持下，形成沉浸式的信息互通体验，又兼具数字化传播美感的文化创意体系。科学技术引领数据的可视化表达，在延长作品生命力的同时，也逐步打造数字经济下的产业化建设路径。

这种融媒体整合的工作模式更多的是由"人"产生"数据"的过程，即由单纯的人力驱动转化为数据驱动。物联网、传感器技术引导城市运营具备共享化的低成本运作能力，信息设计与其他广义学科的交叉工作和交流日渐频繁，大家也都意识到一项工作的产生过程需要不同专业领域的人员协同完成，设计师也不再仅仅是"制图者"，更多时候起到了团队"融合剂"的功能，成为完成一项工作的协调者和策划者。

当然，随之而来的不仅仅是工作模式，智能化的媒体融合也为我们的设计创作带来启发，设计师在数字媒体技术的引导下，尝试完成更具挑战性的、具有综合媒介属性的作品。

我们应该意识到，在城市运行的过程中，每个环节都会产生大量数据，就如同各行业的能源一样，成为该区域发展的新驱动力，并通过数据的传递，形成各产业的互融，最终打造出独有的数据体系。以数据为线索，我们可以观测到城市区域的规划、人文、决策等发展规律。而在可持续发展的大前提条件下，融合的边界被重新定义。多维度融合的工作机制使数字文化和智能城市被赋予新能力。

7. 产业融合

需要指出的是，数据策略者、信息设计师对在地文化的数据调研和采访是一座城市走向智能化道路的重要依据，毕竟任何的智能化创新都是建立在"以人为本"的原则之上。

智能化的产业融合、新型的工作模式等都为我们的设计创作带来新的启发。在科学技术的引导下，设计师将传统与数字技术相结合，通过技术融合将作品表达出来。下面要介绍的这套作品将电子废弃物各层面的数据转化为可以高效阅读的信息，这些信息所形成的信息设计作品后来被延展到商业领域的主视觉设计之中。设计团队尝试将可视化之后的数据表达导入衣帽、手提包、移动终端等不同载体进行展示，在延长作品在美学层面所具有的艺术生命力的同时，也使得数据成为真正可传播的 IP 系统，进而优化不同用户的体验。值得注意的是，数据来源于"生态环境部废弃电器电子产品处理管理系统"，这保证了原始数据的完整性、真实性，可以很好地帮助设计团队完成宏观视野下电子废弃物的信息展现，最终为电子设备类垃圾的可持续化处理提供建设性选择。

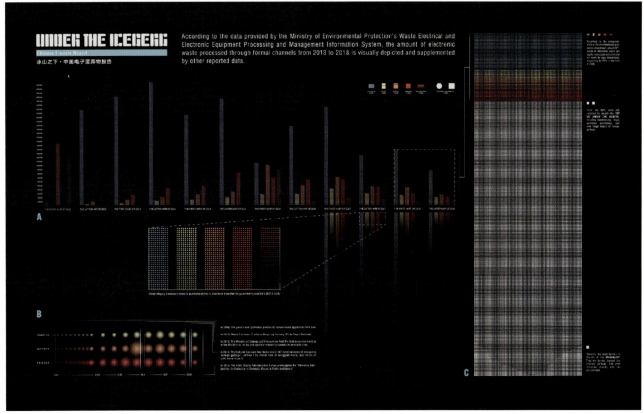

冰山之下——电子废弃物可视化报告（海报），周学敏 张儒赫，2019

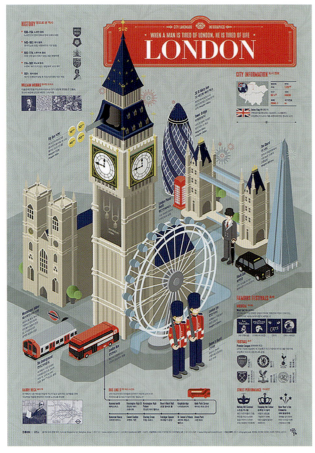

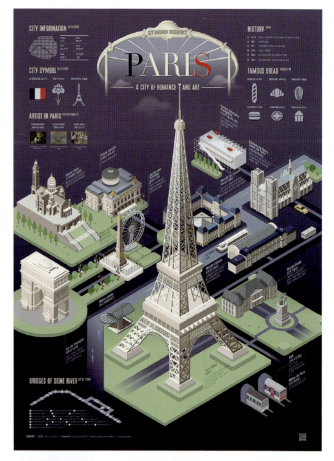

 Infographic Poster: London，Infographics Lab 203，2019

 Infographic Poster: Paris，Infographics Lab 203，2019

在社会、市场、互联网中传播生命力的延续。

2.1.4 数据 IP 与综合媒介的整合开发

1. 可视化与多种媒介整合

随着数据信息的不断发展与网络技术的逐渐成熟，传统品牌行业在大数据时代的高速发展下，已经不能满足行业对于可视化的多样性展示需求，而将产品与数据 IP 相结合，可以成为将品牌延续并提升自身附加值的方式。但由于数据本身没有自己的故事，不能像明星效应一样快速被消费者认知，就无法成为所谓的"网红"，所以它本身不能成为 IP。这些由数据所代表的故事，在我们研究数据与数据之间的关系、挖掘数据背后的意义的时候，自然而然地显现出来，逐渐被人熟知。在数据的世界里，将原材料称为 IP 的过程其实便是数据转变信息的过程。想要将数据变为真正的 IP，利用融媒体和宣传平台打造全方位的作品展示是一个非常合适的方式，如将信息设计作品通过新的视觉化设计，整合出具有代表性的可视化图形，导入衣帽、背包和各种空间中进行展示。这种延展应用的创新也是对传统品牌设计的一种全新可能性的探讨，将数据 IP 渗入社会，可以在满足功能需求的同时唤醒用户的认同感。这种将信息设计作品和品牌的视觉形象设计进行融合的方式，不仅有助于提升产品的附加值，而且是对各自领域

这两套作品分别可视化描述了伦敦和法国的人文景观。其中，对于伦敦这座欧洲最大的城市，作品力求描绘出其集文化、艺术、经济、时尚、金融、旅游和交通于一体，拥有众多地标、博物馆、画廊和图书馆的城市形象；对于作为法国政治、经济、文化中心的巴黎，描绘出其汇集了人文艺术，拥有众多世界文化遗产，被称为"浪漫艺术之城"的形象。

这两套精美的信息可视化作品来自韩国设计师张圣焕老师所领衔的 Infographics Lab 203 工作室，该团队长期致力于信息可视化、信息图的设计，在行业内拥有很好的口碑。他们这套以城市为主题的信息可视化作品涵盖了香港、上海、首尔、纽约、伦敦、巴黎、东京等国际化都市，以当地知名景区为信息内容的核心源点，讲述围绕某些建筑、景观的背后故事，并且尝试将与"艺术设计"相关的知识融入信息架构，是一套极具代表性的以地域建筑为主，整合旅游、文化、设计艺术的多维度信息可视化作品。他们这套作品因其独具特色的视觉表现、准确的信息传递功能，已经逐步成为 Infographics Lab 203 团队独有的设计方法论，得到了业内及相关爱好者的肯定，形成了关于城市主题的信息可视化设计 IP 体系。

2. 数字文化推动城市发展

信息可视化的实践与研究可以对城市历史、文化、经济发展变化，尤其是对现有结果的背后原因进行叙事表达具有非常重要的作用，因此，围绕该领域，结合数字媒体技术将原始数据转化为数字文化的研究路径才是信息设计在社会中所体现的价值。

一些创作研发团队尝试在文化推动区域发展的大背景下，构建传播区域文化的视觉化平台，并通过该区域文化创意产业与经济、制度等之间的联系，进一步去探索数据化呈现的可读性。具体来说，诸多围绕可视化所进行的实验性项目都是在整合创作研发团队所收集区域各层面的数据资源的基础之上，找出文化创意产业助力城市发展的证据，将数据间的外在联系、内在逻辑通过融媒体展现，带给用户穿越时空的信息体验，最终使作品成为具有可传播、可获取、可使用的 IP，以从不同的角度映衬城市某一时间维度下的运动、变化情况，并尝试将可视化作品做成一系列具备品牌理念的文创产品。数字文化驱动城市发展还体现在通过对经济、政治、文化等不同层面的客观反馈，达到对该区域未来的策略走向提供最有价值的预判导向的目的，这是可视化设计从数据的描述性思维（所见即所得）向实验性思维（预见未来）转变的升维过程。

各纬度的事实情况可以通过数据所讲述的故事从不同的角度客观反映出来。在研究过程中，基于对"区域执行的文化创意产业带动地区发展的相关政策"的梳理，进行数据可视化可以突出该区域的文化特征，做出更加生动的诠释。最后呈现的数据 IP，其实也是对这一特定区域的可持续化发展提供的宝贵意见。

数据领域的任何主题方向都具备强大的实践性价值，这也是以数据为核心的可视化设计所独有的先天优势。需要注意的是，在作为研究数据赋能城市发展的工作中，信息获取是最基础也是最重要的工作环节，只有进行高质量、多样性的样本提取才能实现数据向信息转化的目标。而在此过程中，我们会将数据获取行为分为 3 个层次：一是基本数据收集，包括被调查者性别、年龄、工作属性；二是高级数据收集，即被调查者经济来源、购物习惯、对于某些网站和软件的使用频率；三是特定数据收集，也就是文化、历史、经济认知程度的相关数据，包括艺术关注度的量化数据收集、对某领域知识的抽样调研，甚至文创产品的购买频率、喜爱类别等。

通过对普通人群进行"数据画像"的方式，挖掘出数据背后所呈现的规律与联系，这些由数据转化为信息及其进行的进一步的可视化展示，都会为城市在时间序列下所呈现的社会、人文及经济的发展规律提供宝贵的艺术资料和素材。对于城市而言，强调"人"的数据样本获取和分析具有"镜面反射"的属性，它视觉化再现了该区域在过去的时间段的生活规律、文化走向、经济起伏等客观真相；同时，也从策略角度通过分析数据的变化规律，预判城市数字变化，对旅游、文化、经济在未来发展的相互关系提供了重要建议。这种数据、信息、IP 三重维度无缝衔接的实践，已经将数据思维与 IP 思维相结合，进一步使数据可视化对城市的可持续化发展起到推动性作用。

> Infographics Lab 203 工作室已经制作了啤酒、汉堡、鸡蛋、寿司、拉面、咖啡、红茶、蛋糕等与食品相关的海报，以及露营、滑板、救生包、飞机和海外旅行包装等与生活相关的海报。信息图海报不仅值得收集，而且也是各种主题的重要资源。

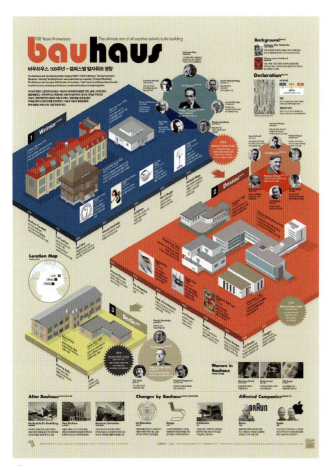

↑ Infographic Poster: Bauhaus, Infographics Lab 203, 2019

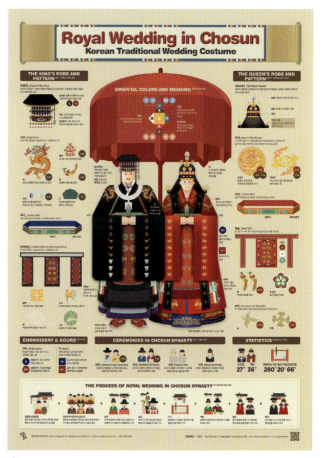

↑ Infographic Poster: Royal Wedding in Chosun, Infographics Lab 203, 2019

在互联网中形成的数字文化对推动城市发展进程的影响应具备以下特点：

（1）可靠性。以数据为依据讲故事，是一些项目的主要特点之一。相比以往只注重艺术化表达，数据的诠释便是用更为直接客观、说服力更强的方式，表达该区域的"全貌"进步和发展。

（2）立体性。数据可视化研究具备另一个先天优势，就是主动关联数据间的关系。这与最终呈现的研究结果更立体、更丰满，与数据间的联系是密不可分的，是做数据研究的必经之路。

（3）全面性。数字文化对城市发展的关联影响本质就是在经济、文化、人文、社会等不同领域对数字文化接受程度的研究，这需要设计团队尽可能地对城市的全方位数据进行收集，并保证数据的原始性、本真性。

（4）预判性。数据可视化的展示目的是希望通过分析、研究，对数字文化作用于城市的发展规律进行预判，体现出设计与未来的理念，而不仅仅停留在"现在"和"过往"的视野上。

（5）融合性。通过可视化设计，设计师应挖掘数据背后的故事，并通过在不同媒体、媒介的全方位展示，将数据打造成具有更大经济价值的 IP 系统，将数据、知识产权、品牌有机结合起来，尽可能地打造属于城市专属的数字文化品牌。

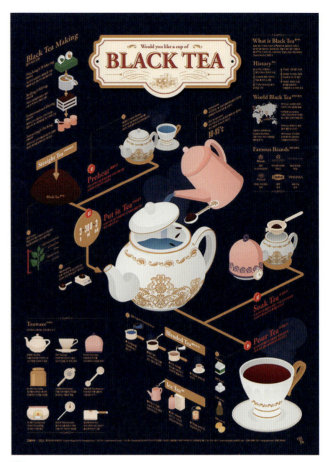

Infographic Poster: Black Tea，Infographics Lab 203，2019

右图展示的系列作品也是来自 Infographics Lab 203 工作室，他们用 203 张信息图海报定义了"Infographic"的概念：即信息和图形的组合，通过图形可视化帮助人们轻松快速地理解信息、数据和知识。203 张信息图表海报的目标是通过思维导图和图表流程，选择日常生活中容易获取的材料，激发人们的好奇心，使材料易于被理解。信息图海报中心部分列出了主题描述、方法和过程，适当地安排材料的历史和介绍的信息，构成海报的整体结构。通过减少文本依赖和增加设计，工作室试图通过信息设计做出非专业人士也可以理解的信息图形。因此，他们的目的是能够与不同国籍的人进行交流，以便能够轻松、快速地传递有用的信息。同时，对于作为不同主题的重要信息资源，工作室也将自己表达不同地域风情、城市景观、旅游文化的信息内容整合为大的数据 IP，那些咖啡、萌宠、建筑主题其实都代表了城市的历史和文化传承，可以看作通过信息图的可视化表达再现了城市在不同时空下的发展沿革。

> 茶在全世界都同义词，每个地区都有各自鲜明的特色，并根据配方制成各种各样的茶。此外，每个国家都有各种各样的材料，展示着五颜六色的茶。说到茶，人们首先想到的是它奢华优雅的形象，广受欢迎。
>
> 起初，天空是众神居住的地方，是崇拜、愿望、祈祷和恐惧的对象。人类的好奇心推动了科学的发展，然而随着科学的发展，天空不再是众神的空间，成为人类可以到达的空间。团队制作了一张信息图表，这样人们可以一目了然地看到事情是如何演变的。

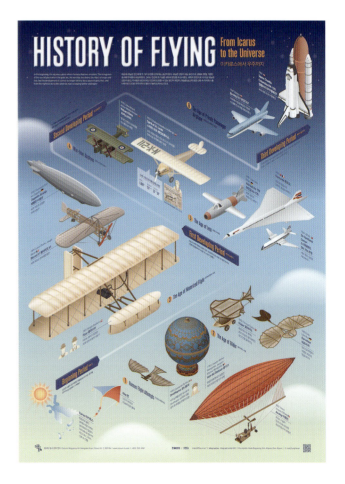

Infographic Poster: History of Flying，Infographics Lab 203，2019

古籍认识的社会调研
SOCIAL INVESTIGATION ON THE UNDERSTANDING OF ANCIENT BOOKS

我们前期关于"古籍认识"进行了社会调研。截止2021年5月14号，共收集2106份调查问卷。
调研结果表示全社会对民族古籍保护意识不强，甚至淡漠，缺乏对少数民族重要价值和作用的正确认识。

您的性别是
Women 69.2%
Men 30.8%

您经常去参观文物保护类的博物馆吗？
1246人 偶尔几次去
677人 没怎么去过
183人 偶尔去几次

您的受教育程度是
初中以下 1.09%
高中 2.72%
大专 3.45%
本科 76.04%
研究生及以上 16.7%

下列选项中，您知道或听说过哪几个？
1- 无 61.34%
2- 中国历代典籍总目系统 20.15%
3- 古籍整理出版规划小组 11.98%
4- 民国文献资料编纂出版委员会 15.79%
5- 古籍基本网 8.89%
6- 国家古籍整理出版规划 11.43%
7- 全国古籍出版社 5.81%

您的年龄是？
3.63%
5.99%
4.17%
5.81%
80.4%
51岁以上 / 41—50岁 / 20岁以下 / 21—30岁 / 30—40岁

您认为保护古籍是否有必要？
很有必要 77.86%
条件允许的情况下可以进行 19.06%
没必要 1.63%
可有可无 1.45%

您认为目前古籍整理过程中迫切需要解决哪些问题？
78.95% 社会各界的整体重视度不够
58.62% 专业古籍整理人才的缺失
50.82% 版权问题混乱
30.49% 数字化管理不完善
4.72% 其他

您阅读古籍的频率是多少？
1074人 基本不看
612人 偶尔翻一翻
310人 不看
110人 经常阅读

您一般在什么地方阅读古籍？
图书馆 25.77%
博物馆 18.15%
书店 5.63%
地摊淘宝 2.36%
网上 27.77%
其他 2.54%
不接触 17.79%

盛京赋（1），作者：金千岚 金铭 李想，指导教师：赵璐 张儒赫 孙艺嘉，2021

"盛京赋"是一个通过可视化创新设计的方式解决民族古籍在新媒体语境下的信息高效传递问题的数字化平台。该作品的创新点是将枯燥乏味的古籍内容通过数字化重现，结合对古籍内容的通俗化解释，图文并茂地重新展现出来，对《御制盛京赋》的内容进行视觉化叙事。它从对古籍的情景化分析到对古籍进行去情景化的调查与资料整合，再到用情绪化再现网页，来对观众进行情感传递。

针对大众对民族古籍的保护意识不强、对民族古籍重要价值和作用缺乏足够认识的问题，设计团队尝试通过可视化创新设计聚焦民族古籍在新媒体语境下的信息高效传递的研究，鼓励更多的人关注古籍，保护古籍。该平台以辽宁省古籍中的《盛京赋》为主题，对内容进行深度挖掘，通过视觉语言的整合协作，再现《盛京赋》所蕴含的深厚的辽文化、珍贵的盛京之美。这里需要介绍一下《御制盛京赋》，它是历史上首篇全面描写沈阳城的辞赋，是乾隆皇帝于乾隆八年东巡盛京祭祖时创作，用以追述先人的丰功伟绩。《御制盛京赋》涉及沈阳的物产、国家的政治制度、工商经济的发展、祖辈的历史建功，对于沈阳人来讲就是"咱东北200年的日常生活"。该书系乾隆皇帝令臣工广搜载籍，据援古法，撰写各体篆文而镌刻成书，一种篆体为一卷，内容相同，共32体，故为32卷。《御制盛京赋》含序、赋、颂3个部分，序里主要讲述祭祖的传统，赋里提到了满族先祖、八旗文化、盛京历史、辽宁物产，物产中提到了25种蹄类、29种羽类、16种骏马、34种水产、12种树木、15种花草、15种粮食、16种蔬菜。

通过古籍背景的介绍和具体数值所描述的种类，我们能够感受到作品从调研到表达所体现出的设计工作量非常大，尤其是通过各种图形、图标将古籍中所描述的事物进行视觉降维还原，呈现出书中种类繁多、内容丰富的辽宁各层面信息内容。这足以看出该作品的用心之处。尤其需要强调的是，诸如弦图、词云图、桑基图等各类图表的使用都较为准确，通过不同图表的使用可以较为准确地反馈出时间序列、空间序列中的人物关系、事情发展逻辑等，最终实现高效传递信息的可视化叙事目标。同时，具有历史厚重情感的客观图像经过抽象归纳之后，将原本枯燥且陌生的内容变得生动活泼，引导读者在容易产生"距离感"的内容阅读上从"被动接收信息"向"主动获取信息"转变。这从另一个视角为信息设计建立"高效传递"的路径提供了一种新尝试、新探索。

【盛京赋】

对《御制盛京赋》的研究与再创作有助于推动挖掘沈阳城市现存档案中蕴藏的记忆资源，在保存沈阳城市记忆的同时促进市民的文化认同感和自豪感，再现了沈阳古老的历史轨迹，满足了市民对于沈阳历史文化的需求，使他们更多地接触古籍并通过古籍熟悉历史，从而促进了城市记忆的发展。

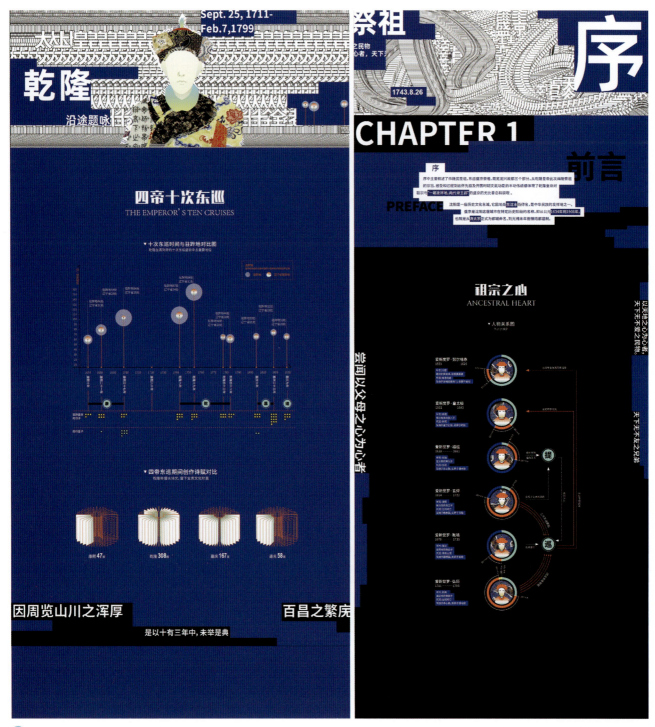

盛京赋（2），作者：金千岚 金铭 李想，指导教师：赵璐 张儒赫，2021

盛京赋（3），作者：金千岚 金铭 李想，指导教师：赵璐 张儒赫，2021

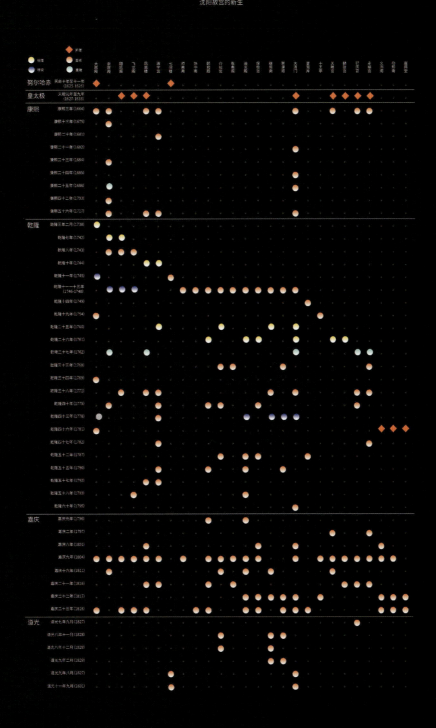

2.2 数据与信息转化

2.2.1 本真观念驱动数据收集

在经济快速发展的社会背景之下,出现了不少我们所称之为"快餐式"设计的建筑作品,但其从审美和功能的角度来说并不是完善的,甚至面临许多严峻的问题。建筑设计师孟建民称之为亚健康建筑。基于这种现状,孟建民提出了"本原设计"的概念,聚焦"健康、高效、人文"三大维度。孟建民提出的这个概念不仅适用于建筑设计,而且在其他设计领域同样可以运用和发展。编者尝试将"本原设计"的理念运用到信息设计之中,经过不断地推理与思考,通过"本原"的启发,提出与"本原"存在密切的联系但更符合信息设计的"本真"理念。

作为平面设计重要分支的信息设计,以"建立高效、快捷的信息沟通"为主旨。英国平面设计师特格拉姆在1975年首次提出将信息设计独立形成知识体系,从此大数据和科技的快速发展使得人们逐渐注意到信息设计的重要性。优秀的可视化信息作品在各种国内外的设计竞赛中层出不穷,我们也从中发现了一些值得思考的现象,并通过对"本原"的探讨,深入了解信息设计的亚健康问题,进一步推导出更加适用于信息设计方向的"本真设计"概念。

1. 不仅仅是美

在《本原设计》中,孟建民提到"形而上者谓之道,形而下者谓之器"这一有关于设计本质的问题[1]。过多地关注设计的理念是"形而上",而过多地追求于形式则是"形而下"。无论是"形而上"还是"形而下",都容易忽略掉设计为人民服务的功能性,因为设计的功能性便是为人解决问题。而秉持设计为人服务的宗旨,使设计回归于人便是"本原"观念的最终目的。

阿尔伯托·开罗(Alberto Cairo)在《不只是美:信息图表设计原理与经典案例》[2]一书中提出,信息设计的存在应该强调"传递信息"的功能性,而形式美感是服务于功能的。信息设计作为平面设计中的重要分支,自然也应该站在人的角度考虑问题。当然,拥有华丽"外表"的信息设计作品更容易吸引观众的目光,这类作品中的"视觉"本身就是设计师应花更多时间去考虑的问题,设计师将设计的重点放在什么样的风格会与众不同、什么样的图形轮廓会让人眼前一亮上。由于信息设计领域的很多设计师都有平面设计背景,所以常常会更加专注于形式,这一点也无可厚非,但若过于重视设计的视觉表现而忽略信息传递的功能性则是大错特错。因过度强调美感而忽略信息要讲述的故事本身的作品是本末倒置的。

过度追求形式是设计中的一种"亚健康"现象,最直接的体现便是观众被设计华丽的视觉表现吸引,但在作品前"驻足不前"的原因则是看不懂作品要表达的含义。设计师为了追求形式美感,使用复杂的线条串联、不按常规设计的图形、不易于识别的字体程序、容易混淆的色彩设定等,都是这种"亚健康"现象出现的原因。这些过于复杂的视觉形式分散了观众视网膜感光细胞的注意力,使观众捕捉最有价值信息的时间延长,导致大脑需

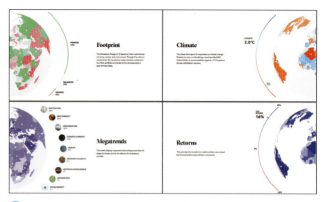

Globalance World: Climate Platform(环球世界:气候平台),CLEVER°FRANKE,2021

要耗费更多的时间分析需要找寻的事物轮廓,但这对信息设计来说却是最大的讽刺。

【Globalance World:Climate Platform】

> 随着全球社会环境问题日益紧迫,长期投资需要一个全新的视角,一个通过前瞻性投资帮助维持世界的视角。环球银行响应了这一需求,他们希望提高投资世界的透明度,帮助他们的客户和潜在的新投资者了解他们的财富对世界的广泛影响。于是,他们找到CLEVER°FRANKE,并与之接洽,创建了环球世界,让其为银行客户提供创新的投资视角。
>
> 环球银行拥有众多参数和数据点,可为投资者创建详细的报告。设计师CLEVER°FRANKE利用这些参数创建了一个逻辑结构,让用户深入全球视图(探索投资组合对世界的影响和资产视图,以了解构成投资组合的各个公司及其资产),去发现他们的投资所遵循的气候路径、他们的资产投资的大趋势,以及他们的投资在世界哪个地方特别是在哪些国家有积极或消极的影响。

2. 本真设计

如果说"本原设计"关注的是如何解决人的空间体验和可持续发展的问题,那么信息设计则注重信息的传递与展示。从这个角度出发,对在信息传达语境下的"本原设计"进行升华,编者推导出"本真"这一更适合于信息设计的观念。作为新时代产物,"本真"是直接或间接评价人的形容词,但在后来也被用来形容和描述事物,我们可以将其大概含义理解为本质、本有、纯真等。然而有趣的是,"本真"一词冥冥之中似乎与艺术设计有着莫名的缘分,它最早来源于对插画这种艺术表现形式的评价。

从中国五行的角度来分析"本真"这个词,将其二字拆开,"本"是宇宙万物之根本,是所有事物之天性,为元气;"真"则汇聚了五行,是万物生长、发展之元素,属后天,即真气。二者相互依托,平衡发展。

"本真现象"的哲学观是由德国哲学家马丁·海德格尔(Meister Heidegger)提出的,他认为"真"指的是"存在的无蔽","本真"指的是"生存可能性"的"无蔽展开";"本真"核心价值观则是能否在群体传播中的群体压力下保持自身优势、维护自我、追求真理。

[1] 孟建民. 本原设计 [M]. 北京:中国建筑工业出版社,2015.
[2] Alberto Cairo. 不只是美:信息图表设计原理与经典案例 [M]. 罗辉,李丽华,译. 北京:人民邮电出版社,2014.

（1）生存。生存指的是解决真实的问题，也就是尽可能地活下来。视觉传达设计追求的是精美的视觉表现及出人意料的理念表达，可以是主观虚构的，也可以是客观存在的；而信息设计的主题都是关于如何解决问题的，强调真实存在的问题并提出解决问题的方法。这也是信息设计与经典的视觉传达设计的不同之处。

（2）可能性。可能性指的是探讨当下问题关乎未来的"可能性"，即体现信息设计的主要功能——对以后的事情进行预测、预判，这与"生存可能性"是一致的。

（3）无遮。无遮即为毫无保留地展现，不做任何装饰和掩盖。由于我们的虚荣心及自我安慰的本能，所以当遇到问题时，便会努力地去找一些理由遮掩事实，这样或许可以在一定程度上让我们暂时忘记烦恼，使心情得到好转，但实际上问题只是被我们自身忽视，并没有得到根本解决；而信息设计便是要去揭露那些"残酷的""出人意料"的事实，为所有的事实提供有力的证据，并非想当然地去做假设。

哲学思想一般站在广义的角度去阐述"本真"的意义，具体来看，"本真"所强调的恰恰是信息设计所关注的重点，即原始、真相与天性这3个元素。它们都不加修饰地体现出事物或人类的内心世界及外在表现。

事物最初的形态强调基础数据的完整性，即所谓的原始。信息设计，不仅仅是用软件结合设计思维做一张图那么简单，作为一个较为庞大的系统，它还包括设计前期的数据收集、调研与整合工作。在这部分内容中，我们要注重数据的本来样貌，为了保证最终设计出的作品既真实可靠，又不是片面地表述事实，所以在收集的过程中我们会尽量保留其完整度。信息的残缺或虚假是造成信息不对称的主要原因，如果最初的数据和信息都需要"装饰""虚构"，那么信息设计就没有存在的必要了。举个例子来说，虚假的信息设计作品从某种角度来看，跟平面设计中的观念性海报一样，并不具备解释数据的功能，而只是将理念用形式传递出来。

数据是信息最"原始"的状态，是不加任何修饰的信息，其可以是庞大的数据库，也可以是视频片段、音频文件。"原始"是设计的"先天性"属性，当我们寻找到数据背后的含义之后，便赋予了数据生命，这时候数据就转变为信息。这就是数据与信息之间的关系。这种属性又使信息具有不可改变的"唯一性"。例如，当"3.14"仅作为数字出现时，它仅仅就是3个数字与小数点的组合。但随着人们深入地学习研究，发掘出它代表"圆周率的约数"时，这个简单的数字就被赋予了数据的生命意义。就像是"3.14"作为一种特殊的数据存在一样，它一旦发生任何一点改变，将不再具有"圆周率的约数"这层含义。这也是"原始"的另一层含义。

（4）真相。真相即本相、实相，指的是事物的本来面目或真实情况。真相的核心既是对当前问题的揭露，又是对未来问题的准确预测。追求真相既是海德格尔提出的"生存可能性的无蔽展开"的哲学观点，也是五行系统里探索事物的"先天"与"后天"。中外哲学的基础本身是相通的，只是描述方式不同罢了。而真相在信息设计中主要针对后半段工作的——设计，可视化又是信息设计里最重要的表现方法。当数据转化为信息后，其可视化的表达便要遵循揭露事物、事情真相的原则，不过这一点在保证数据原始性的基础之上，几乎可以说是水到渠成。

孟建民所提出的"健康""高效""人文"是关于"本原设计"的关键词，展开来说主要关注环境、空间、代谢、感官、能源、功能、设备、施工、运营、风俗、文脉、信仰、美学等，这些都是与未来相关的内容，其在探究探讨人类未来的生存问题上更多地站在可持续发展的角度。这里体现了"本原"与"本真"表达的相似之处，这也是十分有趣的现象。而信息设计的未来是"预测"以后的真相，这也是信息设计的主要功能之一。因为本真的信息设计，关注的不仅仅是当下问题，更是有关未来的问题。

信息设计应首先展现自身真正能"看见"未来，或者说"预见"未来方面的功能性。受大数据的影响，在医疗、科学、体育、传媒、娱乐等方面，信息设计日益发挥出强大的作用，在某些特殊时期甚至可以起到救死扶伤的作用。例如，在地震灾害中，通过对以往震中与震幅数据的可视化展示，可以更加清晰、高效地预判地震的位置及程度，从而挽救生命和财产。类似这样的先例层出不穷。借助可视化手段将真实的数据传递出去，是信息数据所建立的未来的沟通的独特形式。通过观看作品所揭露的有关对信息规律性描述的真相，对规律进行推断，相关人员可以预测相关领域在今后的发展。信息设计的预判准确度要比凭空想象的预判准确、可靠得多，因为信息"预见"未来并不是真的"看见"未来，而是通过对事物过去和当下的真相展示、现有的规律性描述去达到预判未来的目的。

（5）天性。天性指的是人、动物和事物与生俱来的固有属性，拥有外界难以改变但后天却能引导善恶的特点。例如，好奇心、占有欲、食欲、善意、嫉妒心、孤独感等，是任何事物都具有的天性，但是它们在表达方式上各有不同。又如，兔子害怕老虎是天性，但到底选择逃跑还是坐以待毙，这种选择不同行为方式的反应，我们称为本能。

天性是一种抒发"先天"的思维性情感表达的固有属性。相同事物的天性一致，本能却并不完全一致。而数据所具有的天性便是数字作为记录与计算的载体及工具及固有属性。随着人类历史社会的不断发展，数字在本身所具备的天性之外，又被人类赋予了一层具有感情色彩的更深的含义，即分化出不同的"本能"。例如，在中国，数字"8"代表大吉大利和好兆头，数字"4"则有不吉利的象征意义；"1"象征着事物的开始，而"0"代表着结束与虚无。当我们把数据的这种"本能"进行叠加时，如"4444"与"8888"，它们会给我们的内心带来截然不同的感受。这就是数据的天性在被赋予不同程度的"本能"之后，所表现出来的强大的值得我们深思的力量。

文字更是如此，"见字如面"这个词大概就是最好的形容。它带给我们的不仅仅是传递文字本身的具体内容与信息这么简单，每个字、每个词、每句话都能表达出自己的情感诉求，都会传达出自己所独有的特性。

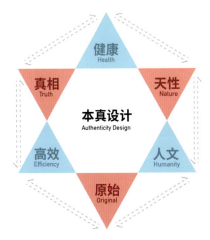

本源与本真示意图（1）

信息设计与媒体设计基础

五行
The Five Elements

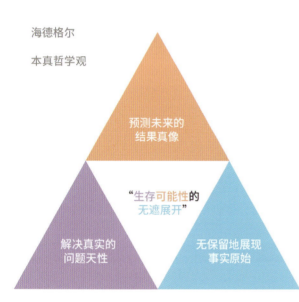

数字和文字正是因为具有天性，所以被赋予了"生命"。信息设计的基本是能够清晰地传递信息，但是优秀的作品能将信息做"活"。需要注意的是，天性是与生俱来的，是不可以改变的。作为观众，我们因为长期的生活经验积累，所以能够理解其他事物和他人的天性。也就是说，在做信息设计的时候，必须保证信息、图形、色彩的一些为大众所认可的、已经潜移默化渗透在我们认知中的客观属性。例如，对于颜色天性的判断，红色代表"警告、重视"，绿色代表"通行、健康"。如果我们擅自改变这些定义，则不能在短时间内被观众接受或记忆。在这种情况下，观众就会迷惑，进而迷失在信息设计之中，大大降低信息的传达速度。所以，在做信息设计的时候，更多时候要遵从客观定律，不要一味地进行主观设计，而是要尊重"天性"。

总之我们所倡导的避免过度设计，是以杜绝虚假信息泛滥及提升信息传递效率为目的的。"本真设计"应该引导设计师思考作品究竟要解决什么问题？数据是真实完整的吗？作品能否被观众看懂并理解？它真的能预测未来吗？这才是"本真设计"想要传达的最终理念。

避免过度设计并非为了"本真"而忽略形式美感，不然仅仅一个表格就能完成的信息工作就不需要设计师的加入。当然，人们真正理解的内容是褪去美感装饰的信息的"真相"，任何装饰和色彩都是为"本真"服务的在能够保证信息无障碍传递的情况下，加入适当的设计感与美感，使得所有的视觉表达都与需要传达的信息贴切、相符合。这种设计感会更加充分地去体现作品的主题，也会吸引更多的用户去关注，这才是设计师在完成信息设计时最希望看到的。

最后需要强调的是，本真设计的原始、真相、天性对于后面要分享的数据向信息的转化，以及信息维度的概念来说，都具有重要作用。可以说，设计的本真是基础，剥离了"真"的数据资料，最终不可能揭露事物本质，达到无限接近真相的目标。

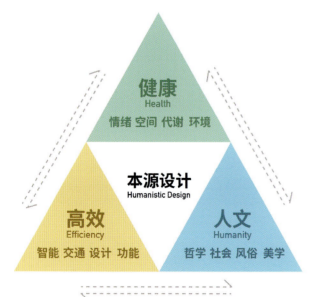

本源与本真示意图（2）

> 右上：每年的7月23日是巴伦西亚阿尔布费拉自然公园的周年纪念日。在该公园30周年纪念之际，设计团队设计了一系列信息可视化海报，通过真实的生物还原，带给观众身临其境的阅读体验。写实风格的信息表达比较适合历史、文物、生物等内容，可以让信息在被设计的过程中始终平衡保持原始、真相和事物本身所具有的天性。另外，设计团队为这个生物世界准备了两种不同的媒介和一种信息内容相同的形式，一个便于网络传播的表达，另一个则专注于纸张媒介的表达。

> 右下：一系列化石发现让研究人员得以重现哺乳动物的进化过程，信息可视化因此派上了用场，对于哺乳动物几乎完全还原的视觉再现保证了该系列作品的本真。设计团队用具象描写的方式叙事哺乳动物从卑微得像老鼠一样的祖先到现存的各种不同寻常的形态，甚至对人类形态的发展过程进行可视化展现。另外，该系列作品也展现出哺乳动物牙齿和耳朵的变化是帮助它们取得成功的关键创新之一，使它们能够入侵各种生态圈层。

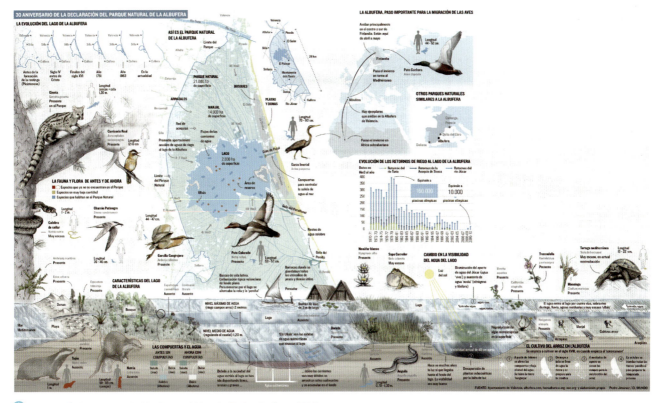

↑ Infografía 30 Aniversario Albufera de Valencia, Pedro Jiménez, 2016

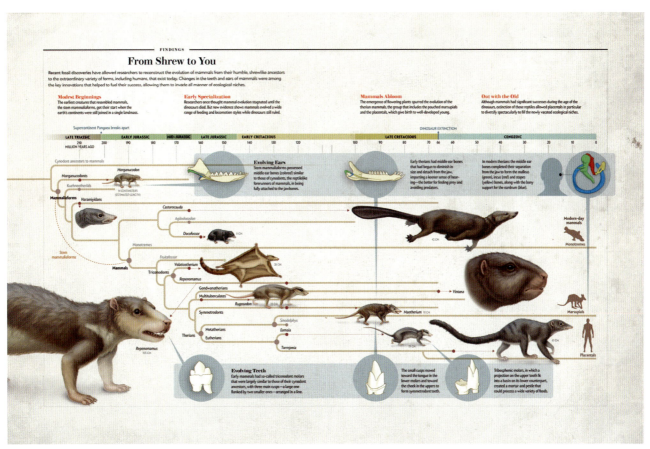

↑ From shrew to You, Stephen Brusatte & Zhe-Xi Luo, 2016

■ 信息设计与媒体设计基础

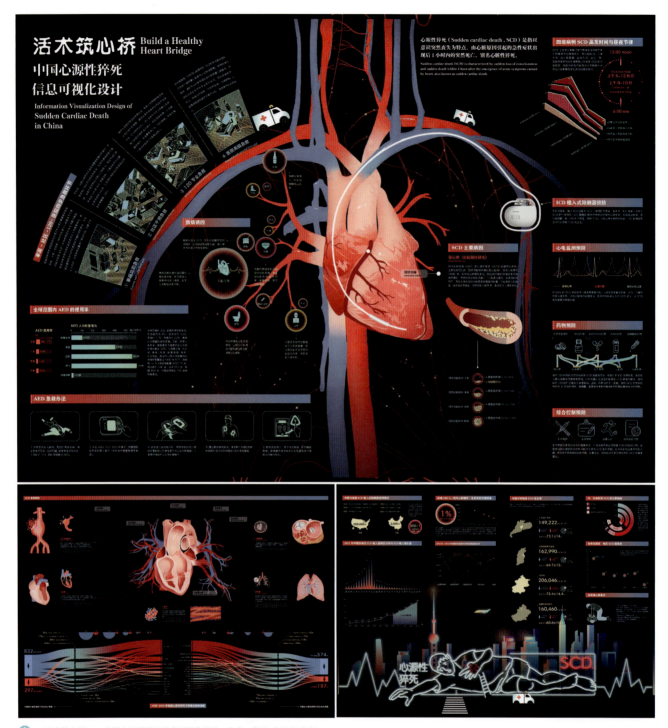

↑ 活术筑心桥——中国心源性猝死信息可视化设计，作者：薛雨 胡清嘉 董航，指导教师：王瑾，2021

中国每年约有 54 万人患有心源性猝死，医院内外抢救成功率不到 1%。在日常生活中，人们遇到晕厥后的心源性猝死患者时，一方面由于缺少疾病常识而不敢救，另一方面由于不懂公共急救设备的操作而不会救，常常致使患者错失黄金抢救时间。面对残酷的突发性疾病，死亡时间和症状都是未知数，因此对疾病的提早预防和病发后的急救措施都是减少病死率的重要手段。该作品通过数据和信息可视化，铺开全国心源性猝死病患画像，向公众阐释致病源、预防和急救措施，科普及时修复和重启"心桥"的重要知识。

该作品所用数据皆来源于中国知网所覆盖的国内外医学期刊、会议文章及硕博论文，筛选国内 1959—2016 年有明确医院病例记载的心源性猝死研究型文章，筛选后共统计到 5788 条心源性猝死患者信息，针对患有心源性猝死病患的急救办法进行科普插画描绘，详细描述了从家庭急救到医院急救的连环过程，并重点拆解自动体外除颤仪的使用办法和操作过程。该作品将心源性猝死的主要致病原因、预防和急救措施等模块以简单图解的形式展现，力求表现力和信息的精准传达。为了更真实地展现画面效果，该作品尽可能地呈现出心脏的准确构造和病理原因，帮助观众客观地了解心源性猝死背后的体内世界。

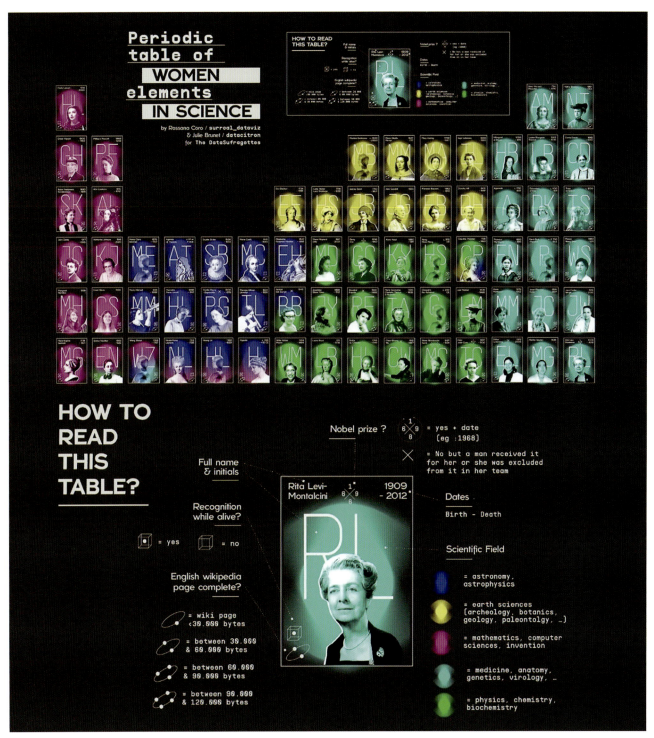

Periodic table of WOMEN elements IN SCIENCE（作出卓越贡献的女性科学家），Surreal Dataviz & Datacitron，2020

　　该作品用元素周期表的形式来展示科学界的女性力量。从图中的说明可以清晰地理解应该如何阅读该信息可视化作品，其信息层次逻辑是根据科学家的姓名缩写进行排列的。在作品中，蓝色代表天空领域，黄色代表地球科学领域、粉色代表数学和计算机科学领域，青色代表医药、遗传、解剖学领域，绿色代表生物、物理、化学领域等。该作品以可视化的方法叙事并强调了女性科学家对于科学的贡献。

　　这种类似元素周期表的排版可以有效地拉近"专业性较强""陌生的"信息内容与信息接收者的距离，让他们快速欣赏和阅读内容，并对主题产生浓厚的兴趣。而该作品的主题也具有一定的挑战性，其独特的观察问题的视角也回答了作品本身"是否吸引人？"的问题。该作品带给我们的启示也是如此，就是设计行为对信息的展现不仅体现在表达层面，而且从最初主题的选择与确定上就将信息的策略层面体现得淋漓尽致，这种独特的观察问题、提出问题的视野会使最终的信息设计作品达到事半功倍的效果。

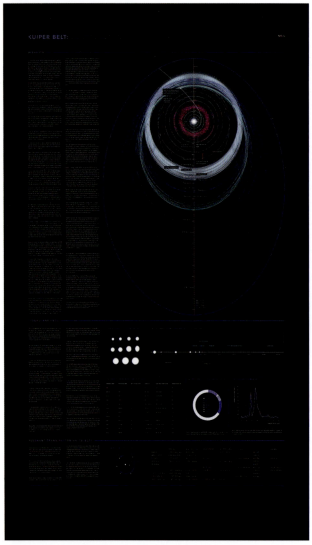
↑ Astronomy Posters（1），Todd Cook，2016

↑ Astronomy Posters（2），Todd Cook，2016

　　以 Todd Cook 为核心的可视化设计团队尝试通过视觉化的表达形式对天文学领域的信息内容进行信息策略、分析和表达，聚焦了太阳系统、磁星、脉冲星、黑洞等热词进行可视化叙事。我们可以清晰地看到，设计团队是基于信息图设计中的极化面积图、极化气泡图结构对天文知识进行分层次的叙事和表达。极坐标图的信息架构特别适合反映周期性数据随时间变化的集中规律和趋势，而整个形态也接近于一个"时钟"，连续的时间变量所形成的内在逻辑对比可以在信息设计中得到更为直观的阅读效果，同时深色的背景与明快的前景色彩形成了对比，隐喻映射了在未知宇宙之中还有更多深不可测的天文秘密有待研究。该作品对信息基本架构的运用也提示我们要善于根据"时间""空间"等因素有效地选择已有的信息图表架构，这样可以保证在表达层面对信息架构逻辑进行准确、清晰的传递。

　　上述作品作为印刷版的海报展示，无疑是优秀的案例，但是如果在手机上阅读，深色背景下的信息设计往往更需谨慎处理。深色背景的设定利于展现视觉冲击力的数据之美，但是在数字技术发展越发强势的今天，"万物皆屏"的年代，人们更习惯于在手机、平板电脑等移动终端获取信息、阅读信息、处理信息。因此，对数据体量较大、信息层级较丰富、逻辑关系较复杂的信息内容进行处理时，应该考虑在移动终端的高效表达。在这种语境下，在深色背景中导入数据、传递数据关系不适合特别复杂的内容，尤其是深色背景在屏幕中会因为光线折射等原因显示不清信息主体，久而久之，会使人眼产生疲劳。针对这种情况，我们建议多尝试浅色背景的设定，内容主体可以适当增加色彩饱和度；同时，减少大量且枯燥的文字传播，对关键字、词进行凸显设计；另外，对于复杂的信息结构，可以考虑信息交互设计，通过人机点击的交互行为，将信息内容按照主次关系进行隐藏、显示的设定，并考虑适当的动态分屏展示，这样更有利于用户在移动终端上的信息体验。

> 　　很多艺术家和设计师在创作信息设计作品时，并不是为了某些特定的目的或特定的客户，而只是对一些领域进行信息设计的实验性探索，或对感兴趣的领域做一些信息整合表达的尝试。例如，信息设计师 Todd Cook 对自己感兴趣的自然科学领域知识创作了一系列信息设计作品。

→ Geologic Time Scale Poster，Todd Cook，2020

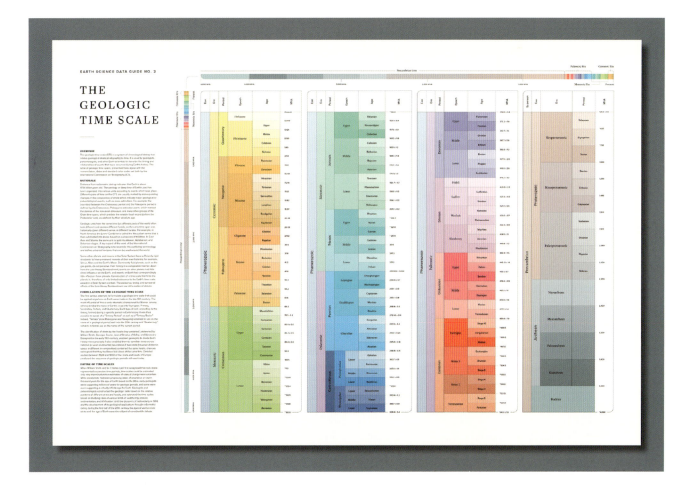

2.2.2 原始数据的收集

在大数据时代，最简单的准则就是一切用数据说话，能对人有说服力的、打动人心的可视化设计作品都是需要理性分析的，而对于包括可视化设计师在内的任何数据处理工作相关人员来说，如何找到全面、适合的数据源是至关重要的。数据领域有一个最基本的原则就是"真实"，所以数据工作的任何阶段都要保证其真实性、准确性，那么最开始的收集工作就更加关键。

1. 数据的收集

怎样获取数据？可以参考以下几个数据网站：

（1）国家数据。数据来自中国国家统计局，聚焦国内经济、民生数据。

（2）搜数网。数据来自中国咨询行业。

（3）中国统计信息网。整合全国各年度不同地区的社会类统计信息。

（4）CEIC。以数据分享和信息分析为主的数据处理平台。

（5）Wind。金融业在数据领域的全覆盖，深受国内商业分析和投资人信任的数据分析平台。

（6）Amazon Web Service。来自亚马逊自身的云数据平台。

（7）Figshare。收集了世界上各领域大牛们的研究成果。

（8）Github。专业的数据整合网站、数据包下载平台。

（9）优易数据。数据交易平台、国家级别原始数据资源平台。

（10）数据堂。数据交易平台，关注科学领域，实时整合数据。

（11）百度指数。拥有得天独厚的数据资源，可以交互性可视化展示。

（12）阿里指数。基于强大的商品交易分析工具，数据具有典型性。

（13）八爪鱼数据采集器。操作界面较为简洁，数据管理的必备工具。

（14）199IP数据导航。通过一个网站可以选择更多的数据平台链接。

（15）数据分析网导航。精选的数据论坛、分析、资源链接分享。

2. 调研过程

先耐心地收集，再如科学侦探小分队一般对其进行冷静的分析，为每一个收集到的事物或地点拍照建档，最后对数据进行客观的重新整理。

以下几点可以帮助我们做好完善、全面的调研工作：

（1）要求用户端可以访问任何相关的策略计划，或关于切实措施的信息，这可能直接或间接地影响设计师的项目。这作为有效的设计方法，可以配合用户的长期目标。

（2）通常，为用户做市场调研，可以让设计师更好地了解项目团队和流程的具体细节。

（3）回顾和分析以前的相关项目。

（4）审查用户之前的创作资料。信息设计项目一旦完成，很可能将被视为与其他资料结合在一起。

（5）考虑相关竞争对手的材料，与所服务用户的竞争对手做比较。

（6）找到类似项目的成功范例，并以此为榜样进行案例学习，与团队一起讨论这些项目。

（7）设计有效的解决方案，有良好的策略和目标。

3. 采集、分析、治理、管理和规范等

前文提到，大数据实质是通过"清洗"的过程达到"提纯"的目的。"提纯"是建立在对数据收集的基础之上的，因此，在这里将分享几个知识点，可以作为大家日常扩充知识的积累，也可以帮助大家很好地了解数据收集和数据诠释的概念，而这一部分也是数据向信息转化的过程。

其实这些环节从广义上来讲，概念有些相似，但从信息设计作为一个专业方向的角度来看，设计师更多的是经历了这些过程，却忽略了专业术语。

（1）数据采集。即利用计算机，通过传感器对数据进行收集的过程。而人工智能技术为数据采集提供了更多无限的可能，其在数据收集方面的效率会更高。

（2）数据分析。即数据"提纯"后，挖掘有价值信息和总结规律的过程。对于信息设计来说，设计师也需要一定的数据分析能力，也许不是通过计算机来分析，但这是必要的针对主题找出和整理符合题材数据的能力。

（3）数据管理。即对数据进行保护和存储。早期的数据管理是将数据打印在纸质媒介上，或者保存在容量很小的磁盘里，这样的传统媒介，储存设备空间有限，也不能长期保存。后来，计算机技术日渐成熟，系统兼容性提高，更加专业的数据存储、管理工具日新月异。在大数据时代，数据库概念的更新也会使数据管理面对更多的可能。

（4）数据规范。即先经过数据分析得到相应的数据反馈，然后将错误数据、残缺数据、累赘数据、损坏数据这四大类型的"垃圾数据"排除，按照一定规范进行数据整理，就是我们所说的"清洗数据"。

（5）数据挖掘。数据挖掘从小的范畴来说，即从信息设计专业方向的角度讨论，主要是指从大量数据中通过计算和调研搜索隐藏于其中的规律、走势，将数据转化成信息，挖掘数据之间的关系。从广义上说，数据挖掘属于一个大范围名词，类似于数据分析、管理等，主要是关注于计算机算法的分析，又可称为数据采矿。

作品"What？Water！"是由云南艺术学院设计学院创作的关于滇池流域水质的信息可视化装置作品，很好地展示了数据收集、调研表达的逻辑内容。该作品立足于云南昆明，选取了滇池这片与昆明人日常生活息息相关的内陆湖泊进行环湖调研，分析和展现人与自然间相互影响的关系，并借助装置模

型、调研与水质分析照片等手段来对考察所获取的信息进行可视化表达与展示。设计团队若要研究滇池的环境保护问题，就必须追问滇池流域环境的变迁及缘由、人类行为及其对自然环境的影响。

（1）通过研究人与滇池环境的关系的信息和数据的梳理，追述人与滇池环境的关系。

（2）通过数据信息解释造成滇池环境问题和生态危机的根源。

（3）为构建人与滇池环境和谐发展提供更有利的、明确的信息参考。

因为以往很多观众对一引动作品都只是走马观花地浏览，事后很难形成深刻记忆，所以设计团队强调了作品的交互性。在作品中，装置模型类似积木可以随意进行不同形式的拼搭，书籍也可以捧在手中静心阅读，借助这种实物的接触交互可使观众感受更加深刻确切，从而加深其保护身边水源的环保思想。

该作品以"What？Water！"为主题导入，装置模型描述了滇池沿岸不同位置的水质、水色、pH值、TDS值、周边产业结构分布等信息，以沿岸地理位置分布为依据获取其中18个取水点的水质信息，结合滇池的形状制作，每片装置的颜色为当地取水点湖水的视觉颜色，标注了水质信息的位置就是取水点的位置；而且，相册以小组环滇调研为主线，依次展示了36个取水点的具体信息及生态环境照片。

↑ What？Water！——滇池水质信息展示（滇池实地调研与水质采集），
作者：陈传浩 肖炫炫 张睿琦，指导教师：梁芳，2019

↓ What？Water！——滇池水质信息展示（滇池地区水质可视化），
作者：陈传浩 肖炫炫 张睿琦，指导教师：梁芳，2019

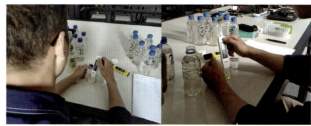

↑ What？Water！——滇池水质信息展示（滇池调研地区信息表），
作者：陈传浩 肖炫炫 张睿琦，指导教师：梁芳，2019

■ 信息设计与媒体设计基础

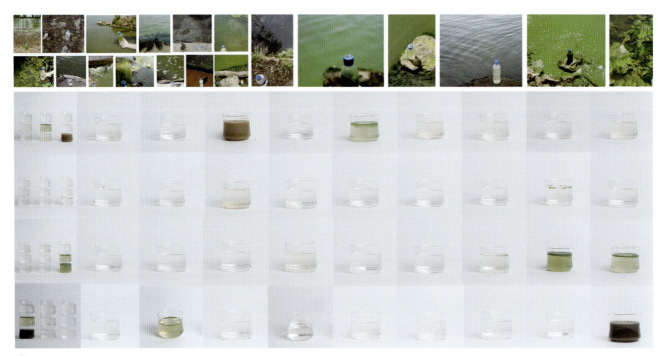

↑ What？ Water！——滇池水质信息展示（滇池地区滇池水样），
作者：陈传浩 肖炫炫 张睿琦，指导教师：梁芳，2019

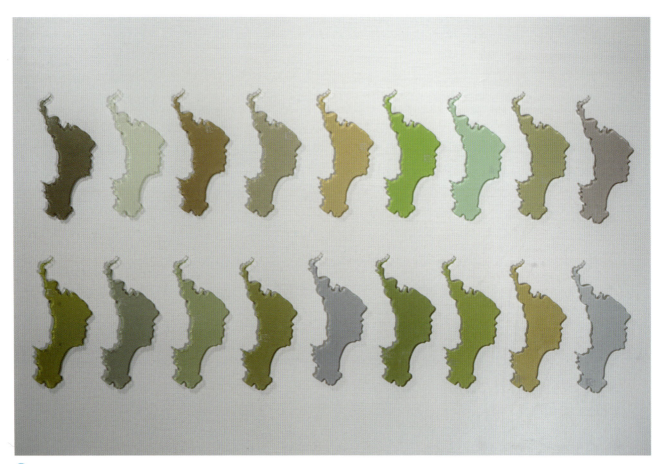

↑ What？ Water！——滇池水质信息展示（装置）(1)，
作者：陈传浩 肖炫炫 张睿琦，指导教师：梁芳，2019

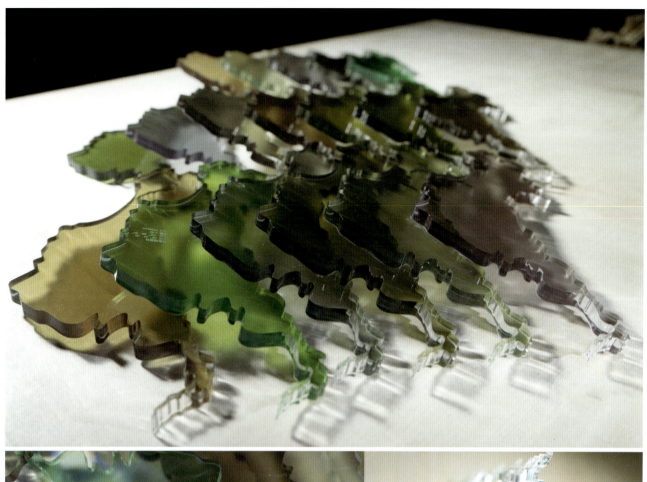

↑ What？Water！——滇池水质信息展示（装置）（2），
作者：陈传浩 肖炫炫 张睿琦，指导教师：梁芳，2019

4. 诠释数据与采访数据

对数据诠释的过程，就是收集数据之后，对数据进行管理、分析、挖掘的过程。作为设计师，我们可能不擅长借助计算机处理数据，但是通过采访数据找到数据向信息转化的重要衔接点却是最好的方法。

例如，我们现在收集到关于PM2.5的数据，经过分析，得出影响其数据变量的原因包括环境、温度、时间等因素。现在，将自己设想成是一名记者，在采访关于PM2.5的报道之前，需要做一些准备：什么是PM2.5？在这里并不需要给大家进行科学普及，因此我们略过解释概念这一环节。接下来通过调研，可以抓取一些关键词，如人的头发、燃烧颗粒、有机混合物、金属粉末、灰尘、花粉和细沙等，很明显，这些都是影响空气质量的因素。所以，我们遇到了下一个有趣的问题：人们很容易被数据欺骗。

我们要时刻对一件事保持清醒——数据并不代表事情的本来面目，因为：

（1）数据"揭露真相"的天性因素，可能会被不同的观众误解。

（2）原始性的特征，使得数据本身可能存在一定的错误。

（3）考虑我们所看到的可视化传递是否为最合适、效率最高的传递方式。

对数据了解之后，我们就可以进行数据采访：

（1）数据来自哪里？（原始性如何？）

（2）收集的方式是什么？（网络捕捉技术、采访、新闻报道、数据库下载？）

（3）在什么情况下为什么而收集？（项目或作品，即解决问题还是单纯展示？）

（4）数据的收集人是谁？（人与数据的关系如何？）

（5）数据是否全面覆盖核心内容？（是片段化数据还是完整化数据？）

按照以上这些内容进行采访，设计师及其团队对数据的诠释就应该会比较全面。另外，这里还有一个核心问题，即：是否需要根据主题补充数据？是否需要二次数据收集？哪些数据与将要设计的主题呼应？这些问题的答案有助于最终的作品富含深层次意义，避免设计本身与数据关系之间的分离。

这里面的诠释，其实就是讲出数据背后的含义。在诠释数据的过程中，还需注意"输入内容"与"输出内容"是否对称。我们得到一组数据，准备用数据"讲故事"，这是"输入内容"；而故事所表述的含义，则是"输出内容"。当然，我们需要明白，同样的数据，可以产生不同的意义。

我们一直强调数据与信息之间的联系，而二者之间最大的联系就是背后所隐藏的故事，信息设计师的工作核心之一就是试图挖掘数据背后的故事，描述数据所呈现的规律，通过规律"预见"未来。这时候，数据也转变为信息，这样数据才变得有意义，即：数据 + 背后的故事 = 有意义的数据（信息）。

分子是组成万物的基本元素之一，随着时间的变化，分子会移动，因此万物也会发生变化。数据也是如此，它们表面看是抽象的、触摸不到的，但我们采访数据之后，也就是对数据进行诠释后，会发现它们逐渐变得有意义，似乎也"动"起来了。对设计师而言，诠释数据的过程也是向信息转化的重要衔接环节，对后面的数据转化信息，挖掘数据背后深层次故事，进而揭露事情真相，预测未来走势起到了关键作用。

2.2.3 数据与信息

在生活中，许多人认为没有必要深究某些名词的含义，但实际上，如果真的想对某一领域进行专业的学术研究，就应该去深挖关键词的含义。这么做不仅仅是为了体现学术性，更是因为只有对概念理解透彻，才能更好地进行下一步的操作，才会为接下来的设计工作注入更多新鲜血液。

就像在"数据化""大数据"成为热词的今天，大家都知道大数据可以帮助我们进行统计、预测等，但大数据究竟是什么？多大的数据可以称为"大数据"？这个"大"仅仅是数量上的吗？数据与信息是相同的吗？他们之间的关系是什么？这时，如果我们理解了"数据"与"信息"的概念，不仅能了解二者之间的关系，而且知道如何将二者进行有效转换，这对信息的传递非常有帮助。

1. 广义

我们有些时候会混淆数据与信息，其实就是因为我们站在广义的角度来探讨问题。从广义的角度来说，数据就是具有数字或抽象符号化特征的内容，如0、1、2、3、5、8、13、21、34等，而信息是具有文字特征的内容，如你、我、他（她）等。当然，信息也可以是拉丁语系的文字符号。但作为专业的设计师，我们应该去挖掘二者更深刻的区别，这对于后面所讲述的内容非常重要。我们想要达到"高效地传递信息"的目的，就需要认真区别二者的含义并理解数据与信息的关系，从而更好地在作品中将数据转化为信息。

2. 狭义

（1）数据。描述事物的原始资料，数据是纯物理性的最"质朴"的事实，它最大的特点就是没有逻辑，也是用于表示客观事物的未经加工的原始素材。数据的组成形式非常丰富，它不局限于数字，如符号、文字、图形、音频等都可以是数据。图形、音频等是连续型数据，称为模拟数据；而符号、文字等则是离散型数据，称为数字数据。数据虽然没有逻辑性，但它是可以识别的、可读的，只是需要加以解释。接下来，我们就说一说被解释的数据——信息。

（2）信息。从广义上来说，信息与"消息"意义相似，是指对报道事情的概貌的描述，而这种描述通常不会太具体。但是，我们今天要说的是相对狭义的"信息"，在信息科学与信息设计的交叉学术领域中，这是相对于数据的含义所作出的解释：数据所包含的意义就是信息。

具体来说，信息不是单独存在的，它加载于数据之上，从数据中被挖掘。信息只有经过解释和处理后的数据才有意义，对数据做有含义的解释，是数据的内涵意义。信息的重要作用就是对事实产生关联，从而通过已知的信息预测更多未知的信息。

文字的概念解释说起来很容易，却有些苍白无力，想要真正分清数据与信息，要依靠更多的实践去体会。同时需要注意的是，数据在不同环境下所蕴含的信息是不同的，而且数据必须在一定语境或环境下才会转化为信息。例如，同一个数字"003"，它可能是一间房子的门牌号，也可能是一门学科的代码，还可能是图书馆里一本书的编号，视具体情况而定。那么，我们也可以这样理解，将数据植入于语境中，数据就会变成信息。这个发现非常

重要，我们的设计作品如果想清晰地表达内容，就必须搞清楚语境。语境不仅有利于数据与信息的转换，而且能帮助设计师确定作品调性风格，如我们给庄严肃穆的主题做设计，结果却使用卡通形式，那效果肯定会非常违和甚至闹笑话。

下面这个例子是教学团队经常在实际教学中分享给其他设计师的内容："看起来密密麻麻的数字，似乎无从下手，但是搞清楚规律之后，这些数字就变得很有秩序。"这句话里第一个"数字"是数据，第二个"数字"就已经转化为信息了。而"搞清楚规律"实际上就是给数据赋予语境、植入含义，之后我们又能通过规律推算出更多数字，这就是信息的预测功能。下面让我们一起看看这些数字：

0、1、1、2、3、5、8、13、21、34、55……

相信很多人在此之前都看到过这组数字，如果我们不去挖掘其规律，它们就只是数据而已。这些数据似乎反映了某些事物，但我们暂时还不知道其背后的意义。通过短时间的研究，我们会发现其规律是：数列从第3项开始，每一项都等于前两项之和。

此时，这些数据已经转换成信息，变得有意义。信息是可以被推测的，由此我们可以推算出后面的数字是：

89、144、233、377、610、987、1597……

到目前为止，我们能够感受到数据转变信息的过程，并能体会到信息的推算功能。我们可以再深入挖掘，探讨其背后的故事。经过调研，我们知道，这组无限的数字组有一个名字：斐波那契数列（编注，Fibonacci Sequence，又称黄金分割数列。因数学家列昂纳多·斐波那契（Leonardo Fibonacci）以兔子繁殖为例子而引入，故又称为"兔子数列"）。

更为有趣的是，这样一个完全是自然数的数列，通项公式却是用无理数来表达的。前一项与后一项的比值越来越逼近黄金分割0.618（或者说后一项与前一项的比值小数部分越来越逼近0.618）：

1÷1=1、1÷2=0.5、2÷3≈0.666、3÷5=0.6、5÷8=0.625……

我们能够发现，到后面数值比例已经约等于0.618。斐波那契数列在大自然中存在的概率非常高，它似乎总是与自然界的增长规律有关。这种规律适用于很多生物的生长，比如说从单个植物细胞到蜜蜂的繁殖，再比如说植物的叶、枝、茎等排列，大自然依靠这种并不复杂的规律来构建出相对复杂且通常很漂亮的构造。葵花上的小花排列就是斐波那契数列在自然界中非常贴切的例证：葵花上的小花按照螺旋形排列，这些小花的排列和外侧花瓣的排列方式几乎完美符合斐波那契数列的要求，其间的角度也被称为"黄金角度"。在1979年，便有研究人员建议将葵花上的小花排列布局作为标准数学模型。

后来，人们将这种符合于自然生长规律的数学关系称为"黄金分割"，这种分割不仅存在现象高，而且是最自然也最具审美价值的比例。黄金分割比例似乎是人类在潜意识里的审美过程中自带的某种识别模式，这也就解释了为什么人脑总是对于黄金分割比例十分敏感，而符合黄金分割比例的视觉内容也可以激发人类的审美情绪达到某种神经和谐的状态。因此，我们在设计工作中会常常运用黄金分割的比例关系设定尺寸、构图等。

以上就是这组特殊的数字背后的故事，我们对这组数字也算是理解得比较透彻了。这个过程其实就是数据转化为信息的过程，从最开始的陌生到最后的深入理解，从数据到信息的变化过程更像是从未知到认知的过程。数据仅仅是原生态的资源，我们去挖掘它们并不是为了收集数据本身，而是为了更好地使用原始数据为我们服务。大数据的价值体现不在于"多"，而在于"有意义"，但如果设计师不能很好地完成数据向信息的转化，只是把原始数据展现给用户，那么会在传递信息的过程中降低传播效率，这与信息设计的目的背道而驰。

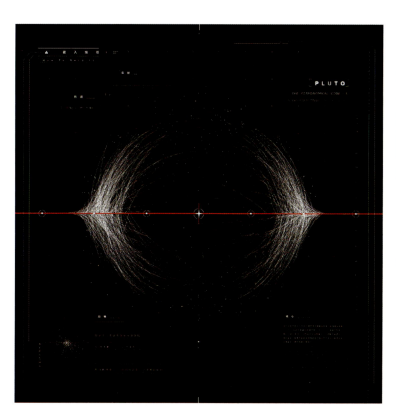

该作品通过时间轴建立时间维度，将历史维度下某些因时间的变化而在准度和效度发生改变的信息进行梳理。例如在过去，因为科学技术不发达的原因而被认为是正确的知识在现代某一个时间点被重新定义，原来准确的信息变成了错误的信息。该作品尝试从数据本身出发，聚焦数据在不同时空序列下的逻辑关系，从而实现由原始数据向传递意义的信息的转化。

冥王星计划 PLUTO（信息海报）（1），
作者：杨智 刘维康 张佳浩，
指导教师：赵璐 张儒赫，2019

冥王星计划 PLUTO（信息海报）(2)，作者：杨智 刘维康 张佳浩，指导教师：赵璐 张儒赫，2019

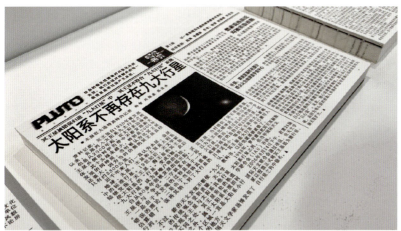

↑ 冥王星计划 PLUTO（展览现场），作者：杨智 刘维康 张佳浩，指导教师：赵璐 张儒赫，2019

2.2.4 搭建信息层级

经常有人反馈信息设计作品"看不懂",如果我们的信息设计作品收到了这样的反馈,那我们就要反思自己在可视化过程中有哪些失误。观众有百分之百的权力判断我们的作品能否被理解,当设计师充满自信地向别人展现已完成的作品,换来的却是一种挫败感时,这种挫败感可能会转化为自己所认为的"他人的无知"——是他们不懂而不是自己做得不好。我们会无条件地习惯对于自己作品的宽容,"看不懂、不会读、看不下去"却成为评论反馈中最容易摧毁成就感的利剑。

究其根源,造成这一问题的主要原因还在于设计本身,是信息层级没有得到明确、有逻辑性地加强。那么,下面就来讲讲如何建立信息层级。

建立信息层级的过程其实就是探讨强化信息的过程,层级要清楚,必须要对核心词、辅助信息等进行不同程度的强化;相应地来说,没被强化的信息自然就弱化了。

在从对视觉传达设计专业的学习向信息设计师转变的过程中,引发了一个探讨——如何用视觉手段建立信息架构。

先讲一件生活中的小事:在日常生活中,我们或多或少都有过这样的体验,在阅读时,当我们的眼睛停留在文本的某一段时,其他内容则是"虚"的状态。这就提醒我们,作为一名合格的信息设计师,需要引导观众的眼睛根据我们设定的顺序去移动,从而获取信息,进而高效地理解信息内容。在这个过程中,我们应该着重考虑两个方面:一是如何引导读者在有限的时间内发现信息,并快速产生下一步的接收行为;二是究竟运用什么方法来建立信息层级,而不是凭感觉做设计。

至关重要的一点就是,如何构建出正确的信息层级,也就是如何利用设计手段根据信息的优先级去强化层级关系。在前文我们已经讲过如何通过设定信息层级组建信息架构,但它还是划分在"草图"的范围。如何用视觉表达建立层级关系对于一件信息可视化作品的最终呈现结果来说尤其重要,而这也是我们区分视觉传达设计师和信息设计师作品的关键。

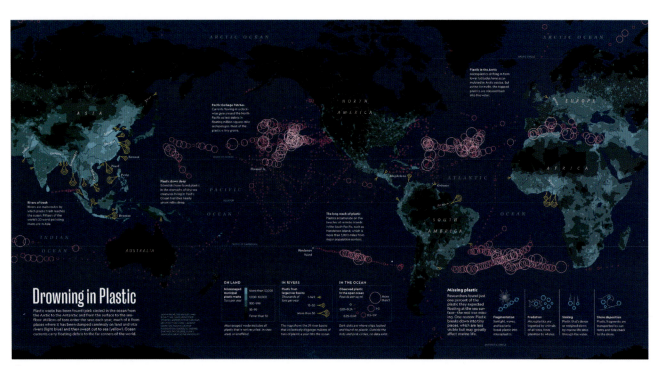

↑ What Happens to The Plastic We Throw Out, Brian T. Jacobs, Jason Treat & Kennedy Elliott, 2018

这是《国家地理》杂志官方博客中展示的一套网页数据可视化作品,展示了每年处理不当的垃圾总量及其每年流入海洋中的城市垃圾总量。研究发现,海洋垃圾众多,是因为陆地上的垃圾不仅会直接倒入河流(城市垃圾处理不当),而且会随雨水冲击进入水体,使得深入内陆的垃圾最终流入海洋中。在这件作品中,我们甚至可以了解到一小块垃圾是如何从陆地到达位于南太平洋中部的一个无人居住的偏远岛屿(亨德森岛)的。

该作品以表达垃圾的"圆圈"流动情况作为核心层级,基于高亮的粉紫色在暗背景上进行凸显表达,即使是在铺满大体量的地图版面上,这些"圆圈"经过设计表达,也会引起人们关注。

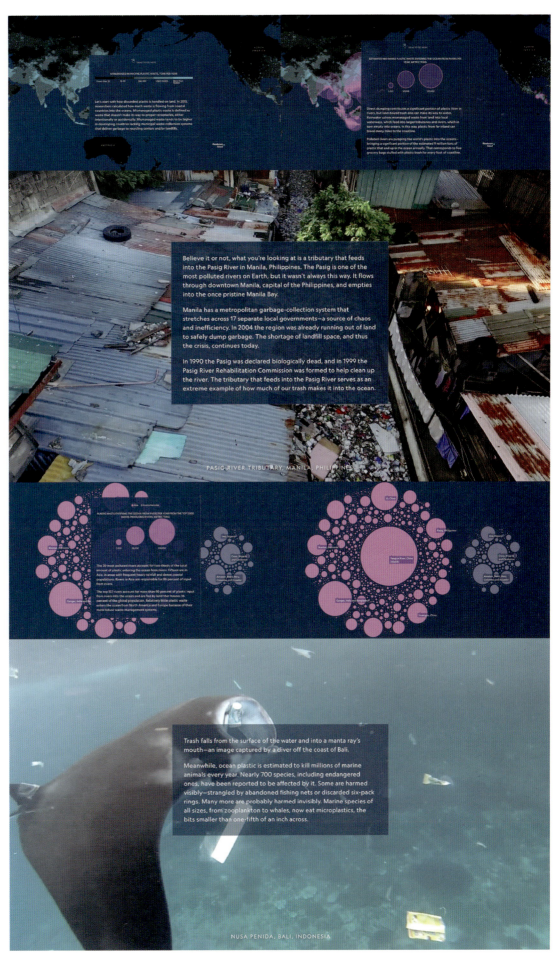

What Happens to The Plastic We Throw Out, Brian T. Jacobs, Jason Treat, Kennedy Elliott, 2018

1. 划分层级

要想将信息划分层级，首先要对已有信息进行分析，这部分内容前文已讲了很多，在此不再赘述。根据长期对数据资料进行的累计和研究，我们可以按优先级将信息大致分成 4 个层级：

（1）一级信息。它是作品的核心，用户只需在本页面停留 3~5s，简洁明了是其主题灵魂所在。其核心词便是"突出"，一级信息通常会表现为作品的主题名称，占据主要可视化图形区域中最明显、最耀眼的位置。

（2）二级信息。它是主题的引导性内容，便于帮助用户在短时间内理解信息。作为主题核心词的延伸内容，用户会主动寻找它们，并在此停留 3~5min。其核心词是"提炼"，这一层次是被提炼出来的主要内容。它更为集中，经常是分类标题或者概括性说明。

（3）三级信息。它的功能是全面地引导详细内容，信息量的增多为用户提供了更长的时间去详细理解主题深层含义，当页面有限时，也可以设计成具有交互行为的点击页面形式。其核心词是"转化"，在信息作品中会对复杂难懂的图标、可视化图形区域进行文字叙述。它是对主题进行的更为详细的内容转化，这部分内容需要有一个单独展示的区域或位置。

（4）四级信息。它作为辅助补充的内容，有时也起到总结的作用，即显示数据隐藏的规律性。其核心词是"弱化"。它本身就不是一个"不可或缺"的补充信息，在核心设计区域两边会有一些小的信息图表或文字，用来补充主题描述。这种补充在功能上是"强化"核心词概念，让用户能够充分理解；但在视觉表达上，设计要弱化，做到不需要的时候不抢眼，需要的时候可以快速准确地被找到。

了解了 4 个通常情况下出现频率较高的信息层级，下一步就是如何强有力地建立信息层级。

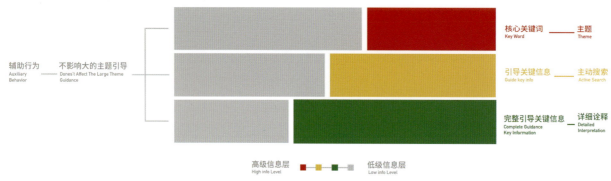

信息层级示意图

2. 强化层级

建立信息层级会使我们的思路更加清晰。当逐渐掌握这种方法时，积累的经验就会成为一种习惯，在潜意识里指导我们进行可视化设计。

（1）信息的位置关系。位置是设计师在作品设计之初要考虑的因素，但同时也是容易被忽视的因素。当人看东西时，眼睛会听从大脑的指令，下意识地遵循一些秩序和规则。如果能够将一级信息，即核心内容放在眼睛最易浏览的第一位置，将次要层级放在关注度较少的位置，就会符合阅读习惯，帮助用户和观众更容易、更快捷地获取内容。一些似乎"约定俗成"的规则都与位置的因素有关，大概的规律就是页面左边的比右边的更容易被关注，页面上面的比下面的更容易被吸引，页面的左上角比其他位置更有优势。现在我们回忆一下看过的信息设计作品，很多左右结构的可视化作品将核心词或短语放在左边，然后将更具体的信息内容向右边扩散。在创建信息设计时，我们更多地将最主要的设计内容，即主信息图表或可视化内容设定在画面中间区域，毕竟这是最核心的位置，而主题名称、附属图表、说明等内容会根据上述规律进行设定。

（2）距离产生信息层级关系。距离可以产生美，也可以反映信息层级关系，设计师应该都有绘画基础，哪怕对美术不热衷的设计师应该也有类似的体会：近大远小。实际上，小的东西本来就显得离我们远，因此，很多设计师都在探讨如何在二维的空间里体现三维立体效果。对于可视化类别的作品来说，我们需要知道的是近处的都是高层级信息，而远处的都是低层级信息，特别是在一些体现 3D 风格的作品中，我们更应该关注距离与信息层次的关系。

（3）眼见不一定为实。在现实中，西瓜比苹果、橙子和石榴都要大很多，但当我们把这几种水果缩放到相同的大小时，西瓜的体量感就会减弱，不仅信息层级不够清晰，而且会造成信息混淆。这个案例告诉我们：设定大小时如果需要夸张，也要遵循客观事实。当然，这里还有一个重要因素，就是颜色。同样形态的事物，小的颜色深，大的颜色浅，二者对比体量会比较相似，但为了在设计中达到清晰准确的目的，往往会通过大小和颜色的变化让大的更强、小的更弱。

信息位置关系示意图

同等大小不同物体示意图

另一个需要考虑的重要因素，就是细节放大。如下图所示两张猫的图像，左边猫的特写图像会最先被关注到。这是因为视网膜更容易去感知放大的图像，这种大图像会缩短眼睛与图像之间的距离，它更清晰也更容易被发现。当然，如果使用细节放大这种方式来增强视觉冲击力加、强化层级关系，就必须保证抓住事物的特点，保证元素的可读性和可识别性，在明确内容的前提下再进行层级大小关系的安排才是有效的。

可能有些读者会提出异议："某些区域在颜色深度相似时，这会给测试带来困难与偏差吗？"这里需要注意的是，我们的目标不是给可视化作品中的每个部分进行精准排序，而是理顺信息层级，有些相似的地方说明信息层级是接近的，或者属于同一类层级。只是因为模糊的"加工"让它们看起来都一样。如果大的信息层级关系没有错误，就说明这个方法是实用的。

编者及其团队在对大量资料进行研究和整理之后，设计了一张示意图，会对上述内容进行更直观的总结。我们通过位置、大小、距离、内容形式、颜色等视觉表现方法来构建信息层，强化高层信息，弱化底层信息，设计过程和结束都要不断地审视视觉流，看看用户浏览是否顺畅。

当然，我们相信这不是设定信息层级的唯一方法，我们可以在进行可视化设计的过程中不断总结和探索经验，来为自己及他人的设计提供帮助。

↑ 细节放大示意图

（4）色彩的力量。玩过一些角色扮演类数字游戏的人体会更深，在游戏中最大的挑战可能就是打怪攒出一套完整的橙色装备。其实，普通的色彩表示层级关系就跟"打怪攒装备"一样：绿色—蓝色—紫色—黄色—橙色，在没有特殊的情况下，一般都按照右图所示这种冷色—暖色的模式习惯来表示层级的高低关系。

这里也有一个特殊情况：在很多情况下，仅仅按照上面的分类可能不足以帮助我们为图标和图表设置颜色，这时候就需要创建一个和热度测试图一样的系统：低反差—高反差。

低信息级别设置为相似颜色，高信息级别设置为对比色和互补色。例如，在一个深紫色背景上将低层级的文字和图标同时设定成浅紫色，而高层级的就设定成黄色、黄橙色等反差较大的对比色。

如下图所示，相似色的作用就是"弱化"和"隐藏"，使得低层级的信息（文字、图标、图表）不那么"显而易见"；对比色就是为了增加视觉冲击力，保证人们无论是否对色彩敏感，都能最先看到它。因此，为了保证信息层级关系的准确性，必须基于作品所要传递的信息内容，从形式上考虑信息层级的逻辑关系表达。

↑ 色彩认知规律示意图

↑ 热度测试图

↓ 信息层级归纳示意图

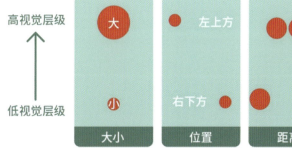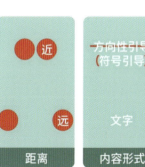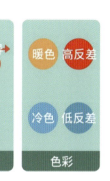

信息设计与媒体设计基础

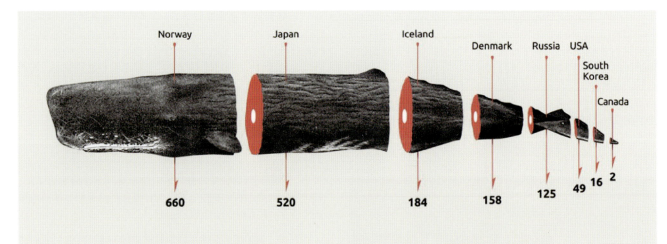

↑ Chit Chart 网站截图，Till noon 团队，2020

　　从海底到外太空，我们的世界充满了数据。最吵的动物是什么？最高的金字塔有多高？我们之中有多少人相信外星人的存在……

　　Till noon 团队从网上搜集可靠的数据来源，设计出有趣的信息图表，以进行数据的交流。该团队正在持续不断地更新设计作品，在每一张信息图表下放都会标注图片的信息来源，尽最大努力确保他们的图表百分之百的正确。

　　该网站的信息图表大致分为社会、科学、技术、环境等 8 个部分内容，每一个部分都有些许对应领域的相关信息统计。

　　我们可以从作品中看到画面各元素之间在大小、位置、距离、内容形式、色彩等内容上的组织安排，通过高反差与低反差的对比与统一，明确了相互之间的高低层级关系。

第 2 章　IP 语境下的数据思维——构建数据模型　074 / 075

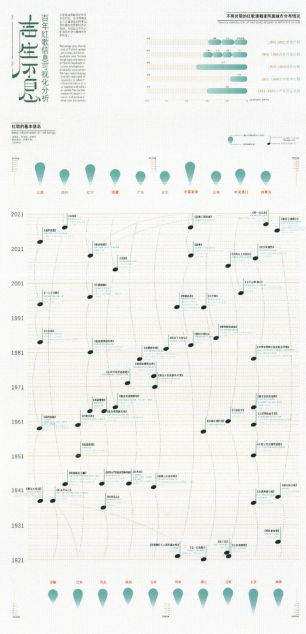

↑ ← 声生不息，作者：潘苗 钱晶晶，指导教师：赵璐 刘放 毕卓异，2021

> 红色歌曲自登上历史舞台发展至今，随着社会的发展而不断演变。红色歌曲作词者往往将自己的情感与民族兴衰、国家命运联系在一起，多反映社会现实和民族危难。红色歌曲不仅丰富了人民群众的生活，而且对革命发展和社会建设都产生了深远的影响。歌词作为音乐的载体，在当代文化生活中具有普遍性和影响力。红色歌曲不仅反映了革命斗争的历史，而且展现了当代社会的精神风貌。该作品的色彩按照高低信息层级逻辑设定明显的色彩反差，清晰准确的信息传递反映出设计团队具备良好的视觉表达技巧。

2.3 数据物理可视化模型

2.3.1 信息架构的认知

设计师对数据物理可视化模型的学习和认知是为了使自己所理解的信息的层次关系不仅仅停留在平面维度。如果把信息库看作一栋房屋,那这里面的每一个房间都好比装载信息的空间,不同功能的房间所承载的信息内容和传递的目的也不尽相同。因此,我们要有一种意识,即"信息空间意识",数据转变成信息之后,不再单纯地是平面的意义,更是一种三维的、立体的、有厚度的、有层次的概念。为了更好地认知数据物理可视化模型,我们需要理解一个与其紧密相关的关键词——信息架构。

本书中提到过信息架构学,它是信息领域中最外面的名词概念,也是覆盖率最高的核心词,我们所说的信息设计体系中交叉学科的行为,都建立在信息架构学中。信息架构体系从时间、空间、人的行为这几大要素中进行多维度梳理,是信息设计作品得以完好体现的保证。

信息架构学本身就是一门高度综合的跨学科专业,是解释如何将艺术和科技相融合的典型方向。科技赋能艺术更多可能性,数据科学也在科技的加持下,去中心化地表达数据艺术的可持续性,它们之间的关系是"宽容的""融洽的",也是相互扶助、彼此成全的。当然,这种关系是良性的。

总的来说,信息架构包括3个关键层面,也是思维中的3个维度。

1. 信息协调 (Information Coordination)

信息协调主要针对数据进行调研、整理。这是信息设计工作的前期调研,强调协调思维。对于一般的实验性作品而言,设计师可以独立完成信息协调工作,可以利用走访、采访、问卷、市场调研等方式对数据进行收集和整理,整理的办法可以是先利用表格工具等将数据罗列,然后观察数据之间的异同点,从而总结出与主题相关的结论;对于大型设计项目而言,信息协调的"协调"更多地体现在团队协调环节。我们需要与数据科学、计算机科学等工作人员一起协同工作,毕竟专业的技术人员对于数据的收取和整理会比人工高效很多。因此,在绝大多数情况下,商业化的数据处理和数据可视化工作在信息协调的维度中体现的跨学科合作特点最鲜明。

2. 信息计划 (Information Planning)

信息计划即分出层级,确定信息优先级,组织信息架构图,强化思维。如果说信息协调阶段是信息架构的一维思维,那么信息计划就是信息的二维思维。正如前面所说,在信息分出层级的过程中,我们需要考虑信息的立体生存空间,需要理解信息是有厚度和顺序的。因为厚度的存在,所以信息的优先级排列既要考虑其上下顺序,也要考虑其前后关系,这样的信息层级会更加丰富和明确。信息的分层是为了找出哪些信息更重要,即确定信息优先级。所以在这个过程中,我们往往加入数据物理可视化模型的训练,这一部分会在稍后与读者分享。

3. 信息设计 (Information Design)

设计的目的是将信息更高效地传递给用户,并通过设计减少阅读阻力,同时使信息具备一定的艺术价值,这一部分强调的是设计思维。设计的信息往往要考虑时间因素,这种时间不仅仅是一条线性的时间轴,更要考虑在时间轴中不同的节点上,信息所存在的可能性,这就是信息的"叙事性"表达,即通过视觉化考虑其在过去、现在和未来的多种可能性,如同电影中经常用到的插叙、倒叙等手法。

在空间中加入时间维度,相当于在三维基础上加入时间维度,因此被设计的信息本身就是一种四维信息视野下的活动。而信息设计的思维表达也很好地给予我们启示,即信息传递的最好的视觉化表达方式,应该是考虑时间线索。空间这个概念本身就含有位置概念,如果再加入时间序列逻辑,那么主题信息的表达就会越发完整和准确。

显然,信息架构体系中的信息设计环节是本书的重点,这部分研究的是通过视觉化手段传递信息。当然,因为信息架构本身的综合性缘故,我们也简单介绍了信息协调和计划的部分内容,这部分内容也融合在信息设计的各个部分,贯穿于本书的不同环节。这也给了我们一个启示,就是在实际的学习和工作之中,我们不必强调某一个术语具体的概念,随着学科的发展建设,很多方向的概念都相对模糊,在保证各自核心价值不变的基础之上,很多学科因为"交叉"的关系,不必执着地去深究彼此之间的界限。我们在此探讨的内容,也是出于对读者知识体系扩充的思考,希望看到本书的读者能够对信息设计及其周边概念有一个比较全局化的认知。

需要强调的是,信息架构学的3个维度,决定了其"交叉融合"的特征。而信息架构设计师也会参与信息工作的每一个环节,就好比一位建筑师,既要思考如何打好地基,又要将外观设计得美观,我们又何尝不希望自己既具备一定的数据处理能力和基本的可视化工具使用能力,又懂一些美学原理。但实际情况是,这种人才还是比较稀缺的。因此,如果我们想给网站搭建一个数据库,先需要信息架构工作者找到团队进行数据收集,对访问者进行采访,整理用户画像;然后,数据产品人员根据整合后的数据材料,延伸出网站地图、架构层级、导航层级关系等;其间,设计团队根据内容和架构进行可视化设计。信息架构的建立贯穿于工作的每一个环节,并不是指某一个阶段的工作。

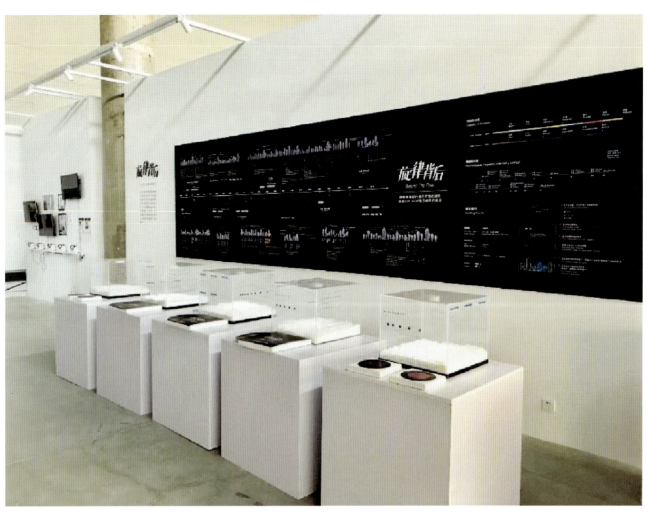

↑ 旋律背后（展览现场），作者：王小琛 刘美言，指导教师：赵璐 张儒赫，2018

该作品是嘻哈音乐的信息可视化设计，其中有水晶图形，作者查资料发现放音乐给水晶听，会影响水晶生长的形体变化。例如，激烈的"快嘴"嘻哈音乐风格可以使水晶变得"生猛尖锐"，而柔和的"Old School"音乐风格则会使水晶生长得"温顺圆润"。根据水晶模型，创作团队设计出这件关于音乐可视化方向的作品，这种对"音—物—视"的转译过程是一次大胆的尝试。

↓ 旋律背后（信息海报），作者：王小琛 刘美言，指导教师：赵璐 张儒赫，2018

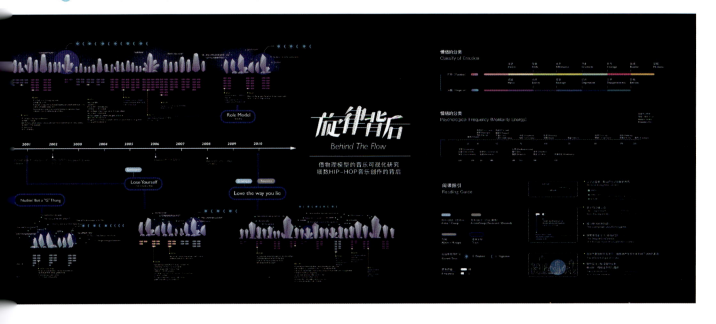

2.3.2 创建数据物理可视化模型

信息设计是需要多维度诠释与理解的,不能单纯地局限于线性的二维空间。作为一种传播信息的方法,信息设计可以运用各种材料和媒介传播信息,而立体的能够"摸起来"的信息则会给人更加直观深刻的感受,能够帮助我们全面理解信息架构。物理化的信息设计在很多领域中被广泛使用,它不仅仅是一个模型,更具备一定的功能性。这就是数据物理可视化。

"数据物理可视化"这个概念对于我们来说较为陌生,但其实由来已久,20世纪在伊朗出土的黏土球,即"美索不达米亚黏土令牌"(Mesopotamian Clay Tokens),便是历史上最早的数据物理可视化模型,也是第一个数据存储设备。

随着社会的进步,在媒介融合的大环境下,数据物理模型的材料更加多种多样。例如,乐高在统计学中有着极大的应用价值,据说6块2×4规格的方块可以拼出多达9亿种图形。这个玩具里还准备了各种不同的小人,可以代表团队内各个成员。这样还能够增加团队内各成员之间的配合度和竞争力。而乐高的这种玩法还有一个更大的功能,就是安全性,如在公开的办公室里,陌生人无法一下子就能查看出日程项目的细节,这或许与信息设计的高效传递信息的原则不符合。英国Vitamins设计工作室的"乐高日历",给这种益智玩具开辟了一种新用途——积木也可以成为大人实现自我管理的好工具。"乐高日历"的目的是让用户对于时间管理有更好的体验,让"玩"来替换"计划",所以从这个角度来说,它们是不矛盾的。

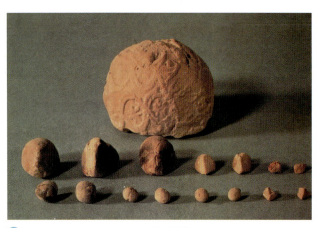

↑ Mesopotamian Clay Tokens,"想当然"公众平台,2014

"乐高日历"利用其极高的创造力和可塑性讲述了一个如何进行时间管理的故事。一个2×2规格的小颗粒代表半天时间,不同颜色的颗粒代表不同的项目,组合起来代表目前的工作进度。更为有趣的是,如果用手机拍照并将日历照片上传至特定邮件,就能将现有的日历进程同步更新到Google Calendar里。这种立体的、可视化的、趣味的、交互的玩具可以将枯燥的时间表变得具有亲和力,比传统的纸质或电子日历要生动得多。它能将人的多种感官激发出来,加深人对计划、时间和进度的认知,鼓励每个人主动地去管理时间。

↓ LEGO Calendar to Sync with iCal and Google(乐高日历),Vitamins,2013

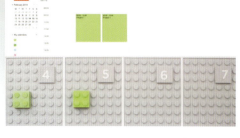

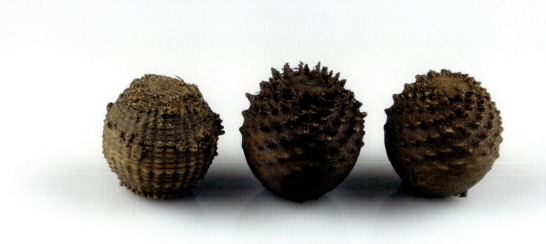

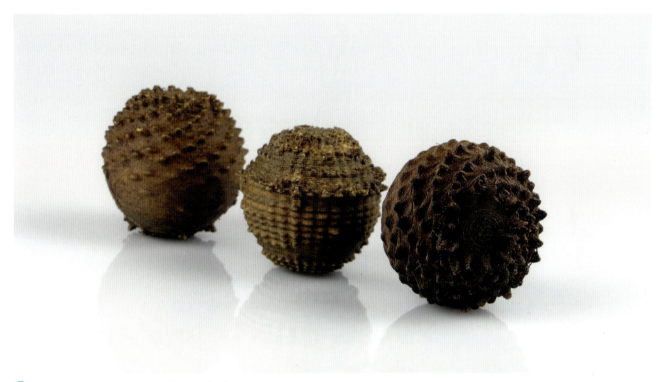

↑ Amongst The Leaves，Brendan Dawes，2018

英国艺术家 Brendan Dawes 善于用数据、机器学习和算法生成并创建交互式装置、电子物件等数据可视化作品和动态图形作品等。该作品创作的契机是 David Hunt（伦敦拉文斯伯恩大学平面设计副高级讲师）邀请 Brendan Dawes 参加他即将出版的 Data Walking 新书发布会，Brendan Dawes 决定借此机会将拉文斯伯恩校园周围捕捉的数据形象化并进行作品宣传。于是，Brendan Dawes 便想着创作一系列物理数据对象，让人可以拿在手里，对某一天收集的数据产生 10 种实在的"感受"。

该作品的设计灵感来自七叶树壳，每个形态都由 3 天收集到的声音数据构成，随后将作品像其他坠落的七叶树果皮一样放回自然中，供人们寻找和思索。

我们以前看到的作品形态使用的是木质 PLA 材料通过 3D 打印出来的，但在将来可能会由纳米机器人实时生成数据，那些平时不可见但一直存在的数据将成为某些作品中我们所熟悉的一部分。

■ 信息设计与媒体设计基础

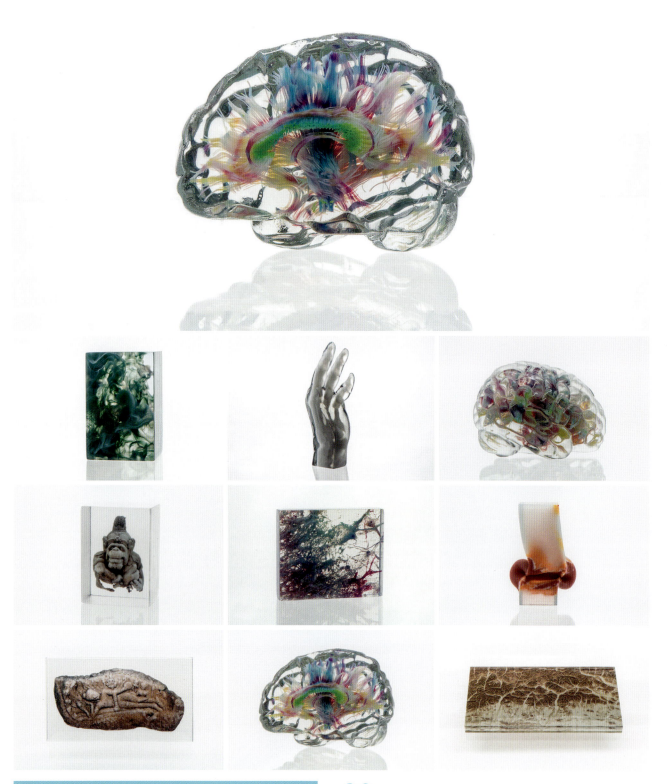

↑ → Making Data Matter, Christoph Bader, Dominik Kolb, James C. Weaver, Sunanda Sharma, Ahmed Hosny, João Costa & Neri Oxman, 2019

该项目的艺术家们提出了一种多材料体素打印方法,使通常与科学成像相关的数据集的物理可视化成为可能。他们利用基于体素的多材料 3D 打印控制,使间断数据类型(如点云数据、曲线和图形数据、基于图象的数据和体积数据)的增材制造成为可能,通过将数据集转换为抖动的物质沉积描述,并通过修改栅格化的过程,证明了经常在屏幕上显示的数据集可以转换为物理的、物质上的异质对象。

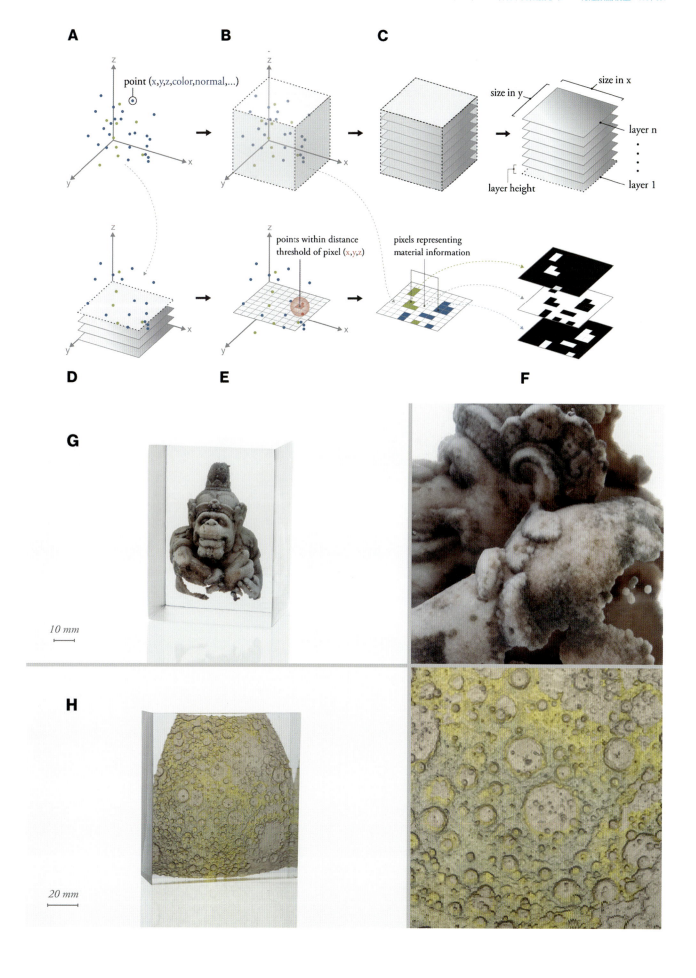

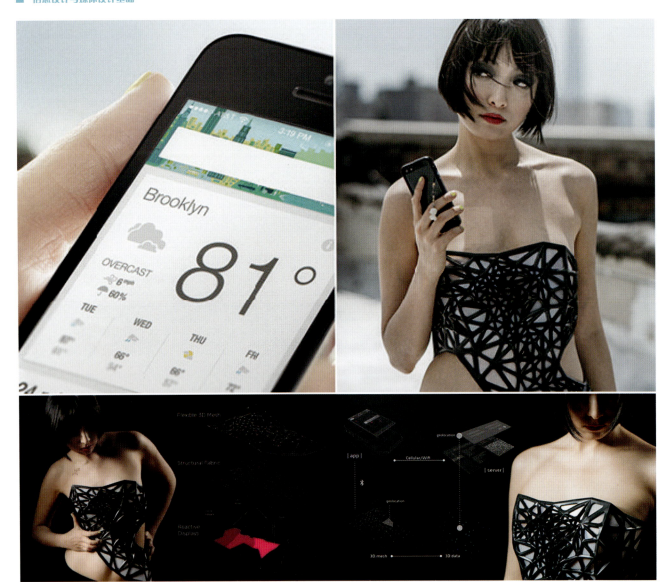

A Wearable Dynamic Data Sculpture，Pedro Oliveira & Xuedi Che,"想当然"公众平台，2014

随着互联网和人工智能的发展，各种体现信息架构关系的物理模型层出不穷，不仅仅是单纯意义的"物理化"，更有"智能化"的作品涌现出来：2014年，纽约大学的科学家利用3D打印技术创造了一个可穿戴技术项目，称之为"A Wearable Dynamic Data Sculpture"（可穿戴数据雕塑）。该项目通过一个app收集穿戴者的生活数据，并通过衣服上的生产模块传递给穿戴者，从而让穿戴者对衣服产生最好的体验。

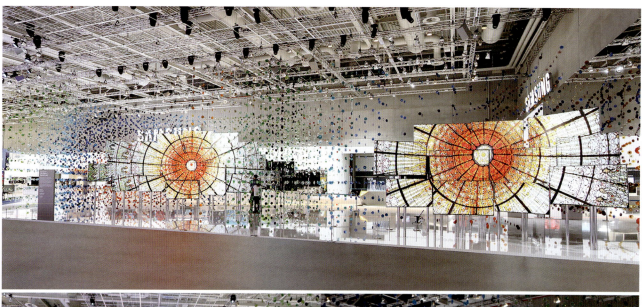

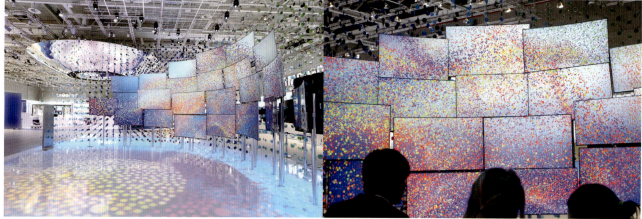

↑ The Origin of Quantum Dot（1），Andreas Nicolas Fischer，Christopher Bauder，2016

在 IFA 2016（2016 德国柏林电子消费展）上，Andreas Nicolas Fischer 带领团队为三星公司设计了一套作品"The Origin of Quantum Dot"。这套作品由 45 台三星 SUHD TV 和 9000 块彩色玻璃碎片组成，通过视频、灯光和音乐元素多维度结合，展现了量子点技术（三星屏幕的特点）的极致美感，有效地将艺术和科技结合起来，给以后的多媒介信息设计整合带来更多的启示。

在创建数据物理可视化模型时，我们需要将信息层级表达清晰，设定信息优先级，通过完善的信息层级讲出故事。我们鼓励大胆使用不同的材料和执行方式，因为材料本身是有感情的，也可以传递信息。我们也鼓励大家尝试用不同的方式叙事，抛开线性信息的传递思路，从立体空间的思维去尝试，多维度地理解某一单独信息在整个信息架构体系中的位置及与其他信息间的关系。"非线性叙事"可以让故事的呈现手法更不一样，使故事讲得更清楚。

从设计的角度来说，信息可视化作品没有对错之分，只有合适与不合适的区别，这里的"合适"是指传递信息的快捷、准确与否。但信息的艺术表达在大多数情况下会有"美"与"不美"之分。换句话说，在设计作品解决了实际问题的前提下，好看的作品一定比不好看的作品更吸引人。

上面这些实践性作品是展示数据物理可视化模型的优秀案例。编者在创作物理可视化作品时，可以发掘不同材料和执行手法来找到更多的可能性，并且通过实践加深理解。信息表达不仅是二维的，而且应该是多维度、多元化的形态。信息就像是一栋房屋，是置身于空间的，而每个房间都可以看作信息的一个层级，房屋的外结构就是最高层级。信息物理可视化设计能够激发我们从不同的角度思考问题，用更广的视角去统筹设计。

信息设计与媒体设计基础

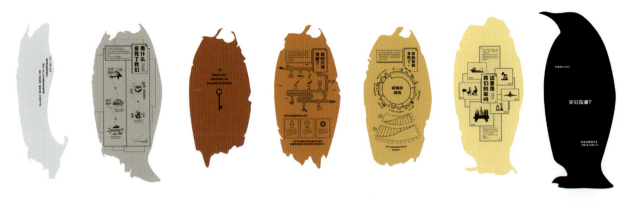

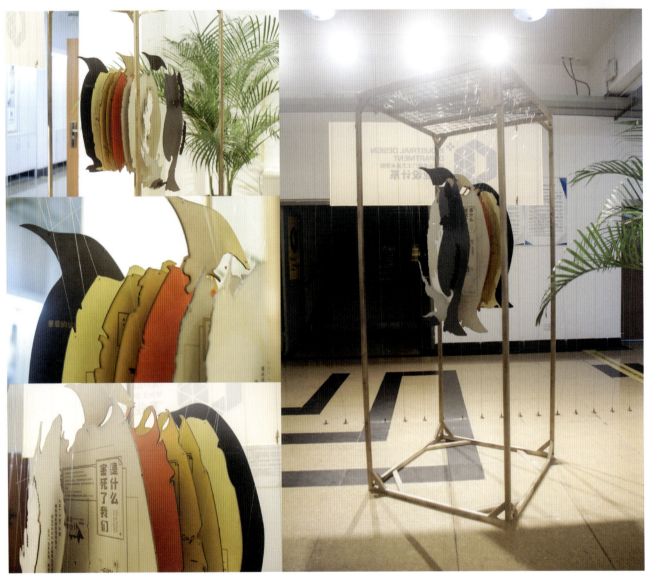

↑ The Origin of Quantum Dot（2），Andreas Nicolas Fischer，Christopher Bauder，2016

该三维艺术装置在视觉表达层面，将企鹅形象进行色块拆分，设计成一系列形态色彩各异的平面展板，进而排列重组，形成企鹅形象的立体装置。设计团队以探寻企鹅族群危机的真相作为内容核心，根据故事线索导入内容；基于论文及新闻报道的数据输出设计可视化图表并提炼层层原因，观众可逐层翻阅展板，从而以企鹅族群之死唤醒观众：众生平等，捍卫生物多样性就是捍卫生命的权益。

该作品的装置设定基于物理可视化模型原理的信息设计尝试，可以帮助观众通过更立体的方式，体验数据本身所诠释的内涵。

2.3.3 信息视觉化的5个要点

最后，我们总结一下合格的信息设计从数据向信息转化表达的过程需要注意的5个要点。

1. 搭建框架，建立流程图

确定主题后，首先需要将呈现的相关信息成组排列（或层级对应），并通过箭头确定相互之间的关系，梳理出信息的主要框架；然后，使用流程图将各组内容关联起来，使结构层次分明，内容清晰易懂。

2. 设计配色方案

配色方案在信息图中起着非常重要的作用，从设计心理学的角度来看，色彩比形状更容易让人印象深刻。在信息设计中，色彩与图形、文字的组合搭配成就了很多优秀的信息可视化作品。

在信息图设计中，可以根据设计需要自由选用两三种颜色，甚至十余种颜色，但在进行绘制信息图之前，需要提前将各信息通过配色设计进行编码组合（而不是随意地即兴选择），这是很重要的一个问题。

3. 图形与图标

在信息图中，一般有两种形式的"图形"，即主题图形（Them Graphic）和参考图形（Reference Graphic）。其中，主题图形一般是指以图形的形式来展示所需表达的信息，信息以图形的方式进行排布传递。右图所示"九章算术"就是通过信息主题图形和辅助说明的参考图形虚化了中国古代算数的思想、方法等内容。

4. 受众与数据分析

毋庸置疑，在绘制每张信息图之前，都需要进行用户和数据分析。只有对目标受众的年龄、教育程度、偏好习惯等有了清晰的了解，才能确定选用何种风格、简繁至何种程度、选用什么样的配色体系等，才有可能设计出真正需要的信息图佳作。数据的分析是在信息图设计之前就必须完成的另一重要步骤，通过数据获取、分析、挖掘等主要步骤，得出有待被设计的"有效信息"。

5. 知识

强调重点信息是信息图设计中常被忽略的（没有强调）一点，也是经常被滥用的（过分强调等于没有强调）一点。一般可通过形状、大小、颜色、格式等方式进行重点信息（或知识）的强调。例如，对于圆形布局的信息图而言，一般会将重点信息放置在正中位置；对于水平布局的信息图而言，一般会将重点信息放在最左侧开始处，或放在最右侧的结尾处。

还有一点就是，素材的选用和色彩的配置要贴合信息所要表达的主旨和情感。例如，在一个讲述关于童工遭遇的信息图设计中，多使用沉重的色调，而不会选用欢快的色彩。

总之，一张信息图通过设计可以制作成仅表达单个信息的图标式信息图或可以容纳大量信息的系统性信息图，但无论如何，对于受众来说，好的信息设计永远都属于那种易于理解、获取新知且易产生舒适的阅读体验的一类。这既是观众的评判标准，又是信息设计师的设计标准。

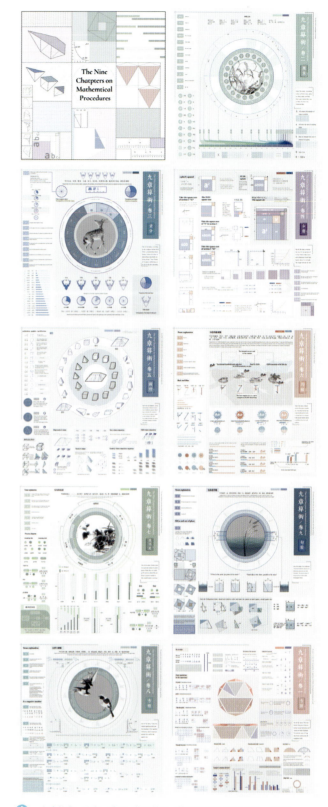

↑ 九章算术，作者：戚震，指导教师：单筱秋 师悦 陈皓 厉勉，2019

> 该作品采用视觉信息设计的方式，通过综合信息图表引导大众结合图表内容进一步探索《九章算术》和中国古代数学的思维规律。该作品将《九章算术》中所提及的以文言文形式展现的数学知识点与概念以清晰易懂的视觉形式呈现出来，再现了中国古代数学的光辉，借此传播中国古代数学的精粹。

第 3 章 提高传递效率
——可视化研究

本章重点：

（1）了解可视化的方法与步骤；
（2）了解建立信息图表的基本原则；
（3）了解图形、色彩在信息设计中的表达作用。

本章难点：

（1）理解信息可视化的目标；
（2）色彩对情感及信息属性的表达；
（3）图示与图标的建立；
（4）信息图表的制作要点。

3.1 创建直观的方式传达复杂信息

3.1.1 信息可视化的目标

一个好的信息设计就像一次平安无事的航空飞行，你不需要思考空气动力学原理，你只需要登机、吃点零食、闭目养神，自信地抵达目的地。一个成熟信息设计，可以使复杂的信息脉络看起来似乎很简单。而使脉络清楚的最有效方法就是采用各种信息组织方式如文字、图形、图表等重组原始信息，以提高信息传递的效率。

进入 Web 2.0 时代，去中心化的信息传递方式使海量信息和数据借助互联网得以灵活高效地传播。这使我们的生活和工作无时无刻不被各种各样的信息包围和冲击，想要从中获取为我们提供支持和便利的信息就变得不再那么容易。由于信息量过大和信息过于繁杂，我们常常对信息无从下手。我们需要耗费大量的时间和精力去收集、整理、过滤这些信息，这样增加了获取有用信息的难度，也降低了我们的工作效率。我们需要的信息应当是显而易见的、直观的、形象的、生动的，这一点看似是共识，但实际现状却并非如此。我们接触到的大部分信息依然是文字和数值，这些信息都只是简单的数据堆积，无论是内容还是形式方面，都没有考虑人的视觉感受，使人产生了阅读疲劳，导致许多信息被无视。而信息最重要的作用却是它的分享性，也就是传播功能，如果不能传播，信息就不具备任何意义。自古以来，人类通过语言、文字、图像来传播信息，其中语言用声音、文字用符号、绘画用图像来传播，所以声音、符号、图象就构成了人类传播信息的 3 种主要形式。只有通过这种表达，我们才能相互理解、沟通。

在这个信息去中心化的时代，每个人既是信息的发布者，又是信息的接收者，这使得人们接收的信息量过大，信息质量因此也变得参差不齐。而我们需要的是，更有效地获取和传播信息。如果我们把视觉语言和意识语言结合起来（后者指文字、数据或概念等），把抽象的文字和数据信息视觉化，便可将其转化为适合眼睛探查的全景图，从而使人们能够更直观地接收信息。这不仅可以使我们看到事物形成的格局和内在联系，而且有利于设计师将其转译成新事物及新观点，便于我们从大量信息中轻易抓住重点，以更强的叙事逻辑娓娓道来，满载问题"小贴士"，从而为我们带来打开有效信息大门的"钥匙"。

信息可视化的应用范围非常广泛，存在于我们生活和学习的各个方面，如常见的课程计划、游览图等。信息可视化对视觉语言和意识语言的结合，具有概括明了、简单易懂的优点，同时还具有生动活泼的表现力。应用信息可视化可以让我们在面临繁杂的信息时，能够进行更加有效的过滤和筛选，极大地提高工作效率。

信息设计是一种特殊设计形式，它融合了字体设计、图形设计、交互设计、心理学、语言学、计算机科学等学科。它要求的是信息的简洁易懂，强调的是以人为本与信息的精准性。信息可视化将信息转化为一种可视的形，不仅让繁杂的数据变得明了易懂，而且让复杂的概念和信息得以在最短的时间内呈现出更多的含义，便于用户发现问题和规律。信息设计仿佛是信息的升维，它提供给受众的不再是令人疯狂的信息堆积，而是友好、全新的信息获取体验。

与其他艺术设计不同，信息设计的表现通常需要依附于其他设计门类或媒介手段。根据信息接收者的不同需求，信息设计有各种形式，如图形和符号设计、图表设计、色彩设计、标

志和标识设计、地图设计、新媒体设计、指导和说明手册设计、展示和环境设计、日历和时间表设计、版式设计等。

可以看出,信息设计需要各种不同专业的人员来共同承担,其中尤为重要的是对信息的分析研究能力、信息可视化能力、沟通交流能力。首先,设计人员必须能够使用各种研究工具,调试研究方法,统筹研究过程,理解研究的意义。其次,通过文字、图形、图表及各种信息组织方式,重组原始信息以提高信息传递的效能。其间还必须确保信息内容的清晰、明确,使其能够被读者迅速理解。在这个过程中,还要保证信息设计作品达到理想的视觉效果。

> 该作品的灵感来自马克·范霍纳克（Mark Vanhoenacker）的 *Skyfaring: A Journey with a Pilot*（《天行者：与飞行员同行》）一书,地图上标明了机场和飞行情报区（空域）。同时,选出每个大洲航空旅客人数最多的10个国家,地图分别展示了这些国家的乘客总数和航路点（飞行员用来创建路线的参考点）的数量。

Sky Map—The World as Seen by a Pilot(天空地图——飞行员眼中的世界), Federica Fragapane, 2016

Ebook and Poster about an IT Security Report, Superdot Studio, 2015

> 这是 Superdot Studio 为瑞士 ISPIN（数据和信息安全供应商）创作的 IT 安全报告。该报告摒弃了传统的印刷载体,以可视化电子书的形式发布。
>
> 通过对数据的分析,Superdot Studio 找到了一种新的视觉语言概念来传达相关信息,即开发两种类型的图表,这两种图表在当时的标准中具有独特性,十分引人注目。ISPIN 出版物的版式经过全面修订,呈现出更加清晰、更具吸引力的传播形式。
>
> 通过对数据的重新整理及恰当的可视化呈现,ISPIN 安全报告的调查结果更具可比性,阅读体验也更轻松直观。而且,新的图表被用作 Superdot Studio 设计的基本元素。

3.1.2 创建信息图表

信息图表设计（Infographic Design）是信息设计方向的一个分支，兴起于 20 世纪末信息技术介入多样化的平面设计的过程，是一种新型的视觉设计。

Infographic 是一个可读可视化的复合体系，由图象、文字和数字组合而成，使信息得以更高效地交流。它帮助人们更好地通过特定文本内容的视觉元素系统，显著、鲜明、简单、直接、连贯和全面地转化字里行间的可视化元素并建立关联，使信息得到再一次呈现。

信息图表在欧美报纸中得到了广泛的应用，通常用于表达天气信息、各类统计信息，以及为有价值的新闻事件增加地理信息等。甚至有些书籍基本上都是由信息图表组成的，如大卫·麦考利（David Macaulay）的《万物运转的秘密》（The Way Things Work）。

信息图表也越来越多地出现在少儿读物当中，通常用来表达各种科学原理，尤其是那些很难用照片清晰表达的概念，如各种解剖图、天文图、微观图等。作为信息设计的经典应用形式，公司或机构的职能结构图表设计越来越引起重视，通过图表的形式展现原本的文字信息更加直观，也能借助文字之外的信息（颜色、版式、形状等）加深受众对信息的记忆。

信息设计的艺术形式一直受限于传统印刷媒介，直到 2000 年 Adobe 公司推出了动态媒介制作软件 Flash，设计师才可以通过这一工具创造出更富艺术表现力的动态信息图表。在信息图形中使用动态图表，可以发挥视觉信息"形"的延展，实现信息图表由静态向动态的转变，有效地调动受众的观感；其叙事方式也更加自由，让不同的信息建立起有效的联系，使信息互相补充，达到了扩容的目的。近些年来，电视媒体中也逐渐运用信息图表设计进行信息表达。例如，2002 年，两名挪威歌手发布了全部由动态图表展示的 MTV Remind Me。2004 年，法国能源公司艾瑞华（Areva）使用动态图表的形式制作了一则商业广告，运用一系列简单、清晰的动态图表传达原本十分复杂的信息，电视媒体的广域覆盖和视觉的高度识别性帮助该公司在全世界确立了更高的商业地位。现在，越来越多的企业开始意识到清晰的信息传达所带来的好处。一个合理的设计会让沟通变得更高效、更实用，并且会出乎意料地体现出便捷性。

该作品呈现了关于太空垃圾的信息数据，根据太空垃圾与地球的平均距离和类型进行分类。对于每一种类型，在指定的距离上，围绕地球运行的物体数量和质量也会显示出来。在作品的底部，按类型显示了对象数量的历史数据。BBC 科学聚焦认为，"太空垃圾在过去的几十年里一直在增加，如果问题得不到控制，碰撞（概率）可能会增加"。

↑ Space Junk（太空垃圾）（应用于 BBC 科学聚焦），Federica Fragapane, 2019

左图为《自然》杂志气候变化专刊的信息图表和数据可视化。该信息图表显示了各国在履行 2015 年巴黎气候协议义务方面的进展情况；数据可视化则关注了多年来的全球碳排放问题，也探讨了公平和影响的问题。

↑ The Hard Truths of Climate Change（气候变化的残酷事实），Jasiek Kr., 2020

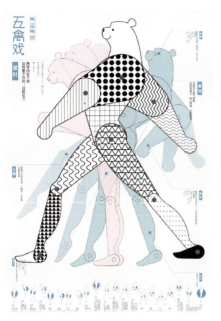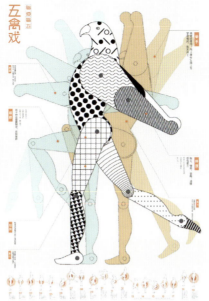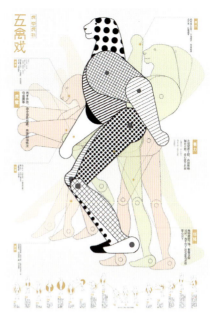

↑ 五禽戏（1），作者：田展齐，指导教师：赵璐 张健 张儒赫，2017

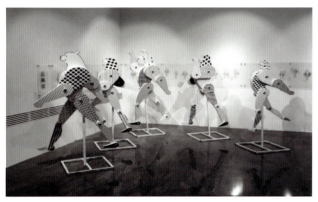

↑ 五禽戏（2），作者：田展齐，指导教师：赵璐 张健 张儒赫，2017

五禽戏是东汉医学家华佗创制的一种健身方法，由5套模仿动物的动作组成。该作品设计了一套人物形象，并将《五禽戏》中的5种动物头部置换到人物形象上，可以简洁直观地辨识出5种被模仿的动物原型。

该作品除了以传统的印刷媒介展现五禽戏的相关信息以外，还尝试将平面设计与公共艺术设计相结合，将平面与空间相结合的方式进行展示。同时，通过新媒体平台普及中国传统健身方法新媒介平台上的应用，让我们随时随地都可以学习古人强身健体的方法，让我们每个人都拥有健康体魄。

3.1.3 创建可视化步骤

创建可视化的设计过程不是"唯一"的，是需要针对不同的信息内容及信息本体的形式确定最适合的可视化方案。但从宏观角度来说，信息设计的主要步骤包括信息采集、信息策略和信息表达。

第一步，信息采集。在这一阶段，从用户的特殊需求角度出发，对相关数据进行收集、采集。需要注意的是，信息采集根据体量的迥异，其方法也不是固定的，不仅包括以计算机挖掘数据的定量方法，也涵盖访谈、焦点小组、田野调查、图像捕捉、文献学习等定性方法。这也从某种角度反映出信息设计在社会学科和自然学科之间进行广义大交叉的融合特征。

第二步，信息策略。在这一阶段，对信息进行整理整顿。信息的"高效传递核心"确定了信息内容需要遵循"有用"和"高速"的原则，并需要围绕以下3个问题进行信息策略的梳理：

（1）信息的层级关系是什么？对这个问题的回答等同于回答"什么信息最值得被用户关注？""信息传递的优先级是什么？"当然，我们还需要理解，任何能够被获取的数值、图形、图象、视频、声音等都可以被看作原始数据资源，在策略阶段也需要按照这些类别进行分类，即确定信息的媒介。

（2）从人本角度分析用户接收信息的可读程度、可理解程度，并对信息传递的效率做出预判。这一过程实际上是为接下来在信息表达阶段的工作奠定基础，其实质是在信息传递路径中对接收者在认识信息、感知信息、再生信息能力的预判和计划。

（3）探讨信息与人的智能化可能性。具体来说是从人类作为接收者视角，观察人类在对信息产生认知行为的过程中是否可以反馈信息价值的问题。这个"价值"更多地体现在结合科学技术，在人机交流界面、智能化信息传递领域实现信息功能性的层面，这是信息增值的意义所在，也是探讨信息在传播路径中回馈事物或通过界面进行互动交流的机制。可以看出，这3个问题由浅入深，是一次策略升维的过程。

第三步，信息表达。从符号学角度来解释，这一阶段即通过视觉、听觉等"五感"渠道对分析信息之后的策略进行感官的外化处理，换言之，这一阶段才是我们所熟悉的信息设计的表达语言和审美体验问题。当然，最需要注意的还是根据策略阶段所建立的信息架构和层级关系，以及信息内容和信息本身

的形式，选择所合适的设计方法，不可对信息进行"过度"设计，以免影响信息清晰有效的传递功能。而确保信息表达的适度、适合性，恰恰也是困扰信息设计初学者的问题。这需要他们在日常的学习、工作中反复训练，多次总结，寻找属于自己的方法。当然，平衡信息传递的功能性和审美性并不是分离思考，二者彼此制约、相互促进的关系也是信息设计的魅力所在。

设计如何在富有视觉冲击力的同时，还能简明扼要地直奔主题并具有功能性，又如何在具备强有力的视觉说服力的同时，还能化"无形"于受众面前？这就需要从形式、功能、准确、活力4个方面入手，遵循信息的认知、美学和交流原则。

形式与功能是设计的核心，缺一不可。就功能而言，首先要做的是对原始数据进行筛选、过滤与梳理，因为将繁杂的信息毫无保留地推向受众是极不合理的。信息应当是清晰易懂的，为了达到这一目的，就必须删繁就简，根据设计的目的找出需要的信息、适合的类型，构建合理的路径、层级、结构。这不仅需要设计师对数据的结构和特征进行充分的理解，而且需要设计师正确理解并满足用户的需要。设计师需要对这些客观信息要有一个系统的认知，通过统筹分析，利用整理、归纳、总结等手段处理信息，确定合适的设计方案，并选择严谨的结构让信息变得可视化。结构的严谨体现在视觉上，要求思路清晰、一目了然，结构严谨，还必须适用、易懂，这样才能起作用。如同现代主义大师路德维希·密斯·凡·德·罗（Ludwig Mies van der Rohe）提出的"少即是多"理念一样，信息要能让人一眼看透，因为只有能够被理解的信息才是有用的信息。

将复杂抽象的数据可视化，创意地展示信息的魅力，反映在形式上，是对空间的合理运用。如何在有限的空间内美观、简洁、有条理地展示无限的信息，需要结合信息的认知与交流原则，让美学与功能齐头并进。信息可视化本身就是在保证主题的基础上，将枯燥的符号整合成具有多样化特征的信息形式进行表达。而要达到美学形式与功能的完美平衡并非易事，作为设计师，无论是过去还是未来，都应专注于最基本的视觉设计，把追求美作为最低的要求。他们可以呈现出新颖夺目的视觉形式，但只有合乎受众心智的形式才是最自然的，如果牺牲了传递有效信息这个精神实质，再华丽的图表也不具有任何意义。

同时，信息可视化并不意味着为了功能而设计成无聊的功能性图表，也不意味为了美学形式而设计成炫目的画面。为了客观地呈现完整的信息图形，设计必须尊重事实，并能准确、连贯地反映信息。信息是抽象的，信息元素要想被正确表示，就需要有一个最能代表其含义的视觉元素来展示，可以是简单的几何图形，也可以是照片或图标。

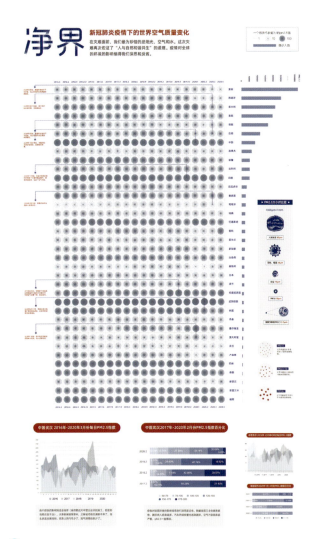

净界——新冠肺炎疫情下的世界空气质量变化，
作者：金千岚 金铭，指导教师：赵璐 刘放 张儒赫，2020

该作品采用抽象图形来表达信息，聚焦了新冠肺炎疫情的暴发对全球空气质量的影响。设计团队调查了确诊人数较多的36个国家，筛选了一些处于重点疫区的城市，统计了2016—2019年3、6、9、12月的PM2.5平均值与2020年1—4月每月的PM2.5平均值，并将两组数据进行比较。每条线代表PM2.5为1的数值，以此类推，数值越大，密度越高，污染指数就越大。通过比较可以发现，新冠肺炎疫情暴发期间人们隔离在家时，大部分城市的PM2.5值明显变小。

当然，我们不必过于纠结在某一具体项目或课题训练中寻找信息功能和审美的支点。纵观信息设计的发展沿革，我们可以清晰地认识到信息设计的研究应该打破学科之间的边界，更应该超越阶段性的命名与定义。在数字化技术驱动下，元宇宙、虚拟现实、大数据、人工智能等面向未来的探索已经成为信息科学领域的关注热词，作为信息设计师，我们更应该探讨"信息设计应该是什么？"的问题，这是信息设计"元"问题，也是"根本"问题，更是"首要"问题。从教育者和学习者角度来说，这更是从自我出发，洞察信息设计通过创新思维赋能社会可持续发展的原动力。我们回到更为基础的元问题上，在信息的基本层面回归设计本体，其实是在思考"设计之前的基础应该是什么""设计之前的设计是什么"的本质问题。因此，只有能够真正从"人"的角度思考"信息设计应该做什么"的时候，才能从本质上打通信息与设计、传达与表达的关系。

如从学术角度来看信息设计中有关功能和美学的平衡问题，信息设计的从业者、教育者、学习者都应该注重相关的理论学习，首先回归"信息是什么"，然后对"信息应该是什么"的问题进行思辨，这样才会对信息的设计行为有更透彻的认知和创新，形成更具体系化的设计方法论，并最终通过实践对"信息设计应该如何表达""信息设计的实用性和审美性应如何抉择"等问题进行解答。正如上海交通大学媒体与传播学院信息设计研究所所长席涛教授所言：信息设计研究要研究信息本体论，建立知识图谱和传播新范式。从哲学入手，从本体论和方法论角度建立科学理性的研究信息设计的方法是解决当前信息设计实践中出现的问题的有效途径。

3.2 色彩：情感与属性的表达

3.2.1 色彩中情感信息的传递

在设计中，色彩是具有最为强烈的视觉刺激的设计语言，是一种十分有效且高效的传播工具。色彩由光波反射而成，从人的眼睛传入后将信号传递给大脑并引发相应的心理感受。准确来说，色彩在字面含义上可以理解为"色"——人对进入眼睛的光传至大脑时所产生的感觉；"彩"——多种颜色，是人对光变化的理解。因此，色彩传达的含义是极为主观的。

在理解色彩所蕴含的丰富的情感信息时，首先要了解色彩的心理特性与人类的体验具有本能上和生物学上的深度联系：不同波长的色彩对人体自主神经系统具有不同的影响。例如，红色和黄色的波长较长，我们需要更多的能量来处理它们进入眼睛和大脑时的信息传递，这时增加的多余能量和新陈代谢速度可以解释为一种刺激；相反，蓝色、绿色、紫色的波长较短，处理它们所需的能量远小于暖色，进而减缓了我们新陈代谢的速度，使人宽心，因此具有一定高度镇静效果。

此外，色彩的心理特性还与观众的文化背景和个人经历有关。在一定的文化背景下，人们把蓝色与水、生命联系到一起，还常常把蓝色理解为与精神层面或与沉思相关联，即使相比也是因为蓝色让人联想到水和生命的缘故。而在某些特定情况下，不同文化可能对同一种颜色赋予不同的意义，或者将对同一种意义的感受依附在不同的颜色上。例如，具有不同宗教信仰背景的人

看待黑色和白色会产生不同的含义解读：有些国家的人会将黑色与消逝、悲痛联系在一起；而在某些国家，一部分人会将白色隐喻为消逝、灭绝，另一部分人会将白色隐喻为纯洁、清白。在人们的日常生活中，一些"约定俗成"的色彩使用可以让人们对色彩产生某种特殊的印象，如交通信号灯和交通路况实时监控地图的色彩选择，红色代表停止、堵塞，绿色代表放行、通畅。这是人们多年的色彩记忆沉淀，很难突破和改变。

正是由于色彩可以唤起人们的情感共鸣，因此在可视化设计中，我们可以通过它来展现设计作品需要输出的情绪、语境、格调与内涵。一件设计作品运用不同的色彩，会传递出不同的情感信息，其传达的含义有可能与作品的内涵截然不同。因此，在为可视化设计作品选择色彩时，要考虑哪一种颜色才能与作品传播的目的达到完美的契合。例如，信息可视化作品"一个水果"以黑色为底，主图形呈现出医疗透析扫描的视觉形态，给人一种理性与压抑的力量美。同时，它将农药防治种类信息附上低保和度的五彩颜色，让人们从理性的水果透析片子中感受到农药喷洒的"浪漫"情调。

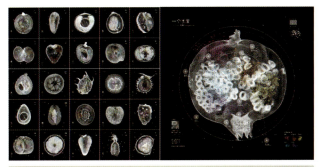

↑ 一个水果，作者：杨婷越 冯悦颖，指导教师：赵璐 张儒赫，2018

食品问题一直是一个区域的可持续发展的重要因素。该作品是设计团队根据农药残留网抓取的官方有效数据，通过研究找出数据之间的相互关系，创作的关于水果农药喷洒情况的可视化作品。将主题范围缩小到水果，这种信息设计作品会有"以小见大"的作用。设计团队找到100个不同的水果，尝试将每一个水果切开，进行类似医疗领域的透析扫描，而最终呈现的效果也非常奇特。这种实验之后的偶然性给观众带来巨大的视觉冲击力，因为他们对每一个水果都进行透析。

该作品用不同的形态和颜色代表农药的种类、剂量、伤害程度，力求表达出水果处于食品安全中的危机情况。每一个水果对应的农药数量不同，100个水果加在一起，就是一个庞大的农药承载大数据。

3.2.2 色彩的视觉表现

人对色彩具有相当广泛的感知力，若我们希望通过控制色彩来达到准确地传达作品传播目的的效果，则首先需要了解色彩的视觉要素是如何发挥作用的。

提到色彩，就不得不说我们是如何定义一种颜色的：人眼能够感知到的任何颜色都是色彩的色相、饱和度和明度3个要素的综合效果，称为色彩的三要素或三属性。这也是色彩最基本的构成要素、最基本的特征。色相（也称色调）是由波长定义的不同色彩的特征，是一种颜色的基本特征，如红、蓝、黄等。饱和度（也称纯度）是指颜色的鲜艳程度，或者说纯净程度。明度是指色彩的明亮与灰暗的程度，能够直接影响色彩的纯度，色彩的明度越高，纯度就越低。

此外，颜色也能够使人感知到冷暖之分，这就是色温。色温是色彩的一种主观特征。暖色给人一种前进、膨胀、主动的感受，冷色则带给人一种后退感、收缩和被动的感受。

1. 色相关系

我们可以根据色彩在色轮中的位置关系，来建立色相关系完成作品的色调倾向。在色轮中，位置相近的颜色可以归为类似色，位置相对的色彩互为补色。类似色在色彩上有着绝对的统一性，搭配使用会增加画面的和谐性且主色调倾向明显，同时富有一定变化；相反，对比色则构成了强烈、醒目的色彩对比关系，具有一定的冲击力。

2. 饱和度关系

色彩饱和度关系所引起的视觉作用与感情各具特点：鲜艳的色彩明确、视觉兴趣强，灰暗的色彩则含蓄、视觉兴趣弱。纯度关系通常会对色彩的明度或冷暖产生影响。当一个色相的纯度较低时，它与旁边纯度较高的另一不同色相相比，明度将会显得较低；但如果其旁边的色相是暖色，它也有可能比原先显得更冷。

3. 明度关系

无论哪种色相，都可以在明度的高低中创造视觉上的对比和韵律。不同等级的明度对比给人带来不同的心理感受。值得一提的是，两种不同色相的色彩，明度越接近，界限就越难分辨。

4. 冷暖关系

色彩的冷暖是通过对比产生的，它的性质是相对的、微妙的。如前文所述，色彩的冷暖给人的心理感受不同，因此，设计作品中的冷暖对比在为画面提供丰富表现力的同时，可以加强其空间深度与层次。

5. 形状与空间关系

形与色本就是无法分离的整体，形状对色彩最直接的影响体现在形的面积大小与聚散方面。形状面积大、形状聚集时，色彩效果强烈；反之，色彩效果相对微弱。而色彩本身也具备很多空间特性，每种颜色都处在一定的空间深度。因此，我们可以运用色彩来强化对画面层次与空间深度的感知；同时，需要应用色彩与色彩之间丰富且微妙的关系进一步强化画面的层次关系。

【延安鲁艺】　【延安鲁艺：作品1】　【延安鲁艺：作品2】

鲁迅艺术学院（后文简称"鲁艺"）在历史重大事件中贡献了自己的伟大力量，在创作者查到的资料中，有的有详细的介绍，有的只是只言片语。相信还有更多鲁艺人在其中发光发热，却不曾在现存的文献上留下踪迹。为了不让更多鲁艺人在历史的长河中销声匿迹，创作者进行了仔细的调查并在信息图表中记录了下来。

在这件数据可视化作品中，通过121篇学术论文及大量来自不同时期的期刊报道，梳理出约400位鲁艺人的相关资料，大致可以分为4类：文献中有记载的鲁艺人不同维度的数据分析、延安时期鲁艺人组成的10个文艺团体、抗战时期鲁艺人北上的路线、延安时期之后鲁艺人的职业。

该作品以红色为亮点色，在灰色调之中显得尤为突出，这更好地映射了作品"红色基因"的主题思想。

↑ 延安鲁艺，作者：沈佳仪 黄宝凤，指导教师：赵璐 张儒赫 孙艺嘉，2021

3.2.3 区分属性提高传递效能

5G 时代的到来提升了信息传递的速度,作为设计师,要保证信息以准确、清晰、有效并富有美感的姿态传递给受众。接下来,我们便谈一谈如何合理地运用色彩来辅助信息设计达到以上目标。

1. 视觉情感

设计作品整体的色彩格调要符合所传达信息的心理特征。如前文所述,不同色彩能够给人带来不同的心理感受,而信息设计作品传达的信息也是具有一定情感属性的。这就要求我们选取的整体色调与作品传达的内容相契合,从而准确地完成受众对信息的情感联想。

> 天干地支,简称"干支",源自中国远古时代对天象的观测。十天干和十二地支依次相配,组成 60 个基本单位。两者按固定的顺序相互配合,组成了干支纪元法。干支的发明影响深远,沿用至今。
>
> 2016 年是农历丙申年(猴年),可视化作品"Monkey Infographic Poster"将代表丙的红色和代表申的猴子相结合。为了迎接猴年的到来,创作者绘制了包含各种猴年世界的信息图。同时,红色自古就是中国年特有的代表颜色,所以该作品以正红色为底色,更加渲染了新年热闹、红火的吉祥喜庆之意。

Monkey Infographic Poster(猴子的信息图表海报设计),Sung Hwan Jang,2016

2. 视觉聚焦

人对色彩有一种独特的依赖感，视线会自觉地去寻找画面中突出的色彩。因此，我们应当善于利用色彩对比来完成作品的视觉聚焦与信息分级，从而清晰有效地将信息传递给受众。鲜明、突出的聚焦色能够引导人们的视线，让受众按预定的顺序感知信息。

这是设计师在为 Helvetica 字体做信息设计时的过程稿件，从 4 个画面来看，我们能够非常清晰地感受到右上角图表（黄色底图）和左下角图表（红色底图）的视觉聚焦力最强，其次是左上角图表（黑灰对比色），而右下角图表（白色底）的视觉聚焦能力最弱。这是因为鲜艳的颜色能够快速抓住观众的眼球。此外，右上角图表又比左下角图表的视觉聚焦更强烈，且右上角图表内部黑色底的内容中，白色文字"you can design everything"也要比灰色文字"If you can design one thing"更具有视觉聚焦力。这是因为它们分别采用了色彩对比来增强视觉聚焦，增强了版面信息的层次关系。因此，我们在做信息版面时，除了要考虑个信息版面大小、位置的空间关系以外，还要考虑采用色彩对比来增强和减弱各部分内容的信息层级关系。

➡ 2005 Helvetica ver.1（设计过程推进稿），Sung Hwan Jang，2020

3. 视觉引导

色彩可以引导视线移动，传递情感信息，制造美的享受，但真正让受众认同的并不是色彩本身，而是作为设计师的我们所具有的控制色彩的能力。我们首先需要充分地理解作品的"性格"及其自身存在的层级关系，然后利用色彩的感知力与支配力对画面的用色进行合理安排。事实上，不是"色彩"做了引导，而是设计师的色彩设计能力做了引导。

需要注意的是，在实际操作中，我们不能单纯地依靠分析色彩的 3 个属性来完成色彩对比与色彩聚焦。色彩呈现于信息设计之时，我们的感知力会受到来自画面其他特定组合如文字、图形、构图的影响，因此，不可孤立地依靠色彩来解决设计作品的高效能传递问题。

该作品展示了不同欧盟城市的空气污染指数，横轴代表 PM10（空气样本中悬浮微粒的密度）在各欧盟国家空气中的含量，纵横轴是国家名称。设计师将空气指数氛围 10 个等级，每一个等级都有相应的颜色区间代表。空气中 PM 数值在 10～20 是良好状态，此时用纯度较高绿色表示；在 100 以上是非常严重的污染状态，此时用深蓝色表示；中间过渡区域分别由相应的颜色显示。通过这件可视化作品，我们可以非常直观地依靠颜色引导来对可视化内容进行阅读与理解。

⬆ A Noxious Problem（一个有害的问题），Federica Fragapane，2018

3.3 图示与图标

3.3.1 图示与图标的类型

随着互联网和 5G 时代的高速发展，信息图形设计的多样性使得信息设计本身以多种媒介的形式呈现。在移动终端和网络发展不断壮大的今天，各种图表、地图等信息设计不再只出现在印刷品上，也可以在移动电子设备、公交车视频或网络等媒介上出现。信息设计要求我们通过信息图形设计使枯燥的数据、文字等信息具有清晰可视化的外表。视觉信息元素的重要组成部分之一便是图形，图形在情感的表达和传递中起着很重要的作用，所以图形在地图设计中占有很大的比重。

信息图形是信息设计中一种有效地被受众理解和快速地被受众接受的表达方式。信息图形语言表达的主要目的是借助设计手段，将复杂的概念、信息和数据图形化，在更短的时间内呈现更多的含义，进而进行高效、清晰的信息交流。但信息图形的产生绝对不是一蹴而就的，而是要不断地被调整、被打破、被重建，直到蕴藏在图形中的所有关系都能被受众感知到，直到图形语言能清晰地传达。此时，信息图形在信息设计中才真正起到了视觉传播的作用。

1. 高识别

只要有图形参与的设计，就需要考虑识别的问题，因此，被用户清晰明确地认知是图标图示的最重要标准。设计师往往会采取较为简洁的轮廓来传递事物最有特征的信息，但简洁要有一定的底线，这是设计师需要把握和考量的。就如同一个迷宫，迷宫太复杂，人们就会迷失其中，久而久之就失去了破解的乐趣；但没有任何阻挡或阻挡过少的迷宫，游戏还没开始就结束了，那也会失去了游戏的意义。设计图与图示跟设计迷宫一样，只是，我们需要减少横竖隔断的数量，减少被分割的琐碎空间，使这条"路"清晰，而且还不能让用户一眼看穿出口。所以，在保证图标与图示符合大众对客观事物理解的基础之上，加入自己的创意使其具备一定的征服满足感和艺术价值，是图形类设计的较高标准。

这里面还需考虑色彩的识别问题。色彩在置入图形的时候，是为了让图形更高效地传递，更加丰富地补充图形的情感化诉求，所以不能过于复杂多余，不然会让用户识别色彩时付出更多的精力，从而降低图形传递信息的效率。

> 该作品对中国传统的鸟笼进行了可视化解析，在展示过程中设计并运用了大量的图标集群。从中我们可以了解鸟笼的构成元件、鸟笼的制作和分类，以及中国鸟笼的区域划分等信息。该作品的信息图形处理采取了升维与降维并行的表达方式。具体来说，鸟笼基于视觉升维，用较为具象且客观的外化处理突出了事物在画面中的重点地位和细节特征，从信息层级来说也强化了"鸟笼"本身最为高级信息层级的位置。其他图标的设计采取视觉降维，即用概括抽象的方式，基于统一的视觉表达语言还原了图标所映射的内涵，当然在降维过程中，最重要的是平衡认知度与美学体验度。

2. 高统一

图标和图示的视觉语言有很多，但如何在繁杂的图形里找到一套作品呢？我们在分辨客观事物的时候，主要是通过大小、颜色、形态来区分识别。

图形的大小决定了图标与图示的"重量"，相同内容的图形，大的要比小的看起来"重"。只是我们在将图形放到相同的外框里设计时，需要注意有些形态本身具备一定的张力，如果都按照相同的尺寸画出图形，有些图形在去掉外框之后会"看上去"略大，就好比汉字中笔画较少的字在书写时都会有意识写小一点，使其在一套字体中"看起来"力量感与其他汉字是一样的。

颜色也是保证图标或图示高度统一的重要因素。简单来说，如果整套图标里只有红、黄、蓝 3 种颜色，那么就不应该在同一套作品的其他图标里出现绿、紫等颜色。当然，我们可以通过调整相同颜色的纯度和明度，通过调整颜色的透明度使其富于变化，更有层次感。

对于形态，我们需要注意的是，让图形看上去"感觉"是一样的。这个"感觉"就好比方形风格的图标在转角的细节处理上，应该按照尖角来处理，尽量避免圆形转角的出现。当然，转折的角度也应该是固定的，如都按 45° 进行统一的规划。

有人会有质疑，为何要按照统一的形态去设计图形？仅仅就因为从美观的角度去思考问题吗？编者认为，更深刻的原因还是情感化表达。图形形态的统一度处理主要体现在细节描绘层面，而细节的高度统一是集中抒发情感的最好方式，如圆润的图形，包括圆转角都会给人"幽默""轻松""可爱""软绵绵"的感觉；反之，直线和硬性的转角图形传递的感情往往都是"严肃""陌生""坚硬"等。情感的输出是要极端的、明确的，谁也不希望自己设计的一套图标系统里出现混乱的情感表达，让用户迷失了方向。因此，为了让情感传递得更加深刻和明确，我们要让图形看起来属于一个系列的作品。

↑ 鸟笼，热河（Behance），2018

3. 有差异

差异性体现在不同系列的图形作品里，也会涉及相同系列的作品。

先说不同系列。这个很容易理解，具有科技感和严肃感的医疗类图标与图示，与酒吧的轻松和浪漫的感情抒发是完全不同的。因此，在保证各自大小相同的情况下，颜色、形态都有不同的区分。

第二层含义，即一个系列里的任意图标和图示也需要有明显的差异。这是因为在相同风格的图形里，如果我们不去有意识地放大每一个图形个体之间的差异性，它们放在一起会非常相似，以至于很难识别图形所传递的信息。我们可以使用相同的元素进行设计，但更要在相同中寻找不同。形态的因素是很重要的，设计师要考虑的是促使图形轮廓的特征最大化，有时候甚至可以省略掉事物的完整性，突出表达某一特征。这种方法尤其会在图标设计中产生不可预见的效果。

"统一"与"差异"是一对反义词，要使一对反义词"共生"，听起来有些矛盾，实则不然。"统一"是风格、情感之间的统一；"差异"不仅仅包含风格、情感之间的差异，更重要的是探索同系列图形之间细节的差异。

3.3.2 符号化的语言表达

信息常常令人感到枯燥无味，我们可以把它设计成参考图，但绝不能遵循生硬呆板的教条。要达到传递交流信息的目的，就需要创造与受众产生情感的纽带，所以需要赋予设计趣味性和意义性。因此，无论是引人发笑还是催人泪下，关键是要触动人的情感。在形式和结构上，设计师可以采取隐喻或夸张的手法，增加设计的亲和力、幽默感。让信息融入情感，可以让设计出来的图表更加通俗简单，更易融入社会大众，主题也更加深化。经过生动的组织和深刻的构建，传递的信息不仅更具见解力，而且可以增加自身的价值。

从符号学角度来说，符号化的语言表达就是研究事物符号的本质、符号运动变化的形式和规律、符号映射的意义，以及符号语言和接收者之间的关系。需要提到的是，符号学作为重要的理论基础，在各个领域都有所体现，这种广泛的交叉学科又被称为"部门符号学"。

符号是什么？这是一个比较棘手的问题，很多学者对其进行了研究。"符号被认为是携带意义的感知"[1]是目前较为清晰的定义，这是来自学者赵毅衡的描述，肯定了"意义必须基于符号表达"，"符号的用途是表达意义"的本质。这个定义建立了"符号"与"意义"的关系，即"意义"是不能脱离符号存在的；反过来，只有在符号指引下的活动才是有意义的。因此，如果我们想要理解"符号"，先需要理解"意义"。

判明一个事物是否具有意义，其实就是观察其是否可以引发解释或本身具有被解释的能力。也就是说，一切可以被诠释、概括出意义的事物都具有符号的属性。因此，意义有一个同样清晰简单的定义：意义就是通过一种符号解释另一种符号的能力，而解释就是意义的实现。总的来说，意义通过符号解释，符号用来表达意义。

信息设计中的符号化表达就是探讨以图形为符号，在解释意义的过程中是否清晰、准确、形象的过程。

罗兰·巴尔特（Roland Barthes）根据弗迪南·德·索绪尔（Ferdinand de Saussure）的语言符号学理论，从文本的语义角度扩展至具有现实主义的设计"造物"中（如海报），总结出二级表意法，这个方法的提出对我们在研究信息设计的符号化语言表达层面具有非常大的帮助。具体来说，二级表意法是在索绪尔所定义的针对客观存在而描述的"能指""所指"概念基础之上，推导出更注重意识形态的深层次意义解读，该方法理论也被称为"意指分析"。

要理解"意指分析"，首先应了解一下"能指"和"所指"的概念。两者的组合构成了语言符号的基础结构，其中"能指"可以视为语言的声音形象，"所指"可以描述为语言所反映的事

[1] 赵毅衡. 符号学：原理与推演（修订本）[M]. 南京：南京大学出版社，2016.

物的概念。比如英文"desk"这个单词，其发音就是该单词的"能指"，而中文翻译过来的"树"的概念就是"所指"。如果我们将此定义描述延展到信息设计领域，就可以顺理成章地将"能指"理解成图形通过符号解释意义的表达层面，即视觉符号的表达形式；"所指"则可以理解为是意义解释符号的内容层面。比如信号灯，红绿颜色的灯作为符号，是信号灯的表达形式，即"能指"，而红色灯表示"禁止"、绿色灯表示"通行"的意义则是"所指"，二者组合在一起称为"意指"。

"玫瑰，代表了甜蜜的爱情。"在这句话中，"能指"就是作为植物的"玫瑰"，"爱情"则是玫瑰所要表达的内容，而所表达出甜蜜的、充满温暖的意味就是"意指"。如果从设计角度来分析，可以用一个表示"玫瑰"的视觉符号作为"能指"，其所代表"爱情"的意义即"所指"，不言而喻，而整个的作品氛围就是"意指"。

> 该作品用符号、图示、图形、图表等视觉语言描述了关于"媒体法"内在共鸣的调查结果。极坐标图、桑基图的凡事转换也是在"所指"层面暗示了"共鸣"的交流特征。

> 该作品从静态到动态，从老照片到拼贴，多方面全方位地展现了鲁艺一路走来的风雨历程；并采用亚克力分层打印、立体作品、二维码交互、LED等声光交互媒介，展现了鲁艺从建校到如今一路走来所经历事件的经典美术作品与音乐等。黑灰的建筑和抽象色块的结合是以图形符号的"所指"暗喻鲁艺精神在"过去"和"现在"的继承与发展。

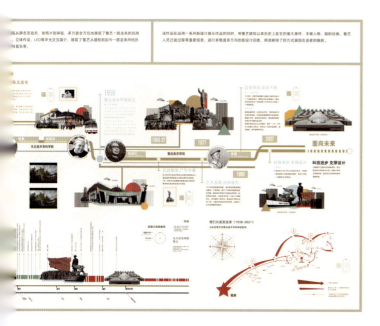

↑ La "legge bavaglio" raccontata dai giornali，Ludovico Pincini, Emanuele Innocenti & Ottavia Campodoni，2016

← 我们从延安走来，作者：石晓鹏 刘姿言 郭嘉昕，指导教师：赵璐 张阳 姜姝君，2021

我们再来学习罗兰·巴尔特建立的"意指分析"法，它巧妙地将现实事物的外延意指，通过抽象或具象的符号分析，诠释出事物深层的文化意义，也就是事物之内涵。"意指分析"可以分为第一级表义法则和第二级表义法则。具体来说，前者（第二级）属于图形符号的明示意义（直指），后者（第一级）属于内涵意义（涵指），内涵意义主要是描述符与使用者的感觉、情绪，以及在对知识、文化产生交流的互动行为。

从某种角度来看，符号学中的能指和所指构成意指的过程跟认知语言学中的隐喻映射有异曲同工之处。隐喻映射是通过源域（喻体）和目标域（本体）的互动构建而成的。上面的例子中，"玫瑰"是源域，"爱情"是目标域，二者的隐喻映射可以看作：用玫瑰比喻爱情的甜蜜。

当然，从广义的设计学科来看，意指和隐喻映射很多时候具有一定的相似性，但还是有本质的区别。符号学的能指与特定的所指的联系不是必然的，更多时候是约定俗成的。比如"树"这个词，作为概念和"树"的发音不是必然结合的，具体来说就是英文的"树"的读音和其他拉丁语系的读音肯定不同，但都表达了"树"的概念，这被弗迪南·德·索绪尔称为任意性原理。而隐喻映射强调的是不同事物的相似性特征的建立，即源域和目标域之间必须有一定的联系，包括形状、色彩、意义等关联，所以隐喻的映射互动没有任意性；相反地，呈现出较为严谨的针对性。

> 在中国当代城市化的进程中，工人是城市空间建设的主体和实践者，但在他们建构的美丽城市中却没有他们生存的空间，随之而来的是欠薪、养老、留守儿童、医疗等问题，都成为当下社会的难解性问题。在美术创作领域中，大多数作品集中在对留守儿童的关注和表现上，而该作品探寻了进城务工人员的未成年子女跟随父母在迁流动生活中不稳定、不平等的空间流动性和潜在心理现实状况。
>
> 该作品立足于探究大健康视域下的流动儿童的心理问题，以被忽视的局部人群为介入点，把流动儿童作为研究的对象，呈现出变化的环境中流动儿童的心理状态、适应情况和不安感。在新环境的频繁转换中，他们的生活、学习、心理、生存状况发生改变，进而影响了他们未来的生活方式、思想认识和价值观念。该作品的灵感源自"流""动"两个关键词，以蒲公英的形态为主要表现方式，蒲公英会受外力作用而随风飘扬就如同流动儿童的状况一样。运用蒲公英元素来象征一个个流动的儿童，呈现出流动儿童在心理、安全感等方面的社会问题；同时，在表现手法上，从儿童的角度出发以童真手绘来表现温暖和温情。创作团队希望通过该作品让更多人了解、关注到流动儿童这一群体，从而可以给他们的生活注入一丝温暖。

▽ 浮流边缘（1），作者：陈思萌 翟津 肇雅楠，指导教师：赵璐 张儒赫，2020

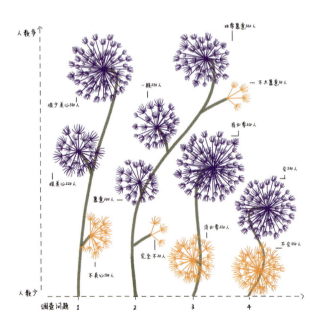

↑ → Memopod1.0（记忆棒 1.0），Danil Krivoruchko，2021

该作品是一个基于 24h 时长，由真实世界数据集成的生成雕塑，记录了纽约特定的户外场所信息。

Danil Krivoruchko 使用 Arduino 将其连接到光、天气（温度、压力和湿度）和声音传感器。它连同电池和用于数据储存的 SD 卡一起，被放在一个小容器中，在城市的不同地方放置了 24h 以收集数据。每个记忆棒都能充当一个模型，反映了模型放置处 24h 内的照明、温度、湿度和声级变化，其外观由周围收集的数据决定。

↓ 浮流边缘（2），作者：陈思萌 翟津 肇雅楠，指导教师：赵璐 张儒赫，2020

下面，我们用一套信息设计海报作品来介绍"意指分析"法。以作品"浮流边缘"为例，它是反映因跟随务工人员流动而在不同城市漂流的儿童（也称为"流动儿童"）现状的可视化设计作品。从海报中可以清晰地看到，"蒲公英"作为创意核心，在信息传递的过程中起到了至关重要的作用。在此过程中，我们先仔细观察和分析意指的两个层级。

（1）第一级表义法则（直指层面）。
能指：海报本身。
所指：蒲公英高度、数量代表流动儿童的数据变化。

（2）第二级表义法则（涵指层面）。
能指：蒲公英高度、数量代表流动儿童的数据变化。
所指：蒲公英松软、柔弱的属性与"流动儿童"弱小的特征相像；蒲公英随风飘散，最终不知去往何处的结局也与"流动儿童"的居无定所、长期处于不稳定的状态相同。

我们可以看到，用蒲公英比喻具有此类情况的儿童，其表达的作品格调也与单纯地表达数据变化的信息设计作品不同，这充分说明了根据"意指分析"通过第一级表义建立第二级表义结构，可以使数据在表达层面更加生动，鼓励信息接收者可以更为主动地获取作品中想要揭示的信息。

在对符号学的能指、所指等理论有了一定了解之后，我们也应该从认知心理领域获取一些信息设计中关于创建符号化视觉语言的方法。认知心理学家唐纳德·A.诺曼（Donald A.Norman）在《情感化设计》中把设计行为和设计目标（即用户通过设计的最终结果满足何种需求）明确地划分为3个层次：本能层（Visceral）、行为层（Behavior）和反思层（Reflective）。借鉴他的理论来分析信息图形设计，我们可以总结出信息设计在图形化表达的3个目标：审美体验、信息诠释、情感表达。具体来说，作为艺术的大范畴，"美学"（本能层）是"设计"与单纯的"造物"的本质区别，当然，这种审美体验是建立在以功能为先的基础之上；而作为信息设计的核心，高效地诠释信息是设计行为作用于信息的最主要功能（行为层）；人类在获取信息、利用信息进行工作的同时，能够获取更大的情感寄托（反思层），这是设计的更高价值体现。

最后我们要意识到，媒体技术的迅速发展影响了信息图形在设计中的呈现方式和表达方法，设计师日渐摆脱了诸如传统印刷技术的束缚，进而开始探索数据通过视觉化表达的其他方式，包括采用3D和4D技术、交互技术，以及对声音技术的掌握和技术掌控。因此，动态信息设计、交互信息设计等术语的出现都是基于科学技术高速发展下的必然变化。

3.3.3 设计元素的算法化建立

所谓算法，不单是指计算机编程领域的算法，更多的是一种思维方式。设计师通过对受众人群的分析，利用图形语言可以准确地传达出文字及数据所要表达的内容，通过信息图形语言吸引受众的注意力，在此过程中完成对信息内容、含义、顺序、交互的传达。另外，设计师通过有力的信息语言传达来划分信息的视觉层次，哪些信息是最需要突出的，哪些信息是需要退而言之的，这些都需要用准确的图形语言及色彩来表达。这些思维方式在不断地实验和研究中，就变成了一套设计元素的算法。设计师利用这套算法准确明了地展示数据，使受众可以在短时间内迅速地做出反应，推导出该信息所要传达的层次结构。

一套准确的设计元素的算法包含信息图形语言的传达、色彩、划分信息层次几个要点。如同语言表达一样，准确的语言表达会让人恍然大悟，准确的信息图形传达也会使受众产生同样的感受。而开发一套准确的设计元素算法会让我们拥有这种准确的语言表达能力，将信息层次清晰地划分成不同的等级，将复杂的概念、信息和数据图形化。它可以帮助人们理解和分析所要传达的信息，使得受众能更好地目睹、探索、理解大量的信息内容，从而找出问题的答案，洞察信息传达的深层含义，发现信息与信息之间的相互关系，明确信息图形设计的要点。

信息图形语言的传达是这套算法中非常重要的一部分，首先要在感官上给人们带来更多的视觉享受。对形式美的追求是人本能的反应，信息图形设计的形式外观可以激发受众本能的认知层面，从而有利于信息的沟通和表达。信息图形设计的美感使受众在接收信息的同时处于一种非常轻松愉快的状态。信息图形设计的美感表达可以通过二维形态构成中的相关理论完成图形语言的整体传达，如发散构成、对比构成、空间分布特点等多层次的信息传达有助于整体视觉效果带给受众激动人心的视觉体验，可以将信息层次清晰地划分成不同的等级。

另外，色彩在设计元素的算法中也起着至关重要的作用。它不仅可以通过不同的色相表现来帮助受众区分大量的信息差别，而且可以通过色调及饱和度的种种变化来划分信息之间的相互关系。感官上的色彩可以使信息图形设计富有美感、令人愉悦，起到强化重点信息、弱化次要信息的作用。在进行图形信息传达时必须注意，任何一种色彩放在不同的背景颜色上就会产生完全不同的效果。因此，色彩的设计是建立在环境之上的，不同环境之下的视觉导视系统的作用也不尽相同。色彩对受众视觉感观上的作用至关重要，也是图形语言传达的重要手段。例如，在设计中，红色往往代表着禁止，那么在公共场合的设计中错误使用红色便会给人们造成误区。所以，在设计中要尽量进行合理的设计，保证符合大众的常识性理解，避免不合理设计而给受者造成麻烦。

建立一套准确的设计元素的算法，能使我们要传达的信息通过创意图形的形式在众多复杂的信息中脱颖而出，让我们的作品具有强有力的视觉冲击力与感染力，更好地被受众理解和接受，最终让信息传播变得简单明了。

Insect Definer（1），Yael Cohen，2013

> 这是一款关于昆虫野外指南的iPad互动应用小程序，它以一种新的交互方式探索和体验昆虫的世界。该应用小程序的核心是其独特的搜索功能，不同于以往的纸媒目录，这种新的探索方式将呈现不同昆虫之间新的交叉点。

Insect Definer（2），Yael Cohen，2013

提及高空作业 新闻会谈论什么，作者：周学敏 唐子清，指导教师：赵璐 张儒赫，2019

设计团队整理了中国新闻网中近几年来含有"高空作业"的所有新闻，并把词频展示出来。而最终的可视化作品呈现也是以一种"桌游"的游戏为灵感出发点，通过纸媒、数字媒体的整合创新，试图探讨客观信息在愉悦、轻松的语境下进行交互式表达的可能性，以及对信息沉浸式体验的探索。该作品选取价廉质精的纸张材料，同时引入"纸是两个平行二维空间的结合体"的空间概念，考虑"信息设计在向大众传递信息的同时能否给研究对象带来更积极的意义"问题，打破传统词频的可视化表现方式，把信息加载于棋盘游戏中，让读者、玩家在愉快的游戏互动中获取自己想要传递的信息，从而使信息的获取行为变得更加怡然。很明显，这是一种以建立人文精神为基调的信息可视化尝试，更是将科学方法与社会责任意识相结合的研究体现，同时将人类行为互动上升到信息精准传递的维度是信息设计的实践与研究、信息设计与科学技术的融合，以及信息设计发展与创新的价值所在。

"Void Cube"是关于 r/Place 可视化的作品，视频中像素的高度和颜色随点击热度的不断变化而跳跃。这是 2022 年 r/Place 第二次扩建的一部分。像素被绘制在立方体上，就像它们在 r/Place 期间一样。像素高度代表它们的"热度"，每次点击像素时热度都会增加，然后随时间指数衰减。

该作品更多的是一个利用数据来创造美好事物的例子，而不是实用或提供信息。创作者在 GitHub 仓库所有使用的软件都是免费和开源的，访问者可以下载或克隆文件"r-place.blend"甚至包含单帧的颜色和热图，并且可以在没有任何编码或工具的情况下进行渲染。

Void Cube (r/Place 2022 Data Visualization)，Chris Cross Crash，2022

信息图的设计在很多题材中都被广泛使用，尤其在传统文化转译的过程中受到重视。下面这套作品的初衷是可以帮助作为辽宁传统技艺的满族刺绣更好地传承与创新，获得新的表现力和生命力，被越来越多的年轻人关注、了解甚至重视；也希望通过新媒体创新的方式可以让更多的人接触非遗，感受传统文化之美，尽自己所能去保护包括满族刺绣在内的任何的传统技艺，使其能在信息时代穿针引线，编织出属于辽宁的视觉篇章，用科学的情怀和文化的方式讲述属于我们自己有温度的中国故事。该作品并没有基于"满族刺绣的服饰"进行可视化表达，而是将图标导入流程图，通过刺绣针法的可视化表达赋能满族文化的信息传播新范式。

该作品立足于信息可视化的数字媒体艺术语境下，共收集200组刺绣作品，通过提取、分析、创新结合新媒体方式，使满族纹样能够便于在互联网上进行传播，使观众在信息时代下，可以通过手机、计算机等媒介方便快捷地了解到满族刺绣这一传统非物质文化遗产。

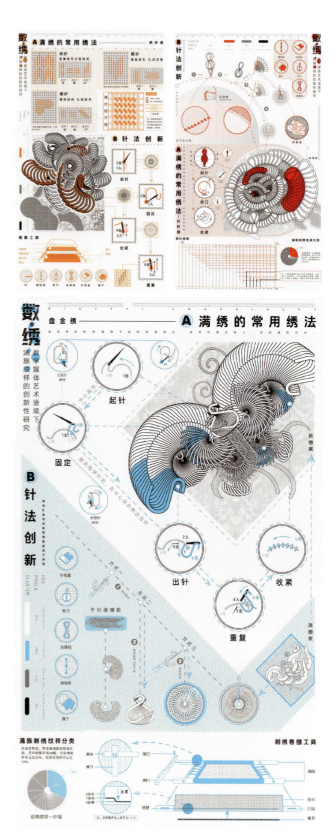

数·绣（1），作者：杨司奇 董佳林，指导教师：赵璐 张儒赫 孙艺嘉，2021

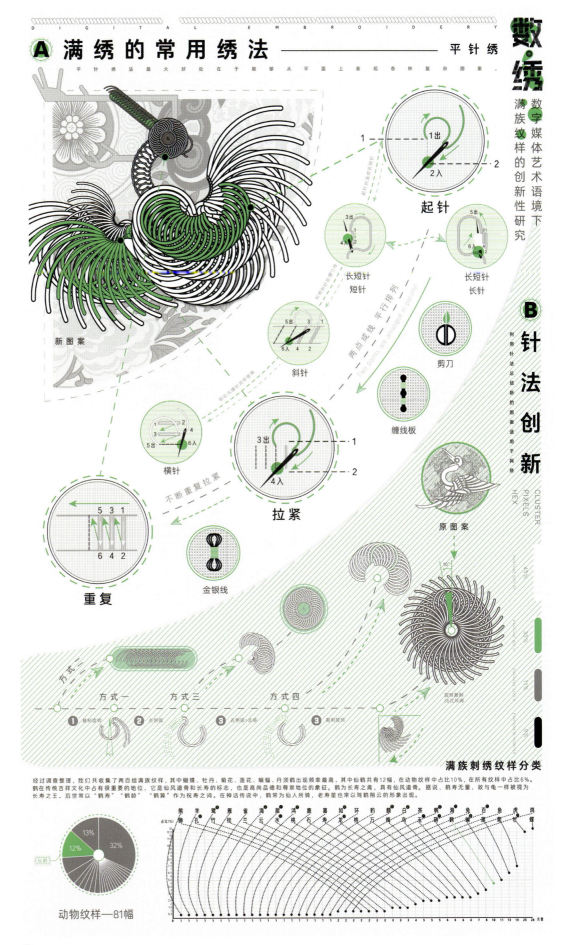

数·绣（2），作者：杨司奇 董佳林，指导教师：赵璐 张儒赫 孙艺嘉，2021

3.4 制作清晰完美的信息可视化设计

3.4.1 制作信息图表的要点

如何做一张好的信息图表？可以记住两个"I"、两个"F"，即信息传递保证其真实性（Integrity）、阅读上具有趣味性（Interestingness）、使用上具备功能性（Function）、视觉上有很好的形式感（Form）。具体来说，设计师应该把信息放在第一位，保证信息传递准确无误，设计呈现方便直观，创意理念富有智慧，风格和形式与众不同，色彩和图形使用引人入胜，信息层级变化多端。

信息图表在日常的设计中很常见，它可以帮助人们揭示、解释并阐明那些隐含的、复杂的、含糊的信息。但在设计图表时，不仅仅是把字里行间所表述的直接转化成可视化的信息那么简单，更重要的是能带给用户友好的阅读体验。

在信息时代，受众每天接触的信息是繁杂的。而我们能传达的信息要被受众接收和认知，则是信息图形语言要研究的最重要的问题。信息图形的创意表达是解决这一问题的重要手段。信息图形在创意表达中要具有强有力的视觉冲击力，这样才能使我们所传达的信息通过创意图形的形式在众多复杂的信息中脱颖而出，更好地被受众理解和接收，最终达到信息传播的重要目的。

图形语言的创意表达在信息设计中成为较有效的传达方式，信息设计中创意图形的最终目的就是为信息表达服务。创意图形表达会寻求与众不同的表达方法，让受众留下深刻的印象，产生浓厚的兴趣，理解信息传达要表达的主要内容。在信息时代，受众对图形的认识在不断地变化发展，艺术与科学的对立统一也使信息时代的图形设计观念产生了更大的变化。我们在信息图形的语言表达中，要采取灵活多变的思维模式，多方位地展开图形的联想，使信息图形更具有魅力。

从宏观的角度来看，信息图表设计的分类大致包括 Chart（图表）、Diagram（图示）、Map（地图）、Icon（图标）、Illustration（插图）。

（1）Chart（图表）。下图所示作品采用了柱状图（直方图）、折线图、饼状图、条形图、散点图等图表类型呈现信息。

（2）Diagram（图示）。下图所示作品运用图示说明呈现平面设计规范。

↑ 图解·平面设计规范，刘响 沈志良，2017

（3）Map（地图）。

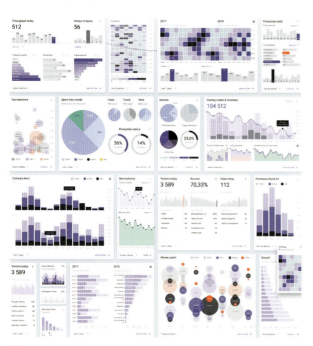
↑ Figma Charts Kit. Dashboard Templates Design System，Roman Kamushken，2018

↑ The MONOCLE Travel Guides，Bowlgraphics inc.，2017

（4）Icon（图标）。下图所示作品为创意过程时间轴信息图表（Creative Process Timeline Infographic）。

（5）Illustration（插图）。

Creative Process Timeline Infographic，Drishti Khemani，2014

Green Footprint

Forest

Ecosystem

Nature of Us，Jing Zhang，2018

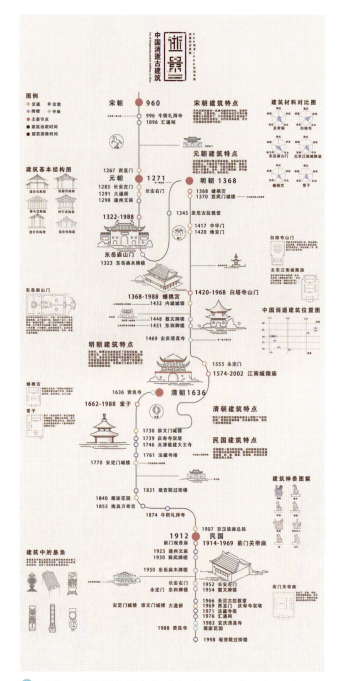

逝景——中国消逝古建筑（1），作者：关玥 孙玥，指导教师：赵璐 刘放 牟磊，2021

中国古建筑是中华文明的象征，一个地区的古建筑是当地历史底蕴直观的媒介呈现。尽管它们属于过去的历史，在现代生活的背景下略显落寞，但其建筑语言作为中国传统文化的重要部分，体现了中国的美学思想和生活智慧。由于缺乏对古建筑的保护意识，在城市的发展建设进程中，许多古建筑遭到不同程度的损坏乃至消逝，从文化传承和城市建筑群落多样性的角度而言这是一种莫大的损失。

该作品通过对搜集到的北京地区的部分古建筑的信息数据及相关媒体的报道进行信息可视化分析，旨在让人们通过了解古建筑的结构、历史及相关信息，唤起人们对古建筑的保护意识和对中国传统文化的传承与延续，避免这些承载历史印记的建筑无声无息地成为逝去的风景。

3.4.2 图表设计的构成要素

1. 具象的要素

图表画面的构成要素可分为具象要素和抽象要素两大类。具象要素包括图形与符号，为图表设计提供了丰富的直观信息，具有鲜明的图解功能。

现代图表设计充分利用各种图形与符号，使一些枯燥的数据和复杂的内容变得更形象、生动、有趣，拓宽了单调的文字传达功能，并且跨越了不同语言文字之间的交流障碍。

2. 抽象的要素

图表中的点、线、面不同于造型艺术中的点、线、面。图表设计的点、线、面完全是几何意义上的点、线、面，是用来表示位置、长度、单位、面积等变化。

（1）点：点在图表造型中是用来替代某种事物并表示其所在位置的符号，其功能明确单纯。

（2）线：线是图表造型的重要手段。

（3）面：面在图表设计中主要用来明确和限定事物的范围，同时表示事物之间的比值，如地图中的区域和统计中量的示意。

3. 文字与数字

文字与数字是图表设计表示的重要手段。文字以记载、叙述事物内容为主，同时可以弥补图形符号中某些不明确的含义，进一步阐述事物的内容，是一些图表设计中不可缺少的元素。图表的文字必须简明扼要、易懂可读，数字要清晰、明确。

4. 色彩的要素

色彩在视觉传达中有着积极的意义。在图表设计中，可用色块表示一些文字不易表达的抽象概念，同时对一些同形不同义的事物用不同色彩加以区分，以减轻文字和图形对图表信息传达的荷载。

信息图表也是信息图的一种表达方式。作为专业的信息设计师，只对一个信息层级进行视觉反馈的图表并不是我们的学习目标和重点。信息图的难点在于如何有效地整合多个信息层级，形成一个类似"复合式"图表，在一个完整的信息图表中获取更多的信息层级。最为关键的是，可以通过信息图建立数据向信息转译的路径，用视觉叙事的方法诠释事物的结构、过程和结果。包括图形、文字、色彩在内的所有元素，也都是为了给信息图视觉叙事的高效性提供有力保障，在保证信息传递的功能性基础上，考虑设计要素的多样性、审美性，这是信息设计与以"建立经典审美体验"的视觉传达设计的本质区别。

正如信息可视化作品"逝景"所展现的，图标作为图形元素，分为两个设计层级系统：大系统的图标较为准确地映射出建筑的具体特征；小系统的图标设计相对抽象，但还是能够清晰还原事物的真相，且具有一定的美感。该套作品文字的字号普遍较小，作为对图形、图标诠释信息的补充说明而分布在不同的海报之中。整个设计的色彩比较温和，除主要的信息图形增加颜色对比、提升视觉强度之外，其他部分的色彩均采取近似"灰色调"的折中处理，可以很好地隐喻"历史印记正慢慢逝去"的主题，也将信息设计的海报画面控制在具有较高水准的美学调性中。

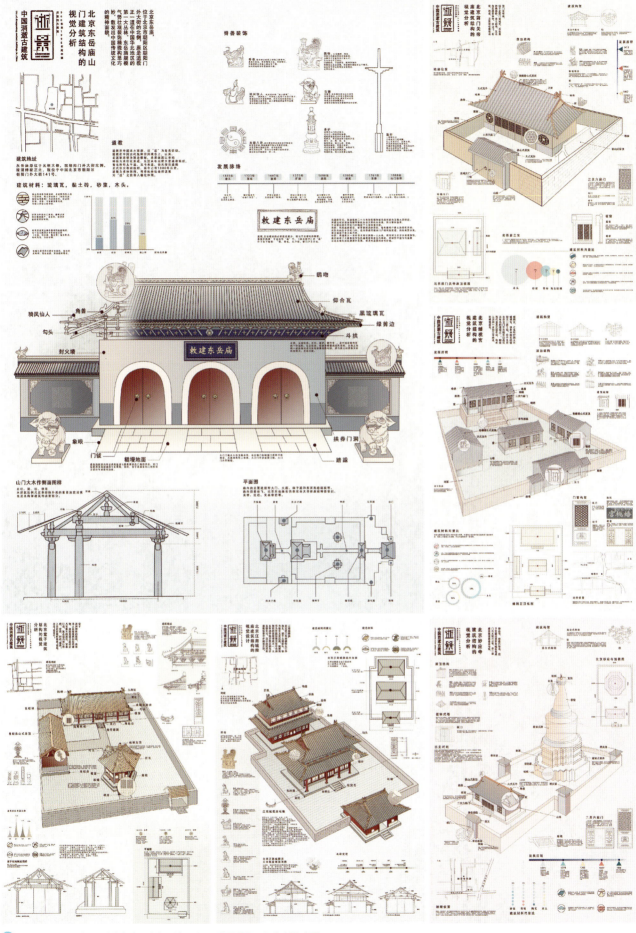

逝景——中国消逝古建筑（2），作者：关玥 孙玥，指导教师：赵璐 刘放 牟磊，2021

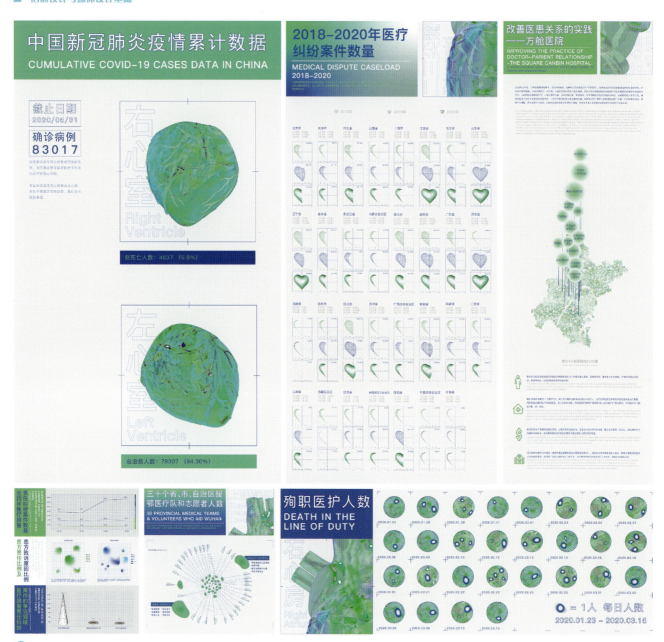

↑ 基于新冠肺炎疫情下的医患关系检查报告（1），3MD 团队，2021

在新冠肺炎疫情期间，医护工作者、社区志愿者、老百姓众志成城，共同合作，共同抗疫。这在新冠肺炎疫情带给我们诸多挑战的同时，也增强了医护工作者与老百姓之间的纽带。在这个项目中，3MD 团队想到了医护工作者对人民的赤诚与担当，挽救了无数的生命，用血肉之躯筑起了抗击新型冠状病毒的钢铁长城，为人民带来生的希望、抗击病毒的动力。这就像是人类的心脏，不到最后一刻绝不放弃跳动，哪怕微弱的颤抖。全国人民积极配合，顽强不屈就像是源源输入心脏的血液，共同努力地维持心脏的跳动。这颗由医护工作者和老百姓共同构成的心脏将会更加健硕，充满活力，绝不放弃跳动。

该作品的数据主要源自近些年医患纠纷案件统计资料，以及新冠肺炎疫情时期的相关数据，旨在通过对比医患纠纷数据及新冠肺炎疫情期间的数据，对未来医患关系进行展望。

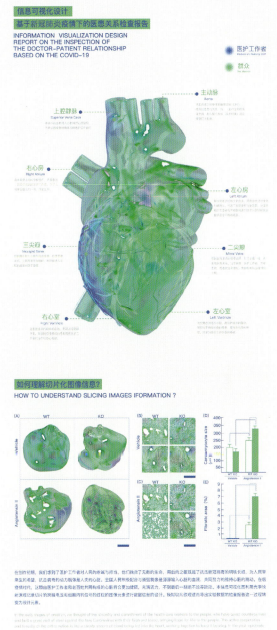

↑ 基于新冠肺炎疫情下的医患关系检查报告（2），3MD 团队，2021

3MD 团队致力于艺术与工业的未来建设。利用数字叙事等跨学科合作设计打造未来叙事空间的无限可能性是团队长期的研究目标，目前这支可视化研发团队分别在中国和英国成立创作团队，通过中国独有的人文精神思考和国际化视野去"可视当下""预见未来"。

该作品参考人体心脏的各个重要部位的功能，将数据通过叙事的手法进行重构整理展示，按照数据发生顺序及心脏功能顺序进行数据可视化。它通过以往的医患纠纷数据分析来展示医患关系逐年紧张的程度，及其在全民抗疫的局面下得到进一步的改善，以揭示未来的医生与患者之间的"桥"将变得更加坚实。这就好比身体的回流血液通过静脉输入心脏，通过肺动脉将缺氧的血液重新输送到肺部并由左心房将充氧血液重新输出到身体的各部位一样，在心脏维持生命的同时，各部位都在努力地维系着整个心脏器官的关系，任何一个部位的功能缺失或损耗都将打破这种维持已久的平衡。

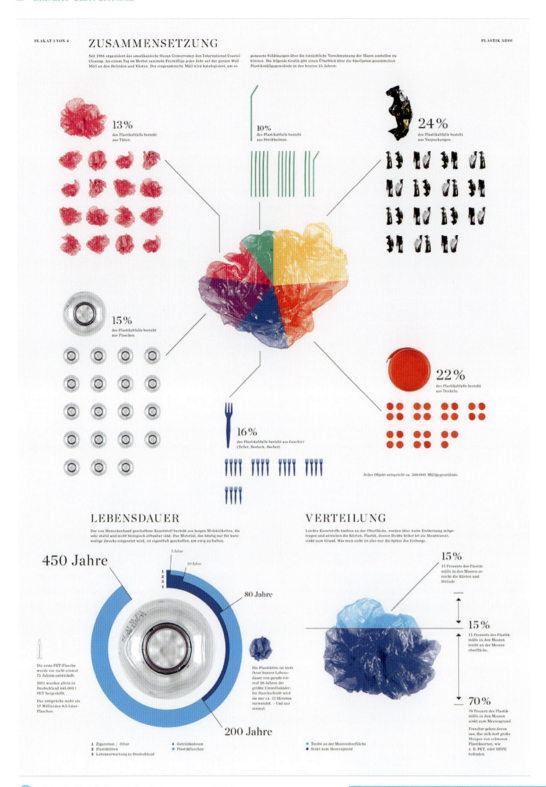

Plastik Ahoi(1),Stefan Zimmermann,2013

据联合国环境规划署估计,每年有超过 640 万吨塑料垃圾进入海洋。洋流将垃圾分成 5 个板块,这些板块中最大的是位于北太平洋的大太平洋垃圾板块。该信息可视化作品通过塑料图形和信息图表的搭配设计,向受众展现出塑料垃圾的全维度真相。

整套作品的信息图表按照信息优先级逻辑,有秩序地映射出海洋中塑料废物的原因、分布、影响和危险。而塑料形态的隐喻也很好地诠释了作品的核心内容,附有真实性材质的塑料图形也能轻松地吸引受众注意,拉近受众与信息图的距离,受众似乎在触摸作品的同时就能感知到塑料垃圾的质感,一种无言而语的危机感也会在受众心中油然而生。因此,模拟真实材料的可视化设计表达可以很好地建立信息设计者与受众之间的共鸣,从视觉渠道上创造"沉浸式"信息获取的体验。

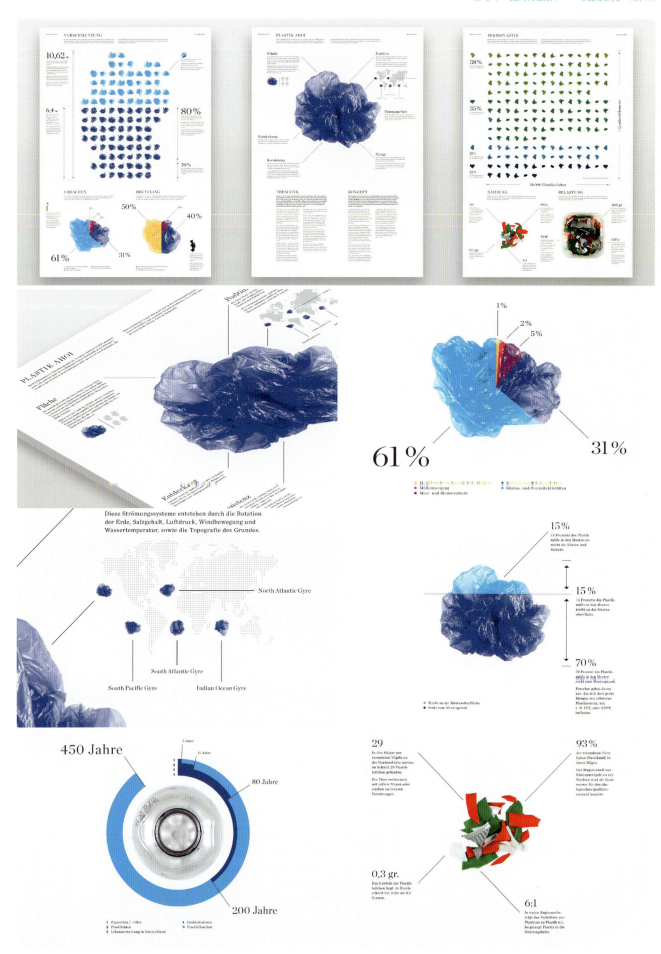

Plastik Ahoi（2），Stefan Zimmermann，2013

Made in Fukushima，Moby Digg，Serviceplan Innovation，Nick Frank & Albert Coon，2019

该作品用数据描述了可持续净化土壤中核污染的相关数据。2011 年 3 月 11 日，海啸袭击了日本福岛第一核电站，导致超过 25000 公顷的农田受到污染。官方的处理方法是去除受污染的表土，但这会产生大量放射性废物，二次破坏该地区的土壤，影响农业的可持续发展。

一组环境科学家开发了一种可持续的去污方法，使放射性废物的数量减少了 95%，并使农民能够再次种植完全安全的水稻。然而，即使大米通过了最严格的测试，也没有人买账，因为污名比科学真理更强大。为了帮助人们理解，设计师们联合起来将科学变成了有形态的设计。

从孩提时代在泥土中写生到 91 岁的最后时光，巴勃罗·毕加索一直致力于拓展自己深厚的个人艺术。他从神话、战争、周围的人，甚至自己宣称从蜘蛛网中汲取灵感，以至于其作品涉及无数的话题。几十年来，许多令他着迷的主题，包括人物和社会反思，在他的艺术中反复出现。创作者探寻了巴勃罗·毕加索大约 8000 件作品，并将这些作品的主题分为 12 个类别，并且将每个类别都进一步划分出艺术子类别。它们可以在模糊了主题和画家之间界限的肖像画中被找到，也可以在牛头怪、瓶子和丑角等一系列引人注目的符号中被找到。而且，每个类别的面积大小反映了该主题的艺术品数量。为了将观众带入巴勃罗·毕加索的艺术世界，该信息图运用了他作品中重复使用的具有其个人独创性的技法、形状和颜色来绘制。

Frames of Mind，Alberto Lucas López & National Geographic，2018

↑ 非遗技艺数据叙事系列之"解构"藏文，作者：宋安琪 宋欣潼 陈玉昊 罗光郁 李谦升，上海大学上海美术学院，2021

→ 221 Years of Health and Wealth，Jcceagle，2021

藏文是富有表现力的优美文字，但在平时生活中我们很难接触到这种古老而神秘的文字。在环境日益变化与信息激增的现代社会，我们希望克服时空距离和语言障碍，建立藏文与汉文这两种语言体系之间的交流通路。该项目以藏文字为设计对象，通过交互式网页，利用数据可视化叙事驱动的艺术表现和互动体验方式，"拆解"藏文字的构件、藏文书法的书写动态和文本的可视化，来"重构"对藏文化的认知，以促进不同文化之间的相互连接，增进沟通、理解和包容。该作品因为在针对非遗技艺的数据实验和可视化叙事新表现形式上的探索，入选了2021年数据可视化领域国际顶级学术会议的艺术项目展览（IEEE VISAP'21 Exhibition）。

该动态可视化作品跟踪了世界各国健康和财富因素的演变，为了进一步探索，还提供了一个精彩的交互式图表，展示了相同的数据集。

右上象限的旅程：一般而言，历史见证了卫生实践的改善，国家变得越来越富裕——该可视化作品也反映了这些趋势。事实上，在数据集涵盖的221年中，大多数国家都向右上象限漂移。然而，这条通往右上象限的道路，表明预期寿命和人均GDP都很高，很少是直线旅程。

看不见的大多数（1），作者：段冰玉 刘潇艺 李振东，指导教师：赵璐 张儒赫，2018

↑ → 看不见的大多数（2），作者：段冰玉 刘潇艺 李振东，
指导教师：赵璐 张儒赫，2018

在快速发展的互联网中，"无数"媒体的数字化报道看似是最终的结局，但经过信息重组之后，结果往往出人所料。例如，我们经常会对某奖项评选结果秉持与大部分人一致的判断，因为大部分人都认为某候选人会获得该奖项，甚至连该候选人自己都认为该奖项是志在必得的囊中之物。外界媒体和旁观者在舆论的引导下，也都认可这个结果。于是，无论在互联网还是在真实社会中，支持该候选人的声音几乎一边倒，但最终的结果却不如人意，另一名候选人竟在最终竞争中成为黑马，并最终摘走该奖项。这时候我们再回到媒体报道的过程，会发现在"一边倒"的声音中其实夹杂了少数负面评论，虽然这些评论不引人注意，但似乎暗示了最终的结局。可以说，这些信息影响了该事件的最终走向。

诸如此类的新闻事件都证明，在喧嚣的话语权下，存在更多的沉默、不发声的人，他们有与看似主流观点不同的见解，并具有巨大的沉默力量，也许会在重要时刻发挥关键作用。于是，设计团队从社会各个角度（生活方向，如家庭困扰、校园生活等；社交方向，如网络社交等；情感方向，如婚姻、友情等；心理方向，如心理压力等）出发，探究"看不见的大多数"的力量。

这套信息可视化作品数据基于设计团队所调研的1200份真实数据反馈，信息主图形尝试通过视力表的形式映射出"看得见"和"看不见"两个群体的关系。

该作品的信息内容来自互联网众多的数字化信息，这些碎片化信息"隐藏"在虚拟世界之中，似乎"看不见"，但相关联的信息组合在一起可以促成某个事件，甚至是全球关注事件的导火索。类似"蝴蝶效应"的碎片化信息关联过程诠释的就是"看得见"与"看不见"群体的关系。

颜非颜（1），作者：王乙涵，指导教师：赵璐 张儒赫，2018

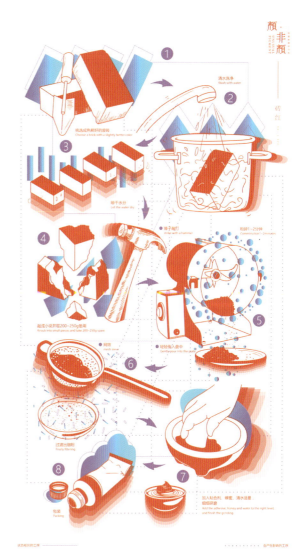

颜料是大家都很熟悉的事物,是由不同材料混合后,经过特殊技术加工而成的化学反应结果。设计者对颜料本身产生了较浓厚的兴趣,在经过大量的文献资料学习之后,尝试在工作室通过自己的研究还原绘画所使用的颜料的制作流程,并最终通过所掌握的颜料生产技术,研制出基于特殊材质所生成的颜料,最终用信息可视化海报表达诸如菠萝制成的黄色、废弃红纸研磨而成的红色、砖块提取而成的朱红色等。该作品基于流程图的视觉叙事方法,通过较具象的图形及符合客观事物规律的颜色,表达出颜料的制作过程。图形的设计采取抽象和具象相结合的方式,可以更加直观、准确、完整地反馈颜料制作的信息内容,而较为抽象的图形外轮廓配合丰富的表达材质、阴影的细节处理,可使作品无论远看还是近看都具有一定的观赏性。

↑ 颜非颜(2),作者:王乙涵,指导教师:赵璐 张儒赫,2018

该作品提炼、整合海报元素,为能够承载特殊颜料铝管的标签进行设计,尝试制作真正的"颜非颜"绘画颜料系列,实现从创新到策略、从设计到实践的转换;同时,配套完成每一种颜色所具有功能介绍的说明书设计。因为说明书采用特殊颜料印制,所以只能使用丝网印刷,而网孔的粗细与普通油墨渗透的网孔密度不一样,需要经过大量的测试。当然,每一次的推倒重来都是测试颜料实用性的过程。

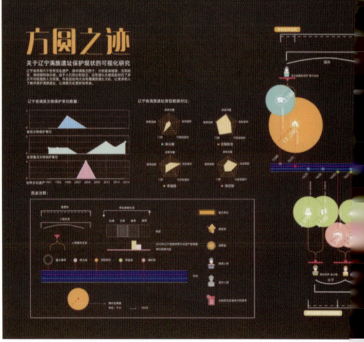

↑ 方圆之迹（调研），作者：刘璐 王馨荏，指导教师：赵璐 张儒赫 孙艺嘉，2021

↑ 方圆之迹（海报），作者：刘璐 王馨荏，指导教师：赵璐 张儒赫 孙艺嘉，2021

辽宁省共有6处世界文化遗产，其中满族文化遗产占4处，分别是清福陵、沈阳故宫、清昭陵和清永陵。由于前人对文物保护方面的知识匮乏，这些遗址经历了多次不同程度的自然灾害或人为损害。尤其是沈阳故宫，不仅是仅存的皇室古建筑群，而且是关外唯一的皇家建筑群，充分记录了满族文化鼎盛时期的辉煌。好在到了现代，随着国家对文化保护的宣传，这些遗址才逐渐被大家重视，从而得到了修缮和定期维护。文化遗址中的一抔土、一块瓦都是独特的历史。该作品意在使更多的人了解满族文化，了解我国民族文化的多样性，进而了解文化遗址保护的重要性，让满族文化走向大众，扩大满族文化的影响，从而让满族文化更好地传承下去。这体现了我国对多民族多元文化共同发展的重视，以期在多元文化的融合和碰撞中形成独特的中国文化，并提高文化底蕴，在世界的舞台大放异彩。

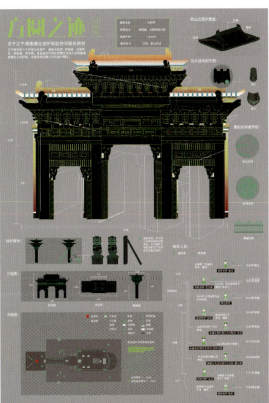
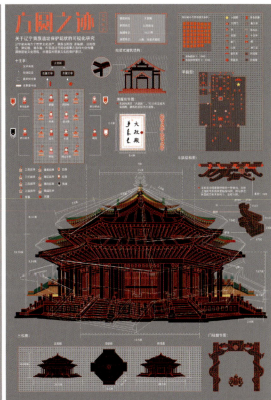
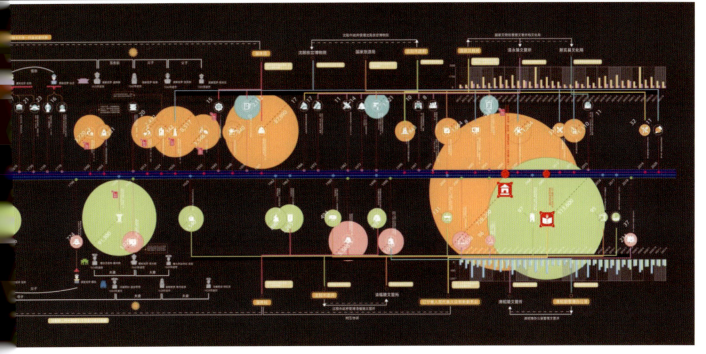

该作品是典型的通过时间、空间两大层面建立时空序列的联系，用更丰满的视野可视化叙事特定人物在时间流逝的条件下，对空间内某一建筑变化所引发的原因和结果，是通过信息设计对跨越时空界限的信息逻辑进行转译的过程。较为具象的建筑图形可以很好地还原建筑的真实样貌，这对于表达建筑文化遗产所具有的"珍贵"价值来说具有较为直观的情感化输出功能。另外，比起故事与建筑发展的关系，观众似乎并不在意某一事件中人物究竟长什么样，因此分布在信息海报周边的较为抽象的信息图标是为了能够快捷、准确地传达出事件发展过程而进行的视觉降维处理。该作品在信息逻辑和呈现层面都体现出较好的控制力，可以作为这类型主题学习的信息设计案例。

第 4 章　让信息充分地呼吸
——信息维度对新媒体的影响

本章重点：
（1）理解新媒体艺术的概念；
（2）对维度与信息维度的认知；
（3）理解升维和降维的概念；
（4）了解新媒体语境下的可视化表达方法。

本章难点：
（1）对维度与信息维度概念的理解；
（2）升维与降维对信息设计的作用；
（3）新媒体艺术对信息传递的启发；
（4）运用新媒体语境下的可视化表达方法创作可视化作品。

4.1 千变万化的信息建筑师

4.1.1 新媒体艺术的发展

1. 新媒体艺术的含义

首先，我们要知道什么是新媒体。"新媒体"是一个比较宽泛的术语，不同的时期有不同时期的新媒体。而我们今天所说的"新媒体"，则是一个相对于传统媒体而言的概念，新媒体的"新"主要表现在观念和技术这两个方面。在观念上，新媒体将互动性引入艺术设计，从而给人们提供更多的参与机会。互动性的引入给人们提供更多选择性，这比以往的媒介更加人性化，而选择性又和阿尔瓦·阿尔托（Alvar Aalto）所提到的信息理论（即信息内容具有潜在选择性，信号在传播之中产生选择和歧视的力量）相吻合，所以信息设计与新媒体艺术的发展永远不会被割裂开来探讨。在技术上，全新的科学技术成为新媒体艺术设计得以发展的中坚力量。

尤其在技术层面，新媒体艺术设计的表现形式繁多，而"使用者通过和作品之间的直接互动，将全球各地的人联系在一起"便是其共同点。在无限重合的网络空间中，使用者可以随时扮演各种不同的身份，搜寻远程的数据库、建立信息档案、了解不同地域文化、产生新的社群等。

设计师作为具有先进意识、未来理念的群体，更应保持对新鲜事物的高度敏感，这其中就包含对设计本身有着重要影响力的新媒体工具。在当下这个以互联网技术为标志的崭新的信息时代，设计师如何将新媒体与设计、技术和艺术完美地结合，是值得我们深入研究的。

新媒体艺术作为一种产生于现代科学技术应用的艺术类型，推动了艺术与其他领域的合作交流。它在不经意间渗透到我们生产与生活的各个方面的同时，颠覆了传统视觉传达设计的核心，改变了我们对传统艺术审美的认知。它是全新的视觉体验，也是当之无愧的当代艺术界的新主流，为艺术走向大众开辟了一个更为广阔的境地。

例如，CLEVER°FRANKE 团队受邀与以创新服饰科技为主的时尚品牌 BYBORRE 合作，为红牛的用户创造了一场个性化的数据可视化的独特体验。这是一个使用传感器创建实时、个性化的数据可视化体验的商业项目。结合技术、可视化等方面的专业知识，设计团队创造了一件数据艺术、科学和技术相交融的装置。

2. 新媒体艺术的发展概况

在 20 世纪 60 年代，随着电视机在美国的普及，美国艺术家最先使用便携式摄像机拍摄艺术作品。由于当时使用的是模拟信号的摄像机和录像带，所以这种艺术最初也称为录像艺术。这便是新媒体艺术形成的真正标志。

在 20 世纪 70 年代初，欧美的许多大众电视台纷纷设立实验电视节目，如波士顿的 WGBH 电视台、旧金山的 OQED 电视台、麻省理工学院的尖端视觉研究中心（WIVS）、美国国家艺术基金（NEA）资助的全国实验电视中心（NCET）等。这些电视台开始尝试接纳实验性艺术作品的举措，为新技术与艺术思潮的融合提供了一个良好的实验平台。它们在为艺术家提供最新的技术设备的同时，也为艺术家与技术人员的直接交流合作提供了便利，从而刺激了新技术的创造性运用，促成了许多令人耳目一新的电子视觉语言的成熟。

3. 新媒体艺术特征

相对于传统艺术而言，使用信息技术制作的新媒体艺术可

以让作品与更多的观众进行直接交流，给人以更独立的审美价值。现如今，新媒体艺术依托新科技的强大力量，凭借传统媒体无法抗衡的互动性、综合性和强烈的现场感，俨然成为与架上艺术、装置艺术并驾齐驱的主要观念艺术媒体。新媒体艺术家罗伊·阿斯科特（Roy Ascott）认为，连接性与互动性是新媒体艺术最鲜明的特质。基于信息科技与艺术的整合，交互性也成为新媒体艺术的主要特征。互联网技术和其他基于计算机技术的传播媒介的发展打破了单向交流的垄断，使互动成为一种新趋势。一般来说，新媒体艺术"交互"的范围和程序都强于传统艺术载体，作为新媒体艺术作品，它的交互性可以用来描述两种互不关联的特性：一方面，它表明艺术作品的观众可以控制自己采用何种顺序来进入某件艺术作品；另一方面，这一概念也可用来描述在艺术作品的生产者与消费者之间日益增长的交互性关系。新媒体艺术工作者也应该充分利用这种特性来改变艺术生产者与消费者之间的关系。

4. 我国新媒体艺术的特征和发展趋势

在我国，新媒体艺术的起步与发展恰恰与改革开放是同步的，市场经济带来了新的消费观和审美观。在20世纪80年代，个人电脑开始在中国出现，随之而发展起来的IT产业为中国带来了深刻的变化，新技术的发展也给艺术界填充了新鲜的空气。进入20世纪90世纪年代后，声音的科学、视觉的艺术、虚拟的剧场……每一种媒体都带着特定的美学视域，让艺术的现场体验和感觉倾向变得更重要。录像艺术、网络艺术、装置艺术和行为艺术在各种复杂的声音中成长起来，并快速汇入国际大潮。

实事求是地讲，我国新媒体艺术的发展还属于初级阶段。在我国，新媒体艺术的发展历程是一个从模仿到原创的过程。模仿是创新的必然阶段，最初新媒体艺术的模仿包括两个层面：对传统艺术的模仿和对国外优秀新媒体艺术的模仿。艺术创作的动力在于创新，但没有人能否认模仿的价值。任何成功的艺术家都曾经历过模仿的过程，其伟大之处就在于他们在模仿之后能够突破前人，推陈出新，发展自我。经历了模仿之后，我国新媒体艺术的创新发展推动了艺术史的发展进程，在创新维度上体现为两个层面：表现方式的创新和表现内容的创新。在这个过程中，艺术家以"局部出新"为前提，逐渐改变着艺术领域的面貌，从局部出新到整体创意发展变化更是从模仿到原创的过程，但不足之处在于还不能使艺术发展产生更加深刻的质变。

艺术家不再是作品的单一作者，欣赏者也加入进来。而欣赏者可以参与创作的特点恰好迎合了大众的自娱心理，吸引了众人的积极参与，这也给艺术创作带来了新的突破。艺术顺应了多媒体时代科学技术与各艺术形式横向组合的趋势，实现了艺术和技术的有机结合，形成了一种新型的艺术媒体。新媒体的出现改变了艺术的创作方式、传播方式、欣赏方式，甚至影响艺术创作的理想、观念。

新媒体艺术作为一种强大的传播手段，代表了当今艺术发展中最尖锐、最前卫的探索力量，融汇了各种艺术样式，体现了艺术发展的复合性与多元性。它正在潜移默化地影响甚至塑造着人们的情感和思想，改变着人们的生活习惯。可以自信地说，在不远的将来，新媒体艺术这个领域将会有翻天覆地的变化，会更好地服务于大众，促进社会的发展。

> BYBORRE专门为这次活动设计了定制手镯，将一系列传感器无缝地集成在布料中。每个手镯都集成了运动、温度和声音传感器，接收器通过网络从中收集客人的个人数据，从而产生可视化效果。活动结束后，每一位客人都会收到一份独一无二的个性化纪念品，那是一份根据他们的"夜间飞行"记录而形成的个人视觉印记，总结了他们当晚活动的信息并将其以数据可视化的形式呈现。
>
> 每位客人的视觉形象由一个彩色的螺旋组成：这些颜色代表客人在每个房间待了多长时间；线条代表客人在每个房间的活动，活动越多，线条就越粗。

Red Bull_Live Data Visualization of Clubbers，CLEVER°FRANKE，2016

【Red Bull_Live Data Visualization of Clubbers】

历数了千年的媒体发展史，技术变革逐步改变着人类信息的产生和传播方式。从我国公元前 2 世纪产生的世界上第一份报纸《邸报》到 1609 年欧洲产生的世界第一份印刷报纸，从 1920 年诞生于美国的世界第一个广播电台到 1926 年在英国呱呱坠地的第一台电视机，从平面到立体，从纸媒到电波，无不印证技术革命改变了人类社会发展面貌的规律。

传统媒体用了 300 年将人类从水与火的年代推进到光与电的世界，而诞生于美国的互联网（1969 年）和手机（1973 年）则仅仅用了 30 年就将人类带入比特和微波交织的移动网络信息时代。在信息时代，新媒体正在以从前难以想象的速度改变着我们的生存方式。

手机不仅仅是一种通信工具，更是一种媒体，它与互联网都是信息时代新媒体的最强音。在 2006 年由路透社发起的广告及媒体峰会上，包括世界五大广告行销集团之一的法国哈瓦斯公司在内的诸多传媒业大亨一致认为，手机是继报纸、广播、电视、网络后的全球第五大媒体。随着"手机电视"（网络电视之后的第三种电视）的出现和使用，编者提出一个新的观点：手机将成为影响力第一的媒体，而互联网和手机的联合则可以将人类带入一个超智能化的信息时代。

4.1.2　从新媒体到融媒体

融媒体是指充分利用信息载体，将广播、电视、报纸等既有共同点又存在互补性的不同媒体，在人力、内容、宣传等方面进行全面整合，实现"资源通融、内容兼融、宣传互融、利益共融"的新型媒体。

"融媒体"首先作为一个理念而存在。这个理念把传统媒体与新媒体的优势发挥到极致，使单一媒体的竞争力变为多媒体共同的竞争力，从而为"人"所用，为"人"服务。融媒体不是一个独立的实体媒体，而是一个将广播、电视、互联网的优势进行整合，协同创新，互为利用，使其功能、手段、价值得以全面提升的一种运作模式。它是一种实实在在的科学方法，是在实践中看得见、摸得着的具体行为。

融媒体对外可以是一个团体、一个声音、一个形态。广播、电视、网络同时变成共同为一个项目活动服务的 3 种形式、手段和方法，在成本上也会比任何一个单媒体要高得多。当然，客户对这种活动的认可度也大大提高。以前，电视节目中插播的广告上网前都要进行重新编排，甚至拿掉广告部分。现在，不少客户上门谈广告时，都主动要求和融媒体策略一起商谈，并在网上予以保留。可见，融媒体成为利益上的"共同体"。

就资源融通来说，融媒体能够合理地整合新老媒体的人力、物力资源，变各自服务为共同服务。它将广播与网站合并，将双方原采编人员打通，组建成立了"融媒体采编中心"。中心记者外出采访时，同时携带录音笔和数码相机两种采访设备，为广播和网络同时供稿，既保证了双方的新闻稿源，降低了人力、财力、技术成本，又提升了网站新闻稿件的权威性和原创能力。

【Eurovision Song Contest 2020 Visual Identity】

4.1.3　新媒体分类

1. 网络——网络新媒体

网络新媒体也称为第四媒体，包括部落格、门户网站、搜索引擎、虚拟社区、RSS、电子邮件 / 即时通信 / 对话链、博客 / 播客 / 微博、维客、网络文学、网络动画、网络游戏、网络杂志、网络广播、网络电视、掘客、印客、换客、威客 / 沃客等。

网络媒介具有实时、多次和持续的互动性。它使交互可以借助图形、声音等手段超越交互双方的知识范围，来实现人性化双向互动交流。

2. 移动终端——手机新媒体

手机新媒体包括手机短信、彩信、手机报纸、手机电视和广播等。如今的手机已不单单是通信工具，还担当起了"第五媒体"的重任。例如，手机版报纸内容图文并茂，与传统媒体相比，其新闻实效性更强，很多新闻都能在报纸上报摊之前看到；简洁方便，可容纳一份内容丰富的报纸，信息内容应有尽有；不受时间地点限制，可随时阅读。可以看出，手机媒体已经成为信息智能化传播的主战场。

手机新媒体彻底摆脱了传统纸媒介的时空限制，实现了直接的交流互动，改变了传统的传递信息方式和受众被动接收信息的局面，实现了有效互动，开创了人情味十足的沟通新局面。尤其是 2006 年下半年发放 3G 牌照以后，手机新媒体可传送的信息量和信息形式越来越多，优势越来越明显。

3. 移动媒体——新型电视媒体

新型电视媒体包括数字交互电视、IPTV、移动电视等。

数字交互电视是集合了电视传输影视节目的传统优势与网络交互传播优势的新型电视媒体，它的发展给电视传播方式带来了革新。数字交互电视颠覆了电视观众的"受众"定位与电视传媒的"传者"定位，使传播者与接收者之间的位置不再是固定的或规定的，而是不断在互相共享、移动。

IPTV 即交互网络电视，一般通过互联网络，特别是宽带互联网络传播视频节目。互动性是 IPTV 的重要特征之一。IPTV 用户不再是被动的信息接收者，可以根据需要有选择地收看节目内容。

移动电视作为一种新兴媒介，其发展迅猛的形势为人们所始料未及。它具有覆盖广、反应迅速、移动性强的特点，除了传统媒体的宣传和欣赏功能以外，还拓展了传播信息的效果，使用户可以在更为轻松、愉悦的沟通环境获取知识、科普、娱乐等信息咨询，为信息的多元化传播路径的探索提供可能。

这是另一件来自 CLEVER°FRANKE 团队的作品，是用信息可视化为"欧洲歌唱大赛"（The Eurovision Song Contest）设计的一套视觉形象系统。他们利用数据驱动设计方面的专业知识，创建了一个集成的多功能标识，可以在多种媒体上可视工作。该形象系统将传统印刷、户外媒体屏幕、网站开发、手机 app 等平台相融、整合，形成了一套相对完整的融媒体视觉形象宣传体系。

Eurovision Song Contest 2020 Visual Identity, CLEVER°FRANKE, 2019

4.1.4 新媒体的信息传播特征

1. 无限性

（1）建立在数字技术和网络技术基础之上，以多媒体作为信息呈现形式，具有全天候和全覆盖的特征。

（2）满足用户获取多维度信息的特殊需要。由于工作与生活节奏的加快，人们的生活时间呈现出碎片化倾向，新媒体的出现正满足随时随地的互动性表达、娱乐与信息需要。人们使用新媒体的目的性与选择的主动性更强。

（3）网络新媒体极大地缩短了信息传播的时间，并且凭借其近乎无限的虚拟空间实现了各类信息的海量储存。信息的发出与接收没有明显的界线，实现了信息更快速、更主动的传播。

（4）网络通信的理想境界，是为任何人、在任何时间、在任何地点、通过任何信息终端、实现任何形式的信息交换。

2. 交互性

网络艺术的交互性是新媒体艺术设计最基本的特征之一，它体现了这种新艺术形式较之以往所有艺术形式的根本优势。互动性在网络艺术中得到最为充分的表达。网络艺术形态以计算机网络为载体，将这种新的艺术形式呈现出来，可以给观众带来很多不同的感受。与传统艺术不同的是，网络艺术可以让作品与更多的观众进行直接交流，观众在艺术家的指引和带领下参观作品，就像我们平时参观其他艺术展览一样，但我们可以利用手中的鼠标来随意地控制我们想参观的内容。在网络艺术的大环境下，人们不再是传统媒体方式的被动接收者，而是以一个主动参与者的身份加入信息的加工处理和发布。在进入新闻首页后，人们可以随意点击首页中自己所需要的、感兴趣的信息。这节约了大量的时间，提高了信息的资源利用率，使人们对信息的查找不再受时间、空间的约束而变为一种随意的行为。这种持续的交互性使新媒体信息传播不同于印刷品设计，后者在制作、印刷、出版后也就意味着设计的结束，而新媒体艺术设计人员必须根据信息架构在各阶段的建设及用户的反馈，经常进行调整和修改，使之具有独特的持续性。总之，新媒体的交互性是一场引导受众从被动接收信息到主动吸收信息的变革。

3. 覆盖范围广

新媒体还有一项职能就是挖掘旧媒体不能覆盖的传播盲区，寻找新的受众接触点。新渠道是新媒体最主要的发展方向，因此可以说，新媒体具有多元化传播的优势。例如，沃尔玛自1998年起开始打造卖场电视网络，每位走进超市的顾客平均要观看7min左右的电视节目。依托大量的用户流量，这种形式的媒体已发展为美国第五大电视网。卖场电视在中国也有发展，但类似的多元化大范围覆盖的新媒体已广泛出现，如超市的收银小票、购物袋的印刷广告、餐饮娱乐业在为客户提供的卫生纸上印刷新闻等。

基于新媒体的特点，人们已经意识到将报纸杂志、电视广播等置于新的接触空间以形成新媒体的重要性。半封闭的公共空间成为此类媒体扩张的首选，如公交车、地铁、航空、火车等交通工具受众群体大、接触时间长，企业会根据情况来充分挖掘旅客注意力价值，开发移动电视、地铁报纸、航空杂志、候车厅 LED 等新媒体。

4. 传播的综合性

传播媒介的融合包括两个维度：第一维度是媒介内容的变化和融合。过去，传统媒体大多数是单一的媒介形态，如书籍、报刊是纸质媒介，承载的是符号信息；广播是声音媒介，承载的是听觉信息；电视、电影是影像和声音的综合媒介，承载的是音视频信息。网络打破了传统媒介形态之间的技术鸿沟，集中了传统媒介形态各自具有的优势，将过去需要通过不同通道的信息汇集在同一通道上进行数字化处理，促使各种媒介内容发生融合，从而生产出集文字、图片、图表、音频、视频、动漫于一体的多媒体集合产品。例如，在一些有关2008年北京奥运会的新闻网站，人们能够在一个专题报道中看到围绕某方面内容或某个主题的多媒体集合报道，既有文字图片，又有音频视频，还有 flash 动画甚至游戏等。

第二维度是媒介传播业的变化和融合。随着多媒体网络技术的飞速发展，传统媒体之间的历史分工被打破，不同类型的媒体之间界线也日益模糊。报刊等平面媒体纷纷开设包括音视频在内的多媒体网站，有的甚至成立了音视频报道队伍，开始涉足音视频业务；广播电视等音像媒体不仅利用网站充分展示自己的视频节目，而且大力加强文字、图片报道，形成多媒体传播合力；一些报刊集团和广电集团在手机短信、手机报纸、手机电视等非传统业务领域不断突破，在跨平台、跨媒体新兴业务方面取得了长足发展。

该作品表达了在政府部门中担任要职的女性数据，并通过分析诠释了职能部门中男女性别比例，进而隐喻了女性工作者在重要岗位所表达出的积极因素和态度。

该作品基于新媒体广泛传播的特点，将信息图形进行高度统一，通过强烈对比的色彩增加了画面的视觉强度；在字体的设计中有意识减少大量的文字内容，加大字号，整体作品处于灰色调的背景之下，非常方便在"万物皆屏"的时代下进行广泛传播。

信息内容具有一定的时代性和话题性，从传播的角度来说，可以更加广泛地吸引读者主动阅读信息，增加了观众与作品在思想层面的交互性，并在情感精神诉求层面，利用互联网通信技术，无限拉近人与信息内容的距离。

 Representation Women in Politics，Federica Fragapane，2022

4.2 信息维度理论

4.2.1 信息维度的含义

维度的概念体现了对被描述对象的理解、解释的格局。信息设计的维度是指在大数据语境下，探讨信息维度与设计的关系。信息本身是具有维度格局的，信息维度在升降维的过程中，为大数据领域的信息设计方向尤其是可视化设计提供最本质、最普遍的创新思维模式。编者团队在长期的教学和实践中，在信息设计原理中导入宏观的维度概念，从具体信息维度，尤其从零维至四维信息的重点分析出发，探索信息设计角度的升维、降维，最终探索大数据三层思维与维度关系的转化。本节聚焦思维、变量、认知等方面进行解读。

1. 维度的概念

提到维度，我们通常想到的是它与坐标轴相关，包括时间、空间等元素。从广义上来说，维度就是一种视角，是"解释"的视角，用来解释被描述对象的角度与格局的不同。

要理解信息维度必须先理解维度本身，但似乎用"时空"理论较难理顺。很多资料在描述维度时较为抽象，如零维一点，一维一线、二维一面、三维一体；四维 = 三维（缩成点）+ 一维时间持续态（线）；五维 = 三维空间 + 二维时间，即展现四维中的无数可能性（无数个三维的点与时间线构成的面）；六维 = 三维空间 + 三维时间，即将五维空间弯曲，在时间线的"体"里任意穿梭，六维缩成点；七维由六维点拉伸为线所形成，无数个六维的点映射出无限可能性；八维是无限六维缩成的点发展为无数的代表可能性的线，最终形成面；九维是将无数个六维至八维的过程演变为体，即将八维空间再次弯曲，随意连接新的"体"上面的任意点，九维缩成点；十维就是将宇宙中所有包含的可能性当成一个点，这个点充满无限个九维空间里包含的所有点、所有时间线、所有的一切。

总之，零维到四维，经历了点、线、面、体的升维变革；四维缩点，形成了具有无限三维可能性的时间线；从四维到八维，再次经历点、线、面、体的升维过程；八维缩点，即充满了七维空间的无限可能性的线；将八维点作为起始点，将更多可能性连线，最后得到了代表无限可能的十维空间，也可以将其看作一个最大的"点"。

2. 信息设计语境下的维度

我们将信息设计理论导入维度概念中，结合北京科技大学覃京燕教授关于交互设计与信息维度的理论[1]，探讨信息设计中的维度关系。

信息维度的转化就是创新设计的演变过程，这种转化包含设计范畴内的所有设计类别。覃京燕教授指出，人们认识的零维要从宇宙发展开始，科学家推测宇宙是在一次量子涨落形成的大爆炸中形成的一个点，这个点很小，但包括所有物质，因此密度很大。这是宇宙的原点，即奇点，也是信息的零维，而宇宙未来的发展在这个点演变开始之时就已确定。根据覃教授的理论，这个奇点的特征即由不确定向确定性的转化点，这个点体现在设计上就是人的其中一个想法，未来所有创作所包含的信息都孕育在这个点里。这就是设计的源泉。

维度理论示意图 (Schematic Diagram of Dimension)，张儒赫，2020

[1] 李晓东. 信息化与经济发展 [M]. 北京：中国发展出版社，2000.

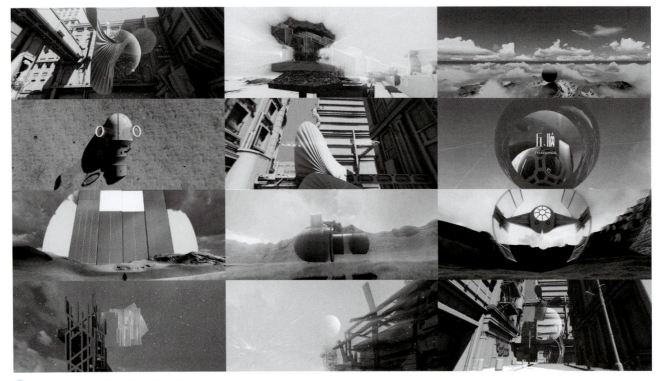

↑ 丘脑，作者：原海博，指导教师：赵璐，2020

上面这套作品是从信息的奇点，即零维出发，进行升维设计的案例。丘脑作为最重要的感觉传导接替站，来自全身各种感觉的传导通路均在其中更换神经元，然后投射到大脑皮质。它就好比一个"零"，里面包含意识、生理结构、生命限度、智力水平等控制人类技能的所有物质，是打破人类诸如体力、智力、生命力极限意外的起始点。所以说，丘脑是打造完美的、无限超人的原点。设计师通过一条可视化风格浓厚的概念短片传导出丘脑与感官传递之间的关系，短片中没有使用具象的人体特征图形，而是将人体机能幻想成一个巨大的空间。这个空间开始被丘脑包裹，后来向外扩张，在极具张力的镜头表达下，描绘出人体机能以丘脑为中心，向四周进化的过程，而这个过程就是从零维向更高维度进阶的诠释。

信息的一维是在零维点的基础上发展而来的，一维即"线"，两点确定一条直线，所以一维信息可以理解为是将两个想法、关键词、创意点等相结合的"直线"。当然，还有更重要的一维信息，即"确定设计目标的动因初始点与达成目标的终点，构成设计的一维空间"。一维的特征是只有长度，没有宽度、深度，线是由无数的点结合而成，因此一条线上的每一个点都可以代表是某个"人"、某条"信息"。正如覃教授所强调的，从信息设计的角度来看，数据的形式可以根据六感（视觉、听觉、嗅觉、触觉、味觉、意识）划分，几乎囊括了声音、图形、图象、文字、数字、壁画、雕塑、味道等所有形式。一维信息可以理解成一条无限延伸的线，这个长度上聚集了相关因素的历史信息，只是每一个信息点的表现形式有所迥异，符合六感的所有形式都是这条线上的信息表达方式。线与点相关，从一个原点开始，投射出去，可以是无限的（时间的恒久发展），也可以是与另一个点的结合（两个位置、两个人之间），还可以是与若干点的结合（不同的地点位置相关联、不同的人之间的关系）。但相应的若干点一定是相同属性的变量，这样才能保证是一条线上无数个点是同一维度的线。

信息的二维是在一维基础之上通过增加一个变量而得到的平面式空间，也就是通常所说的"面"。我们可以理解二维空间是一个方盒子的某一个面，它具备长度和宽度，但是没有高度，只有面积却无体积的形态。一维信息从代表一个变量的原点（如人物）出发，与另一个相同属性变量的点相连，二维信息就在此基础上再产生一个新变量原点（如地点），然后与相同属性原点相连形成一个类似具有纵横方向的坐标轴。从这一角度来看，传统坐标轴就是我们最经常接触的二维信息。表现两个变量的信息图（饼状图、柱形图等），如一个轴表现时间，另一个轴表现地点，这个信息图就是二维信息，哪怕它是用立体的效果去表现，也仅仅是表现手法的不同，信息维度并没有上升。

信息的三维是由二维信息+一维信息得到的，具象描述就是真正的实体空间，即"体"，这其中包含无数的点、线、面，是较为全面的信息空间。如果在一张纸上画出两个点，以及连接两点间的线，就是二维。然后将纸卷曲形成一个圆柱，两点的距离形成一个三维空间，这就是著名的"虫洞"，也称为"时空洞"（Warm Hole）。

我们可以这样理解，将二维空间卷曲就形成了三维立体空间。在这个实体空间里，需要具有长、宽、高的体积，如果是一个真实世界，这里便存在人、物、景3个要素。因此，信息设计中的三维空间要具备3个变量。信息上升到三维层面，就会具备大数据的相关思维，即在数据本身的质量（长）、数量（宽）的基础上，导入该类数据与其他类别（其他变量，如高）数据之间的关联性解释，探究不同变量间数据的联系，

也就是数据转化为信息的过程。因此，在信息的三维空间中，它是实现数据转化信息并对该信息结果进行预测的重要过程，预测的过程就是沟通数据的关联性，得出习惯和规律。这种规律对未来的结果具有高度的建设性作用。总结起来就是，信息的三维空间通过二维线性空间增加一个变量，建立数据间的相关规律，进而对信息进行预测。预测的结果就是信息的四维空间。

我们把信息的三维空间想象成一个立方体，而这个立方体被另一个大空间包围。这个大空间里有一条无限延长的线，立方体仅被看作这个时间上的一个点，也就是将三维空间缩成一个点，置入一条线上，这就是信息的四维空间。这条线就是时间线。

"四维空间是具有三维实体的生物体在时间维度里的持续态生命周期变化"，时间是具备一维格局的信息，只有长度特征，四维空间可以理解为在时间限制下的三维立体空间。宇宙万物都有时间特征，都延续着产生（出生）、发展、老化、消亡的过程循环发展，所以具备3种变量解释能力的对象，由时间维度串联其开始与消亡的发展。覃教授强调信息设计语境下的四维体现在智能化信息处理，尤其是大数据时代，人工智能的成熟促进了信息在四维空间中生存发展。智能化信息基于时间持续发展，按照计算机对算法学习后的惯性思维，进行信息的自主交换、交流。目前，人们比较熟知的信息四维处理可以用4D打印来解释，它比3D打印机多的一维就体现在"时间维度"上，人们可以通过计算机算法为打印机设定时间节点，打印特殊的记忆金属。4D打印元件可以在打印成品之后通过温度、湿度、光照等因素，"短时间"自动触发形状变化。可以触摸的实际物体通过3D打印创造出来之后，随着时间发展进行自我装配、变形。这个案例使我们更易于理解信息的四维空间。

> 该作品名为"Level Up"（升级），正如维度升级的理念一样，它利用绘图的视觉语言，将主题从二维平面向三维立体空间进行转化，将信息传递得更具深度和广度。它描述的是当现实被重建为沉浸式的、增强的视频游戏体验时，视听语言和与之相关的互动过程将玩家及其身体连接到物理层面，使他们的思想在虚拟空间的游戏时间被极大地吸引。随着在线角色扮演游戏的普及，这种混合空间超越了传统游戏的体验，允许玩家在没有限制的情况下体验新的维度和替换的角色。该项目为体现当代游戏的代入感，将"全方位"的概念在作品中体现得淋漓尽致，将平面与立体描述相得益彰。二维信息的梳理更多地呈现出视频游戏的工作原理、物理环境关系等因素；三维信息的展现是以空间为起点的，这些空间由物理和虚拟的叠加产生，通过融合"技术""空间""社区"构成。

⬇ Level Up_03 Gaming Oubliette Spatial Collective Conscience，Yah-Chuen-Shen（AA Diploma），2015

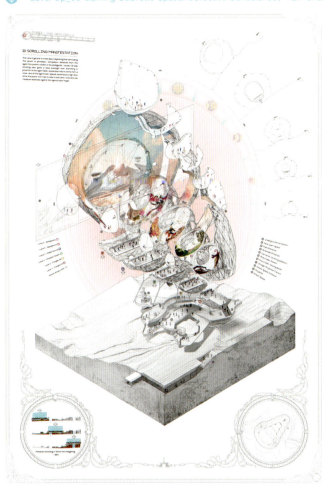
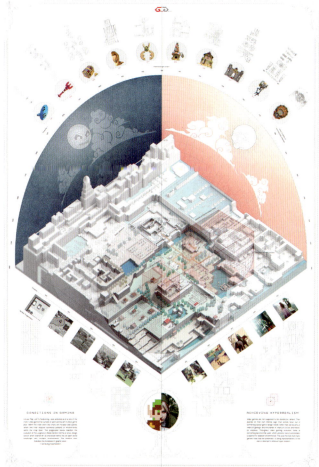

生命,是所有艺术作品都会涉及的永恒主题。随着科学技术的发展,生命在未来发展的可能性也带给人类更多前所未有的挑战。我们在探讨某一影响生命时长的因素时,不仅要设想其未来的样子,而且应回顾过去,了解其演变的过程,在掌握某一特定因素变化的规律时,我们就会精确地对其未来进行预判总结。下面这套作品正是在这样的角度下产生的思考,生命的质量不仅取决于你的生命倾向,而且取决于你对生命的态度,以及你对生活付出的整个过程,更取决于基因等元素。设计师从一个小单位——基因入手,对虽个头小却包含丰富信息的"固体"进行全方位剖析,并加入时间的概念,探讨基因在不同时间节点由于外界或自身原因所产生的变化,发现其对人类生命造成的影响是巨大的。

该作品所呈现的生命价值也决定了生命的质量,有价值的人生必然是有质量的人生。它通过系统研究医学上经典的遗传学基因,对人的生命的自然素质进行社会性衡量和评价,聚焦人类普遍的遗传疾病,对遗传疾病进行信息重组并为日后医学向大众公布数据提供方案。整体作品上升到思维空间理念,将具有厚度的基因置入一条时间轴上,探索它的"前世今生"。当然,在可视化表达层面,该作品没有采用固有的线性思维方式,而是采用叙事性的手法,站在非线性思维的角度,全方位视觉化基因对于生命质量的决定性作用。

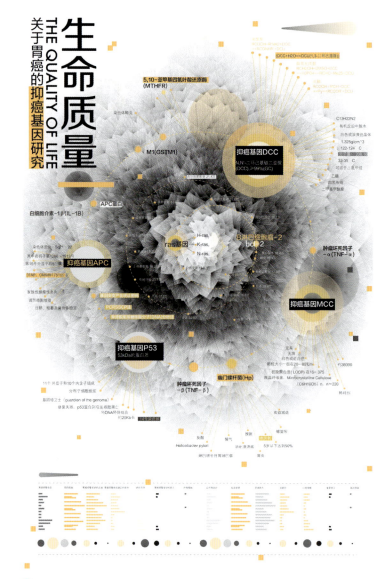

↑ 生命质量——关于胃癌的抑癌基因研究,作者:王平平,指导教师:赵璐,2018
↓ 生命质量——多基因遗传病及其发病率(1),作者:王平平,指导教师:赵璐,2018

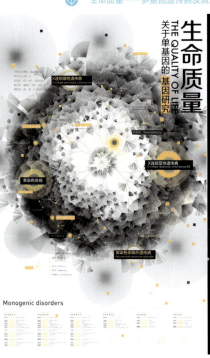
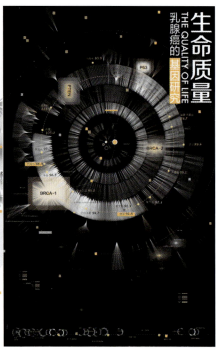

生命质量——多基因遗传病及其发病率（2），
作者：王平平，指导教师：赵璐，2018

大数据的信息设计思维在四维格局中基本解决了面临的实际问题，所以我们着重解释信息维度从零维到四维的演变。接下来，我们换一个思路诠释信息设计的维度，前面已述及，一维、二维、三维空间都类似于坐标轴，就连四维空间也是在三维坐标轴中增加一个线性坐标（时间轴），这里的坐标轴可以广义地理解为"变化的可能"，即"x"，也就是变量。因此，我们可以理解从零维信息到十维信息都是在原维度基础上增加一个变量"x"，编者认为这是比较直观、易于理解的维度概念。探讨信息的维度可以将信息想象成一个点，每增加一种可能，就是增加一个变量，这个变量由点、线、面、体升级到新的点、线、面、体，无数的体最终形成了一个"点"。这里包含信息的无限种变量，即信息的所有可能性。

如左图所示，该作品是在"大健康"语境下根据医疗可视化的分析方法，基于人文精神层面揭露更深刻的关于"生命与医疗和谐共生"的信息设计作品，设计者旨在呼吁人们珍惜生命，关注健康，并借"以生命质量的优劣来确定生命存在"的概念将主题跨越至更高维度的哲学思辨。该作品梳理了医疗领域热度率较高的知识信息，通过对典型患者的"焦点小组"（Focus Group）式调研方法及文献资料的学习，获取超越专业学科领域以外的"定性"类型数据。整套作品关注了单基因研究、多基因遗传病及发病率研究、抑癌基因研究及不同癌症类型的基因研究内容，试图将普通观者所认为的"专业且难懂"的科学知识通过可视化设计，能够便于阅读和理解，并达到更好地传播的目的。

需要说明的是，该作品在选题伊始就从信息维度视角将研究对象划分为专业、科普、大众3个维度，确保获取知识的受众群体涵盖了"专家""学习者""普通观者"3个层次，从内容上赋予作品多样性的基础特征。而在对信息进行梳理和分析的策略阶段、强调美感的信息表达阶段，设计者通过"升维思考+降维展现"的路径很好地完成了设计任务。具体来说，在信息策略阶段，设计者在对现有资料分析的过程中多次增加分析变量。以"肝癌基因的治疗学研究"单元为例：设计者在已有的包括"反义基因治疗""生物免疫治疗"等学术分析的基础之上增加了"研究热度"的变量，圆圈面积大小代表关注和讨论热度的大小；之后，又对信息逻辑实施二次"升维"，增加了"纹样"的变量，以求通过不同的图形样式进行可视化表达，让信息接收者可以很容易地区分不同术语，并建立关联。另外，信息的表达采取了抽象图形、机理概括的"降维"方法，在设计之中构建通俗且简洁的视觉语言。

最后，整套作品被统一处理为黄色调为主的视觉化方案，这可以看作在色彩关系中进行"降维"处理，在保证了色彩感知和对应信息传递的有效性基础之上，使得作品具有较高的艺术性和观赏性。

4.2.2 信息设计的升维和降维

了解信息维度关系后，我们可以将升维和降维导入工作，尤其会对大数据时代下的设计思维提供务实的帮助。同时，从信息设计的角度探讨升维、降维的概念，与后面大数据思维维度的介绍密切相关。

1. 升维

首先明确一个概念，升维的目的是"解释"，如人们最熟悉的二维空间实际就是用坐标来解释位置。为了达到对同一对象解释的高效目的，通常在解释的时候从不同的角度描述对象，如将对象是什么、属性如何、规律周期等说得很清晰。每一个角度就是一个维度。在执行信息设计的时候，如果设计师只描述它是什么、属性如何，那就是从二维结构解释对象；如果加上对象发展的规律描述，则是从三维结构探讨信息层级。

但是，维度的数量并不是考核信息设计中"解释效率"的最重要目标，而是"维度质量"。换句话说，相同维度或在减少维度的情况下，解释效率提高，才是升维。因此，升维不仅是指维度数增加，而且是指维度质量提高，维度数目降低，即解释效率＝有用工（维度质量）／总功（维度数目）。这是促使人们解释对象、描述现象更加精准有效的思维，同时也是用设计解决实际问题的方法之一。

那如何验证、解释效率提高呢？这就需要判断升维的过程是否在解释中接近本质。所谓升维，即提高解释效率，也就是提高维度质量，这个质量接近本质，更容易揭露事物的真相。这与编者之前所提到的信息设计中"本真设计"的核心是通过信息的传递达到描述数据的本质、揭露事物真相的目的完全一致[1]。从这一点来看，信息设计本身就是探讨如何利用升维高效描述对象的过程，因此，越能接近被描述对象的本质，就越符合信息设计"高效传递信息"的核心。这是判断信息设计作品好坏的重要标准，也是大数据时代下，指引数据转化信息，"提纯"有效信息的重要依据。只有提升对大体量数据解释的效率，才会使数据本身具备价值。

最后总结一下升维的两层含义：广义上增加维度数量，提升维度质量；狭义上接近本质，揭露真相，提升解释效率。

2. 降维

从字面上理解，降维是升维的反义词，但并非远离真相、降低解释效率的意思。所谓降维，就是通过不断升级维度质量，再回到较低维度层面，这样看待低纬度的对象更容易接近本质、接近真相。比如说，对于某个事物的描述，我们一般从"是什么（What）—怎么了（How）—为什么（Why）"3个维度来解释，这个顺序就是升维的过程；相反，"为什么（Why）—怎么了（How）—是什么（What）"就是降维的过程。试想，"为什么"都知道了，"怎么了"与"是什么"肯定就更明确了。

[1] 张儒赫.由"本原"到"本真"：浅析本真思想在信息设计中的应用[J].美术大观,2019（02）：110-111.

信息设计中常见的图标设计，在二维空间中就是一个平面的存在，不管如何改变方向与角度，都不可能描述图标的另一面。但在三维空间中，该图标变成具有长、宽、高，具有具体厚度的事物，对任何一面都了如指掌，那这个图标降到二维空间，自然就更容易对某一平面的解释更加精准。这就是"降维打击"，利用在高纬度的认知投射到低纬度层面，使得在低维层的解释回报率更加稳定，更容易接近本质。

对于降维打击，我们可以想象其居高处俯视下方的画面，就如同三维生物看相同的自己在二维空间中一样，不仅可以看到二维空间中的外轮廓，就连自己的背面、内部结构都看得十分清楚。二维生物努力一生，也仅是三维生物的一个面而已。所以，降维的目的是在高维层面对事物有更多的认知解释，并培养高效的行为特质，即"认得多 + 做得少"的能力；通过高级能力在低维层面让事情变得简单并易于达到目标，即"得到多"的结果，这就是人们所说的高效率"做少得多"。

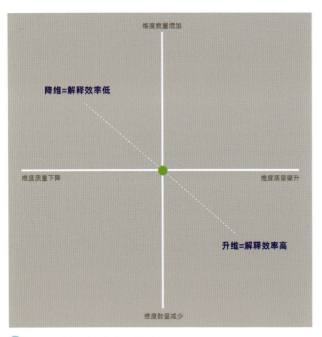

↑ 升维、降维示意图（1），张儒赫，2020

信息设计，尤其是大数据可视化设计，正需要对主题事物进行高纬度认知，通过数据调研、整合（二维信息，如定量）并对数据之间的关系进行关联，来掌握规律并无限接近事物真相和本质，对其进行未来结果的预测（三维信息，如相关），最终通过实验在时间的维度中制定未来策略，达到解决问题的目的（四维信息，如实验）。信息设计思维过程就是"降维打击"的过程，利用升级的解释思维，对可视化设计之后的作品即执行层面进行"打击"。也就是说，设计师在执行作品之前，应该对主题具有四维的解释能力，才能让自己的作品变得易于传递、通俗易懂，信息层级更加清晰稳定。

需要注意的是，设计师通常会花费更多时间和精力去了解主题的相关资料，具有更高层面的解释能力。假设他是四维物种，用户是三维物种，当然这并不代表用户是低级物种，而是因为在短时间内用户对相同主题的信息解释能力一定不如经过长期调研和思考的设计师全面。如何引导用户高效理解作品传递的概念，这是需要设计师对数据进行筛选的，毕竟三维生物无论做多大努力，都会因身处低维而对很多角度无法理解。所以，当设计师手里握有更多数据资源，并掌握更多事物本质的时候，

需考虑哪些有必要传递给用户，哪些可以删减，如何站在用户角度思考问题，哪些层面的信息解释是他们很难接触或根本不关心的内容。适度的设计可以让观众在接收作品信息的时候更加轻松，而过度设计会让用户迷失在作品中，这种"亚健康"状态正是设计师应该避免的问题。

4.2.3 从信息设计的角度探讨大数据维度的关系

1. 三大思维层次

（1）定量思维（描述性思维），即一切皆可测。定量思维是数据思维过程中分析与整合的基本依据，通过对全覆盖的数据进行描述，将其转变为信息，进而对用户提供有价值的解决方案。自然界和人类社会中的各种事物在数量上的变化，都是事物所发生质变的基础。

（2）相关思维（关联性思维），即一切皆可联。用户通过各种行为变量所产生的数据虽不尽相同，但都会有内在联系，只是在关注关联性的同时，保留那些与接下来要完成的主题设计有关、有价值的数据，舍弃与主题无关的数据。这也是大数据核心价值的体现。

（3）实验思维（攻略性思维），即一切皆可试。大数据通过对某一领域在未来的行为、结果预测，帮助用户制定策略。

大数据的三大思维层次，也是大数据的三大核心流程：描述（定量思维）—预测（相关思维）—攻略（实验思维）。这3种思维所具备的信息维度特质也会帮助我们在针对信息设计作品时站在更高的格局理解数据问题。编者尝试将维度概念导入大数据三大思维，大数据思维下的维度理念就是在代表信息的"点"基础上增加可能性变量，而对于大数据而言，到达信息的四维空间已经可以暂时满足目前数据工作的可能性：

定量思维，即描述 = 行为变量 + 数据变量，二维；

相关思维，即预测 = 行为变量 + 数据变量 + 规律变量，三维；

实验思维，即策略 = 行为变量 + 数据变量 + 规律变量 + 结果变量，四维。

在上述公式中，等号左边的描述都是动词，等号右边的变量都是名词，若干名词相加就会触发某一动词的实现。每一个变量就是一个维度，由上至下，下面的动词所代表的思维是在上面名词变量基础之上增加一个新的变量。所以，不难发现，从"定量思维"到"相关思维"，再到"实验思维"，正是由二维到四维的升维过程。下面我们对相关变量进行具体阐述。

① 行为："X=Behavior"。它是与"人本"相关的变量。一切行为产生的数据都来自"人为操作"，哪怕是对动物、生物、植物数据行为的收集，也来自"人为操作"。有"人"的参与，就一定会有"变数"，任何数据的收集和检测多少都会受参与者的主观影响而产生不稳定因素。这也是编者要提出的动植物行为所产生的数据也与"人"有关系的原因。

设计师对行为需要保持更加敏感的感知能力，这会对其设计的作品提供更多的思考空间。行为变量是数据变量的来源，与其他变量不同，二者是连带关系，任何行为发生开始的那一刻，数据随之而来，哪怕是睡觉，也会有来自脑电波、心跳频率、呼吸频率、血压等的数据，并且这些数据在睡前、入睡、

沉睡、初醒等不同时段会发生变化。因此，行为变量产生的数据本身具有横向（时间）和纵向（类别）的联系。也就是说，作品中的很多数据可能来源于不经意间的行为，就看我们如何抓住机会。

专注于信息领域的设计师更需要关注对用户行为变量的收集，行为变量受"人"影响，自然要考虑对主题集中体现的行为和其他行为的关系。还需要特别注意的是，行为和产生连带关系的数据变量是贯穿于大数据思维始终的，参与信息二维升四维的每一环节。数据思维的"定量"是指可以测试所有行为数据，从数量上揭示客体特征，这属于二维。但信息设计的作品，尤其是艺术可视化的作品，想让作品解释效率升入三维，那么在掌握行为所产生的数据同时，还需导入习惯 / 规律因素，也可以理解为运用大数据的相关思维促使被设计的信息作品提升到三维。

进行可视化设计之前，设计师都需要对数据整合筛选，在对行为进行检测和收集时，需要考虑很多习惯行为所产生的数据。它们可能是恒定不变的，或者变化不大的。也就是说，这类数据具备较强的稳定性，可能习惯类数据发生一点变化都会直接影响主题对象的解释。同时，习惯行为所形成的规律，会对未发生的行为进行预测。这种预测就是大数据思维的实验维度，即四维。

② 数据："X=Data"。数据是数据思维中较为基础的变量。数据变量的产生伴随着人行为的变化，并贯穿于所有思维维度的变量之中，可以看作零维的"点"。行为种类繁多，所以数据的类别也涵盖了纯数字、文字段、声音片段、视频片段等。人类是数据的缔造者，数据是人类行为的反馈。

作为信息设计师，数据是设计的"弹药"，在使用之前需要了解"弹药"的特性，让其更好地为我们服务。掌握数据的特点，也会让信息在可视化的过程中提高传播效率，使用户更容易理解作品主题。

数据的特征有很多，作为贯穿所有变量的基础，"变化"本身就是数据的特点，相同的数据会在不同语境下产生变化。例如，"3.14"在新闻语境下可能就代表"3月14日"，但是在数学语境下，它是圆周率的约数。

另外，相同数据在相同语境下会受时间维度的迁移而产生价值变化，就是我们所说的数据"保质期"效应。这个规律也不难理解，同种物品在不同时间节点，价值是不相等的。例如一款手机，在出产的时候肯定是当时最先进的移动端设备，价值可能被标注为"3000"。但随着时间推移，其价值每况愈下，肯定低于"3000"，也可能是一半。我们继续联想，如果经过百年之后，这款手机会成为古董，因为稀少的缘故，其价值会攀升到出产时数倍的价值，鉴赏价值远高于价格本身。所以，数据变量是有年龄因素在的，在网络时代，基本可以判定，新产生的数据价值要高于产生时间较久的数据，因此，数据变量的保质期特性只有在时间维度下才会凸显。

当然，数据的保质期特征恰恰说明数据由"功能是价值"转变为"数据本身是价值"，尤其在智能驱动下的物联网时代，数据是所有产品的价值。数据真正的价值在于思维创意和创造。设计的叙事性描述有很多方式，但数据可以通过创造填补无数还未发现、还未实现的空白领域。

在信息设计过程中，对数据的研究和整合伴随着设计的所有过程。设计师可以把数据想象成宝藏，价值越高的宝藏往往越埋藏在深处。当然，埋藏在土地最表层的和地下百米深处宝藏的挖掘成本也不一样。设计价格往往以时间成本为参照，时间越长，设计价格会相应越高，从这一点来看，设计可以理解为挖掘时间越长，深处的宝藏就越容易被发现。大数据的价值并不在"大"，而在于是否"有用"，数据的价值含量、挖掘成本远比数据的数量更重要。即便"万物可测"，也要考虑"量力而行"，挖掘数据间的关联。无关的数据"宝藏"即便再珍贵，也需要考虑放弃，这也是大数据思维在升维思考语境下的一种体现。

③ 规律："X=Regulation"。"Regulation"在英文中有两个含义：规律、规则。这很好地解释了规律变量就是描述长期反复的规则性动作，人们也将这种行为称为"习惯"，所以规律变量是具备时间性特征的。需要注意的是，"时间"的长度可以无限延伸：既定发生的反复行为是规律，这是过去时；而规律既包含对过去发生的反复行为的总结，又可以描述为通过已有规律对未来进行的总结性预测，可以解释过去和未来的对象。因此，规律变量本身具备时间的"长度"特质。

时态中的现在进行时是在漫长的时间轴上正在发生的时间，属于一个瞬间发生的叠加点，更像是量子力学中的"叠加态"理论，即处于某种形态、属性变化的瞬间过程。如果导入维度概念，"现在进行时"本身应该被看作一个"零维度"，它就是一个点，不具备长度。

作为信息设计师，在设计之前对数据进行的总结其实就是描述规律。这个过程其实就是关联数据的过程，也是大数据中的相关思维，即第三维度层面。数据间的关系在时间的作用下，会呈现多重关系。信息设计的呈现是一种视觉化的结果，用户停留在作品的时间非常短，我们需要在错综复杂的数据关系中找到最近描述对象本质的关系，并将这些数据用更为稳定的方式展现出来，让用户可以高效地了解被描述对象的真相。相关思维是设计过程中的重要考核目标，探究数据间的联系也是表达规律变量的重要方法。

④ 结果："X=Result"。变量也具备时间特质，结果变量的导入驱动相关思维升级到信息的四维。具体来说，"结果"根据时间特征分为已经发生的结果、正在发生的结果和未来预测的结果。大数据语境下的信息设计目标是通过对过去发生的结果进行收集和测试，研究已有的规律行为，并通过预测即将发生的行为（结果），最终达到制定未来策略的目的。

↑ 升维、降维示意图（2），张儒赫，2020

前面介绍了关于信息维度的内容,从维度出发,我们可以看到很多作品都在不经意间诠释了此概念,进而让信息设计的内容具备更高的视野和维度。"禅"取自"天之道,不争而善胜,不言而善应,不召而自来,坦然而善谋"。"禅道"作为比较受欢迎的设计主题,经常被不同的艺术家用先进的视觉语言来表达,但作为传统且经典的深刻型主题,这类作品一直在寻求表达方式上的突破。下面这套作品运用大数据思维的定量思维、关联思维和策略思维,在可视化层面对"禅"进行了一次信息化的诠释。这套作品先用抽象的图形语言对"禅道"所蕴含的关键词进行符号化提取,这是典型的视觉化定量思维,虽然没有对数据进行度量,但是设计师先绘制了一套符号,这就是制定作品的"规则",然后通过动态图形的手法将这些元素相关联,配合一些必备信息进行展现,观众在展品前可以体会到设计师想要表达的深刻含义。这种由抽象到具象的过程恰恰能在观众脑海中形成共鸣。

这套作品最有意思的地方是策略思维。我们所理解的策略是对未来结果进行防御性指导,但是这套作品的策略是引导观众在开放性的结局中找到属于自己的"禅"。每个人对这个抽象概念的认知是不同的,设计师选天地之所言、所行、所书、所画4个系列,取其自然形态,展开视觉文化元素探索。不同的形态营造出万物在共存空间中纯粹、自在的秩序感。万物本为一体,不斗争、不言语、不召唤,顺应宇宙自然规律,感受自身存在,坦然修养自我,完善自我。

> 这套作品旨在通过"禅意"内容的可视化展现,在展览过程中有意识地增加作品独有的"秩序感"场域,引导观众置身于沉浸式的信息读取体验。从信息维度角度来看,这套作品本身将"禅"之意义从语言、行为、书写、图象4个维度进行分析,通过具有抽象化特征的圆点、直线等图形映射信息关系,诠释内容主题。而从展示环境角度分析,这套作品的布展方式突破了传统的墙面二维展示方法,从更为立体的三维空间梳理信息层次,并运用数字媒体技术对"禅"之善意、"禅"之自在的美感进行了虚拟现实表达。整套作品整合了"平面—空间—虚拟"的升维叙事方法,进一步体现了信息层级可以多维度、多样化表达的特征。

禅，作者：王超义，指导教师：赵璐，2018

设计师对于主题的思考过程恰恰是思维模式中的实验思维，在对代表主题的符号化数据、人类对禅道理解的行为基础之上，总结其规律特征，并对结果做开放型实验，整套作品形成完美的数据思维闭环，看似没有数据，但每一个思考和执行环节都运用了数据资源和数据思维。信息设计发展至今，越来越多的作品呈现出这种趋势，即看不见"数据"的可视化作品也被定义为信息设计类表达，因为数据的概念不应该是某一个数或一串数，而应该是全面的、无穷的、抽象的，更是有生命力的物质。

大数据的价值发掘体现在策略的制定上，只有越过现在，"看到实际的未来"，才能更好地制定策略，从而实现升维。换句话说，策略是在对未来结果实现准确预判的基础上进行的一种指导行为，欲达到大到大数据的实验思维（四维），必须先对未来结果产生信服的预判。我们认为，人工智能时代实现"预见未来"，应该就是指大数据思维的实验思维——真正的预见是为了准确的策略实现。

从维度来看，结果变量是在相关思维中增加了时间维度，数据在时间持续态下生存发展，这是从信息的三维空间升入四维空间的过程。所以，转换到设计领域，常被提及的、需要大量数据可视化工作的"可持续发展"设计就是在现有思维中增加时间维度，解释对象随着时间演变而产生的结果。无论是结果的预测还是结果本身的时间特征，"可持续发展"的概念就是四维信息的描述性解释，也是大数据思维中实验思维的体现。

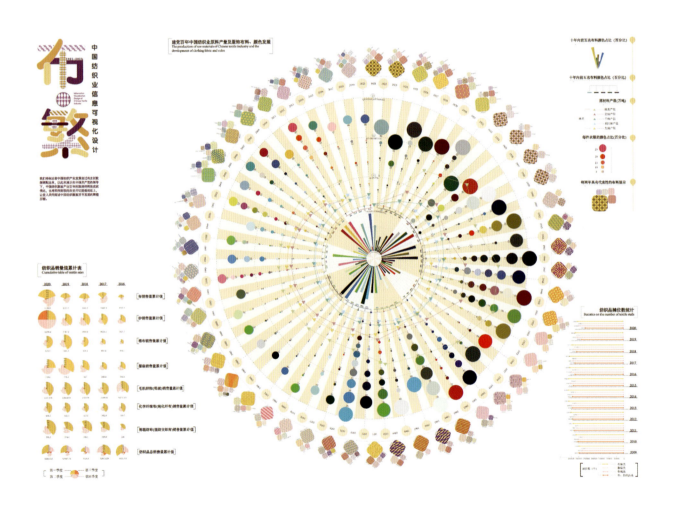

↑ 布繁（1），作者：宋梓萌 陶怡然，指导教师：赵璐 刘放 毕卓异，2021

光阴荏苒，记忆绵长，中国纺织服装产业随着时代的变迁愈发茁壮。中国共产党的百年征程见证了中国纺织服装产业的每一步发展，也见证了中国纺织工业体系从无到有、由弱到强的光辉历程。我们将标志着中国纺织服装产业发展变迁的史证数据调配出来，以此来展示在中国共产党的领导下，中国纺织服装产业在百年间取得的辉煌成就。借此契机，也将那些斑驳的历史印记提炼到纸上，让世人共同阅读中国纺织服装产业百年发展的辉煌历程。

第 4 章 让信息充分地呼吸——信息维度对新媒体的影响

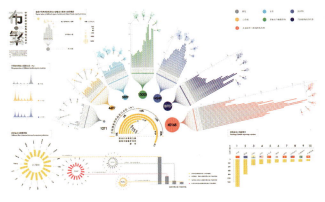
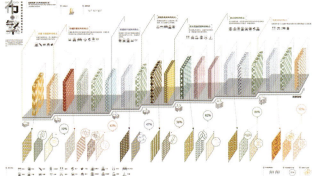

布繁（2），作者：宋梓萌 陶怡然，指导教师：赵璐 刘放 毕卓异，2021

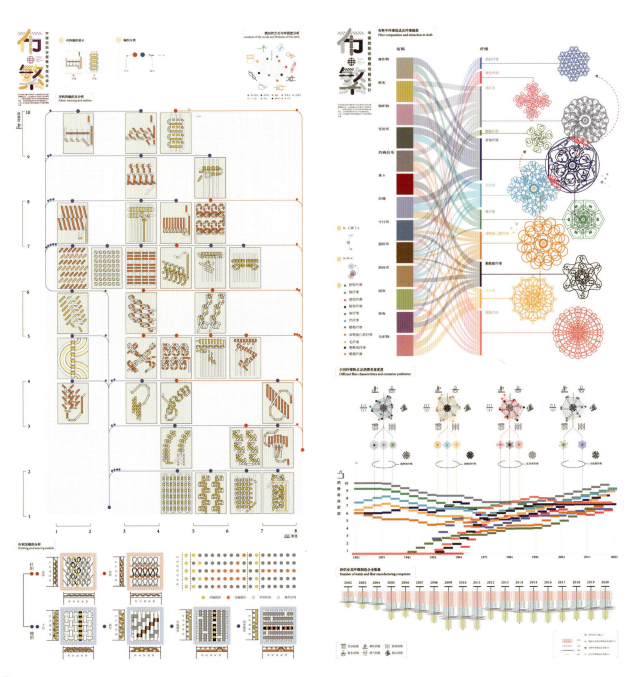

布繁（3），作者：宋梓萌 陶怡然，指导教师：赵璐 刘放 毕卓异，2021

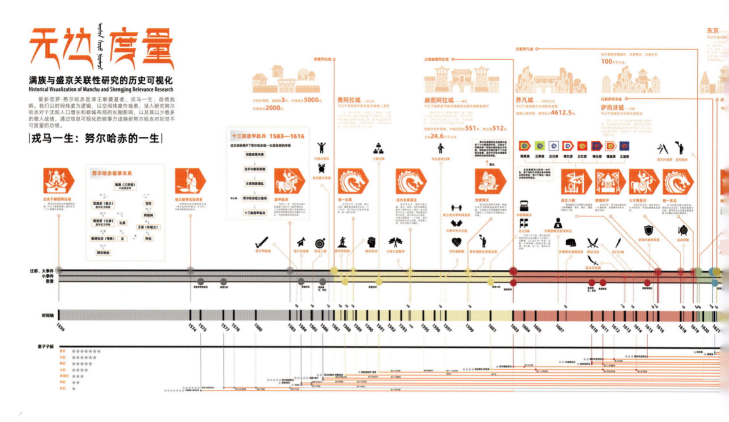
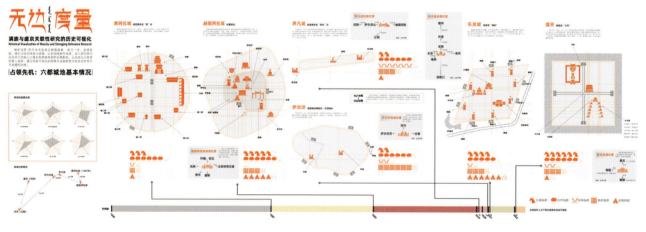
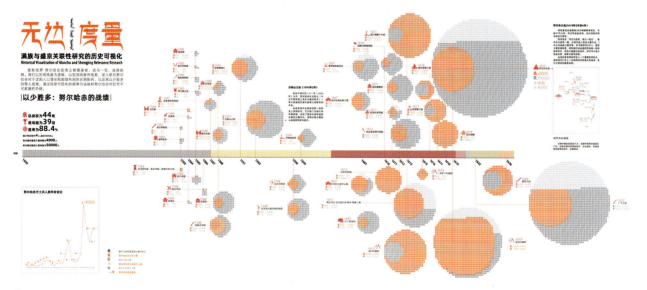

无边度量（2），作者：张冰雪子 魏鹭苹，指导教师：赵璐 张儒赫 孙艺嘉，2021

无边度量（1），作者：张冰雪子 魏鑾苹，指导教师：赵璐 张儒赫 孙艺嘉，2021

"无边度量"是典型的运用变量梳理数据来表达信息的作品，根据与努尔哈赤紧密相关的个人经历、战斗胜负、城池建设、人口发展等内容，分别创建以时间变量、空间变量、行为变量为逻辑支撑点的信息图。与前面介绍的作品不同，该作品没有试图通过某一张信息图海报进行信息升维，而是针对具体内容，聚焦可视化一两个变量对信息内容产生的变化，如努尔哈赤一生的主要事迹是在单一的时间变量下叙事从出生、成年到成名再到故去的传奇经历；而城池建设则是通过空间变量配合时间变量，梳理总结出在不同时期，努尔哈赤建设城市的规律和方法。从全局视野来看，该作品单独每一张内容并没有较强的升维叙事体验，但是如果按照一定顺序欣赏，观众会对努尔哈赤有一个较为完整、清晰的了解，这可以看作信息层级在接收者大脑中认知层面的升维。

> 努尔哈赤是清王朝的奠基者，戎马一生，战绩彪炳。我们以时间维度为逻辑，以空间维度为线索，深入研究努尔哈赤对于沈阳人口增长和都城布局的长期影响，以及其以少胜多的傲人战绩，通过信息可视化的叙事方法映射努尔哈赤对后世不可度量的功绩。

2. 总结

大数据的三大思维与信息维度关系密切，每一层思维结构都符合维度特质，如用户的某一行为是在坐标轴上由开始到结束就是两点之间的连线，开始即为零维的点；单独一个行为变量的开始结束可以看作一条象征一维的连线；一次完整行为产生的数据会有很多，与主题相关的可能是某一数据集合，也被看作另外一个点，与起始点连线形成另一条直线，二者组成一组具有高度和长度的坐标轴，即为二维信息；在此基础上，探究时间影响下多次重复的数据，即加入规律变量，关联数据之间的联系，这属于具备立体特征的三维信息，无论数据有多少需要关联，都是在一个立体空间中进行联系，也是在三维中产生变化；通过关联数据总结过去结果、利用设定的决策决定未来结果，这相当于数据通过关联之后，具有长、宽、高立体维度特质，在此基础之上加入时间轴的概念，这是四维信息。

根据前面提到的信息的 11 个维度是由点、线、面、体至下一层次的点、线、面、体来划分的原理来看，实验思维是将相关思维（三维一体）缩成一个点，相当于一个新"奇点"，然后由更高层次的实验思维将具有"长、宽、高"的相关思维拉成一条线，在时间的牵引下，形成持续态的四维层面。

信息设计力求通过一系列的推导和视觉化工作，让用户更快地对被解释对象产生深度认知，这是合格的信息设计作品；能够在作品中很好地展现隐藏的规律，并能借此对未来产生预测，这是好的信息设计作品；在视觉化作品中通过媒介和方法论的执行，引导用户制定策略，给出最为真实的建议，这是优秀的信息设计作品。

通过信息维度的理解，将大数据导入三大思维，其目的是引导设计师，即作品的"人"能够站在更高格局思考和理解数据问题，在视觉化过程中，可以"俯视"所有设计资源，在透彻地了解用户"想得到什么"的同时，也能知道自己"该保留什么"。从维度的角度思考问题，我们会发现包括设计在内的所有工作都是在思考人所在时间和空间发生的叙事性过程。关注人类对于解释对象的认知，实际就是设计作品的品质和设计师品格的体现。宇宙是一个装满无限大数据的容器，产生的信息犹如在人头顶上织成的硕大无边的网，每个人都可以是承载信息的微小数据，经过不同维度的跨越，无论在哪一个空间，数据与信息终将无限接近真相，在通过设计表达本质的同时，回归设计的本真。

潜意识可视化（1），赵璐 张儒赫 黄兆正，2022

相关文献指出，针对心理问题患者所引发的负面极端事件多发于凌晨四点左右，主要是因为这类事件的冲动性与人类潜意识有重要联系。另外，人类睡眠所产生的鼾声、磨牙声、梦话等声音，以及大脑所形成的脑电波，都能客观反馈人的潜意识情况。因此，该作品基于对受访者睡眠时发出声音的数据、脑电波的数据的收集，通过Touch Designer实现可视化的"算法生成"技术，尝试将受访者在睡眠时"听不见的声音"（鼾声、磨牙声、梦话）可视化、"看不到的数据"（脑电波的振幅趋势）具像化，进而对人类的潜意识进行叙事性表达，以达到通过潜意识的可视化图形归纳总结在特殊时间段产生的负面极端事件倾向的可能性。通过算法得到的"生成艺术"具有一定的唯一性，这就好似身份证的功能，代表了不同受访者的个体身份认同。结果也表明，受访者对于代表自己的可视化图形结果的认同率高达80%。最终，以上研究结果可以让更多的用户可以感知自己的潜意识，监测自己的身心健康情况。

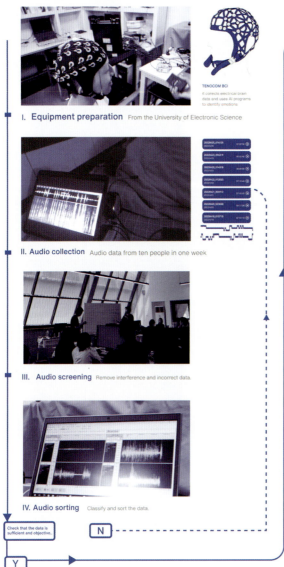

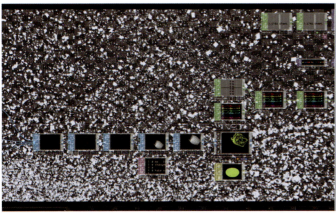

信息设计与媒体设计基础

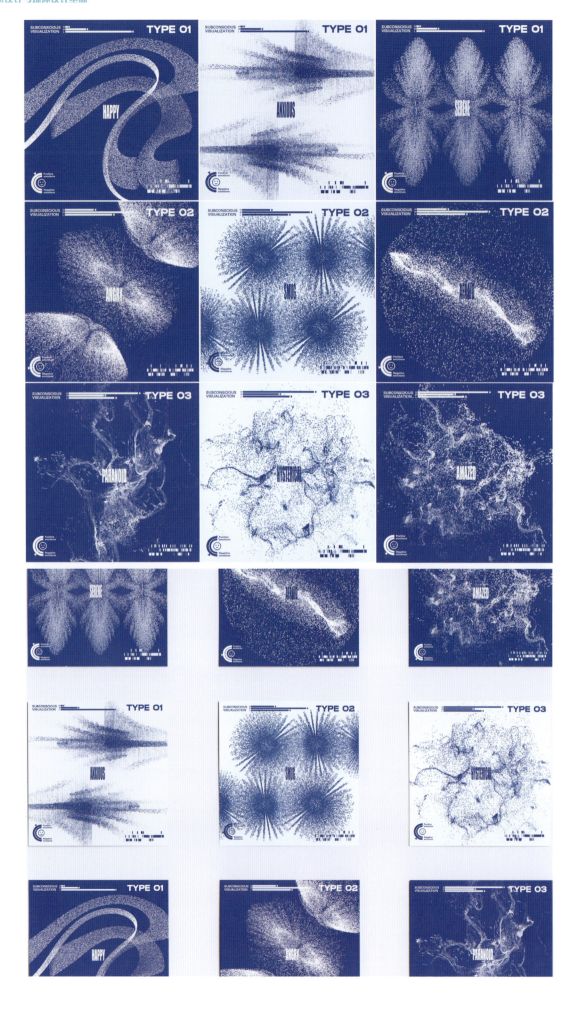

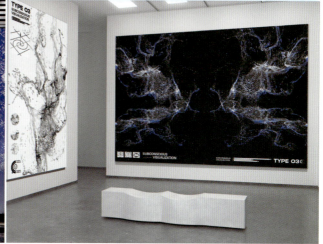

↙↑ 潜意识可视化（2），赵璐 张儒赫 黄兆正，2022

该作品的灵感来自西格蒙德·弗洛伊德的《梦的解析》（方厚升译，浙江文艺出版社，2016）。在对梦的"三原则"分析中，先确定收集睡眠相关数据与潜意识情绪相关联的信息设计主题。在对"艺术 + 人工智能"的文献学习中，进一步明确通过 Touch Design 对睡眠时收集的声音数据进行可视化表达，驱动"看不见的数据"并使其得以视觉化呈现。最后，通过对可视化图形中的高、中、低音频进行科学分析，基于可视化图形判断受访者睡眠时的潜意识情况，给出调整睡眠状态最合理的方法策略。

该作品在创作初期，用收音设备对受访者睡眠时发出的各种声音进行捕捉，这是典型的将人的行为与数据之间进行关联，实现了对睡眠声音这种"看不见数据"的测量，是定量思维；而对于睡眠数据，即声音的可视化呈现，推导出人的大脑处于休息状态下的潜意识过程，则是在行为和数据变量的基础上增加了声音可视化与潜意识的规律变量，赋予这两种事物的关联性，属于相关思维；对受访者提出改善睡眠状态的策略是，在前两者的基础上增加本次可视化在信息架构层面的结果变量，即让受访者对本次设计的目的产生认知，这种带有攻略性结果的呈现则属于三大思维的实验思维，最终使这套有关声音的作品实现了信息价值。

4.3 新媒体语境下的可视化表达

4.3.1 动静融合

进入新媒体时代,信息的传播方式变得更加多元化。核心视觉出现后,必须很快嫁接到其他媒介上。所以,从设计的角度来说,新媒体时代的视觉传达设计,最重要的工作已经转化为如何突出表现设计之初的核心视觉形象或核心概念。你可以使用任何你想得到的工具来创作你的信息图象,重要的是要发挥你的创意,但在发挥创意的同时不能失去传统的设计美学理论支撑。

把复杂抽象的数据可视化,创意地展示信息的魅力,反映在形式上,就是对空间的合理运用。在有限的空间内,美观、简洁、有条理地展示无限的信息,需要结合信息的认知与交流原则,让美学与功能齐头并进。而在新媒体语境下,我们可以在静态的信息可视化基础之上加入动态化形式,如音频、视频、动画和交互等。动态图表较之静态图表具有更强的形象展示性,具备更强的空间叙事性和更有效的交互性,能够从视觉和听觉上全方位地刺激受众的感官,帮助他们思考、记忆、增进认知、加速沟通。

从过往案例来看,空间叙事的表达要借助信息叙事的表达。信息传播路径中对于观众的认知性描述可以带给空间中"人"最直接的感受。例如,在下图所示的未来动物园项目中,设计团队 Project On Museum 受邀参展并负责 2019 年设计节六大主线中的"育:寿山动物园视觉整合新提案",图中展示的是设计团队为设计节设计制作的动态信息展示屏。这种动态的信息可视化表达不仅仅是驱动复杂信息高效传递的方式,更是在空间和人之中叙事交互的一种调和剂,让观众的体验从内容上就可以达到"沉浸式"的感受。

信息可视化就是将信息转化为一种可视的"形",新媒体语境下,在信息图形中使用动态图表,可以发挥这种"形"的延展,从而形成信息可视化的动静融合。同时,在动态图表中,信息常常采用非线性结构进行组织,叙事方式也较传统更为自由,可以在图表中的不同信息之间进行跳转,让不同模块或不同层级的信息建立起有效的联系,使信息互为补充,以达到扩容的目的。

【未来动物园计划】

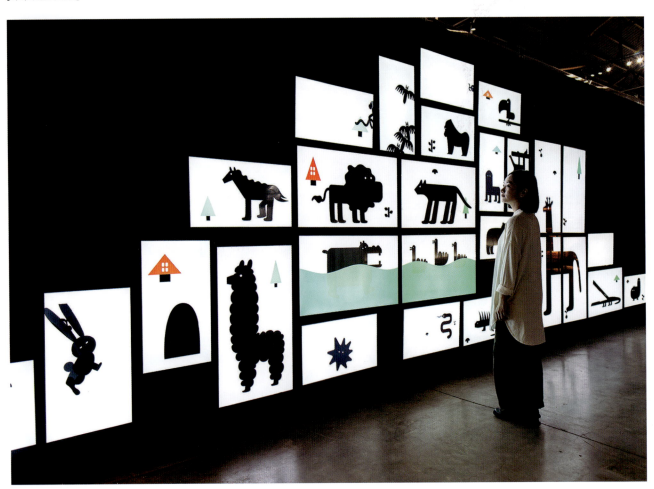

↑ 未来动物园计划(展览现场动态信息演绎),Project On Museum,2019

4.3.2 升维多元

在未来社会发展的多元可能性下，信息可视化作为视觉传达设计的新基因，跨越语言屏障、高效传达等优点逐步显现，将创造信息时代视觉的新图景。本书已经重点介绍过"维度"和"升维"理论，本节主要分享"多元"的概念，而"多元发展"也一直是现代社会探讨的热词。

"多"字不需要描述，即"数量大"，重点还是"元"。编者查阅资料发现，哲学上曾专门对"元问题"（Mate Problem）进行过描述，它是最基础的、最核心的问题。具体来说，就是抛开事物表面条件和限制，深入挖掘事物的普遍性本质，即"究竟产生此结果的原因"是什么。从这一概念的描述我们不难发现，"元"就是基础，是事物原因的初始状态，在探讨某领域问题之前若未解答此领域的"元问题"，则其他任何行为都是毫无意义的。现如今，"多元"可以与很多词语组成更为时代化的词汇，如多元社会，它是指在社会中，不同种族、民族、社会群体在命运共同体的框架下，持续发展自有的传统文化或利益。

因此，"多元"发展至今，更容易被定义为"类别"。我们所说的"多元化"就是指事物的发展，它有多种类别、多种行业。当然，这个类别包括大小两种层面：大层面，诸如种族和文化就是两个不相干的大类别，更像是维度的概念；小层面，即种族里的黄种人、白种人等。当然，无论是大范围还是小范围，"多元"都是在指定社会环境下稳定的、秩序化的、持续的发展。因此，多元发展的前提条件是"和谐共存"，不同类别（种族、民族、文化）互相得到认同，不存在任何歧视或差别对待，每个类别互相包容、彼此尊重、自由平等。所以，越来越多的人认为多元模式是现代社会的重要特征，也是科学、文化、经济、社会发展的核心推动力。

如果探讨社会多元化产生的原因，编者会认为"差异"是其动力。正是因为差异的存在，才促进了事物的发展，我们的世界才变得丰富，我们才拥有多种类别，包括不同的行业、文化、社会、种族、民族、信仰、习俗经济等，甚至人类的差异化思维。有了差异性变化，人对周围的这种变化获得属于自己的感知，不同人对差异的感受不同，这种不同来自领悟能力的差异、思维模式的差异、认知敏感度的差异等。这些差异结合在一起，就变成了"多元"。比方说，受西方文化影响，有的人就会接受西装的扮相；在习俗上，有人吃比萨喝咖啡，但也有热衷于品茶食素的；在思维上有人活跃自由，但也有很多人习惯保守独处。仔细想想，近代文明的"西学东渐"，不就是多元化的表现吗？

从社会转向个人，人的智商也呈现出多元化。美国发展心理学家霍华德·加德纳（Howard Gardner）在1983年提出多元智能的概念，打破了我们原有的认为人类潜能意识的评价只能依据智商一种类别的理论。所谓多元智能，即强调每一个人都具有8种智能：语言智能、逻辑数学智能、空间智能、身体动觉智能、音乐智能、人际智能、自我认知智能、自然认知智能。因为每个人的智能组合不同，所以不同情况的人都有自己的强势智能，当然也具有弱势智能。不难理解，人类的多元智能也以差异性为基础，多种智能融合共生的理论，可以让我们更加全面地认识一个人。人的完整度不是根据智商高低来评价的，这是人本综合体的表象，更是多元中"和谐发展"的根本特征。

之前已经重点提到，一个维度就是一个变量，而变量更容易被解释为"变化的可能"。多元也是因为差异的变化而产生的，因此，从这个角度来看，多元和维度有一定关联，二者区别不是很大，我们在艺术层面的研究不需要对二者进行咬文嚼字的概念区分。如果非要对两个词作区分不可，编者认为维度来自思维的变量，是一种更为抽象的概念，而多元更多来自具象的类别属性。

总体来说，信息设计的升维多元因数字媒体艺术的发展而使得信息设计在视觉语言的表现和信息传递介质的选择上都拥有了更多的可能性。这种可能性就是变化的，分开来说，在思维上信息是多维的，在信息本身的种类和表现手段上是多元的。

↑ Explore The Ocean—Interactive Scientific Poster（1），Science Communication Lab，2019

这是一套交互式科学海报"探索海洋"，是为了让赫姆霍尔兹海洋研究中心的科学家在哈伯-劳埃德邮轮公司的新考察船上解释复杂的海洋研究而设计的。该海报的内容丰富，共分为4章15集，提供了广泛的数据可视化内容，如大气和洋流、海洋资源、板块边界、海啸事件、渔获量和运动等；详细的3D动画和广泛的数据可视化以一种清晰易懂的方式解释了世界海洋中的问题和过程。

旅客在每次参观时，都会被邀请轮流扮演不同的角色，学习有关海洋探索的知识。同时，这套交互式可视化海报的每一个主题都通过音频解说来解释，就像科学家自己在讲座中展示他们的研究主题一样，这样有助于学生自学海报内容。

Explore The Ocean—Interactive Scientific Poster（2）, Science Communication Lab, 2019

受 Brunt Wood 委托，Brendan Dawes 设计了新建筑的门厅"Fermata"，将建筑内部和周围的状态实时互动可视化，创作出一件不断发展的艺术作品。

在音乐记谱法中，Fermata 指的是一个音符应保持在其正常持续时间之外。受此启发，该作品使用各种数据源，在大屏幕显示器上构建这些数据源的抽象表示。穿过门厅的游客会触发流动的轨迹，这些轨迹会被他们所穿的衣服染上颜色，而身前的风速和风向会影响这些轨迹的运动。一个巨大的网格状物体在背景中起伏变化，根据建筑当前的能源使用情况变更着色，从代表低能源使用的绿色一直到代表高能源使用的红色。最后，社交媒体上关于 Neo 和 Manchester 的讨论创造了尖尖的球体，在画布上留下标点符号，而它们的大小和速度由推文的大小决定。

Fermata，Brendan Dawes，2017

信息设计与媒体设计基础

↑ YO Y EL MUNDO（我和世界）(1)，Mireia Trius & Joana Casals，2019

该作品是一本面向儿童展现视觉化设计的书，由一组组有趣的信息图表组成，内容丰富多彩。书中每一页都专注于一个主题，如不同国家的人吃早餐情况、世界上最糟糕的城市交通等，让学习变得直观有趣。在信息层次上，该作品虽然没有太过复杂的升维架构，但在信息表达上，却采用了视觉降维的方法对信息图形进行概括，用直观且抽象的视觉符号对内容进行叙事。

YO Y EL MUNDO（我和世界）（2），Mireia Trius & Joana Casals，2019

从维度与角度层面来说，信息展现的变量应该被考虑得更全面、更完整，信息传递的完整性需要进行升维考虑。作为设计师，尤其是信息设计师，得到的数据在转化为信息的过程中应具备升维意识，也就是在探讨如何展现一组或多组信息的同时，敢于将信息用不同的变量去描述，从而得到不可预估的信息结果。一种信息维度增加另一种变量，可以对主题产生其他或更为深远的影响；而这组信息从时间维度出发和从地理位置角度出发展现的主题结果也不尽相同。这就是信息的升维处理。信息设计的核心是"创建有效的沟通"，现如今的信息在交流中已不仅停留在表面意义的"沟通"上，而且应该通过信息的交流和互通，得到超出预期的可能。这才是信息的原始形态——数据的价值。如果设计师一得到任何数据，就用视觉语言描述数据本身的故事，那还不如用最普通的语言去传递数据背后的信息更直接、高效。之所以鼓励对信息进行升维思考，就是要在既定事实的基础之上，加入更多的条件基础，这种变量的增加可以帮助设计师挖掘信息鲜为人知的一面，也就是事实所存在的"未知"。设计的信息是要带领用户发现"未知"的，这种"未知"，即对未来结果的预判。

从多元角度探讨，信息的调研、获得、整理方法按照类别划分，也具备多元特征，如计算机收集整理的数据和人工走访所得到的信息，在方法上肯定是变化的、不同的。而新媒体语境下的信息设计，多元化更多体现在信息的呈现手段上。在互联网时代，尤其是 Web 2.0 时代，信息浪潮来自全体网民，任何人都是网络中信息传递的创造者，同时也在时刻成为接收者。在人工智能的加持下，信息呈现的多元化所引爆的变革正在改变这个世界。人类在网络中的权级是平等和自由的，这就为信息传递的多元创造了很好的基础，也与多元的概念保持一致。

根据所要传递的内容不同，信息流的视觉语言呈百花齐放之势：静态的转向为动态的，无声的转变为有声的，平面的转变为立体的，稳定的也可以是生长的。信息的可视化表达正通过严谨的信息层级建设、逻辑的结构布局跨越语言的障碍，以图形符号为出发点，尝试以合理的受众视觉流为导向，促使信息的认知变得更加高效和迅速。更多的作品和实践都依托数字媒体技术，以话题、问题、策略为核心载体，将未来社会发展的多元可能性以网络新时代的平等自由来赋能"信息叙事"的创新。

升维多元，都是由不同角度的变化所致，总结说来还是因为时代的变化，包括科学技术、文化、认知都在变化。我们在努力探索各个领域认知边界的同时，要适应这种变化，升维多元不仅针对信息设计的思考与执行方法，而且送给我们一剂良药，顺势而为，变化发展。

下面这套作品是设计团队聚焦空间维度概念，尝试多元化信息表达的案例。从表面来看，这套作品不是传统意义上的信息设计作品，但设计师还是以信息传递为基础，更多探讨的是图形化在不同媒体中呈现的可能性。这种极具探索精神的作品在视觉语言上可能没有典型的"数据""文字"信息等，但仍然是以"建立良好的沟通"为目的的综合性设计作品，为我们探讨信息设计提供了潜在的建设性意见。

空间维度的可视化构建是从宏观角度探索信息设计的研究方法，而从微观角度来看，这套作品在信息层级的梳理上也凸显了信息维度的思考。作品内容基于客观存在的真实空间、人类所认知的主客观空间及人类意识中的精神空间三重世界，实则是针对"空间"构建了三大维度，设计师将 3 个维度的空间

三维 Three-dimensional｜升序维度 Ascending Dimension｜二维展开 Two-dimensional Expansion｜内真空 Internal Vacuum｜曲率 Curvature｜外真空 External Vacuum

空间原子 Space Atom｜二维囚牢 Two-dimensinal Prison｜方向 Direction｜分支的空间 Space of Branches｜连续空间 Continuous Space｜空间的边缘 Edge of Space

手征 Chiral｜空间嵌套 Spatial Nesting｜空间错觉 Spatial illusion｜欧几里得空间 Euclidean Space｜欧几里得空间－负 Euclidean Space－Negative｜非欧几里得 Non Euclidean

奇点 Singularity｜涌现 Emerge｜坍塌 Collapse｜聚合 Polymerization｜离散 Dispersed｜拓扑 Topology

空间悖论——基于生成艺术的空间图形创意表达与设计研究（1），作者：尤权，指导教师：赵璐，2020

在时间序列下进行转换，构建出虚实交错的数字化场景，很好地诠释了"空间包裹意识，空间存在于意识之中"的观念。

这套作品在视觉表达上采取概念影像设计与空间图形创意表达相结合的方式，这种表达方式的多元化加速了作品信息的传递，更增加了作品本身视觉上的强度。空间图形创意表达研究是以生成艺术为主要设计表现形式，基于多种空间问题、理论与概念，利用代码进行非真实三维空间图形的构建与表达，并在此基础之上进行开发应用。将虚拟空间图形应用于现实场景，利用增强现实技术与空间产生互动，以"打破空间的边缘"为概念，形成由平面向空间三维与虚拟多维的衍变，以多种空间交融的视觉效果，引发人们对于空间性与真实性的双重思考。

需要特别指出的是，影片以3种"世界"形态为背景，即实体所存在的空间世界、分形所构成的多维世界及逻辑（人类意识）的世界。这3种"世界"形态间的转化与交叠，是对实体与真空、空间与意识两种辩证的表述，即"是实体世界中存有真空，还是实体世界被真空所包围""是空间包裹着意识，还是空间存在于意识"。

"空间是否存在一个最外部的边界，我们又能否将手伸过它？"这套作品以阿契塔（Archytas）率先提出的"空间的边缘"难题为出发点，建立在相对主义者与绝对主义者关于潜无穷与实无穷的空间理论之上，是对空间的边界、外延与存在的思考。可以看出，如果仅从"空间边缘"的角度来思考主题，最终呈现的信息是单一的、一维的，但如果将空间变量和思想变量进行结合，信息升维之后所要讲述的故事会丰富很多。

空间悖论——基于生成艺术的空间图形创意表达与设计研究（2），作者：尤权，指导教师：赵璐，2020

空间悖论——基于生成艺术的空间图形创意表达与设计研究（视频截图），作者：尤权，指导教师：赵璐，2020

4.3.3 智能变化

20世纪60年代信息革命以来，个人电脑逐步成为计算机的主要形式，艺术家开始使用这一媒介用于艺术表现，这种艺术表现通常称为新媒体艺术。新媒体艺术形式随着技术的变化不断发展，除了计算机、数码与网络等技术手段以外，智能化媒介的作用也逐步显现。在这个人与影像、计算机、网络与智能设备密不可分的时代，人们也需要更多的可以表现这个时代特征的艺术形式，高科技和智能化可以充分帮助艺术家进行新媒体艺术创作。同时，具有处理信息的智能化和传输信息高速性特征的新媒体，能够突破二维平面等方面的优越功能，所以受到越来越多的可视化设计与可视分析领域的关注，成为信息社会中的主力军。与传统媒介如报刊相比，连接在信息高速公路网络上的新媒体的传播速度令其望尘莫及。

人类已经悄悄迈入人工智能的时代，在这个时代，以网络为平台、以数码为媒介的新媒体艺术在全球的发展日新月异。信息技术被广泛应用于文化、教育、商业等方面，很多艺术家借此创造出了许多互动性的作品。信息艺术能够展示一个社会科学与艺术完美结合及协同发展的最新成果，以鲜明的数字信息经济和文化精神来引领科学技术的应用。但是，处于信息爆炸中的人们缺乏注意力和耐性，以及对信息的敏感度。在信息技术高速发展的背景下，如何才能有效、便捷地获取人们所需要的信息？有很多新兴技术可以帮助人们获取信息，但这些技术本身复杂难懂，而依托于智能化的信息设计所要解决的问题就是让人们"有效"地阅读信息。

在新冠肺炎疫情的影响下，世界各地的社会秩序和政策导向都发生了变化，我们能去的地方从听觉上区分是不尽相同的。麻省理工学院可感知城市实验室（MIT Senseable City Lab）通过分析世界各地著名公园的音频，来识别诸如人类声音、紧急警报、街道音乐、自然声音（如鸟鸣、昆虫等）、狗吠和周围城市噪声等声音的变化。该实验室从过去几年公园散步的YouTube视频中提取音频文件，并将它们与志愿者在新冠肺炎疫情期间沿同一路径记录的步行数据进行比较，最终完成了这套作品。无论从数据还是从视觉来看，这都是一个有趣、值得一看的可视化作品。

> 该作品的声音信息以三维视图展现，映射路径上的不同点和渐变线表示更安静或更吵闹的声音分布，而更大的声音占据了更多的空间。
>
> 该作品是作者的一次有趣尝试和探索，声音分类和数据或许有些粗糙，如根据作品呈现的信息，纽约中央公园的鸟鸣声在足迹中没有体现，但作者在音频剪辑中还是会隐约听到鸟的叫声。

Park Sounds Before and During the Pandemic 网站截图（1），MIT Senseable City Lab，2020

Park Sounds Before and During the Pandemic 网站截图（2），MIT Senseable City Lab，2020

随着网络技术的不断强大，人工智能也得到了迅速的发展，这是社会需求与科学技术发展的共同作用的结果。网络与智能化技术的发展也带动了新媒体艺术形式的应用，这些艺术创作反过来又促进了网络与智能技术的发展。这些技术将越来越广泛地影响不同领域的艺术创作，为人们提供更多样且快捷的表达信息的方式。

下面这套作品是与 Ather Energy 电动汽车公司合作，为每位试驾者的试驾体验创建的实时个性化数据可视化作品。当这款电动汽车的潜在客户和买家来到体验中心时，数据墙将显示骑手转弯时的速度、车辆的效率等信息。作品颜色的选择是由该品牌设计语言中的颜色延展而来的。每次试驾后，数据墙都会画出独特的"签名"，这些"签名"来自骑乘电动汽车时感受到的横向和纵向力。由于不同的车手留下了不同的行驶轨迹，所以我们能看到各种各样的骑手签名。

Ather Data Wall（1），Timeblur Studio & Ather Energy，2019

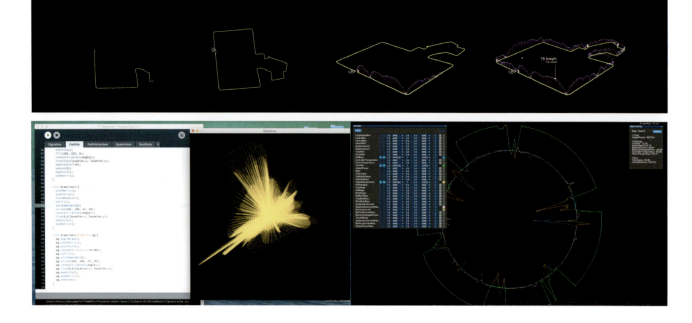

该作品在技术、物理和艺术的交叉中找到了一个平衡点，也在零售体验中实现了一个新的维度。Ather Energy 公司的产品经理说道："与 Timeblur Studio 合作是一种迷人的体验。他们用自己对数据的好奇心打破了界限……如何从不同的角度看待数据，如何用数据和软件艺术来增加故事叙述，这些都是他们带来的新东西。我们很高兴与他们合作，并发现更多这样的可能性，我们可以作为一个团队体验设计的空间。数据是美丽的，而 Timeblur Studio 恰巧向我们展示了这一点。"

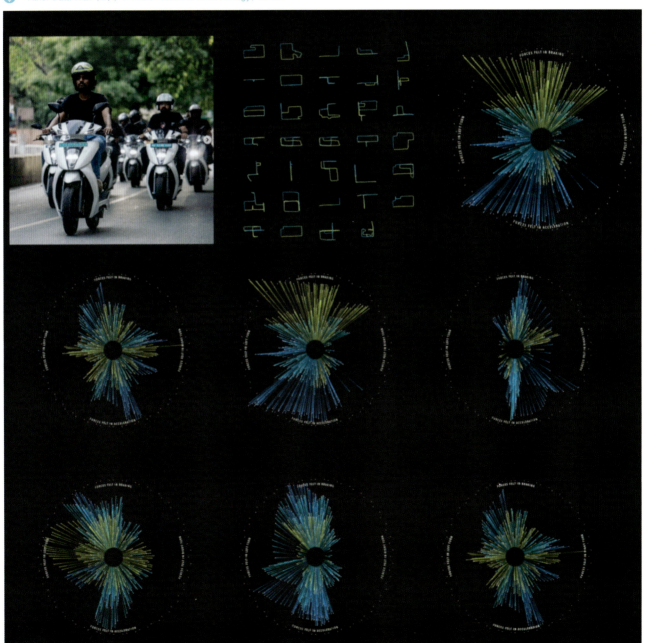

⬇ Ather Data Wall（2），Timeblur Studio & Ather Energy，2019

4.3.4 沉浸体验

推动新媒体艺术的发展需要艺术家能够与其他交叉学科工作者和相关技术人员共同协作，对作品进行淋漓尽致的表达，并让受众感受到沉浸式的体验。在网络传输速度越来越快的时代，网上的资源更容易被艺术家优化整合，新媒体艺术也从开始的静态传输到现在的动态显示方式，从被动地要求观众观看到互动参与，从键盘的输入通过自身肢体行为的艺术显示，既是艺术创意的突破，又是技术的合理应用。这种互动多媒体技术（如虚拟现实技术）的加入，改变了观众的角色身份，给观众带来很多不同的感受，也使观众由一个完全的被动者转化为一个主动参与者，极大地调动了观众的参与积极性，同时也让作品的娱乐性不同程度地得到增强。因此，新媒体实际是一种沉浸体验的新型媒体。

新媒体艺术应当体现出人性化的设计，所以需要把人的主体动因导入进去；同时，不能忽略人的审美需要和情感需要，所以也需要把人的情感注入环境中去。美丽的、新鲜的、有情感的事物是人类永恒的追求，如果人类被禁锢在没有文化和情感的环境中，就会迅速地消亡。艺术家的设计是自由的设计，设计方法和设计主题体现出人对物的主观能动性，还有精神的、历史的、文化的和审美的沉淀。新媒体艺术是技术与艺术相结合的协同结果，其核心仍是设计的最终取向：以人为主体的设计。

> 新媒体语境下的信息设计可以驱动"沉浸式"的体验级别，人们在"体验"作品的同时，可以真切地感受到信息作为内容方所要讲述的故事。这套作品描述了一个沉浸式原型应用程序 Atmos V，它是为"美国电气和电子工程师协会"下设的"2004 可视化大会"竞赛委员会提供的大型且多元的大气数据集而开发的交互式沉浸可视化。看似平面的数据可视化呈现在虚拟现实技术的加持下，全域化地刺激了观众的视觉和感觉神经，而"人"也从原始的"观众"变成了作品的"参与者"，与信息交互作品达到了很好的融合。

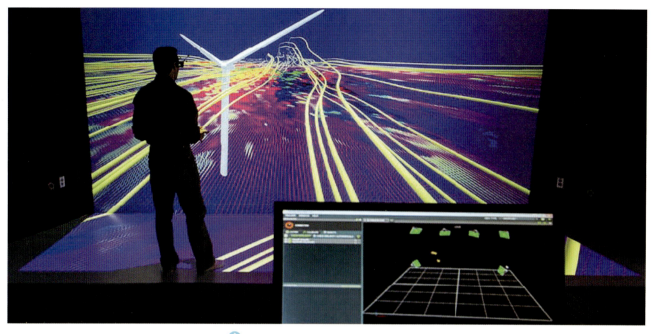

Immersive Visualization of the Hurricane Isabel Dataset（1），K. Gruchalla & J. Marbach，2004

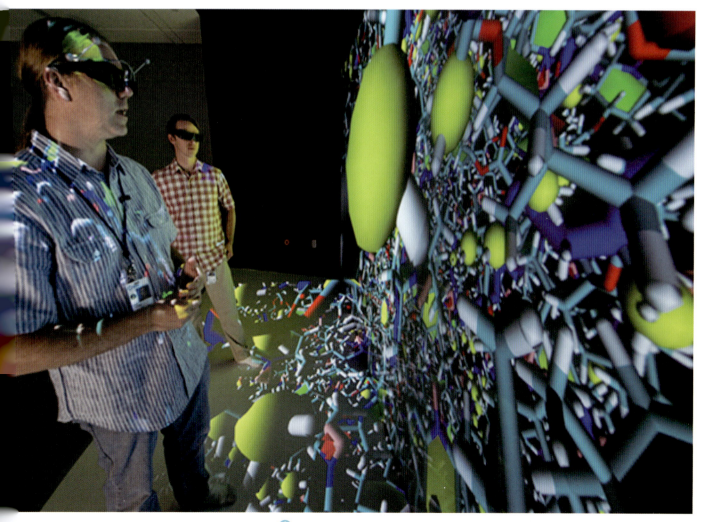

Immersive Visualization of the Hurricane Isabel Dataset（2），K. Gruchalla & J. Marbach，2004

第 5 章　信息设计的未来
——人工智能下的无限可能

本章重点：
（1）了解人工智能的概念；
（2）理解人工智能技术在辅助信息可视化时，既在商业应用中具有实用性，又可以为可视化的实验性表达提供技术支持。

本章难点：
（1）对人工智能概念的透彻理解；
（2）通过案例分析理解人工智能赋能可视化设计发展的关系；
（3）对人工智能发展过程有一定的认知。

5.1　人工智能的概念

2015 年前后，人们就已经开始广泛地讨论起人工智能。那时，我们经常能在街头餐饮店、书吧等场所听到人们关于人工智能的高谈阔论，也时常会在新闻报道中看到人工智能技术在科技、医学、艺术等领域的应用。当时，多数人将人工智能视为只有大型科技巨头才会关注的领域，或者只是简单地认为人工智能就是机器人，似乎与自己的生活没有太大关系，也不会带来多大影响。

如今，人工智能发展得如火如荼，其应用已然深入地渗透到人们生活的方方面面。它的普及，为人们的生活提供了越来越多的便捷。以前人们扫地时需要使用扫帚，即使后来出现吸尘器也需要人去手动清洁，但现在扫地机器人的出现解放了人的双手，人们甚至可以直接发出一道语音指令，就能让扫地机器人清洁全屋地面。除了智能家电领域，人工智能技术还在智能办公、智能汽车、智能物流、智能城市等领域发挥着重要作用。从人们日常生活中必不可少的工具——智能手机上，也可以看到人工智能带来的神奇魔术：从指纹解锁到人脸识别，人们每天都在利用人工智能技术带来的便利来满足自身对手机的需求。

在 2017 年，苹果手机 iPhone X 携新技术 Face ID（面部识别解锁）面世，引起不小的轰动。它利用原深感摄像头系统、神经网络和仿生神经引擎等技术，在用户面部放置 30000 个不可见的红外点，创建面部详细的三维地图，用来捕获面部图像信息；然后，利用机器学习算法将面部扫描结果与面部扫描存储的内容进行比较，以确定试图解锁手机的人是否为手机持有者。解锁手机后，用户查看微博、抖音、知乎等社交媒体账户，或者翻看像淘宝、新闻头条这类应用时，还会发现这些应用的内容推荐都很符合自己的胃口，因为它们基于历史大数据，通过计算机智能化分析反馈出哪些类型的帖子最能引起我们的共鸣。从苹果 Siri 到百度度秘，从 Google Allo 到微软小冰，手机智能助理和智能聊天类应用正试图运用人工智能在语言处理中的优秀反馈，来颠覆我们和手机交流的根本方式，将手机变成聪明的虚拟个人助理。

 iPhone X 发布会现场首次推出 Face ID

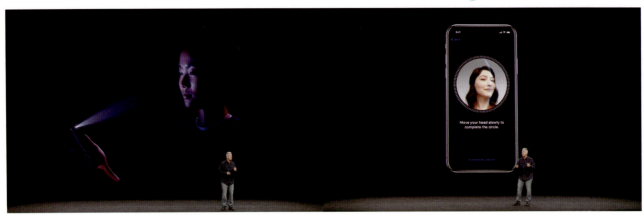

手机智能助理——苹果 Siri 与微软小冰

如果我们在学习或工作中需要阅读外文文献，可以轻松地利用有道翻译、Google 翻译来进行外文翻译。这些应用之所以有如此出色的表现，是因为借助了机器学习技术，才让外文翻译越来越流畅、合理。当我们遇到不懂的知识点时，通常也会用百度、Google 等搜索引擎来寻找答案。在人工智能的驱动下，百度、Google 等搜索引擎扫描整个互联网，越来越依赖深度学习技术，按照一定的算法将相关性和准确度更高的搜索结果在搜索页面中进行排序。在搜索照片时，百度、Google 等搜索引擎都可以利用人工智能技术快速识别我们上传图片中的人、物、景来帮助我们检索图片。当我们要出行时，可能用到百度地图、高德地图等导航系统，或选择"云订车"服务等来解决出行问题，这时人工智能算法会帮助我们选择和规划路线。甚至像摩拜等共享单车和各类共享汽车的应用，也是通过人工智能管理对车辆进行精准定位和技术追踪的，从而让大量的共享单车和共享汽车科学、高效、安全地运行。我们到景区拍摄美丽的风景照或纪念照后，往往会打开美图秀秀等手机应用小程序将照片进行美化和艺术化的处理。这类应用程序通过人工智能程序算法来处理照片上的色块和边缘，然后将计算机从大量作品中学习到的上色方法、笔触技法等应用到照片上，对照片进行快速的艺术化处理……可以看到，仅仅在一部手机上，人工智能就似乎无处不在，成为众多应用程序的核心驱动力。例如，下图展现的就是利用美图秀秀的美术馆滤镜，将不同画风快速迁移到原照片上，帮助人们进行"艺术创作"。

那么，究竟什么是人工智能，什么不是人工智能？其实这有时很难界定。即使是专家，在定义这个概念的时候也会犹豫再三。一个充满科技概念的确定是需要在时间维度上进行判断和更新的。也就是说，可能在 20 世纪 60 年代被认为是人工智能的事物，现在却出现在计算机编程的第一课中，但它不叫人工智能，而演变成了计算机科学。历史上，自人工智能的概念被提出以来，它的定义就曾经历过多次改变。在一段时间里，人工智能是一个非常狭窄的领域，有的人非常确定地认为它是一种搜索技术，有些人则提出人工智能就是与人类思考或行为方式相似的计算机程序，还有人认为人工智能就是会学习的计算机程序。随着科技的不断发展，这些浅显、片面且并未揭示人工智能内在规律的观点早已被摒弃。现在，人工智能被广泛地认为是机器学习和机器人的一个总括术语，是一种能够根据对环境的感知做出合理的行动，并获得最大收益的计算机程序。而相关学者在《人工智能：一种现代的方法（第 3 版）》[1] 一书中则将人工智能定义为有关"智能主体的研究与设计"的学问，而"智能主体是指一个可以观察周遭环境并做出行动以达到目标的系统"。这种定义规避了历史上其他对于人工智能定义的片面性，首先它不再强调人工智能对人类思维的模仿，其次它提出人工智能根据环境做出反应，并且这个反应要达到行动的目标。这是学术界对人工智能较为全面均衡的一种偏重实证的定义。

美图秀秀的滤镜效果展现

[1] Stuart J.Russell, Peter Norvig. 人工智能：一种现代的方法[M]. 3版. 殷建平, 祝恩, 刘越, 等译. 北京：清华大学出版社, 2013.

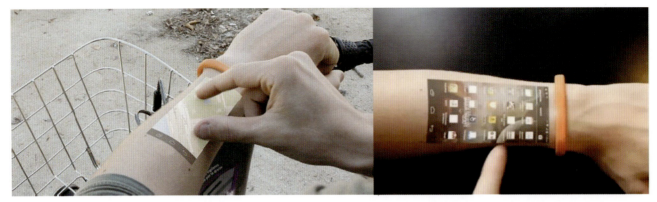

↑ Cicret 的概念产品展现

Cicret 可以完美地将手机界面投影在手臂上，让手臂上的肌肤成为手机的第二触摸屏。结合灵敏的传感技术，人们可以直接使用智能手环体验阅读邮件、接听电话、玩游戏、查看天气等功能。穿戴设备的概念化创新为计算机处理信息、传递信息的智能化策略带来了新挑战。

这是 Brendan Dawes 受 Escape Technology 的委托，为 Intel 在伦敦举办的"HP Discover"（惠普发现）活动设计的基于时间流逝的实时数据结构。它记录了 Twitter 上的实时事件，并为每一分钟创建一个类似物理的结构点，代表选定主题标签随时间推移的流行程度。在每次捕获信息时，文本信息伴随着时间的流逝变幻成节点游离所形成的"时间的形状"。在为期 3 天的活动中，该作品共创建了数千张图片，展现了 Twitter 上不断变化的对话模式。

虽然人工智能已经存在于我们生活的方方面面，但公众对人工智能快速发展的普遍认知其实还要追溯到 2016 年在围棋领域的人机大作战：人工智能机器人"阿尔法围棋"（AlphaGo）以 4∶1 的总比分战胜围棋世界冠军、职业九段棋手李世石（Lee Sedol）。这场惊世对局掀起了新一轮的"人工智能热"，大大小小的人工智能论坛不断涌现出来；银行、家电、保险等传统行业也纷纷把自己的产品贴上"AI"或"AI+"的标签……事实上，人工智能的概念早在 20 世纪 50 年代就被提出，在其后几十年的发展过程中几经波折地出现过两次高潮：1962 年，IBM 研发的西洋跳棋程序战胜一位盲人跳棋高手；1997 年，IBM 的国际象棋程序深蓝战胜国际象棋特级大师加里·卡斯帕罗夫（Garry Kasparov）。但是，由于人类不断地提高对人工智能的评判标准，人工智能分别在两次热潮后迅速退变"寒潮"。2006 年以来，随着深度学习技术的不断成熟，计算机运算速度的大幅增长及互联网时代不断积累的海量数据，人工智能开启了一场不同于以往的复兴之路。

↓ The Shape of Data（数据的形状）（1），Brendan Dawes，2015

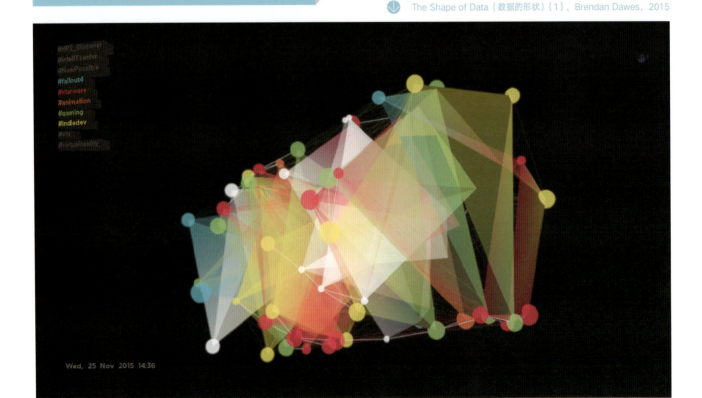

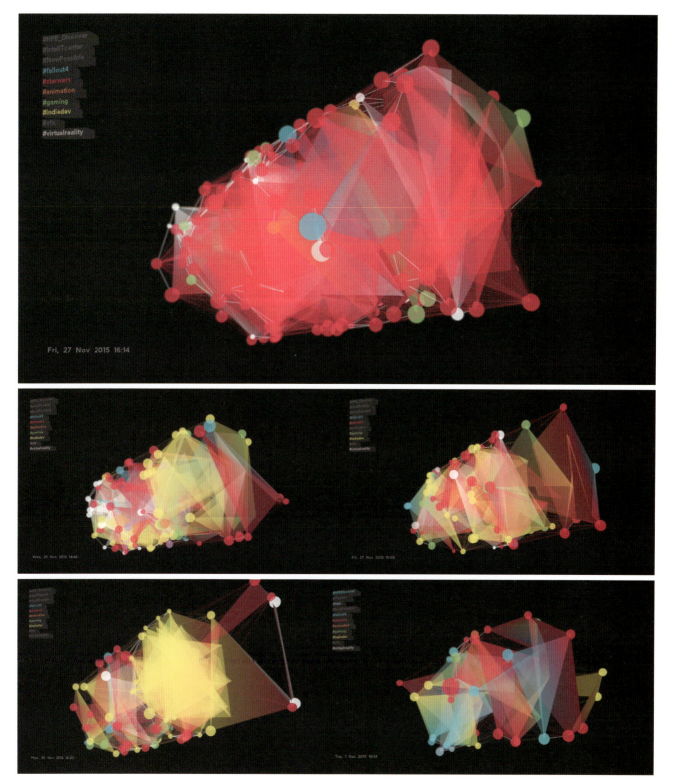

The Shape of Data（数据的形状）（2），Brendan Dawes，2015

5.2 人工智能辅助可视化设计

人工智能技术已经在数据挖掘、语音识别、机器视觉等领域表现出可以被公众认可的性能与效率，开始在产业层面"落地"，发挥并创造其独有的价值。如果说前两次人工智能热潮是由学术研究主导的，那么从 2017 年开始的崭新的人工智能热潮却是由信息获取的特殊需求来主导的，其作用更多的是解决实际信息交流问题，这也是目前人工智能复兴的关键点。而数据可视化的功能与本次人工智能复兴在解决实际问题上有异曲同工之妙：数据的"可视化"并不是最终目标，它可被看作一种"反馈"，要通过可见的图形化的数据去了解、分析并发现数据的价值，找到数据的规律，从而辅助决策；而人工智能时代下的数据可视化，借助计算机算法将大数据转化为可识别的视觉语言，利用人类的视觉感知和认知能力，清晰有效地传达丰富且极有可能被隐藏的有价值的信息，进而辅助甚至代替人类进行数据的分析工作。"应用"是目前人工智能与数据可视化的共同目标及落脚点。在大数据时代，随着数据规模不断增大，数据类型不断增多，数据内容不断变化，数据的应用需求逐渐多样化，数据可视化（系统）面临着新的机遇与挑战。

目前，市场上很多数据业务公司与数据可视化平台为各行各业提供实时、高效、智能的数据分析，建立以数据为核心的人工智能传递路径和运营思路，帮助企业和用户全面转向数据运营，从而提升数字经济在商业领域的竞争力。以阿里云旗下的 DataV 数据可视化产品为例，它具备工业级的数据可视化项目搭建工具、丰富的行业模板、多种数据源的支持，具备高性能三维渲染引擎和专业级地理信息可视化能力，更具有能够满足数据获取、数据策略、数据分析、数据表达等各类场景和人群需求的可视化大屏工具，效果十分惊艳。

> 杭州市导入智慧城市的理念较早，通过数据大屏可视化对城市的教育、交通、地产、资源等维度的数据变化进行实时监控。下面这张示意图根据杭州市各中小学校的方位分布，通过大屏幕直观地展现了各区的学校排名、学校数量、周边房价及成交量，清晰地展现了杭州主城区的学区情况，既为房地产行业进行了有效的视觉化呈现，又为需要买房的人提供了定制化的信息。

杭州市学区实时大数据可视化，DataV

DataV 旨在让更多人感受到数据可视化的魅力，帮助非专业的工程师通过图形化的界面轻松地进行专业水准的可视化应用，以满足会议展览、业务监控、风险预警、地理信息分析等业务的展示需求。

↑ 天猫"双十一"购物狂欢节数据分析，DataV

亲橙里智能商场数据大屏可以实时监测商场内及每一楼层的到访人数、男女比例、车辆数量、店铺销售业绩和周边环境，准确度甚至可以精确到秒。它可以帮助商场管理人员全方位地掌握某一时间段内区域、店铺的情况甚至商品在消费者中的受欢迎程度，为运营管理方案的制订、调整与实施提供了更为便捷的渠道。

↓ 亲橙里智能商场实时大数据可视化，DataV

2016年，杭州市人民政府联合包括中国电子商务巨头阿里巴巴在内的13家企业提出建设"城市大脑"项目，为这座城市安装一个人工智能中枢——杭州城市数据大脑。该项目内核采用阿里云ET人工智能技术，可以对整个城市进行全局实时分析，自动调配公共资源，修正城市运行中的故障。"城市大脑"项目组的第一步是将交通、能源、供水等基础设施全部数据化，连接散落在城市各个单元的数据资源，打通"神经网络"。拥有数据资源后，"城市大脑"还需要五大系统才能高效运转——超大规模计算平台、数据采集系统、数据交换中心、开放算法平台、数据应用平台。这是一次利用人工智能技术处理海量数据来优化和改善人们城市生活方方面面的大胆尝试，它以交通领域为突破口，开启了用大规模数据改善城市交通的探索，试图呼唤一种新的城市文明。中国科学院虚拟经济与数据科学研究中心研究组成员刘锋先生基于对人工智能的解读指出，"城市大脑"要搭建的是整个城市的人工智能中枢，是一个对城市信息进行处理和调度的超级人工智能系统。它是以系统科学为指引，将散落在城市各个角落的数据（包括政务数据、企业数据、社会数据、互联网数据等）汇聚起来，用云计算、大数据、人工智能等前沿技术构建的平台型人工智能中枢。

"城市大脑"项目在2018年交给杭州一份答卷：这座曾经在全国各大城市拥堵指数排名第四的城市，在2018年排到了30位以后。时至今日，"城市大脑"已覆盖了杭州、苏州、海口、广州、重庆、澳门、西安等城市，并给城市环境、交通和精细化管理等诸多城市治理领域提供了强有力的综合支撑，使城市精细化管理和精准服务得到了有效提升，城市运营智慧水平也得到了显著提高。杭州城市服务模式已超越"办事流程互联网化"的阶段，走向"服务智能化"阶段。

"杭州城市数据大脑"是为杭州市的城市生活打造的一个数字化界面，市民通过它可以触摸城市脉搏、感受城市温度、享受城市服务，城市管理者则通过它可以配置公共资源、做出科学决策、提高治理效能。

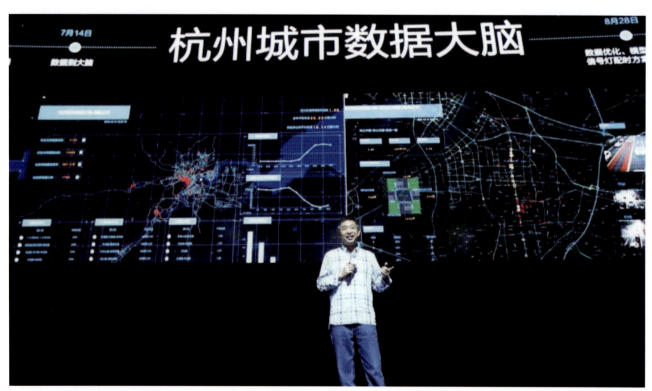

阿里巴巴集团具有传奇色彩的科学家王坚在云栖大会展示"杭州城市数据大脑"的成就，2016

人工智能与大数据同样为企业发展提供了很多机会。2021年7月，主题为"智能世界 众智成城"的世界人工智能大会在上海召开。从大会内容可以看到，人工智能产业发展成效显著，在大数据与人工智能技术蓬勃发展的背景下，数据智能正与各行业深度融合，驱动行业数字化转型的发展。

下面以一款名为"TRENDVIZ"的智能系统为例进行介绍。CLEVER°FRANKE创建了一种新的聚合工具，可以为终端用户智能过滤信息。这款智能系统可以管理大量的新闻，在智能算法的支持下，它可以连续跟踪在线新闻，让用户对最新的内容做出反应并采取行动。为了让用户能够理解大数据所包含的信息，TRENDVIZ的数据分析结果以一种交互的、直观的方式呈现出来。只有通过中间的可视化，大数据才具有洞察力并最终产生价值。

该作品在排版、易读性和以"形式遵循功能"的方式连接数据的动态形状之间取得了平衡，以突出结果和见解。这种可视化的形式和形状是由TRENDVIZ背后算法的内容和核心原则驱动生成的，统一的可视化语言将复杂的多维网络简化为可理解的图象。

 TRENDVIZ—Data Visualization of All the Global News，CLEVER°FRANKE，运行时间 2014—2016

■ 信息设计与媒体设计基础

在全球疫情暴发的情况下，SAS（一家统计分析软件公司）创建了一份报告，使用数据可视化跟踪疫情，描述了新型冠状病毒的状态、位置、传播和趋势分析。通过从 Esri 的 GIS 映射软件中添加一层地理空间数据，我们能够探究新型冠状病毒在全球传播的交互式视图。这份交互式报告每日更新底层数据，可定期查看疫情进展情况，并查看疫情在全球范围内传播的动画。实时的数据更新和展现是该项目的核心。

该作品不仅可以查询按地理位置过滤的新冠肺炎疫情暴发的情况（包括新确诊的病例、恢复的病例和死亡人数），而且可以根据报告的"位置"标签显示特定国家/地区的病毒类型并展示病毒在全球传播的时间序列动画，将信息的智能化监视功能应用于全球危机处理，体现了信息设计与计算设计交叉融合的价值。

↑ 2019—2020 Novel Coronavirus Outbreak，SAS，2020

← Commute（通勤）(1)，Dataveyes，2019

Dataveyes 是一个专门从事数据可视化的团队，他们力求重塑人与数据之间的交互关系，通过创建新的语言和代码，将数据转化为信息。其作品之一"通勤"提供了一种身临其境的交互式音频体验，来探索公共交通线路的声音足迹。该作品希望通过数据可视化和数据声学化的结合，看到并听到那些每天围绕在我们身边、影响我们健康的噪声，以此提高我们对城市噪声污染的认知。该团队在收集数据的过程中，带着声级计和录音机，乘坐巴黎的每一条地铁线路，建立了第一个巴黎交通系统的声音数据库。

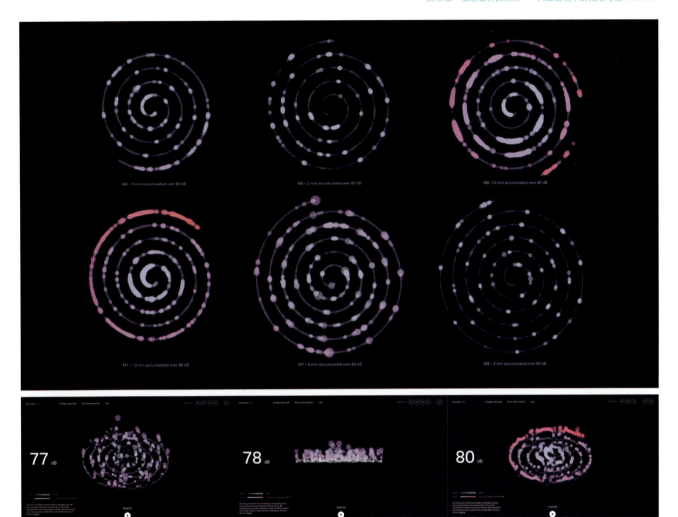

Commute（通勤）（2），Dataveyes，2019

"通勤"以一种诗意的方式结合视觉和音频：先将记录的噪声分解为频率和强度两个方面，然后将它们转换成美妙的视觉和声音模式。这是两种不同的视角：一种是对乘坐地铁时的环境噪声的视觉化，另一种是对沿着巴黎地铁线路积累的疲劳感的比较。这种体验能让我们在日常通勤中听到周围的噪声，并察觉到其对我们的疲劳和健康产生的一些影响。

在整个项目中，Dataveyes团队一直在试验对数据声音的处理方式，最终采用将收集到的分贝与五声音阶中的谐波频率相匹配的算法，使这些数据经过计算机学习处理之后生成和谐的旋律。

该作品中的螺旋视图模式，通过形状、颜色和声音隐喻了地铁旅程。这种循环观看模式突出了每次地铁旅行对旅行者的影响：每天每一分钟超过80dB的噪声，都会损害他们的健康。通过比较不同地铁线路的噪声足迹，旅行者可以更好地了解噪声污染的原因。

Commute（通勤）（3），Dataveyes，2019

在达·芬奇逝世500周年之际，意大利数据可视化团队The Visual Agency与米兰安布罗西亚图书馆合作，创作出一个汇集了达·芬奇日记和笔记本的数字图书馆——大西洋抄本（Codex Atlanticus）。对于研究人员和相关学者而言，安布罗西亚图书馆保存的一系列原作的详细视觉编目为文化遗产与数字工具的交叉提供了一种独特的方法，从而开辟了研究和体验相关文本和绘画收藏的新方法——通过数据可视化揭示达·芬奇的思想演变。

这是迄今为止关于达·芬奇的最大数字收藏，尽管这还不是全部的收藏，但它的设置方式也足以让广大可视化爱好者和艺术家赞叹不已。公众可以通过网站，以数字交互式可视化的方式逐页游览和探索大西洋抄本的全部内容。对于历史和达·芬奇迷而言，这个数字图书馆无疑是一份丰富的教育和研究资源。

该作品在严格意义上来说并没有强调人工智能的辅助设计特点，但是从其设计的表达层面来看，却凸显了"计算设计"的理念。麻省理工学院媒体实验室联合创始人，提出"计算革新美学"观点的穆里尔·库珀（Muriel Cooper）曾经指出：社会发展已经从机械化转向信息化，在人类交流和沟通的过程中，我们需要创新的信息获取、分析、反馈体验，更需要新的视觉表达。而这一切变化都建立在教育、时间和生产关系之上。大西洋抄本的数字化图书馆的建立是一次全新的尝试，创新点在于该可视化平台并不是以展现大西洋抄本的客观内容为核心的，而是从量化角度分析每一页所包含的内容在该页所占的体量，从更为直观的比例视觉展现古籍的另一种"真相"，使古老的历史在人文思考的角度下再次重现于世。而网站的表达体现出较强的"计算"属性，这种计算不是计算机的智能化运算，而是严谨的数理关系呈现。这不仅使可视化的呈现更为准确和完整，而且真正从另一种视角探索了历史文献通过现代语言转译的更多可能性。正如世界著名科技杂志《连线》（*WIRED*）创始主编凯文·凯利（Kevin Kelly）针对如今变化莫测的世界所给出的见解："从静态的名词世界前往一个流动的动词世界；从'可能'中催生出'当前'。"

该作品自推出以来，网站已收集超过150000次的独立访问记录，并获得了威比奖（Webby Award）、信息之美奖（Information is Beautiful Award）等7个国际知名奖项。

Codex Atlanticus（大西洋抄本）（1），The Visual Agency，2019

人们可以通过米兰安布罗西亚图书馆网站访问这种交互式的可视化作品。这个项目为探索达·芬奇的作品开辟了新的途径，也为这位天才的思想进化提供了新的线索。从全景的角度出发，访问者可以根据主题和数据库进行信息过滤。特别有趣的是，该网站可以根据创作的时间顺序重新组织抄本的页面。

【Codex Atlanticus】

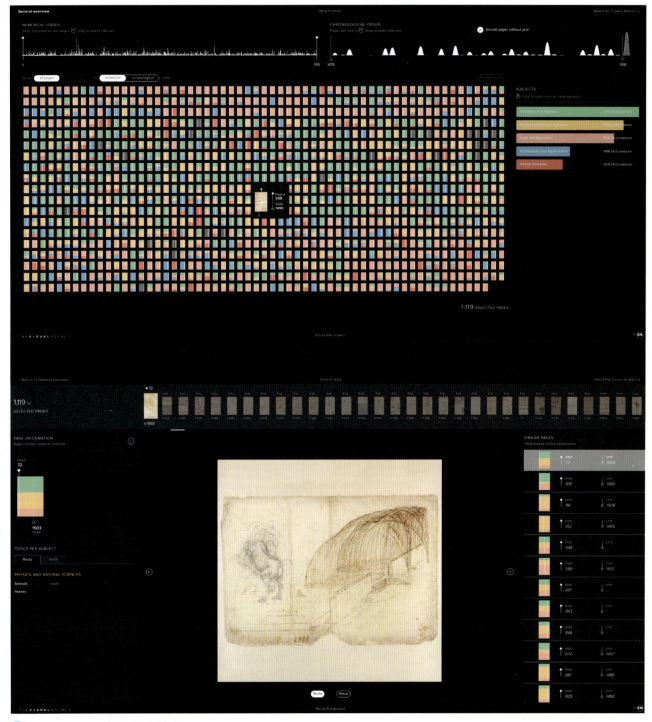

Codex Atlanticus（大西洋抄本）（2），The Visual Agency，2019

"大西洋抄本"是达·芬奇手稿集册中最大的一部归集，共12卷、1119页，时间跨度从1478年到1519年。其中每个方格代表一页手稿，不同的色块代表不同的主题，包括几何与代数、物理学与自然科学、工具与机器、建筑与应用艺术、人文科学。点开每一个方格还可以看到达·芬奇在每一页上写了什么内容，这些内容包含36个版块，涉及马、食谱、绘画、灵魂、童话故事、笑话等有意思的小话题。

人工智能对可视化的辅助设计职责并不是人工智能的主要任务，且仅是在世界变革如此之快的新发展语境下建立的人工智能与信息设计研究领域的联系。在文献数据库中，通过CiteSpace软件对信息设计领域的"关键词突现"进行可视化分析能够发现，"人工智能"的关键词从2020年至今突现强度系数维持一直在"1.95"，这说明该研究是信息设计领域的重要研究方向。但上面的案例也给我们一个重要的提示：无论科学技术发展如何迅速，人类的思维不应该被计算机思维替代，更多具有人文精神的思想是机器无法实现的，而体现出较强人文精神和社会责任意识的设计也应该是具有创新精神的信息设计价值所在。

信息设计与媒体设计基础

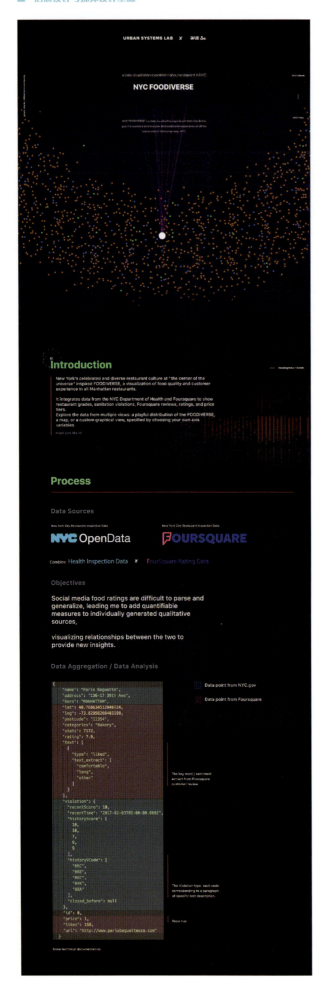

纽约著名的多元餐厅文化在"宇宙的中心"激发了FOODIVERSE项目的灵感,这是一个关于曼哈顿所有餐厅食物质量和客户体验的可视化作品。它整合了来自纽约市卫生部门和相关企业公布的开源数据,呈现出餐厅信息、卫生违规、媒体评论、评级和价格等级等信息。

该作品可以让人们在网上实时了解FOODIVERSE项目中的餐厅信息,通过不同的轴向,从多个视图中探索数据,如有趣的评论、地图或自定义的图形视图。该作品很好地诠释了智能化技术导致信息从"固化传播"向"定制传播"的有效转变,人类可以作为信息内容的生产者和信息发布的主导者,人工智能促进了人类对信息传递的高度参与。

← NYC FOODIVERSE(过程),Will Su,2017
↓ → NYC FOODIVERSE(网站互动),Will Su,2017

以上内容更多描述的是人工智能技术通过信息可视化方法在实践中的运用，但其实人工智能艺术对艺术家来说是一种极具挑战性的艺术种类。下面要介绍的案例来自土耳其媒体艺术家兼导演雷菲克·阿纳多尔（Refik Anadol）的创作。他是一名Google艺术和机器智能项目的驻场艺术家，擅长数据整合创作，曾结合参数化数据雕塑、现场音频、视觉表现、沉浸式装置等技术手段和来自数据信息、城市历史、人工智能、脑科学等各领域的主题灵感，创作出一批非常出色的空间艺术。他的作品是对数字媒体与物理试题互动关系的探索，重新定义了建筑结构与媒体艺术的紧密关系。

"虚拟描述：旧金山"项目是由雷菲克·阿纳多尔领衔的几位艺术家合作完成的，创作的理念是希望通过媒体艺术和建筑搭配来定义一个新的富有诗意的空间表现，同时创造出一件独特的，具有智能、记忆和文化性的参数化数据雕塑。项目伊始，艺术家们首先对位于旧金山的"350 Mission"大厅媒体墙进行建筑改造，使它变成一种开放性的媒体架构，成为一个壮观的公共事件；然后，通过实时并置，使其与周围环境建立了直接和梦幻般的联系。该项目试图依托一系列参数化的数据组成，通过21世纪媒体艺术与建筑的融合，尝试将媒体艺术嵌入建筑，使不可见的变为可见。它创造了一种新的体验城市生活空间的方式，以独特的艺术方法可视化再现了城市和周围人群的故事，同时促进了人们对当代公共艺术的积极讨论和关注。

Virtual Depictions: San Francisco（虚拟描述：旧金山），Refik Anadol，2015

该作品是一个公共艺术项目，由一系列参数化的数据组成，以独特的艺术方式讲述了城市和周围人群的故事。它重新定义了数据雕塑与城市空间的交互关系，并推进人类行为与智能化传递的关联性思维发散。

【Virtual Depictions：San Francisco】

洛杉矶 LA Phil 乐团为了庆祝自己的百年诞辰，与雷菲克·阿纳多尔合作，在迪士尼音乐厅不锈钢外围面创作了前所未有且令人惊叹的三维投影公共艺术装置 WDCH DREAMS，以标志洛杉矶菲尔音乐厅 100 周年庆典的开始。为了让迪士尼音乐厅"做梦"，雷菲克·阿纳多尔和他的团队利用机器学习技术，开发了一种创造性的、计算机化的"思维"来模仿人类做梦的方式——通过处理记忆，形成图像和想法的新组合。

利用机器学习技术，雷菲克·阿纳多尔和他的团队开发了一种独特的机器智能方法来处理 LA Phil 的数字档案——这项工作非常庞大，几乎要处理将近 45TB 的数据，涵盖 587763 个图像文件、1880 个视频文件、1483 个元数据文件和 17773 个音频文件（相当于 16471 次演出的 40000 小时音频）。这些文件先被解析成数以百万计的数据点，然后通过深度神经网络进行智能化分类。深度神经网络既能记住 LA Phil 的全部"记忆"，又能在它们之间建立新的联系。这个"数据宇宙"是 LA Phil 的素材，而机器智能是它的艺术合作伙伴。他们一起通过唤醒迪士尼音乐厅隐喻性的"意识"，创造出一个激进的、可视化的梦幻装置，探索了艺术和技术、建筑和机构记忆的协同合作关系。

WDCH DREAMS（1），Refik Anadol，2018.

该作品以动画、数据驱动的模式，将 LA Phil 的影像投射到迪士尼音乐厅上。作者希望创造一个能让数据和图像结合在一起的人造"大脑"，以模仿人类梦境中的感觉。人工智能下的数据之美带给设计师、艺术家创作层面上的无限可能，计算机设计下的可视化表达可以塑造出"真实"的梦幻和"虚拟"的现实。

【WDCH DREAMS】

↑ WDCH DREAMS（2），Refik Anadol，2018.

↑ WDCH DREAMS（3），Refik Anadol，2018.

为了实现这一愿景，雷菲克·阿纳多尔使用了 42 台大型交互式投影仪，其视觉分辨率为 50K，声音为 8 声道，亮度为 1.2M。这些由机器解读档案而形成的图形，或称为"数据雕塑"，将直接展示在迪士尼音乐厅起伏的不锈钢外观上。

在迪士尼音乐厅的 Ira Gershwin 艺术画廊里，有一个可让人身临其境的互动伴侣装置，能为每一位观众提供一对一的独特体验。该展览以非线性的方式展示了整个数字档案馆。观众通过触摸界面，可以多种方式与档案馆互动，了解太阳爆发时间线，深入研究可以被观众操纵的整个数据宇宙。其中的空间被重新设想为一个具有双通道投影的镜像 U 形房间，投射到镜面上的视觉效果可以给观众一个身临其境的 360°体验。

↑ WDCH DREAMS（4），Refik Anadol，2018.

该作品的伴唱配乐是由从 LA Phil 的档案录音中挑选的音频创建的。声音设计师 Parag K. Mital、Robert Thomas 和 Kerim Karaoglu 使用机器学习算法来寻找整个 LA Phil 历史中记录的类似的表演，并对历史录音进行独特探索，增强了这些选择的表达方式。人们可以在 LA Phil 的网站（laphil.com/wdchdreams）上看到这段配乐。

"梦的存档"基于沉浸式的数据雕塑装置构想，尝试在一个本身具有人文精神的艺术空间中建立真实和虚拟并存的人机交流体检，数据的变化根据观众的行为变化而变化，可视化图形也即时发生改变。该装置作品通过人工智能的机器学习，为观众提供了新时代下博物馆物理空间的感知场域。另外，设计团队将厚重的历史、文化、记忆通过信息智能化传播的非线性方式重组为数字博物馆内核，观众通过人与屏幕的触发行为达到获取信息的目的。

该装置作品所展示的位置是以双通道投影为基础的镜像房间，数据的可视化效果在镜面反射中不仅可以让观众产生身临其境的"虚实结合"体验，而且可让观众成为装置作品的一部分，与空间和作品完美结合，探索了真正意义上"人机共存"的生态愿景。

【Archive Dreaming】

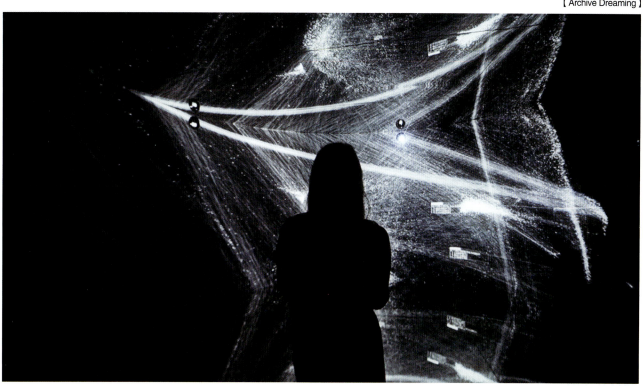

Archive Dreaming（梦的存档）（1），Refik Anadol，2017

"Archive Dreaming"是"艺术之用：最终展览"（The Use of Art: Final Exhibition）的一部分。在欧盟文化计划的支持下，雷菲克·阿纳多尔受到伊斯坦布尔SALT Research 美术馆的委托，与 Google 联手打造了这件震撼人心的数据可视化作品。该作品以艺术馆的170万个文档作为数据源，通过特殊的编程方式实时渲染出170万张图像。

档案中的多维数据被转换为沉浸式媒体装置，重塑了计算机想要传递的博物馆信息。在该作品中，人们可以体验被图书包围的感觉，并与这些视觉资料元素进行互动。这种结构虚幻空间框架的大胆尝试，超越了图书馆和传统平面电影投映屏幕的观看体验的边界，通过数据可视化设计系统，将庞大的数据文件转化为令人震撼的沉浸式空间。同时，该系统还呈现了每张图片的信息，人们可以与这些视觉资料元素进行实时互动。由此可见，该作品既展现了艺术与科技的无穷魅力，又反映出历史文化的浩瀚沧桑，人们在被这个沉浸式的环境震撼的同时，也会感慨万千。

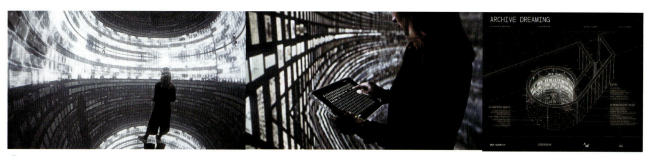

Archive Dreaming（梦的存档）（2），Refik Anadol，2017

2018年2月7日至3月17日，Pilevneli 美术馆展示了雷菲克·阿纳多尔的最新创作项目"溶解的记忆"。它是一件由雷菲克·阿纳多尔和加利福尼亚大学神经科学研究机构共同创作的立体数据雕塑，向观众呈现了人脑储存长期记忆的脑电波影像，提出了深层记忆对人类影响的深层课题。该项目为在先进技术和当代艺术的交融中所显现出的具象派的可能性提供了一种全新的见解。

艺术史学者詹森·贝雷（Jenson Bailey）曾指出：过去的50年里，人类正以最快的速度经历了"数字化"变革，没有一种艺术形象可以比"生成艺术"能够更好地映射这个时期。在这个注定了创新行为会影响我们生活方式的时代里，上面的数字雕塑也正是通过"生成艺术"将可视化设计从几何元素转化为抽象视觉，然后通过计算机辅助形成的充满"偶然性"的随机化图形。数字雕塑的"生成"过程是基于主体性信息内容的可视化呈现，是通过思辨性的创新意识，采取非线性的叙事逻辑，利用计算机的参数化编码生成随机图形，在空间中进行动态的交互展现。这类作品具有较强的造型感、临场感、情绪感、未来感，使得数字雕塑的设计方法在信息可视化设计中被广泛运用。

> 该作品通过展示一系列跨学科的项目，将难以捉摸的记忆检索过程转化为数据收集，让观众沉浸在艺术家"回忆"的创作视野中。人类在如此巨大的数据雕塑面前，重新审视历史的承载力，会深刻感受到自己的渺小。

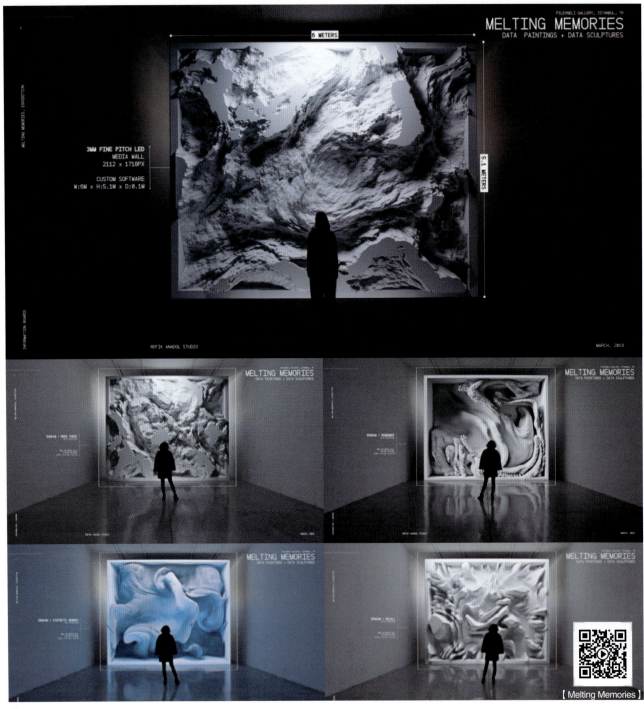

【Melting Memories】

Melting Memories（溶解的记忆）(1)，Refik Anadol, 2018

该作品由 LED 媒体墙与 CNC 泡沫构成，将数字绘画、增强数据雕塑和灯光投影融为一体，不仅展示了先进的技术，而且让观众体验到了人类大脑内部运行的美学演绎。由雷菲克·阿纳多尔从脑电图中收集关于认知控制的神经机制的数据，测量脑电波活动的变化，并提供大脑功能随时间变化的证据。这些数据集构成了艺术家所需要的多维视觉结构的独特算法的构建块。当观众站在装置面前，装置就会模拟出这名观众大脑的运行机制，让其通过智能化信息传播方式更加了解自己。

雷菲克·阿纳多尔的装置并不只是尖端技术与艺术的融合，也是对从古埃及人到《银翼杀手 2049》（一部科幻动作片）的人类记忆的研究。展览的标题"Melting Memories"，意在表明艺术家在开创性的哲学作品、学术研究和以记忆为主要主题的艺术作品之间发生的意想不到的关联经历。同时，这个标题也将人们的注意力引到了神经科学和技术在长达几个世纪的哲学辩论中的融合上，探索了是否会有一个人工智能与个性和亲密性毫无冲突的新空间出现。

从上面这些经典案例可以看到，在雷菲克·阿纳多尔的装置作品中，观众可以进行梦境般的未来体验，这样的空间可以让观众从一个新的视角来审视现实，这也正是他们重塑对周围世界认识的机会。也许暂时脱离现实，才可以让我们更好地回到现实。

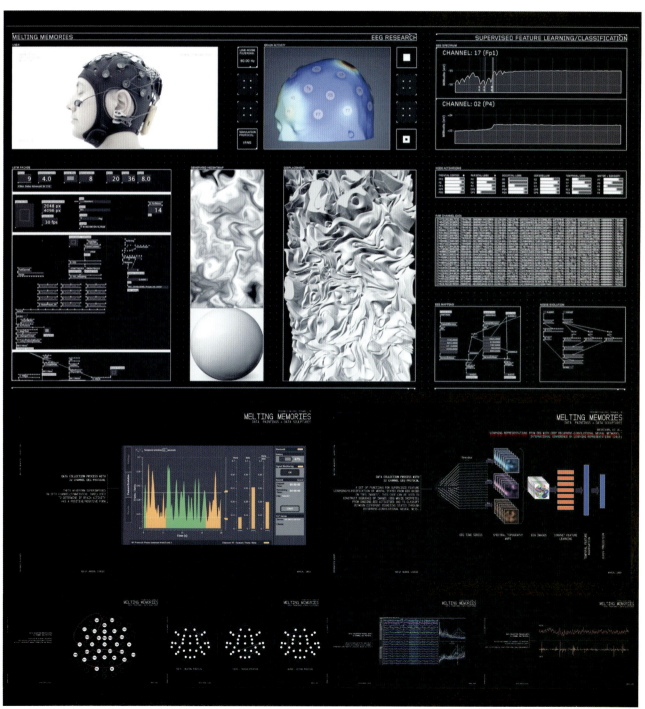

Melting Memories〔溶解的记忆〕（2），Refik Anadol，2018

信息设计与媒体设计基础

Meikyoku Album +"Manuel Cardoso: Requiem", Keita Onishi, 2021

大西太景（Keita Onishi）是一位日本的视频艺术家，善于制作影像装置作品和音乐录影带，常以动画的方式表现音乐的结构和声音的质感。他还参与广告、概念电影和动作 CI 等的制作。

这件音乐可视化视频作品是由大西太景为日本放送协会节目"Meikyoku Album +（plus）"制作的，节目中展示了众多视觉创作者创作的古典音乐可视化作品。大西太景选择了 16 世纪作曲家 Manuel Cardoso 的无伴奏合唱作品"Requiem"（安魂曲）。该作品希望能让观众去感受"复调"的音乐风格，并理解其中的概念（复调音乐是指不同的演唱者在同一时间唱出不同的音乐，这种音乐风格在今天的音乐创作中比较少见，但在古典音乐中仍然存在）。该作品通过视觉化方法表达旋律，并基于计算机实现特殊字体的数字化实践，很好地凸显了可视化、智能化、计算机的特征，其核心本质还是创新思想的大胆突破。

【Meikyoku Album + "Manuel Cardoso_ Requiem"】

"Requiem"由不同音高和长度的音符所组成的多重旋律的"复音"组成，其中 6 位歌手各自演奏不同的旋律。该作品根据每个音符的音高和长度，通过手写体歌词动画来表现歌手的声音，每条线同时又代表各位歌手的呼吸。这是声音可视化的代表案例。

该作品兼备音乐性、观赏性和专业性，运用简练的手绘线条将乐曲可视化，用视觉编排构建音乐中的层次感与空间感。该作品将文字、情感、节奏等信息与动画相融合。在这些元素的共存中，大西太景认为"必须将信息交给眼睛，这样耳朵的信息才不会分散注意力。因为音乐是第一位的，我要做的就是稍微强调一下，比如'看这里'或'听这里'"。

Meikyoku Album + "Manuel Cardoso: Requiem"（3），Keita Onishi，2021

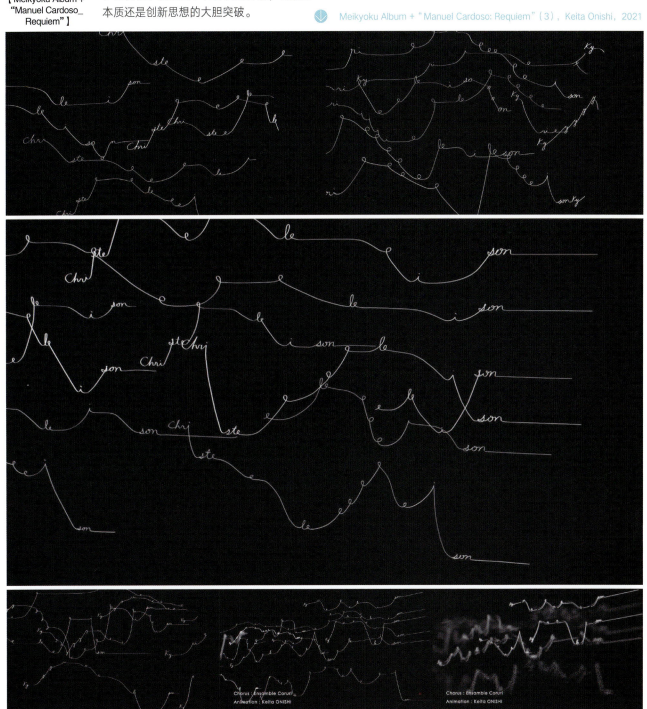

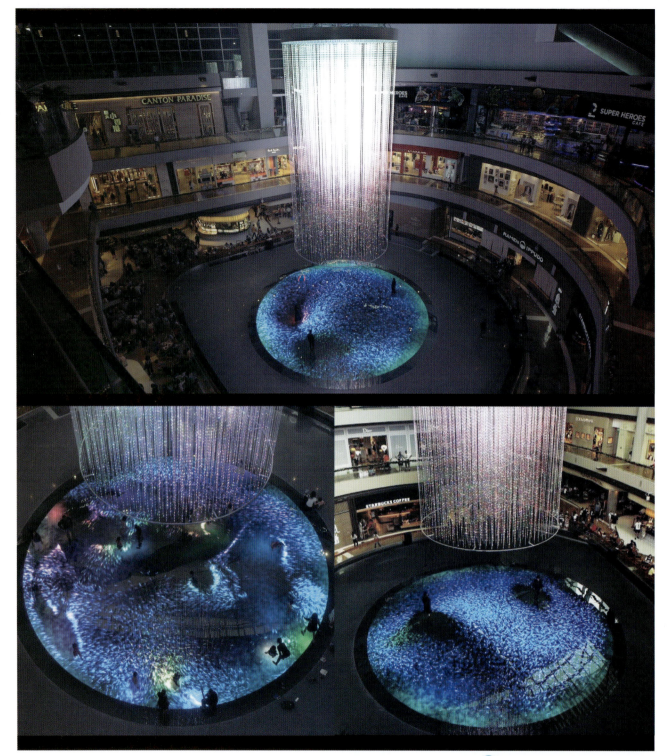

Nature's Rhythm, teamLab, 2017

该作品由一个直径15m的圆形照明溜冰场和一个高度为20m的圆柱体组成，圆柱体由一组照明点组成。鸟群在空中飞过圆筒，鱼群在溜冰场内游动并随着溜冰人的移动做出反应。场上的人都分配到了不同的颜色，附近的鱼也会分配到相近的颜色。

成千上万的鱼和鸟的运动是美丽而神秘的，就像一个单一的巨大的生命群体。这个群体既没有领袖，又没有共识，他们的行动基于"如果我的邻居搬家，那么我也搬家"。这种成千上万的鱼、鸟同时移动的生物机制如同谜一般，似乎存在一个人类不理解的普遍原则。在人的存在的影响下，空间成为一种复杂而美丽的色彩，而这种色彩是由遵循某种原始规则的鱼和鸟的运动所创造的。

冰面上的动画效果既不是预先录制的动画，又不是循环播放的图像，而是由计算机程序实时渲染而成的。冰面上的鱼群随冰场上人物位置的变化而不断发生变化，前一秒的状态永不重复，将永远消失。"消逝的快乐将永不存在，珍惜现在所拥有的一切"也许是该作品偶然间带给观众的反思，智能化交互式的可视化传递与表达可以为不同的信息接收者提供多样化的情感诉求和交流感知。

↑ Universe of Water Particles on a Rock Where People Gather，
teamLab，2018

这件沉浸式互动艺术作品描绘了水从田径森林、涂鸦自然——高山深谷中流出，汇入人云集的岩石上的水粒子宇宙瀑布的场景。当人站在岩石上或触摸瀑布时，他们便成为一块能够改变水流的"岩石"，影响水流的运动轨迹。

该作品将聚集的岩石被复制在一个虚拟的三维空间中，描绘了"水"落在岩石上后化为"瀑布"的形态。"水"由无数水粒子的连续体呈现，通过计算机来计算这些粒子之间的相互作用，画出与水粒子行为有关的线，后用 teamLab 团队所认为的超主观空间将线条"压平"。

5.3 弱与强人工智能的艺术架构

"人工智能"这一概念虽然在 20 世纪 50 年代便被提出,但它作为一种技术工具和技术语言受到艺术界的关注只有短短不到 10 年的时间。从前文诸多案例中我们也可以看到,虽然人工智能经过深度学习产生了许多令人惊讶的可视化作品,但这些作品的创作过程主要还是基于艺术家编写的"算法"来"学习"成千上万张图象符号,并将特定的审美构成数字化所得到的结果。因此可以说,人工智能艺术家不仅是艺术的创造者和信息的传递者,而且是人工智能的参与者和协调者。从发展程度来看,人工智能可以分为弱人工智能艺术、强人工智能艺术和超级人工智能艺术。这些人工智能的层级概念还要追溯到 20 世纪 80 年代,当时哲学家约翰·塞尔(John Searle)提出了"弱人工智能"与"强人工智能"两个概念。本节将简单探讨这 3 种人工智能的艺术架构。

↑ 女性机器人 Sophia(索菲亚),美国

5.3.1 弱人工智能艺术的艺术架构

弱人工智能也可称为限制领域人工智能(Narrow AI)或应用型人工智能(Applied AI),指的是专注于且只能解决特定领域问题的人工智能。今天我们看到的所有人工智能算法和应用都属于弱人工智能的范畴。

还记得前文提到的 AlphaGo 吗?它便是弱人工智能的一个实例。AlphaGo 在围棋领域可以超越人类最顶尖的选手,但它的能力也仅限于围棋(或类似的博弈)领域。在下棋的过程中,若没有人类的帮助,"阿尔法围棋"甚至无法从棋盒里拿出一颗棋子并将其置于棋盘之上,更不要说进行向对手行礼等围棋礼仪了。此外,像清扫机器人、食品配送机器人、机器人索菲亚,都是弱人工智能的产物。英国学者玛格丽特·A.博登(Margaret A.Boden)认为:"机器人根本没有意向状态,它只是受到电路和程序支配,简单地来回运动而已"[1]。

也就是说,弱人工智能并没有学习思考的能力,无法拥有自己的判断思维能力。弱人工智能主要研究领域集中在智能机器人、语言识别、模式识别、图象识别、专家系统、自然语言处理及智能搜索等方面,而在这些领域的人工智能技术中,人类起着主导作用。通过以上对弱人工智能特征的描述,我们可以得到关于弱人工智能艺术架构的简单公式:"弱人工智能艺术生成",即弱人工智能艺术生成过程中的功能、判断、反馈和随机选择都是基于艺术家事先设定的程序命令;而且,它是在人工智能不具备生物情感、想象力的条件下产生的艺术,不具备独立判断意识和全面认知功能。

人工智能虽然拥有大数据驱动的语言表达和面部表情,看起来似乎拥有人类的智慧,但实际上并不会产生人类的意识,更不会用人类的自觉意识做出情感判断,解决现在和未来的社会问题。

从目前的情况来看,弱人工智能特征对人工智能艺术的创作产生了重要影响。例如,佳士得纽约拍卖行于 2018 年 10 月拍卖《埃德蒙·德·贝拉米肖像》这一事件给许多人留下了"人工智能+艺术"等于"用生成对抗网络(Generative Adversarial Network,GAN)画画"的印象。

《埃德蒙·德·贝拉米肖像》这幅作品是由法国艺术小组 Obvious 用人工智能创作的,当时在该领域掀起了一股新的浪潮。过去,用计算机来"生成"艺术时必须写下代码,指定所选美学的规则。对比之下,人工智能运用这种新的算法能够自己学习审美。然后,它们能够根据 GAN 来生产新的图像。GAN 并非一个网络单独工作,而是让两个网络彼此竞争。GAN 由发生器和鉴别器两部分组成,发生器基于已有的肖像画数据创造图像;鉴别器则负责区分发生器创造的图像和人类的画作,当鉴别器无法区分二者时,整个过程便结束了。

↑ 人工智能创作的《埃德蒙·德·贝拉米肖像》,法国,2018

事实上,今天活跃在人工智能领域的艺术创作远不止于此。在智能交互艺术中,弱人工智能通过人与机器的对话、人与人的对话、人与环境的对话、机器与机器的对话产生艺术。它的主要功能和反馈机制都是建立在艺术家事先设置的程序命令基础之上,先利用机器感知手段提取人的体感、温度、声音、脑电波等信息元素,再利用机器传感、虚拟全息等技术带给体验者交互或沉浸式的艺术体验。这类艺术包括人工智能自主交互、体感游戏交互、语言识别交互、图像识别交互、虚拟沉浸式交互、自然语音交互、大脑理念控制交互、表演与舞蹈交互、动画影像装置交互、人与生物元素感应交互等,并且已大量出现在美术馆、公共艺术、剧院甚至商场,可谓数不胜数。

[1] 玛格丽特·A.博登. 人工智能哲学 [M]. 刘西瑞,王汉琦,译. 上海:上海译文出版社,2006.

↑ Momentum，联合视觉艺术家（United Visual Artists），2003

联合视觉艺术家（United Visual Artists，UVA）是一个来自英国的跨领域设计团体，擅长将新技术与传统媒体相结合，在绘画、雕塑、表演和装置方面均有所创新。例如，UVA 受 Barbican 中心委托在其 90m 长的 Curve 展厅展出了 Momentum，这是一种将光、声和运动融为一体的沉浸式装置。

弱人工智能技术与虚拟技术的整合研究也越发成熟。当前虚拟技术的发展已从虚拟现实（Virtual Reality，VR）、增强现实（Augmented Reality，AR）、混合现实（Mixed Reality，MR）、全息虚拟现实（Holographic Reality，HR）走向扩展虚拟现实（Extended Reality，ER），并迅速进入产品爆发期，市场规模不断扩大。VR 或称灵境技术，实际上是一种可创建和体验虚拟世界的计算机系统。它以仿真的方式给用户创造一个实时反映实体对象变化与相互作用的三维虚拟世界，并通过头盔显示器、数据手套等辅助传感设备，给用户提供一个观测与该虚拟世界交互的三维界面，使用户可直接参与并探索仿真对象在所处环境中的作用与变化，从而产生沉浸感。

为了确保更加快捷有效地提炼出具有参考价值的信息，便于筛选目标用户，精准投放市场，企业往往会使用大数据分析工具对数据进行详细分析。然而，单纯的数据采集通常流于表面，不足以构成维系系统运行的核心内容，企业如何充分地利用从大数据分析工具中获取的资源，才是整个流程的关键所在。相较于以往的纸质报告，尽管普通的数据智能化工具已在数据统计、分类归纳等方面取得了长足的进步，但面对复杂的分析结果时，其依然存在较大的上升空间。AR 技术和 VR 技术的介入，实现了新旧交融，标志着当前科技迈入新时代，它们的出现也很好地弥补了传统数据工具存在的不足。在数据呈现上，数据智能化工具可以通过 AR 技术和 VR 技术来面向受众，更加直观清晰地列举数据趋势，展示数据分析结果；同时，数据中的细微模式和异常也能被识别，这有助于管理层以此为基础，制定深远的规划方针和牢靠的应对策略，并依靠这类智能工具做出的高效响应来推动企业进一步提高资源的生产力。不仅如此，AR 技术和 VR 技术的解决方案在显示复杂数据信息的分析方面，所能提供的研究要更为深入透彻。在输出方式上，AR 技术突破了单一的二维模式，将数据的传递拓展到了三维空间，让用户得以更加精准地理解从吸收的信息中传达的语境，并从更加全面的视角了解成百乃至上千待分析的数据点的情况。VR 技术则为市场需求提供了另一种可能，它追求丰富立体的视觉呈现，突出并强调更为精妙的细节，让用户在使用数据智能化工具时，能够多方位地查看信息。

UVA 利用物理和数字技术，将"曲线"转换为空间仪器，在整个画廊中安装了一系列类似钟摆元素的构架，以创建不断变化的声音。钟摆有时会以意想不到的方式移动，将阴影和光线投射到空间的 6m 高的墙壁和弯曲的地板上。该展出邀请观众根据自己的步调探索房间，以便他们在画廊中移动时进行个人体验。

在 2019 年年初，Feed Me Light 工作室与 Dog Studio 合作，为 Adobe Aero 新应用程序创建了一些演示材料。从他们的公开测试版本（beta 版本）创造一些有趣工作中，可以看到通过该产品的特性和功能可以实现什么内容。该产品也展示了如何在 AR 技术中较好地使用交互、动态、智能设计的研发，并且如何将这些体验用于教育目的。

↑ Adobe Aero App，Feed Me Light & Dog Studio，2019

5.3.2 强人工智能艺术和超人工智能艺术的艺术架构

与弱人工智能相对应的是强人工智能。强人工智能又称"完全人工智能"或"通用人工智能"。哲学家约翰·塞尔认为强人工智能与人类心灵等同，即具有在各方面都能与人类比肩的能力。它是一种具有自我意识，能够进行自主学习和自主决策，拥有自己的情感价值和审美创造力的人工智能。此时的人工智能不再只是一个简单的工具，其本身就具有思维能力。这也是人工智能发展的终极目标，但在意识问题没有解决之前，强人工智能的实现还有很长的路要走。

回到强人工智能与艺术的关系来说，由于强人工智能艺术是在人工智能的自主状态下创造出来的，因此可以看作与人类生物学拥有一致的主观能动（智能或意识），也具有与人类一样的情感、想象和创造力。这时强人工智能在艺术创作过程中便运用同样的人类生物智能来创造艺术，人工智能将成为艺术品主导性的创作者。那么，留给我们思考的问题是，强人工智能是否会延伸人类文明，或者延伸艺术和人类情感？它是否可以重塑生物人类的艺术文明和审美内涵与特征，并创造出许多人类目前难以想象的"人机美感"？

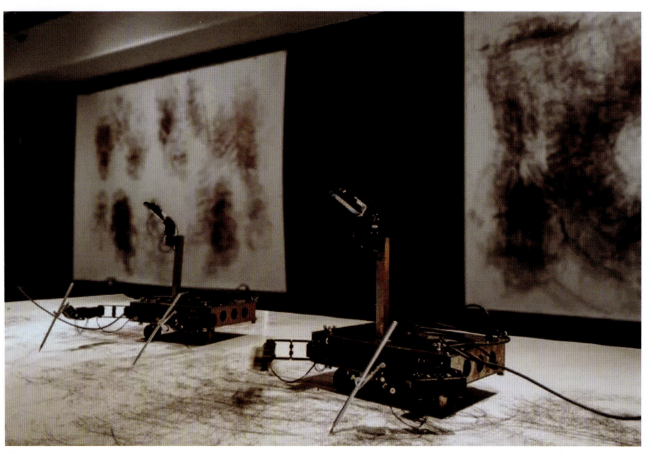

↑ 人类研究，Patrick Tresset，2017

该作品探讨了这一问题，展示的是放置在一张大桌子上的两台十分灵巧的 RNP-A 机器人。它们通过摄像头捕获观众的样貌，并转译为机械手臂的一笔一画。

人工智能由弱向强的转变过程似乎还需要对生物智能进行一次长期探索，甚至有些科学家和哲学家认为强人工智能永远不可能实现，因为强人工智能的评估标准所牵扯出的生态、伦理问题一旦涉及"人类意识"，便会让讨论变得无的放矢。而从艺术创作的角度来看，强人工智能艺术在现实生活中并不存在。

如果说弱人工智能和强人工智能尚可以一定的概念去定义，或者说以一定的标准去评估，那么超人工智能（Super AI）则是无法根据任何可靠的技术进行预测的，它一种想象中的人工智能。根据哲学家、未来学家尼克·波斯特洛姆（Nick Bostrom）在他的《超级智能：路线图、危险性与应对策略》一书中所描述的那样，"超人工智能是在科学创造力、智慧和社交能力等每一方面都比最强的人类大脑聪明很多的智能"[1]。然而没有人知道，超越人类最高水平的智慧到底会表现为何种形式与能力，或许这一想象只出现在科幻小说之中，并在漫长的人类社会文明中由后人慢慢地去探索。

[1] 尼克·波斯特洛姆.超级智能：路线图、危险性与应对策略[M].张体伟，张玉青，译.北京：中信出版社，2015.

5.4 智能洞察

如今，人工智能的高速发展对社会经济、文化、生活等方面的促进作用有目共睹。人工智能时代的到来，在一定程度上让普通民众看到了智能应用在生活某些方面的惊艳表现，从智能交通运输系统到智能安全系统，从智能社会交流系统、智能教育系统到智能服务系统，其广阔的应用场景让人们的生活与出行变得更加便捷与顺畅。人工智能热潮最大的特点就是其在多个相关领域中表现出的可以被普通人认可的性能或效率，由此成功且快速地被成熟的商业模式接受，并开始在产业界发挥出真正的价值。据 PitchBook 在线数据库分析平台统计，2010 年全球人工智能和机器学习领域获得的风险投资还不足 5 亿美元，而 2017 年这一领域的投资额已经超过 108 亿美元。2017 年也因此被称为世界人工智能"元年"。

人工智能广阔的应用场景和可能出现的种种风险，使得其成为一道摆在人类面前的选择题。同工业革命一样，人工智能不仅仅是一次技术层面的革命，未来它必将与重大的社会经济变革、教育变革、思想变革、文化变革等同步。人工智能向善发展的前提是让它可知、可控、可用、可靠。随着人工智能深入地应用于社会生活的方方面面，它带来的法治、安全、伦理等讨论也变得越来越多。

> 就目前人工智能的发展趋势而言，该领域的研究主要在两个方向上有望突破：一是机器学习系统（或者说深度学习、神经网络、大数据、认知系统等）；二是"机器人"系统（或者说"人造劳动者"）。

机器学习是一种用数据或经验来模拟或实现人类的学习行为，以获取新的知识或技能，并对真实世界中的特定问题进行模拟，来解决这个领域内相似问题的过程。它需要用各种各样的素材拼凑、建立目标，并将它们指向一系列实例。它的应用领域也十分广泛，例如数据分析与挖掘，通过收集、分析数据并使之成为信息，来帮助人们做出判断；前文提到的智能推送；模式识别研究，包括计算机视觉、医学图象分析、语音识别、手写识别、生物特征识别、文件分类、智能搜索等；生物信息学，解决对庞大生物信息的存储、获取、处理、浏览及可视化的迫切需求……

"机器人"系统则是传感器与执行器的结合，通过"看"

> 《西部世界》改编自《侏罗纪公园》作者迈克尔·卡莱顿的同名小说，讲述了一个机器人主题公园因技术失控而引发一系列灾难的惊悚故事。该剧的科学顾问神经学家大卫·伊格尔曼（David Eagleman）就"记忆""意识""人工智能的各种可能性"等问题与编剧和制片人展开头脑风暴，从科学的角度完善了这个脑洞大开的科幻故事。

← 美剧《西部世界》片头截屏

"听""感觉"来与其所在的环境进行互动。我们也可以把这种系统看作"人造劳动者"。当传感器的观察端收集到信息后，这些信息将被存储在某个遥远的服务器集群，这个集群再利用这些信息制订计划。譬如说，当你驾驶汽车使用导航系统时，便身处这样一个情境：前端的传感器被安装在手机或汽车中，用来监控你的位置和速度，并把你和其他驾驶员的信息汇总起来探测交通状况，然后利用这些信息为你制定行车路线。这类系统越强大，越是让人觉得简单，因为它们完成的都是人们习以为常的任务。而常见的所谓自动化作业同样来自"人造劳动者"。

可以看到，无论是机器学习还是"人造劳动者"，不仅将人们从单调、重复、痛苦的杂务中解脱出来，而且会让人们的工作变得更加高效。人工智能正在解放人们的双手，但与此同时，也给人类带来了一定的威胁，这种威胁主要体现在它可能加剧人类社会的鸿沟。很多学者认为，人工智能在各行业的普遍应用极有可能引起大量现存的工作岗位的消失，尤其是一些简单、重复性的工作岗位，相应的人员会因此失业，即使会有新的工种产生，这部分人员也可能因为无法胜任岗位工作而失业。除了人工智能与人类生产的直接竞争外，人类内部的竞争也会加大。在未来，很多工作岗位都需要熟悉人工智能的操作，那些更擅长掌握人工智能技术的人将更容易就业，而其余的人将可能彻底失业。就业上的不平等将导致社会财富分配权的不平等，那些掌握更多人工智能技术的国家 / 地区、企业 / 个人将在社会财富的分配中获得更多的分配权，而另一部分国家 / 地区、企业 / 个人将在社会竞争中处于极为不利的地位。如果社会财富分配权不平等的现象加剧，整个社会的鸿沟就会不断产生，国与国之间、企业与企业之间、人与人之间将面临快速分化的问题，结果将导向强者越强、弱者越弱、贫富极端不平衡，人类社会和谐相处的根基也因此产生动摇。

回顾漫漫数千年的人类文明，每一次重要的科技进步都会对社会格局、经济结构产生影响。1760 年前后的第一次工业革命，因蒸汽机和纺织机的大量投产，让人类的生产方式开始出现重大转变，出现了以机器取代手工业劳动的趋势，历史上这个时代称为"机器时代"。这次变革让资本家的资本快速累积，无产阶级和资本家之间的矛盾冲突加剧，因此成为一场彻底的、极具颠覆性的革新。它使原本的社会结构、阶层关系乃至国际格局都彻底改变了，世界的政治格局由此发生了翻天覆地的变化。与之相似，19 世纪以电气技术、内燃机为代表的第二次工业革命，20 世纪以原子能技术、信息技术、生物工程技术等为代表的第三次工业革命，都更迭了人类的生活水平、工作方式、社会结构和经济发展。如果从局部视角来看，划时代的科技成果所引发的社会变革在短期内可能会带来某些特定的社会问题，但若站在更高的层面回顾每一次历史变迁，所有重大的科技革命无一例外都是推动人类发展的加速器，同时也是人类生活品质提高的根本保障。

信息设计与媒体设计基础

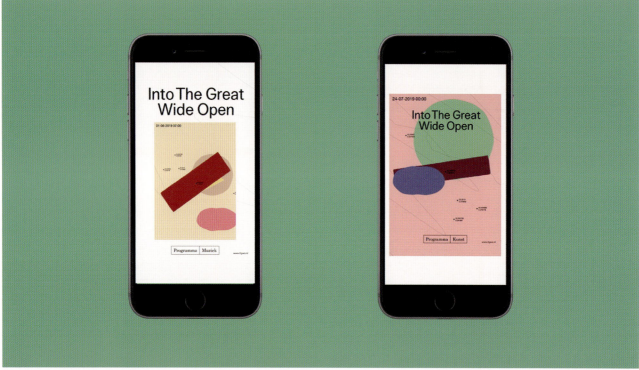

↑ ITGWO 主视觉形象设计构图生成，
CLEVER°FRANKE & Bas Koopmans，2019

← ITGWO 视觉形象影像，
CLEVER°FRANKE & Bas Koopmans，2019

CLEVER°FRANKE 善于利用数据创造互动产品和体验，该公司受邀与 Bas Koopmans 工作室合作，为 2019 年荷兰 Into The Great Wide Open（ITGWO）电影节创作主视觉形象。这套作品是运用生成技术创建信息可视化的典型代表，以天气数据作为主要构成和元素来设计，试图在变化无穷的数据集合中创造一种未知的、不可控的、独特的视觉语言。设计团队根据弗利兰岛的天气数据搭建了一台海报生成器。这些天气数据决定了海报的构成和元素，同时保持了与节日本身相协调的艺术感。随着时间的推移，这台生成器产生了各种各样的构图，如将数据转换为可视元素，让人们对弗利兰岛及其周围剧烈的天气变化有了一定的了解，现在几点？弗利兰岛有多暖和？水位是多少？所有这些信息每次都被用来在图像上生成一个新的变体。这次电影节活动通过一种实验性的视觉语言来捕捉节日丰富的氛围，将人们在电影节中的视觉体验与天气变幻联系在一起。

Generative Chairs(生成的椅子)(1),Brendan Dawes,2017

↑ Generative Chairs（生成的椅子）（2），Brendan Dawes，2017

该作品是由人工智能创造的2000多把现代主义椅子的印象：使用深度卷积生成对抗网络（DCGAN），训练计算机理解现代主义风格的椅子是什么样子的。一张2000多把由计算机创造的现代主义椅子的图象就是这么被创造出来的。对于某一领域的文献知识图谱的视觉呈现，这种人工智能参与下的计算机可视化设计做出了很好的榜样。

通过回顾科技进步的历史，我们不难发现，那些看似被取代的工作并不是彻底地消失了，只是转换为一种新的形式。更何况随着时代的发展，公众对绝大多数新科技、新产业的接受度和适应度都在不断地提高，新技术的应用可以迅速引领人们适应更高品质的社会生活。所以，人工智能对经济发展和社会稳定的威胁只是一定程度上的疑惑和痛感，我们或许无法避免某些行业、某些地区出现的局部失业现象，但从长远来看，这绝非是撼动人类社会根基的灾难性事件，而是如同以往技术革命对人类社会结构、经济秩序的重新调整那样，人工智能将进一步解放人类的生产力，并为人类生活品质的进一步提升打下基础。可以肯定的是，人工智能还只是人类发展进程中的一种工具，未来必将是一个人机共存、协作完成各项工作的全新时代。

2020年7月9日，为期3天的"2020世界人工智能大会"云端峰会在上海拉开帷幕。本次大会以"智联世界 共同家园"为主题，以"高端化、国际化、专业化、市场化、智能化"为特色，集聚了全球智能领域最具影响力的科学家和企业家，以及相关的政府领导人，围绕智能领域的技术前沿、产业趋势和热点问题进行讨论和高端对话，多位学术界和产业界人士共话全球人工智能的人才传承、产业趋势和可持续发展。在会上，相关人士指出，人工智能可以成为普惠的基础设施，可以针对每个人，无论贫富、种族、国家，都能产生正向、平衡、公平、绿色、共享的价值，要正面利用人工智能在传媒、教育、医疗等公共服务领域的价值，产生更大的社会生产力，改善生产关系，避免产生更多的数字鸿沟与技术滥用。

后记
POSTSCRIPT

　　本书的编写历时一年多，编者为了顺利完成编写任务，放弃了一年中所有的假期；为了寻找一幅信息设计海报，查阅了大量的专业网站；为了引用一件学生作品，反复与该生沟通设计过程和相关信息；为了求证某一个概念，查阅了大量的资料。在这一年多的编写工作中，编者对信息设计方向的数据调研、可视化设计风格、设计作品等做了较为系统的梳理，深感自己的专业知识体系也得到了极大的提升。

　　希望本书能开启学习者探索信息展示艺术的热情，全面提升学习者的视觉可视化艺术素养，启发学习者的信息设计创作灵感。这也是编者编写这本书的初衷和意义之所在。

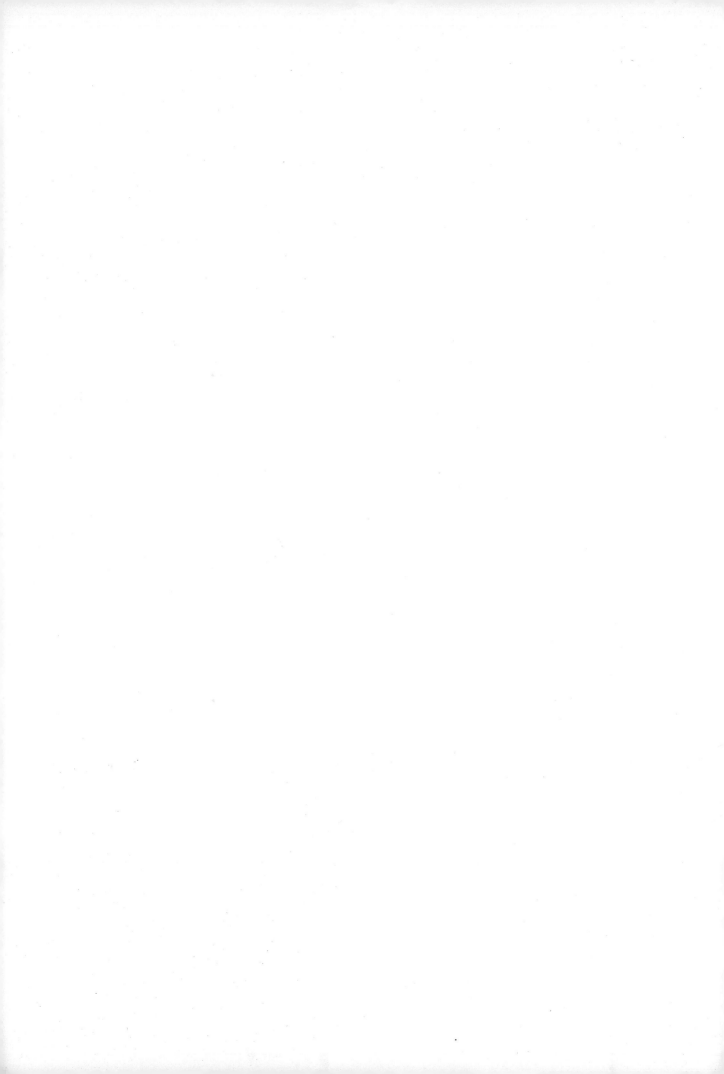